中国艺术批评模式初探

Preliminary Study on the Criticism Patterns of Chinese Art

蒲震元 著

图书在版编目(CIP)数据

中国艺术批评模式初探/蒲震元著.—北京：北京大学出版社，2016.8
（国家社科基金后期资助项目）
ISBN 978-7-301-27370-8

Ⅰ.①中… Ⅱ.①蒲… Ⅲ.①艺术评论—模式—研究—中国 Ⅳ.①J052

中国版本图书馆 CIP 数据核字（2016）第 180294 号

书　　　名	中国艺术批评模式初探 ZHONGGUO YISHU PIPING MOSHI CHUTAN
著作责任者	蒲震元　著
责 任 编 辑	艾　英
标 准 书 号	ISBN 978-7-301-27370-8
出版发行	北京大学出版社
地　　　址	北京市海淀区成府路 205 号　100871
网　　　址	http://www.pup.cn　新浪微博：@北京大学出版社
电子信箱	pkuwsz@126.com
电　　　话	邮购部 62752015　发行部 62750672　编辑部 62756467
印 刷 者	北京中科印刷有限公司
经 销 者	新华书店
	965 毫米 × 1300 毫米　16 开本　14.25 印张　248 千字 2016 年 8 月第 1 版　2016 年 8 月第 1 次印刷
定　　　价	38.00 元

未经许可，不得以任何方式复制或抄袭本书之部分或全部内容。
版权所有，侵权必究
举报电话：010-62752024　电子信箱：fd@pup.pku.edu.cn
图书如有印装质量问题，请与出版部联系，电话：010-62756370

国家社科基金后期资助项目
出版说明

后期资助项目是国家社科基金设立的一类重要项目，旨在鼓励广大社科研究者潜心治学，支持基础研究多出优秀成果。它是经过严格评审，从接近完成的科研成果中遴选立项的。为扩大后期资助项目的影响，更好地推动学术发展，促进成果转化，全国哲学社会科学规划办公室按照"统一设计、统一标识、统一版式、形成系列"的总体要求，组织出版国家社科基金后期资助项目成果。

<div style="text-align: right">全国哲学社会科学规划办公室</div>

目 录

序 …………………………………………………………………… 1

上编　深度模式与潜体系

第一章　中国艺术批评模式初探 …………………………………… 3
　一、中国传统艺术批评有无深度模式与潜体系存在 ……………… 3
　二、中国传统艺术批评模式的主要特征 …………………………… 9

第二章　合天人通道艺的文艺本体观 …………………………… 20
　一、天人合一的大宇宙生命和谐理论及
　　　宇宙生命的终极本体"道"范畴 …………………………… 20
　二、什么是合天人通道艺的文艺本体观 ………………………… 23
　三、文艺"原于道"及"明道""载道""观道"诸说 ………… 29
　四、"道"与多种文艺"本原"论 ………………………………… 42
　五、"由人复天""艺与道合"及其他 …………………………… 50

第三章　重体验倡悟觉的思维倾向论 …………………………… 61
　一、问题的提出：从中国传统文学批评重体验的特点切入 …… 62
　二、"重体验"的东方生命美学特色 …………………………… 64
　三、"体验有得处皆是悟"及其他 ……………………………… 73

第四章　"人化"批评与"泛宇宙生命化"批评 ………………… 77
　一、"人化"批评 …………………………………………………… 78
　二、"泛宇宙生命化"批评 ……………………………………… 82

中编　深度模式中重要美学范畴新论

第五章　"自然"论的文艺美学观(上) …………………………… 91
　　一、"错彩镂金"之美与"芙蓉出水"之美 ………………………… 91
　　二、"自然"范畴的东方生命美学特征 ……………………………… 92
　　三、"自然"论美学观对中国传统艺术理论中创作美学思想的影响…… 98

第六章　"自然"论的文艺美学观(下) …………………………… 105
　　一、"人艺"与"天工"的契合是作品达成最高艺术境界、
　　　　实现最高艺术理想的标志 ……………………………………… 106
　　二、"自然"论文艺美学观中蕴含的重要作品美学思想 …………… 109
　　三、"自然"作为最高艺术审美范式和艺术品评标准 ……………… 116

第七章　"和"之美三题 ……………………………………………… 119
　　一、关于两极兼融之美 ……………………………………………… 120
　　二、关于多元合一之美 ……………………………………………… 126
　　三、关于集大成之美 ………………………………………………… 130

第八章　说"圆照" …………………………………………………… 133

第九章　"意境"的多种解说及其他 ……………………………… 142
　　一、"意境"三说 ……………………………………………………… 142
　　二、意境的本质特征 ………………………………………………… 147

第十章　析"品" ……………………………………………………… 150

下编　深度模式与潜体系研究中的方法论问题

第十一章　从范畴研究到体系研究 ………………………………… 163
　　一、一条微观研究与宏观研究相结合的可行之路 ………………… 163
　　二、如何实现范畴研究向体系研究的拓展与深化 ………………… 168

第十二章　现代诠释与微观考辨 …… 173
一、关于现代诠释 …… 173
二、现代诠释在中国古代文论与美学研究中的意义 …… 177
三、现代诠释中的微观考辨 …… 183

第十三章　重视中国古代文论的现代价值转化工作 …… 188

第十四章　交叉与融通
　　——关于拓展中国古代文论研究的学术视野 …… 193
一、中国古代文论研究领域中两种值得重视的"交叉与融通" …… 194
二、关于研究方法的互补与有机统一 …… 197

附录一　审美文化研究浅议 …… 200
附录二　《中国艺术意境论》韩文版序 …… 208

主要参考文献 …… 211
后　　记 …… 215

序

中国传统艺术批评作为一种渊源久远、举世瞩目的东方文化现象和艺术批评形态,究竟有无深度模式和潜体系存在?如果有,这种深度模式和潜体系的主要特征是什么?它有哪些优点和局限?中国传统艺术批评理论中是否存在一种"合天人、通道艺"的文艺本体观?这种以"一天人、合内外"(钱穆论"中国文化特质"语)为哲学根基、极富东方特色的文艺本体观是如何形成发展的?它对中国传统艺术批评产生过何种影响?中国传统艺术批评中存在一种重体验、倡悟觉的思维取向,很长时间受到一些中西学人的非议和误读,今天人们又应当如何对它进行全面描述、阐释和评价?中国传统文学艺术批评中,除了钱锺书先生提出"人化"批评这种重要批评形态(钱先生称之为"中国固有的文学批评的一个特点"),还有没有其他与之并列的重要批评形态?法自然、主中和的审美理想,在中国传统艺术批评中具有重要地位,它又是如何在艺术批评实践中体现出来的?在观通变、重创新的文艺发展观和论品性、务博观的主体修养论的基础上,就文艺批评方法论方面,刘勰明确提出的"圆照之象,先务博观"主张,为什么对今天的文学、艺术批评家的素养和文艺批评实践方面仍然具有重要启迪意义?还有其他,如意境、品的模式等等。上述问题,二十余年来一直在笔者的脑际萦回。为此,在教学工作之余,笔者撰写了相关的文章,并相继在不同级别的刊物上发表,以听取不同的学术观点与批评意见。现在,蒙北京大学出版社不弃,同意将笔者多年来在这方面的思考汇为一书集中出版,希望在真正的学术争鸣中向读者与方家请教,以推进中国传统艺术批评深度模式和潜体系的研究。

中国艺术批评作为中国文化的有机组成部分,历史悠久,代有传承、创新,论著浩如烟海。在重视历史还原、现代阐释相结合以达到理论创新的长期艰难探索中,笔者常常会自觉不自觉地产生苏轼《前赤壁赋》所说"白露横江,水光接天。纵一苇之所如,凌万顷之茫然"的孤寂感与自由感,真切体验到苏轼《后赤壁赋》所说"江流有声,断岸千尺;山高月小,水落石出。曾日月之几何,而江山不可复识矣"的审美境界,深知以一己之力,完成这方面的探

索,难度极大。然而既然立志选择,岂可废止于中途。好在从事中国古代文论与美学研究的学人众多(可惜至今尚无学派),年轻学者中持相同、相近观点者亦复不少。依稀记得王安石《游褒禅山记》中的话:"尽吾志也而不能至者,可以无悔矣!"相信众人积薪,火势日炽,将来会出现更多新成果,并在新的探索中,更全面系统地阐明中国艺术批评深度模式的特征和潜在体系,"古人贱尺璧而重寸阴,惧乎时之过已"(曹丕《典论·论文》),是所望焉。

2002年去西安参加"全球化语境与民族文化、文学的前景"国际学术讨论会,会后出游壶口,观黄河瀑布,写过一首诗云:

　　壶口迎朝日,
　　飞流势薄天。
　　怒吼泥成雾,
　　奔腾石欲燃。
　　河床留故迹,
　　宾馆展新颜。
　　万代生民苦,
　　河清梦待圆。

仅以此系于文后。是为序。

蒲震元
于北京甜水园北里听绿书屋
2014年1月19日

上 编
深度模式与潜体系

第一章　中国艺术批评模式初探

一、中国传统艺术批评有无深度模式与潜体系存在

中国传统艺术批评作为一种渊源久远、举世瞩目的东方文化现象，究竟是一种肤浅的即兴式批评（有人称之为"印象式批评"或"印象主义批评"。其中情况比较复杂，但毋庸讳言，相当多论者在解读中依然隐含"肤浅""即兴"或缺乏理论深度的贬义），还是一种反映着中华民族深层审美心理结构，并且在数千年的历史发展长河中不断丰富发展着的优秀东方艺术批评传统呢？是一种毫无系统的心理体验和批评话语，还是一种体现着中国古代天人合一的大宇宙生命美学特色与理论深度的人类艺术认知方式呢？中国艺术批评的理论存在形态，为什么多为散在而存或即品而评，思维倾向则偏于悟觉思维与审美体验，而不像西方，以突出彰显批评家们某种独特的理论系统尤其是追求符合逻辑学的庞大的理论建构（框架）为普遍特征？这与中国古代哲学思想及文艺理论传统的传承发展道路有何种关系？与中国历代艺术理论家对艺术与其他社会意识形态孰轻孰重的理解有何种关系？这一艺术批评方式的理论内涵，与当今世界偏于作品、宇宙、作家、读者等不同角度的文艺批评模式或理论有何共通点与不同点？它在东方文明发展中呈现的生命活力、价值与局限，对人们将有何种启示与教益？上述问题，似乎长期以来一直困扰着中外学人，一些似是而非的论断，也不时在人们心目中沉浮隐现，亟须学界展开认真深入的研究与探讨。

中国传统艺术批评有无深度模式与潜体系存在？这是当今中国文艺理论与美学理论研究中无法回避的一个问题。面对此问题，不禁使人联想到文化人类学研究领域中知名学者们对人类文化模式的研究与探讨。他们通过深入的调查，一个又一个地揭示出世界各民族不同的文化心理结构与文化模式的完形。他们的艰辛劳动，从另一角度提醒人们：在当今艺术理论和美学

(尤其是文艺美学)的广泛研究领域中,是否也应当给世界不同的文化模式包括艺术批评模式的研究以相应的地位?并且,应当进一步引起人们对世界多元文化中不同类型的艺术审美心理的注意?

文化模式,通常是指某一民族在特定环境中创造的各部分文化内容之间相互联系而形成的系统文化结构。而艺术批评模式,则与某一民族(或民族群体)特定的深层审美心理结构有关,是特定民族(或民族群体)的文化模式及深层审美心理结构在艺术批评理论领域中的反映与应用,它可能是一种已为人们认识了的显在而存的文化模式,也可能需要进一步研究与整合,是一种潜在的模式或思想文化系统。

对于人类文化模式的研究以及在研究中积累下来的对模式的理论认识,在世界文化人类学研究领域中已有不同程度的进展。当然,不同的文化人类学家对模式的理解也有所不同。例如美国著名文化人类学家克罗伯(A. L. Kroeber),主张把文化中的那些稳定的关系和结构看成一种模式,而在《文化模式》及《菊与刀》的作者、美国另一文化人类学家露丝·本尼迪克特(R. Benedict)看来,文化模式则是相对于个体行为来说的。她在她的代表作《文化模式》中,对个体行为及其社会选择的方式和意义极为重视,她认为:"文明的任何成分却归根结底都是个体的贡献","一个人类学家,只要他对别的文化有过体验,就不会认为,个体是执行他们那种文明的种种法令的机器人。就我们所见,还没有哪一种文化能够抹煞掉组成这一文化的那些个人的性情之间的种种差别"。① 当然,本尼迪克特也认为,社会的本质是通过评价而使个体的行为趋于同化,社会能协调各种冲突因素,从而整合出文化的完形:"文化在繁简的每一个层次上,甚至在最简单的层次上,都达到了这种整合","令人吃惊的是,这样的可能的完形竟会有如此之多"。(笔者按:这一论断,非常精辟,对今天的文化人类学和审美文化研究启示良多。)因而,如果我们的工作只是"一个劲儿地搞那种文化特性的分析,而没有把文化作为一种合成的整体来研究",那将难以得出"令人满意的结果"。② 应当说,这种既重视"个体的贡献",又重视"文化的整合"和种种"整体完形的研究"的观点,对当今人们深入进行国别性与全球性的文艺思想研究,也同样具有重要的启迪意义。

至于中国传统艺术批评有无潜体系存在,这是中国学界仍在深入研究的一个问题。改革开放以来,在中西文化交流中,不少研究工作者逐步认识到,中国传统艺术理论或传统文论存在着一种潜体系,或曰潜隐型体系。比如,

① 露丝·本尼迪克特:《文化模式》,三联书店1988年版,第232—233页。
② 同上书,第50—51页。

李壮鹰在《中国诗学六论》一书中明确论及，我们民族传统文论体系"是一个潜体系"，其特点为："一元性的体系潜在于许多时代、许多人的多角度的论述之中，严整的体系潜在于零散的材料之中。"①敏泽在《中国传统艺术理论体系及东方艺术之美》一文中②，在对中国传统艺术理论体系的形成及根本特征进行论述的同时，提出"中国传统艺术及艺术理论，虽然有几千年的历史，并有很多有价值的艺术见解，但在以往的历史中……却不曾留下全面而系统地总结中国传统艺术理论及其系统的文字"，"中国传统艺术理论"的"体系"，"是一种潜隐型存在"，必须进行"深入的发掘和总结"，方能"使潜型存在变成显型存在"。张海明在《回顾与反思——古代文论研究七十年》一书中概括说："所谓潜体系，是相对于西方文论体系而言，如果我们将西方文论体系称之为显体系的话，那么中国古代文论体系便可以看作是一种潜体系。""潜体系的含义包括了两个方面：一是说中国古代文论尽管有丰富的内容、深邃的思想，但尚未尽脱感性形态，缺少系统的、逻辑的表述，因而给人以零散、片段之感，其体系隐含在对具体问题的见解之中；二是说在单个的中国古代文论家那里，很少对文学现象作出整体的把握，而只是就其关心所及，对文学现象的某一方面进行探讨，然而，综合这些单个的、片面的探讨，我们不难窥见一个自成体系的理论构架。"③其他的一些古文论研究者也从不同角度提出了自己的意见。笔者在《从范畴研究到体系研究》及《现代诠释与微观考辨》两文中亦曾认为，中国古代文论思想体系是一种"潜体系"的说法是"有道理的"，"应由局部及于整体，对中华民族的深层审美心理结构及博大精深的文艺思想体系——实为潜体系作出认真的探索与说明"。④ 上述这类看法，也正是本书写作时所持的基本观点。

　　中国传统艺术批评有无深度模式与潜体系存在？这也是当今中国传统文艺理论研究由微观渐及于宏观过程中被提出来的一个新问题。这一问题要进一步求得明确解决，除了应在相关领域继续进行微观考辨与争鸣外，还与人们对中国哲学、中国文化及中国艺术本身特点的深入了解与整体把握有关，与中西文艺传统的比较研究有关，因而是一个比较复杂、需要继续讨论的问题。当然，世纪回眸，人们也不难发现，20 世纪初以来，我国不少著名学者就曾从不同角度对这方面的问题发表过意见。今天，当人们对这些意见重新

① 李壮鹰：《中国诗学六论》，齐鲁书社 1988 年版，第 35 页。
② 《文学遗产》1994 年第 3 期。
③ 张海明：《回顾与反思——古代文论研究七十年》，北京师范大学出版社 1997 年版，第 76—77 页。
④ 《文艺研究》1997 年第 2 期、1998 年第 3 期。

审视时,是否可以作如是观,即其中很多精辟见解,正是20世纪的中国学者们顺应时代要求,各自从不同方面、不同角度,对中国哲学、中国文化与中国艺术思想(包括艺术批评理论)体系的民族特征,作出认真思考与现代诠释的结果呢?他们的意见,尽管有的曾引起过非议与批评,但显然为人们对这方面的问题作出进一步探索,提供了重要的思想材料与理论依据。试举几例于下:

1. 梁漱溟在《东西文化及其哲学》一书中认为:西方、中国、印度文化有根本区别,"西方化(笔者按:实指'西方文化'之历史发展)是以意欲向前要求为其根本精神的","中国文化是以意欲自为调和、持中为其根本精神的","印度文化是以意欲反身向后要求为其根本精神的"①,它们分别代表了人类不同的三类文化。

2. 钱穆在《中国文化特质》一文中认为:"中国文化特质,可以'一天人,合内外'六字尽之。"②

3. 张岱年在《中国文化的基本精神》一文中认为:"中国几千年文化传统的基本精神",有四方面的"主要内涵":"(1)天人合一,(2)以人为本,(3)刚健有为,(4)以和为贵";"缺陷"则为:"(1)等级观念,(2)浑沦思维,(3)近效取向,(4)家族本位。"③

4. 宗白华在《中国艺术意境之诞生》一文中认为:"中国哲学是就'生命本身'体悟'道'的节奏。'道'具象于生活、礼乐制度。道尤表象于'艺'。灿烂的'艺'赋予'道'以形象与生命,'道'给予'艺'以深度与灵魂。"④

5. 唐君毅在《泛论中国文艺精神与西方之不同》一文中,论及西方文艺的"宗教哲学精神"与中国文艺的"圣贤仙佛境界"之差异时说:"彼伟大之物以其自身伟大,而赐人以渺小之感,是未尝真洋溢其伟大,以使人分享之,则非充实圆满之伟大","而圣贤式、仙佛式之伟大,乃可使人敬之而亲之,而涵育于春风化雨、慈悲为怀之德性之下,使吾人自身之精神,得生长而成就"。又认为:"西方美学之论美",如柏拉图、亚里士多德、康德、黑格尔、叔本华、得蒲斯、克罗齐的理论,虽能"通物我之情",但由于主客对待或二分,故"未必能表物我绝对之境"。"真正物我绝对之境界,必我与物具往,而游心于物之中。心物两泯,而唯见气韵与风神。孔子所谓游于艺之游,与中国后代诗文书画批评中所谓神与气,在西方皆无适当之名词足资翻译。谓游为游

① 梁漱溟:《东西文化及其哲学》,商务印书馆1999年版,第62、63页。
② 转引自深圳大学国学研究所编:《中国文化与中国哲学》,三联书店1988年版,第29页。
③ 张岱年:《文化论》,河北教育出版社1996年版,第82、89页。
④ 宗白华:《美学与意境》,人民出版社1987年版,第219页。

戏,神为想象力,气为表现力,皆落入主观,于其义尤未尽。此诸字之义,盖皆只可意会而不易言传。然要为完全泯除物我主观客观对待分别,不似模仿、欣赏、观照、表现之辞,不免物我对待之意味,此乃人皆可读中国古代文艺批评之论神气者而知之者也。"①

6. 钱锺书在《中国固有的文学批评的一个特点》一文中指出:"中国文评"有一个"特点","这个特点就是:把文章通盘的人化或生命化"。"我们在西洋文评里,没有见到同规模的人化现象;我们更可以说,我们自己用西洋文字写批评的时候,常感觉到缺乏人化的成语。""在我们的文评里,文跟人无分彼此,混同一气,达到《庄子·齐物论》所谓'类与不类,相与为类,则与彼无以异'的境界。"他进一步指出:"西洋语文里,借人体机能来评骘文艺,仅有逻辑上的所谓偏指(particular)的意义,没有全举(universal)的意义,仅有形容词(adjectival)的功用,没有名词(substantive)的功用,换句话说,只是比喻的词藻,算不上鉴赏的范畴。"而中国的"人化文评是'圆览'","刘勰的《文心雕龙·比兴》论诗人'触物圆览',那个'圆'字,体会得精当无比"。西方"只注意文章有体貌骨肉,不知道文章还有神韵气魄","我们把论文当作看人,便无须象西洋人把文章割裂成内容外表。我们论文论人所谓气息凡俗,神清韵淡,都是从风度和风格上看出来。西洋人论文,有了人体模型,还缺乏心灵生命"。而"人化文评"在理论上的好处,则是"打通内容外表",具有整体特征。②

以上几段论述,精彩纷呈,见解卓特,发人深思。这类看法当然还有许多,限于篇幅,无法尽举。窃以为从理论形态上看,这类看法虽然大多数并不系统,或带有个人体验性的特征,却无疑是20世纪中西文化交汇中,中国知名学者对自己的文化传统进行反思产生的新观点、新认识。上述这类具有中国传统批评特色的精辟见解或其中的合理内核,对我们今天进一步全面认识中国传统文艺批评的哲学根基、思维倾向、深层结构、理论存在形态、本质特征等等,无疑有着非常重要的启迪意义。

改革开放以来,中国古代文论与美学的研究有了长足的发展与进步,这无疑又为中国艺术批评模式与潜体系研究的开展进一步奠定了基础。这一时期一批有分量的史、论著作相继问世,标志着中国传统文论与传统美学研究进入了一个新的发展时期,并显示出一种学术观点多元化的景观,取得了众所瞩目的丰硕成果。比如,仅就文学批评史而言,20世纪80年代以来,一批有影响的中国文学批评史的陆续问世,就大大拓展和深化了我国30年代

① 《文艺报》1996年6月21日。
② 《钱锺书散文》,浙江文艺出版社1997年版,第300—314页。

以来中国古代文学批评史的研究格局。其中敏泽的《中国文学理论批评史》（上、下），复旦大学中文系古典文学教研组编著的《中国文学批评史》（上、中、下），蔡钟翔、黄保真、成复旺的《中国文学理论史》五卷本，王运熙、顾易生主编的《中国文学批评通史》七卷本，罗宗强主编的《中国文学思想通史》八卷本（已出数种）、张少康、刘三富的《中国文学理论发展史》（上、下）等的相继出版或修订后再版，都是这方面的重要收获。这批史著各有千秋，各具特色。笔者在一篇文章中曾谈及：它们或以资料丰富、分析精审为特色，搜集之深广，论述之全面，的确超越前人，令人惊叹莫置；或更自觉地以现代语汇，包括更多的现代文学理论术语、范畴，来诠释古人的理论概念，以期揭示规律并进而探索中国古代文艺思想体系的特色；或在古代文论思想的分期上提出新见，对中国文学理论的发展历程作出更真切的说明；或通观文学理论和文学创作，试图走一条新的途径，在综合研究中对中国历代文学思想进行全面评价和整体把握。总之，这批新著都努力从通史的角度，更完整、系统或深入地把握和阐明我国博大精深的文艺思想的潜体系（还有一批有影响的中国美学史，此处暂略）。今天，如果从理论意义或宏观的角度看，人们似乎也可以说，这批新史著，都力求立足时代要求，自觉加强诠释的整体性与开放性，重视史著资料的丰富性和思想理论深度。它们的不同特色、成就、优长和局限，正有待学界进行认真的讨论和总结。"论"的方面，笔者以为，改革开放以来，有三类著作似应进一步引起重视：一是从范畴研究、专题研究达于体系研究的著作增多；二是出现了以宏观构架探索中国诗学或中国古代文艺理论、美学体系的论著；三是中西比较研究，包括文学理论及美学理论比较，出现了一些有分量或发人深省的著作。值得提到的是，一批中青年学者认真探索中国诗学或中国古代文艺理论体系的新论著或新观点，虽然还不够成熟，但其中试图对中国文艺理论体系或文艺批评思想体系作整体把握所包含的理论开拓意义与知难而进精神，却是值得重视的。比如，以"生命精神"或"宇宙生命精神"来揭示中国艺术的本质和哲学根基，进而探索中国传统文艺理论的深度模式与理论建构的论著；从研究中国艺术理论的中心范畴及与其他范畴的内在联系入手，通过对范畴及范畴群的生成、发展的考察与梳理，向潜体系研究领域深化的论著，等等。值得注意的是，在上面论及的成果中，还包括一些对中国文学批评史、美学史有建树的老一辈学者从宏观角度对中国传统文艺理论体系提出的新观点和看法。这些新看法，比以前这方面的看法更趋具体、深刻或全面，对我们进一步认识中国艺术批评模式及艺术批评的潜体系，尤有重要的启发意义。比如，敏泽在《中国传统艺术理论体系及东方艺术之美》一文中认为："我国独特的文化体系及艺术理论体系"在春秋

战国时期"已完全形成,并逐渐定型"。到了汉代,"更加成熟,并深刻地影响着其后我国艺术的发展"。而如果要简要概括其体系,那么,"就艺术理论说","就是:以法自然的人与天调为基础,以中和之美为核心,以宗法制的伦理道德为特色。这是一个完整的体系,三者缺一不可,缺了任何一点,都不能确切地说明中国的艺术理论"。① 这一认识,无疑是对中国传统文艺理论体系的基础、核心、特色所作的颇具理论深度的概括说明。又如,徐中玉在《中国古代文艺理论专题资料丛刊·序》中说:"中国古代文论有悠久的历史,提出了许多符合规律的论点……我认为,审美的主体性、观照的整体性、论说的会意性、描述的简要性,便是中国古代文论带有民族特色的思维特点。"② 以上这些理论概括,对于当今或以后人们全面探讨中国艺术批评的深度模式与潜体系,无疑具有重要的理论价值。

二、中国传统艺术批评模式的主要特征

笔者以为,中国传统艺术批评体现着一个古老而又年轻、有着丰富文化积淀而又人口众多的东方民族群体的深层审美心理结构,是一种包蕴着东方"静思的智慧"(罗素语)、体现中华民族大宇宙生命美学原则的批评模式。如果要进行简要的理论概括,则可作如下表述:这是一种以人与天调为基础,在象、气、道逐层升华而又融通合一的多层次批评中,体现中华民族深层人生境界及大宇宙生命整体性的东方艺术批评模式,或曰一种合天人、倡中和、明品级、显优劣、通道艺、重体验、示范式、标圆览的东方艺术批评模式(尤以合天人、通道艺、标圆览为主要标识)。依笔者愚见,这种批评模式具有如下特征:

第一,中国传统艺术批评模式的哲学根基是一种中国古代天人合一的大宇宙生命和谐理论③。这种理论中天人合一的大宇宙整体生命观,生生不息、和而不同、阴阳相推、辩证统一的发展观,在天人合一的宇宙意识中对人的价值("天地之间人为贵""人为天地之心")尤其是人的社会价值和人格道德意识的重视等,对中国传统艺术批评深度模式的生成,有着十分重大的影响。

① 《文学遗产》1994 年第 3 期。
② 徐中玉主编、陈谦豫副主编:"中国古代文艺理论专题资料丛刊"《神思·文质编》,中国社会科学出版社 1995 年版,第 5 页。
③ 笔者在 1995 年出版的《中国艺术意境论》中,称之为"大宇宙生命理论",北京大学出版社 1995 年版,第 84—86 页。

第二,中国传统艺术批评模式的思维倾向是一种积淀着民族群体综合经验的主体内倾超越型思维,具有对宇宙人生作整体性把握的特征,还具有由于主客融通合一达成的自我体验性特征。这两点,似与中国人对其心目中的"道"的理解有关。由于中国古代哲学认为"道"这种宇宙生命的终极本体包含着人类已知与未知的一切事物的共同生命及其运行规律,因而决定了中国人进行思维时具有试图对宇宙人生作整体性把握(体悟)的习惯(有人称之为整体思维、系统思维、辩证思维、圆形思维或全息思维);又因为"道"不"可道",在中国古代哲人看来,不能单纯通过理性认识和逻辑方法认知或传播,只能通过庄子说的"象罔"或直觉体悟的方式领悟与把握,因此又决定了中国传统思维方式具有体验性特征(有人称之为意象思维、直觉思维、情感思维或自我体验型思维)。这两方面的特征,均对中国美学与传统艺术批评的深度模式的生成,产生了直接影响。中国艺术批评对"圆"(圆之审美)的强烈追求,对艺术创作中的"悟"(悟觉思维方式)的高度重视,便清楚地表明了上述特点。

第三,中国传统艺术批评模式有其独特的深层理论结构,从艺术批评领域体现着典型的东方宇宙生命美学的本质特征。这一结构,表面看,虽然由于其历史悠久及批评内容庞杂而难于概括,但认真考察,则可以发现,这一批评模式,是适应中国传统艺术创作的诗化特征而产生的。在我国历史悠久的传统文学批评中,以"诗文评"为主体,以小说、戏曲文学的批评为旁门与后继,但即使在后来的小说、戏曲文学的批评中,也十分看重对这类艺术作品表现的深层生命内涵和诗化境界的探寻。在音乐、书法、绘画等主要传统艺术部类的批评中,追寻艺术品表现的深层生命内涵和诗化境界的倾向更为明显。因而,窃以为,如果根据大量的传统艺术批评理论资料进行整合,明其主线,旁及其余,则中国传统艺术批评的深度模式可以表述为:一种以人与天调为基础,在象、气、道逐层升华而又融通合一的多层次批评中,体现中华民族深层人生境界及大宇宙生命整体性特征的东方艺术批评模式。借用庄子的用语进行概括,则这一批评模式亦可称为"原天地之美达万物之理"的东方古典宇宙生命美学批评模式。它在批评的层次上,表现为象(包括各种艺术符号,如书法的字形等)之审美、气(气韵层)之审美、道之认同(生命本质层体悟)三层次批评的逐层升华与融通合一;在本质特征上,则除表现出批评模式的大宇宙生命层次性外,还表现出大宇宙生命的整体性(追求和谐美、圆之美)、发展性(变易性)和多元互补的生命审美特征。这是一种历史悠久、理论内涵极为丰富的批评模式,包括了多种理论观点(就其哲学基础与理论支柱而言,即有儒、道、佛哲学观点的长期对立与融通)、批评倾向、批评

方式、批评流派乃至批评标准的对立与融通合一。另外,这也是一种十分重视生命运动形态的艺术批评模式。它既主张"天人合一",又主张"理一分殊"(既主张万物、万象、万态乃至美与丑"道通为一",又主张"道生一,一生二,二生三,三生万物",主张"道贯万象");既主张维护"常则",又主张"变异""更新";提倡对艺术品及艺术创作规律作出生命的动态观、整体观和生命内在本质的深层探求。由于中国传统艺术理论认为,种种艺术创作因素皆通于"道","道"又可以转化为或贯通于种种艺术的"气"与"象",所以,这一艺术批评模式的内涵也就在东方人对宇宙生命动态的特定认识(生命之圆)中表现得十分丰富多彩;另外,这一模式中的"道"如果不变(如儒家崇尚的宗法制伦理道德之"道",在中国封建社会中相当长时间居于统治地位),则模式的基本内容不变;道变[①],则模式的内容、时代特征、批评标准等必然会发生种种奇妙的变易,因而这一艺术批评模式在中国艺术批评史或美学史上,便自然会在一种古典美学的深层理论建构中呈示出多种历史内涵和审美形态,表现出相当强的历史适应性(从另一角度说,亦可视为深层理论结构的超稳定性)、理论探求的多元性和生命活力。

为了使上述看法稍微具体一些,下面特抽出其中的以人与天调为基础、多层次性、圆形、变易(包括理论取向的多元谐和)几方面略加说明。

先说人与天调。人与天调的思想产生于我国的春秋战国时期,它是中国古代天人合一的大宇宙生命和谐理论的重要组成部分。《管子·五行》云"人与天调,然后天地之美生",明确表述了中国古代认为人与天调能生成天地覆载之大美的观点。我国古代人与天调的理论,实际上包括了三种不同主张在内。这三种主张,即张岱年论中国古代天人关系学说时反复指出过的先秦时期有关天人关系的"三个类型"的"观点";一是庄子的"不以心损道,不以人助天"的"服从自然说";二是荀子既承认"天行有常",又主张"制天命而用之"的"征服自然说";三是《易传》提出的"裁成天地之道,辅相天地之宜""先天而天弗为,后天而奉天时"的人"与天地合德"的"天人协调说"。[②] 三说在中国传统艺术批评理论中因批评主体不同、批评实践不同而各有侧重,但均强调"人与天调"的"调"字,即天人和合。中国传统艺术批评模式中很多重要法则乃至批评标准,都是以此为基础提出来的。如"乐从和"(《国

① 张立文主编的《道》一书论"道范畴的演变"时认为:中国古代到近代,"道"范畴经历了"道路之道—天人之道—太一之道—虚无之道—佛道—理之道—心之道—气之道—人道主义之道九个阶段",中国人民大学出版社1989年版,第10页。

② 参见张岱年、程宜山:《中国文化与文化论争》,中国人民大学出版社1990年版,第58—60页。

语·周语》),"乐者……其本在人心之感于物也","乐者,天地之和也"(《乐记》);"夫书肇于自然,自然既立,阴阳生焉;阴阳既生,形势出矣"(蔡邕《九势》),"同自然之妙有,非力运之能成"(孙过庭《书谱》);"写气图貌,既随物以婉转;属采附声,亦与心而徘徊"(刘勰《文心雕龙·物色》),"酌奇而不失其真,玩华而不坠其实"(刘勰《文心雕龙·辨骚》);"生气远出……妙造自然","与道俱往,着手成春"(司空图《二十四诗品》);"凡物之美者,盈天地间皆是也,然必待人之神明才慧而见"(叶燮《集唐诗序》),"以在我之四(笔者按:指才、胆、识、力),衡在物之三(笔者按:指理、事、情),合而为作者之文章"(叶燮《原诗》);"外师造化,中得心源"(张璪),"以一画测之,即可参天地之化育也","山川使予代山川而言也,山川脱胎于予也,予脱胎于山川也,搜尽奇峰打草稿也,山川与予神遇而迹化也,所以终归于大涤也","不可雕琢,不可板腐,不可沉泥,不可牵连,不可脱节,不可无理。在于墨海中立定精神,笔锋下决出生活,尺幅上换去毛骨,混沌里放出光明……化一而成絪缊,天下之能事毕矣"(石涛《画语录》)。人与天调,是为了实现人与自然和谐统一的总体目标的,它既重视宇宙生命的客观性,又强调了人的主观能动性,因而使得中国传统艺术批评模式建立在主客融通、辩证发展的思维方法和理论基础之上。它被一些学者认为"是我国春秋战国时期天人关系的最光辉的思想之一","形成了中国型、也是东方型艺术精神的根本"[①],不是没有道理的。

再说多层次性。

中国传统艺术批评模式的理论建构和批评内容体现出天人合一的大宇宙生命的多层次特征。对艺术现象作多层次批评,这是批评模式的动态性及对艺术生命本体作整体把握和深层探索的理论取向导致的。通过对古代艺术批评资料的归纳可以看出,中国传统艺术家与批评家对艺术现象所作的象之审美、气(气韵层)之审美、道之认同境层的大量批评,的确具有将艺术视为天人合一的宇宙生命(文心)作逐层深入和整体把握的特征。今天,人们已经不难理解,中国传统艺术批评对艺术作品上述三境层所作的逐层升华而又融通合一的批评,既是对艺术生命本质内容的把握,又是对中华民族深层人生境界的体验,也是对大宇宙生命深层内涵的探索。在这三层次中,第一层次也即基础和逻辑起点是"象之审美"批评层次。这里说的"象之审美"批评层次,即指对艺术现象(含艺术作品)这一宇宙生命存在方式作形质层的审美批评。它包括对艺术作品所应用的材料、审美形态、内容形式诸要素中

[①] 敏泽:《中国传统艺术理论及东方艺术之美》,《文学遗产》1994年第3期。

可以以感官直接感受的要素——形象、符号、情节、结构、语言(包括字、句)、体裁等的深入研究与批评。而其中最主要的,是对种种艺术形象和艺术符号(包括种种文体和艺术品类)以及与之有关系的艺术现象的批评,如对文学、音乐、绘画、书法、舞蹈、戏曲、雕塑、建筑、园林营造等艺术中不同的艺术形象或艺术符号所作的批评。朱良志在《中国艺术的生命精神》一书中认为,"象"是"中国艺术论的基元"。中国古代艺术理论中,很多重要美学范畴与美学命题都与"象"的审美密切相关,比如,物象、卦象、意象、兴象、气象、境象、观物以取象、立象以尽意、尽意莫若象、境生于象外、象外之象、澄怀味象、大象无形、超以象外,等等。因而,他认为,在中国古代文艺理论中,"象"是"生命的符号"。① 这一见解,笔者以为颇中肯綮。中国艺术批评模式也正是以艺术作品和艺术创作中面对的种种"象"为逻辑起点的,不过,从中国艺术批评学的实际看,除了艺术形象、艺术符号的"象",还有大量流动的与艺术形象或符号有关的艺术现象——这里姑且称之为"事象"。中国传统艺术批评是很重视由艺术形象而旁及这种"事象"的,因为它们与艺术形象或符号的产生密切相关(这一点,在中国传统诗话、词话、曲话中更为明显,小说、戏曲文学及其他艺术的批评亦颇看重背景研究与考释、索隐)。这就是章学诚在《文史通义》中所说的"中国人未尝离事而合理"。而在中国传统艺术批评中,立主张的批评与示范式(示例)的批评又总是密切结合的,无论品第、选本、索隐、评点等批评方法如何之不同,但在这一点上却是一致的,即非常看重因事而合理(披文以入情、由情而索理)。用今天的话来说,即真正重视以艺术鉴赏为基础。以艺术创作中的种种"象"(包括艺术形象、艺术符号及与之有关的大量"事象")为切入口和逻辑起点,展开探索艺术生命如何生成、如何在接受中发生社会作用的全程性批评,而不是偏于某一方面、某一角度,如单从社会、作品、作者或读者等不同角度去建立片面的批评模式或批评理念,正好说明中国传统艺术批评模式重视宇宙生命整体性的特征。中国传统艺术批评还具有对艺术生命生成的历程作全程性跟踪(亦可称为深层生命批评或整体生命批评)的特征,而这一层次的批评,无疑正是全程性跟踪的切入点和基础,故这一批评层次在中国艺术批评史上遗留下来的资料极多,著作汗牛充栋(体现在大量笔记体批评或资料性批评著作中)。为了正名与好记,笔者在此姑且称之为事象批评层面。实际上,中国传统文艺批评理论中,孟子的"知人论世"说,刘勰的"圆照""博观"论("圆照之象,务先博观……然后能平理若衡,照辞如镜"),陈善的"见得亲切,用得透脱",王国维

① 朱良志:《中国艺术的生命精神》,安徽教育出版社1995年版,第153、156页。

的"入乎其内,出乎其外",以及设身处地、触境生想、感兴比附等,均与首先看重对艺术形象及与之有关的事象作博观及触物圆览式的批评有关。

第二层次是对艺术作品与艺术创作中的"气之审美"层次所作的批评。先须略作说明,笔者在此所说的艺术创作中的"气之审美"层次,原指中国传统艺术创作中对万物、万象、万态的生机活力所作的深层审美,即中国传统美学中特别强调的"气韵"层审美。这是中国传统艺术创造中非常重要的审美层次。可惜今天的大多数论者,并未将其作为中国传统美学中一个完整的审美心理层次加以重视。艺术作品生成之后,中国传统艺术批评家们也很重视对作品气韵层的审美批评,而且,重视气韵超过了形质。比如,南齐书法家王僧虔在《笔意赞》中云:"书之妙道,神采为上,形质次之。"谢赫《古画品录》论绘画六法,首标"气韵生动",然后进及形质层批评——对"骨法用笔""应物象形""随类赋彩""经营位置""传移模写"等形质层的问题分别作出多方面的探讨,进而奠定了中国传统绘画理论的基石。曹丕《典论·论文》论文学创作则云:"文以气为主,气之清浊有体,不可力强而致。"刘勰在《文心雕龙》中,发挥中国传统文艺批评中的"重气之旨":研究作者创作心态,专撰《养气》之篇;批评文学作品,特标《风骨》之论。其《风骨》篇论"气"之审美云:"情之含风,犹形之包气""意气骏爽,则文风清焉""思不环周,索莫乏气,则无风之验也",明确提出"缀虑裁篇,务盈守气,刚健既实,辉光乃新"。黄叔琳评本评《风骨》篇云:"气即风骨之本";纪昀则评曰:"气即风骨,更无本末。"上引论述,均极为看重传统文学创作包括文学批评中的"气"之审美。结合实践,细加考察,我们还可以看到,在中国历代汗牛充栋的文艺批评论著中,仅涉及"气"字的艺术审美及批评概念便已不胜枚举(在这类涉及"气"的艺术审美及批评概念里,有小部分"气"为有形之"气",如"水气""湖气"等,可以目视或直觉,属于象之审美范围;绝大部分为隐态之"气",则不可目视,只可神遇,属于气之审美层次了)。试列举传统艺术批评论著中包含"气"字的部分艺术审美及批评概念如下,以便作出分析说明:水气、云气、天气、地气、泽气、湖气、山气、石气、岚气、松气、竹气、花气、果气、昼气、夜气、朝气、暮气、寒气、暖气、春气、暑气、燥气、润气、紫气、翠气、丹气、碧气、五彩气、芳气、香气、馥气、兰麝气、甘辛气、晦气、秽气、龙气、虎气、蟒气、豺气、鹰隼气、流霞气、禾黍气、蒲芦气、山林气、朱砂气、清寂气、幽静气、喧闹气、天子气、将军气、将领气、贵胄气、丈夫气、栋梁气、问鼎气、女子气、烟花气、裘褐气、箪瓢气、科举气、神仙气、廊庙气、书卷气、屈平气、李广气、米家气、狂草气、书中气、篆籀气、金石气、笔气、墨气、剑气、琴气、缨气、履气、冠气、金炉气、村气、狱气、僧气、侠气、王气、霸气、官气、吏气、齐气、楚气、宋末气、边塞气、幽并

气、盖世气、古董气、血气、胆气、经气、脉气、心气、肺气、肝气、形气、中气、顺气、逆气、盛气、郁气、病气、勇气、豪气、猛气、逸气、志气、喜气、意气、怒气、灵气、俊气、隽气、慧气、秀气、奇气、古气、异气、仁气、义气、梗概之气、清刚之气、阳刚之气、阴柔之气、浩然之气、超拔之气、文雅之气、奇崛之气、真气、梵气、卦气、元气、和气、正气、道气、精气、神气、化气、灏气、冲气、元和气、天地气、混沌气、鸿蒙气……实在蔚为壮观。应当指出,在这一"气"的概念群中,有大量幽隐无形之气,贯通或渗透于自然、社会、生理、病理、心理、精神乃至哲学(属理趣层即哲思审美)领域,具有超象超类的极强的概括力。另外,在中国传统的诗、书、画论中,涉及"气""气韵"方面的批评用语不止俯拾即是,而且大都被运用得十分精妙。如钟嵘《诗品》评曹植云:"骨气奇高,词彩华茂;情兼雅怨,体被文质";评刘琨云:"善为凄戾之词,自有清拔之气"。刘熙载《艺概·书概》评传统书法艺术云:"秦碑力劲,汉碑气厚";"高韵深情,坚质浩气,缺一不可以为书";"书要兼备阴阳二气,大凡沉着屈郁,阴也;奇拔豪达,阳也"。周星莲《临池管见》云:"古人谓喜气画兰,怒气画竹,各有所宜。余谓笔墨之间,本足占人气象,书法亦然。王右军、虞世南字体馨逸,举止安和,蓬蓬然得春夏之气,即所谓喜气也。徐季海善用渴笔,世状其貌,如怒猊抉石,渴骥奔泉,即所谓怒气也。褚登善、颜常山、柳谏议文章妙今古,忠义贯日月,其书严正之气溢于楮墨。欧阳父子险劲秀拔,鹰隼摩空,英俊之气咄咄逼人。李太白书新鲜秀活,呼吸清淑,摆脱尘凡,飘飘乎有仙气。坡老笔挟风涛,天真烂漫;米痴龙跳天门,虎卧凤阁。二公横绝一时,是一种豪杰之气。黄山谷清癯雅脱,古澹绝伦,超卓之中,寄托深远,是名贵气象。凡此皆字如其人,自然流露者。唯右军书,醇粹之中,清雄之气,俯视一切,所以为千古字学之圣……"张彦远《历代名画记》评画云:"死画满壁,曷如污墁,真画一画,见其生气";"若气韵不周,空陈神似;笔力未遒,空善赋彩,谓非妙也"。这些都说明中国艺术批评模式中明显存在着"重气"倾向,只是没有引起当今学界的足够重视罢了。笔者曾以为,在中国传统艺术创造中,气韵审美是一种体认宇宙万物、万象、万态各不相同而又互有联系的生机活力及深层生命内涵的审美,因而与象之审美不同。其特征是由"目视"入于"神遇",由感性直觉入于"心觉",达成由重事物生命样态的审美向重事物生命功能的审美的偏移。关于这一点,笔者在拙著《中国艺术意境论》中曾经作过详细论述,也进一步指出:"这一审美层次的生成特征有三:一是由大宇宙生命样态的审美走向生命功能的审美;二是在动静合一中形成以气韵为中心的虚境审美心理场;三是以妙造自然为归属。"并提出:在中国传统艺术创造中,"广义的气之审美不限于生命之动,即生命运动节奏、力度、气势的审美,而是由动

及静,在动静合一中形成以气为基础,气韵为中心的复杂的虚境审美心理场。说具体一些,即由气及韵,出现了气韵双观、合观的审美,并构成了以气韵审美为中心,向势、神、风、骨、格、调、趣、味等融通的虚境审美心理场,从而产生了中国传统美学中特有的诸如气势、气脉、气骨、气格、气调、气味、气质、气度、气宇、气象、气貌、气体等气之审美范畴,以及逸气、豪气、古气、秀气、清气、奇崛气、古朴气、脂粉气、市侩气、阳刚气、阴柔气、浩然气、鸿蒙气等各种不同格调之气的审美系列和由种种格调之韵及味构成的韵味审美系列"。如果说,传统艺术创作中气之审美是对万物、万象、万态的生机活力的深层审美,那么中国传统艺术批评中存在着大量气之审美概念、命题与论述,则是对艺术作品这一生命系统(在中国传统艺术批评中,艺术作品被视为宇宙生命的体现,故艺术作品本身也是一种完整的、生意盎然的生命系统)所作的深层次的审美批评。

第三层次是对艺术作品与艺术创作中道之认同层次的批评。此为对传统艺术作品的本源(或本体特征)所作的探讨及对艺术作品中包含的艺术生命本质层体验所作的批评。这一批评层次的特征有三:一、这是对中国传统艺术所作的生命本质层探讨或对艺术作品中蕴含的不同哲思审美境层(理趣层)的批评,也是对中华民族深层人生境界的探讨;二、道包括道一之道和无量之道(道体之道与道用之道),所以对道之认同层次的批评内容实际上表现得十分丰富;三、这一层次的批评为中国传统艺术批评各层次中的最高层次,因而,中国传统艺术批评中一些根本性的理论命题乃至批评标准多在这一层次中提出。比如:"人与天调,然后天地之美生"(《管子》)、"道法自然"(《老子》)、"原天地之美达万物之理"(《庄子》)、"中也者,天下之大本也;和也者,天下之达道也。致中和,天地位焉,万物育焉"(《中庸》)、"乐而不淫,哀而不伤"(《论语》)、"乐从和"(《国语》)、"诗言志"(《尚书》)、"诗无邪"(《论语》)、"发乎情,止乎礼义"(《毛诗序》)、"诗以言情"(刘歆《七略》)或"诗缘情而绮靡"(陆机《文赋》)、"发愤以抒情"(屈原《惜诵》)、"原道"(刘勰《文心雕龙》),以及韩愈的"文"以"传道",柳宗元的"文以明道",司空图的"与道俱往,着手成春",李贽的"童心"说,袁宏道的"性灵"说,叶燮的"理、事、情",龚自珍的"尊情"说等等,均属这一层次。还有对艺术作品(如杜甫、李白、王维的诗歌)中蕴涵的儒、道、佛哲思审美境界的批评以及道进乎技——各种技艺、文艺体裁乃至艺术语言运用中体现的种种不同规律(无量之道)的艺术批评等。

除了上面论述的多层次性,中国传统艺术批评模式体现的大宇宙生命整体性(或曰"圆形")特征也非常明显。下面试为解说。

中国传统艺术批评模式极重视大宇宙生命和谐之美,此为最大的圆。前文说过的对艺术创作中象、气、道逐层升华及道转化为气与象(融通合一)的批评,则是侧重对艺术所体现的宇宙生命运动形态的批评,属于对宇宙生命运动之圆的体验,亦可称之为"环道"审美批评。况周颐《蕙风词话》卷一中说"笔圆下乘,意圆中乘,神圆上乘",即属象、气、道审美的逐层升华;钱锺书《谈艺录》《管锥编》中论艺术之"圆",包括理的"圆融"、结构的"圆形"、用词的"圆活",亦明显与此有关。除此种"圆"外,尚有种种"圆"的理想,如:创作、批评理论融通合一之圆;鉴、赏、评三层次的有机统一之圆;文学艺术多种功能的分别考察与融通互补之圆;形式与内容相生互化之圆;社会批评、审美批评、哲理批评统一于探求人生理想境界的生命整体之圆;主流批评与非主流批评兼容并蓄相得益彰之圆;宇宙、作品、作者、读者多角度批评视野的相辅相成融通合一之圆(人们不难发现,中国艺术批评理论中,包含着不同向度、不同要求的批评方法,如"知人论世""以意逆志""经世致用""澄怀观道""触物圆览""沿波讨源"、区分"品第""辨彰清浊""八面受敌""感兴比附""即品而评"等,基本上覆盖了上述四极批评视野);在对诸种艺术辩证范畴(如阴阳、动静、有无、主宾、形神、虚实、繁简、藏露、聚散、疏密、纵横、开合、荣枯、巧拙等)作深入研究的基础上,向对偶范畴辩证相生之美("执两用中"之美)这一宇宙生命的和合境界推进;等等。

中国艺术批评模式的变易性特征尤具东方生命美学特色,值得深入研究。众所周知,变易的观点,即生命发展的观点,是中国传统生命美学的核心观点。"生生之谓易","知变化之道者,其知神之所为乎","参伍以变,错综其数,通其变,遂成天下之文"(《易传》);"时运交移,质文代变","歌谣文理,与世推移"(刘勰);"诗之为道,未有一日不相续相阐而或息者也","因时而善变……故日新而不病","诗之道不能不变于古今,而日趋于异也"(叶燮);"江山代有才人出,各领风骚数百年"(赵翼)……此类名句,不胜枚举。但是,我们也应该看到,这种变易,实为一种古典美学的框架与范围中的变易,其变异不管形态如何丰富,却要服从古典美学乃至宗法制度的"常则",服从其常则中的"道"与"理",因而是有时代的局限性的。当然,其变异与求新的生命审美倾向,仍然使中国传统艺术批评模式呈现出很强的生命活力。因而,人们通过对这一艺术批评模式生成、发展的细致考察,观其历时性变异与共时性变异中的种种内涵与规律、优长与局限,便可获得极大的启示与教益。比如考察我国先秦两汉、魏晋南北朝、隋唐五代、宋金元、明清、近代的种种文艺批评观点、方法、倾向、流派乃至各种艺术批评标准的相同、相类与不同的复杂变化,研究其中主流与非主流批评倾向的对立、共存、消长、融合与

更新,极有利于人们把握中国传统文艺批评模式的生命美学特征,进而分析利弊,扬长避短,在新世纪的中国文艺批评理论建设中实现真正的批判与继承。中国传统艺术批评中的很多具体理论问题,如言志说、缘情说、物感说、滋味说、文笔说、形神论、风骨论、气韵论、意境论、神韵说、格调说、肌理说、性灵说乃至因与创、雅与俗、正宗与旁门、写境与造境,以及文体论、语言论、技法论等方面的理论问题……也都可以进一步在历时性变易的认真考察中理清脉络,显示其观点的优长与局限。又如通过对同一时代文艺批评观点、方法、倾向、流派之新的变易的研究,有利于人们进一步弄清中国传统艺术批评模式与特定时代的密切关系,明白:何以在一个时代中,不能只有一种单调的文艺主张?主流批评与非主流批评并存(和而不同),对一个时代文艺事业的真正发展繁荣会有什么好处?一个时代的不同批评观点、倾向、流派如何才能实现转化与融通?等等。比如唐代,除了陈子昂、白居易等的文艺社会学批评这一主流倾向,为什么殷璠、皎然、司空图重视诗歌兴象、韵味、意境的审美批评倾向和另一重视诗歌音律、对仗、技巧和形式美的艺术批评倾向都得到了发展,得以实现相得益彰与多元融合?而由于"时运交移,质文代变",一个时代文艺创作有了更新发展,又为什么会使批评模式的时代特征、历史内涵、审美形态发生变异与更新(如宋代文人写意山水画的发展、元代戏曲的繁荣、明代及清代长篇小说的成熟对我国传统艺术批评模式的发展变易均产生了巨大影响)?等等。

此外,还有一点似乎应当特别提及,即中国传统艺术批评模式中的文体学理论以及对不同艺术品类专门作精深研究与审美批评的理论非常丰富,很多批评论著对不同的艺术品类、艺术体裁(包括文学体裁,如诗与词)的特定功能都作过非常深入的研究探讨,提出了很多精辟见解,并有过多种不同的艺术主张,精彩纷呈,新见迭出,蔚为壮观。钱锺书曾提出中国诗、画批评标准不一致的问题,希望能有人作出认真而不是肤浅的回答。我们希望,在深入探讨中国传统艺术批评模式的宇宙生命美学特点时,能对钱先生所提问题的深层含义有所觉解。

第四,中国传统艺术批评模式包含着多样化的理论存在形态:专著、杂著、序跋、评点、诗词等等。这些理论形态灵活多样,各尽其用,表现了东方生命美学诠释学理论形态的丰富性与灵活性特征。尤其是评点,极具中国特色,不只显示了东方的机智,也包孕着丰富的理论内涵。

第五,中国传统艺术批评模式具有鲜明的美学特色:它是一种融思辨于情思的体验性批评,善于运用"议论带情韵以行"的话语表达方式,尤以即品而评、一棒喝破的悟觉思维成果著称于世;它具有东方宇宙生命美学的人学

特征(以"人"为"贵",以"人"为"天地之心"),常以人(尤其是人的整体生命,包括欲、情、理)论自然、论艺、论文,语汇丰富,得心应手,丝丝入扣,具有钱锺书指出的中国传统文学批评中"人化文评"内外合一的特征。这方面的批评术语,钱先生认为乃西方所无,确应作认真研究诠释。另外,如示范例之评与明规律之评往往有机统一、相得益彰,以及从义理、考据、辞章三方面提出对文章家包括艺术批评家文化素质的要求,使艺术批评更具科学和美学的双重价值等,均值得深入研究。

第六,中国传统艺术批评模式作为一种渊源久远的批评模式,除了有本身的价值,也有明显的局限。首先,它是一种天人合一的大宇宙生命美学的批评模式,坚持以"自然天成"为最高艺术批评标准,追寻生命的动态美,包含丰富的辩证法思想,充满经世济用、返璞归真与超距离审美心理(理论支柱为儒、道、佛哲学)相融合、人生理想与艺术理想相融合的生活旨趣,对今天仍有深刻的启示与教益。但是这种模式基本上属于古典美学范畴,偏于情感体验,理论抽象的级别不够。尤其是作为艺术批评模式,在今天,它由于缺乏更科学、更明晰、更具开放性、更能适应广大人民群众需要的理论批评术语和新的思维方式、学科体系,因而存在着明显的时代局限,须在新世纪的中西文化交汇中进一步实现现代价值转型。

第二章　合天人通道艺的文艺本体观

中国传统艺术批评历史悠久,理论形态丰富、独特,体现了东方文化特有的智慧和东方学人深沉博大的胆识胸襟,素为世人触目。这种批评,从总体上看是一种建立在天人合一的大宇宙生命和谐理论基础上的批评。中国的传统艺术批评理论,则是一种极为重视天人合一的大宇宙生命整体性特征的东方型艺术批评理论。中国传统艺术批评理论中的很多基本观点和重要命题,都以人文创造尤其是艺术创作应当最终体现天人合一的大宇宙生命及其自然而然的运行规律为极致,亦即以艺术创作应最终体现"人与天调"的人生理想和艺术理想为极致。《管子·五行》云:"人与天调,然后天地之美生。"这一产生于中国古代农耕社会的旨在天人和合的思想成果和理论认识,其根本精神一直影响着中国历代艺术的发展和中国传统艺术批评深度模式的生成。从这一角度看,我们也可以说,中国传统艺术批评理论,乃是一种在天人和合的大宇宙生命哲学的思想基础上,通过合天人、通道艺、重体悟、标圆览、法自然、主中和、观通变、重创新、论品性、务博观等文艺批评思想,以体现大宇宙生命整体性特征的东方艺术批评理论。

本章试重点展开对合天人通道艺的文艺本体观的论述。笔者以为,这种以天人合一的大宇宙生命本体为艺术本体的东方文艺观,极具中国特色,对中国传统艺术批评模式的生成具有根本意义。

一、天人合一的大宇宙生命和谐理论及宇宙生命的终极本体"道"范畴

中国传统艺术批评理论的哲学根基,是一种中国古代天人合一的大宇宙生命和谐理论。这种理论强调人与天(大自然或自然界)虽然不同,但却是同源、同体(同生命)或统一的;人是大自然的一部分,是"五行之秀""天地之

心";人和自然万物都遵循宇宙生命的发展规律,和而不同,生生不息;人道与天道同是一个道(或者二者可以在"人与天调"中不断达到新的合一);追求天人协调与和合发展,是人类最崇高的理想。总之,中国古代天人合一的大宇宙生命和谐理论,实质上是一种主张"一天人、合内外",以"人"为"天地之心",在人与天调中促成天地人和合发展的大宇宙生命哲学。

这一哲学的特征或侧重点,可以归纳为三:一重天人合一的大宇宙生命,二重宇宙生命合乎规律的和谐发展,三重人(尤重社会群体的人,包括群体的杰出代表)在宇宙中的地位。应当说,这是一种古老的东方生命哲学,但也是一种至今仍值得人们深入研究并作出当代诠释的大宇宙生命哲学。

钱穆在《中国文化特质》一文中说:在中国人看来,"生活人相异,而生命则群相同"。"天地和合是一大生命,道是生命进程。在其进程中,演化出人类小生命。在人类生命中,又演化出中国人。所以说'中国一人,天下一家'。在中国人中,又演化出各别小我个人来。在各别之生命中,明道、行道、传道,即由其小生命来明此大生命而行之传之,使每一小生命即各得其大生命。"①这正是"中国文化特质"的要义所在。用这段话来解释中国古代哲学的大宇宙生命内涵,是颇为贴切的。当然,也正如笔者在《中国艺术意境论》一书中所说的:

> 钱穆先生这一说法是从现代新儒学派的观点来描绘中国古代这种宇宙生命理论的,如果我们换个角度,并兼融道、佛,特别是吸取先秦道家从天道自然观而深入到本体论的哲学思想成果,则中国古代这一大宇宙生命理论可以作如下表述:中国古代大宇宙生命理论是在儒道融通(后来才加入佛教哲学的内容)中建构完成的。这种大宇宙生命理论认为:整个宇宙和宇宙中的万事万物都有其活跃的内在生命(《易传》:"生生之谓易";程颢:"万物静观皆自得"),而决定这种生命的永恒接续与运动的则是一种虽然无形无声,但又在人类生活与自然中处处体验得到它的存在的"道"(《管子·内业》:"不见其形,不闻其声,而序其成,谓之道"),因为道是宇宙万物(包括自然、人类社会和思维)存在的依据和派生的根源(老子《道德经》:"道……渊兮似万物之宗","道生一,一生二,二生三,三生万物。万物负阴而抱阳,冲气以为和"),因而整个宇宙的存在又总是有规律的(《荀子·天论》:"天行有常,不为尧存,不为桀

① 深圳大学国学研究所编:《中国文化与中国哲学》,三联书店1988年版,第29页。

亡")。人道顺乎天道,人类经过努力,("制天命而用之")最后总会通过正反合的过程,不断与天道达到新的统一与和谐(《管子·五行》:"人与天调,然后天地之美生"),不断实现着新的天人合一("天人合一"命题的正式提出见于宋张载,思想则古已有之,后来佛教"直指人心""示道见性"及内省、亲证、顿悟等思维方法被吸收入这一大宇宙生命理论,暂略)。这种大宇宙生命理论除了"道"为生命本体的思想,还有气论与谐和论的重要内容。……(张载以"气"为本体修正先秦道家"道"为本体的主张,但看来没有完全被这种大宇宙生命理论所接受。气一元论在中国传统医学中影响甚大,但在社会科学领域则未能取代"道"本体的地位。)这种大宇宙生命理论正是以气为道的运动形态,并认为阴阳二气(总领万物)的合乎规律的运动与谐和才是宇宙生命健康发展的保证,而人与天(人类社会与自然)融合为一大生命,人与天调,天人交泰,是人生理想的极致,也是审美境界的极致。所以,简括地说,这种中国古代宇宙生命模式理论,基本上是以道为宇宙的终极本体、以气为实体形态(象也是气的一种)、以万物谐和(借用西方术语亦可谓之"生态平衡")为指归的。它首先构成了一种中国人认识天人关系的广义意境观。①

这种中国古代天人合一的大宇宙生命和谐理论②,对中国传统艺术批评模式的生成与发展产生了巨大而复杂的影响。

① 蒲震元:《中国艺术意境论》,北京大学出版社 1995 年版,第 84—86 页。
② 关于"天人合一",20 世纪中外学人论者甚众。有人认为"天人合一"是人类对人与大自然的关系——天人关系尚属朦胧认识阶段的低级理论形态;有人则认为是一种已由朦胧的合一观到天人分异,再进到天人应当和合发展的高级理论形态。有人认为"天人合一"指"天人本来合一",即包括"天人相通"与"天人相类"两个层次的理论,故荀子的"制天命而用之"及刘禹锡天人"交相胜"的理论均不属于"天人合一",而属于不彻底的天人分异的理论形态;有人则认为"天人合一"应当包括天人应当合一的理论,甚至从广义上看,应属于一种天人和谐发展的"和合学"理论。在众多的论述中,笔者以为,一些知名学者的论述尤应引起人们重视。如张岱年在《中国哲学大纲》中指出"中国哲学中所谓'天人合一',有二意谓:一天人本来合一,二天人应归合一"(中国社会科学出版社 1982 年版,第 181 页),认为"天人合一"应指前者。钱穆在其最后一篇文章《中国文化对人类未来可有的贡献》(刘梦溪主编《中国文化》1991 年 8 月号,第 93—96 页)则认为"'天人合一'观""实是整个中国文化之归宿处","中国文化对世界人类未来求生存之贡献,主要亦即此此","西方人喜欢把'天'与'人'离开分别来讲","中国人是把'天'与'人'和合起来看",认为"'天命'就表露在'人生'上"。文章结尾还指出当今应注意"使全世界人类文化融合为一,各民族和平共存,人文自然相互调适之义"。笔者以为其观点实属天人应当相互调适的广义的"天人合一"论。笔者在本书中即持此论。

二、什么是合天人通道艺的文艺本体观

中国古代天人合一的大宇宙生命和谐理论,对中国传统艺术批评模式所产生的重要影响之一,便是促成了中国传统艺术批评理论中合天人、通道艺的文艺本体观的生成及其在中国艺术批评实践中的长足发展。

中国传统艺术批评理论中有一种几乎为历代文艺理论家所普遍认同的观点,即认为"人文"(包括文学艺术)与"天文""地文"及万事万物一样,都原于天人合一的大宇宙生命之"道"(即原于天人合一的大宇宙生命及其自然而然的发展规律),文艺应当以宇宙生命本体之"道"为终极本原或终极本体;而文学家、艺术家乃至民间工匠,要创造出不朽(或曰"与天地相始终")的艺术精品,除了要在形质或技巧层面作出不懈的追求、努力与创新外,还应当有一种更高层次的要求,即要善于"体悟"天人合一(或"人道"与"天道"合一)的大宇宙生命及其发展规律,也就是要"体道""悟道"(当然,这里的"体悟",是指诉诸艺术家的真诚及独特的艺术体验与创造而自然达成的对"道"的感悟,并非哲学家、道学家诉诸抽象思维甚至认为"作文""害道"这种狭隘的、排斥文艺活动的"体道""悟道"),并认为在艺术创造中,应当进一步使"道"与文学、艺术,包括作家的技艺、技术、技法、技巧有机结合,自然融通,达到"道与艺合"的理想境界,方能实现艺术对有限人生的超越。

中国艺术批评理论中这一"合天人、通道艺"(为了叙述方便,笔者姑以此六字名之)的文艺观点,一直为历代著名学者和文艺理论家所高度重视。先秦道家、儒家、法家有关"天与人调"及道与文、道与艺、道与文章相融通的论述,《易传》《吕氏春秋》《礼记·乐记》《春秋繁露》《淮南子》等有关天道与人道相类或合一、天道与人文包括道与艺、文相通及应当协调发展的论述,刘勰、韩愈、柳宗元、司空图、欧阳修、苏轼、宋明理学家、清代前期和中期的著名学者、文艺理论家关于"人"为"天地之心"、"天人合一""天人本无二,不必言合"以及"文""原于道"、"文"以"明道"、"文以载道""文皆从道中流出"的观点,还有关于道与文、道与诗、道与艺如何融通的种种论述(本书后面将具体涉及),资料繁多,恕笔者暂不逐一赘举。那么,到了清代末年(近代)乃至现当代著名学者的学术视野中,情况又如何呢?人们只要稍加留意,便可知这一中国古代传统文艺批评理论中渊源有自、影响深远的合天人、通道艺的文艺本体观,实际上仍然在近、现(当)代许多知名学者的著名论著中不断地被重复和加以强调。比如,清末古文家姚鼐在《海愚诗抄序》中说:"吾尝

以为文章之原,本乎天地。天地之道,阴阳刚柔而已。苟有得乎阴阳刚柔之精,皆可以为文章之美。"在《敦拙堂诗集序》中又说:"文者艺也。**道与艺合**(重点号为笔者所加,以后引文中的重点号,除注明为引文中原有之外,均为笔者所加,特请读者注意),**天与人一**,则为文之至。"比姚氏稍晚的清代著名学者和文艺理论家刘熙载在《艺概》一书的《叙》中则明确指出:"**艺者,道之形也**。学者兼通六艺,尚矣!次则文章各类,各举一端,莫不为艺,即莫不当根置于道。"他的《艺概》,以"文概""诗概""赋概""词曲概""书概""经义概"中论及的六种艺术为代表,深入总结和探讨历代文艺创作的具体经验及规律,虽然不能说在体系上较之前人有值得注意的理论创新,但对各类文艺创作经验之得失,的确提出了不少精辟见解。他在《书概》的结束部分进一步提出人与自然(人与天)合一的关系,认为对书法著作而言,"肇于自然"与"造乎自然"(即"立天定人"与"由人复天")这两方面的说法,虽然都与天人关系(包括人道与天道)有关,但却是有区别的。在他看来,"造乎自然"比"肇于自然",即"由人复天"比"立天定人"对人文包括艺术创造来说,具有更为重要的实践意义,因而应当对艺术上"由人复天"(包括如何使"艺"与"道"合)的种种经验和得失成败作出认真的探讨。他说:"书当造乎自然,蔡中郎但谓书肇于自然,此立天定人,尚未及乎由人复天也。"他在《诗概》中提出的"锻炼而归于自然",《书概》中说到的"学书者始由不工求工,继为工求不工。不工者,工之极也",以及大量有关诗、文、词、曲、赋、书法艺术创作经验方面的精辟论述,便是其高度重视"由人复天"的努力,希望在种种艺术创造中达到天人合一包括艺与道合这一高层境界的创作思想的生动体现。

现当代著名学者中,宗白华关于艺术中的天人关系、道艺关系的论述很多,且在他的学术思想中占有重要地位。他对"道"与"艺"的关系所作的那一段著名概括,至今仍然对中国美学与艺术理论体系的建构产生着重要影响。他说:"中国哲学是就'生命本身'体悟'道'的节奏。'道'具象于生活礼乐制度。'道'尤表象于'艺',灿烂的'艺'赋予'道'以形象和生命,'道'给予'艺'以深度和灵魂。"①应当说,宗白华从"美"在"宇宙自然生命"的"流动"这一"宗氏美学理论"的根本观点出发,对中国传统艺术批评理论中天人合一、艺道合一的思想及艺道互动与融通的关系,作出过多方面的探讨。因而,我们也可以换个角度说,宗白华通过对中国古代美学及中西美学、艺术的对比研究,进一步使中国传统艺术批评理论中合"天""人"、通"道""艺"这一带有根本性的文艺观具有了新的生命活力和时代内涵。读者只

① 宗白华:《美学与意境》,人民出版社1987年版,第219页。

要细读而不是泛泛地浏览宗先生的《中国艺术意境之诞生》及其他论中国诗、画、乐、舞、书法、园林艺术的重要美学论文,便可以更多地了解到宗先生在这方面的具体思想和精辟看法。比如,他在《论中西画法的渊源与基础》一文中曾说:

> 中国画的境界特征可以说是根基于中国民族的基本哲学,即《易经》的宇宙观:阴阳二气化生万物,万物皆禀天地之气以生,一切物体可以说是一种"气积"(庄子:天,积气也)这生生不已的阴阳二气积成一种有节奏的生命。中国画的主题"气韵生动"就是"生命的节奏"或"有节奏的生命"。伏羲画八卦,即是以最简单的线条结构,表示宇宙万象的变化节奏。后来成为中国山水花鸟画的基本境界的老、庄思想及禅宗思想也不外乎于静观寂照中求返于自己深心的心灵节奏,以体合宇宙内部的生命节奏。
> 　　西洋画的境界,其渊源基础在于希腊的雕刻与建筑。(其远祖尤在埃及浮雕及容貌画)以目睹的具体实象融合于和谐整齐的形式,是他们的理想。(笔者按:宗先生认为西画亦可以表现画境的气韵生动,但中西传统的宇宙观不同,运用的材料与方法也不同)……近代绘风更由古典主义的雕刻风格进展为色彩主义的绘画风格,虽象征了古典精神向近代精神的转变,然而他们的宇宙观点仍是一贯的,即"人"与"物","心"与"境"的对立相视。①

宗白华在这里,是通过中西对比谈中国绘画艺术中体现的合"天""人"的艺术本体观的。他在这一问题上的贡献在于:抓住"宇宙内部的生命节奏"和艺术家"心灵节奏"的融通合一来阐释中国传统文艺理论中合"天""人"这一重要理论命题。关于这一点,宗先生在同文中还从中西绘画"透视法"存在根本区别的角度作了进一步论述,他说:

> 中国画的透视法是提神太虚,从世外鸟瞰的立场观照全体的律动的大自然,他的空间立场是在时间中徘徊移动,游目周览,集合数层与多方面的视点谱成一幅超象虚灵的诗情画境。……一片明暗的节奏表象着全幅宇宙的氤氲的气韵……故中国画的境界似乎主观而实为一片客观的全宇宙,和中国哲学及其他精神方面一样。……其体悟自然生命之深

① 宗白华:《美学与意境》,人民出版社1987年版,第159页。

透,可称空前绝后,有如希腊人之启示人体的神境。

西画的景物与空间是画家立在地下平视的对象,由一固定的主观立场所看见的客观境界,貌似客观实颇主观(写实主义的极点就成了印象主义)。就是近代画风爱写无边无际的风光,仍是目睹具体的有限境界,不似中国画所写近景一树一石也是虚灵、表象的。①

仍是从中西传统宇宙观的不同谈到中西艺术之别及中国艺术家对宇宙生命"节奏"的把握与体悟(合"天""人")。宗先生非常重视"宇宙生命的节奏"和"节奏化了的自然",并由天人节奏的合一进一步谈到道与艺的合一。他在《艺术与中国社会》一文中说:"中国人感到宇宙全体是大生命的流行,其本身就是节奏与和谐。人类社会生活里的礼和乐是反射着天地的节奏与和谐,一切艺术境界都根基于此。"②又在另文中指出:"中国哲学就是'生命本身'体悟'道'的节奏。"(见前引)宗先生诠释中国美学和中国传统艺术批评理论中的通"道""艺"的文艺观,尤其是艺道互动、道与艺合的观点,则是扣紧艺术创造中的虚实问题和虚实相生的艺术表现技法来谈的,他说:

中国人的最根本的宇宙观是《易经》上说的"一阴一阳之谓道"。我们画面的空间感也凭借一虚一实、一明一暗的流动节奏表达出来,虚(空间)同实(实物)联成一片波流,如决流之推波。明同暗也联成一片波动,如行云之推月。③

中国人抚爱万物,与万物同其节奏:静而与阴同德,动而与阳同波。我们宇宙既是一阴一阳、一虚一实的生命节奏,所以它根本上是虚灵的时空合一体,是流动着的生动气韵。哲人、诗人、画家,对于这世界是"体尽无穷而游无朕"(庄子语)。"体尽无穷",是已经证入生命的无穷节奏……"而游无朕",即是在中国画的底层的空白里表达着本体"道"(无朕境界)。庄子曰:"瞻彼阕(空处)者,虚室生白。"这个虚白不是几何学的空间间架,死的空间,所谓顽空,而是创化万物的永恒运行着的道。这"白"是"道"的吉祥之光(见庄子)。④

在《中国艺术意境之诞生》一文中,他举了庄子的"唯道集虚",司空图的"超

① 宗白华:《美学与意境》,人民出版社1987年版,第160页。
② 同上书,第240页。
③ 同上书,第258页。
④ 同上书,第261页。

以象外,得其环中",高日甫论画歌的"即其笔墨所未到,亦有灵气空中行",笪重光的"虚实相生,无画处皆成妙境",王船山在《诗绎》中说的"墨气四射,四表无穷,无字处皆其意也"等论述,说明:"中国人对'道'的体验,是'于空寂处见流行,于流行处见空寂',唯道集虚,体用不二,这构成中国人的生命情调和艺术意境的实相。"笔者以为:宗先生谈及的"道",正是作为中国人心目中天人合一的大宇宙生命的形上本体出现的。故中国艺术家要在艺术中体现这种"道",只有通过"虚实相生"的艺术表现方法,做到如笪重光《画筌》中所说的:"空本难图,实景清而空景现;神无可绘,真境逼而神境生";"虚实相生,无画处皆成妙境"。

敏泽的《中国美学思想史》在谈刘熙载的美学思想时,曾引用过钱锺书《谈艺录》中谈李长吉诗歌时的一段论述。钱锺书在这段论述中,举李贺《高轩过》诗中"笔补造化天无功"一语,并评论说:"此不特长吉精神心眼所在,而于道术之大原,艺事之极本,亦一言道着矣。夫天理流行,天工造化,无所谓道术学艺也。学与术者,人事之法天,人定之胜天,人心之通天也。"①人文(包括道术学艺)创造中,"法天""胜天""通天"三者合一,笔者以为,如单从艺术部类讲,实亦即指艺术创造中人与天、人道与天道之合一,故钱先生称之为"道术之大原,艺事之极本"。只不过钱先生在此对人的主观能动性与人文创造之价值,即人与天调之努力,更为重视并作了突出强调罢了。

人们由上述的部分论述似乎已经不难推知,由于合"天""人"、通"道""艺"的文艺观,涉及天人合一的大宇宙生命及其形上本体("道")与文艺的根本关系,体现了中国古代大宇宙生命美学把艺术美与大宇宙生命整体有机联系起来考察(而不把艺术孤立起来考察)的宇宙生命整体性法则,因此一直受到历代学者们的高度重视。大宇宙生命包含着人类及人文创造中的艺术,艺术是天人合一的大宇宙生命的一部分。这样,艺术的终极本体便自然不能在自身中寻找,而只有在大宇宙生命整体中,才能找到。天人和合的大宇宙生命产生人类和艺术,艺术当然也就应以体现大宇宙生命及其和谐发展的根本规律("原天地之美达万物之理")为大美了。这便是中国传统艺术创造与艺术批评理论所依据的最根本的法则。关于中国传统艺术批评理论中,人与天、艺术与宇宙生命本体"道"的深层关系问题,在一些外国著名的东方学者那里,也早已被感觉或认识到了。曾担任《英国美学杂志》主编的汉·奥斯本在其《美学与艺术理论》一书及《论灵感》一文中,对此均有论及。他

① 钱锺书:《谈艺录》(修订本),中华书局1984年版,第60页。

在《论灵感》中曾说:"……艺术为自我表现而表现的观念对东方的思想习惯来说是格格不入的。中国艺术是以表现"道"的普遍原则来加以评价的,艺术家的自我表现仅仅在这样一个范围内才得以承认,即他能使自己与普遍的'道'相融洽以至于可以通过他本性的表现来作为一种'道'的媒介手段而起作用。"①由此观之,合"天""人"、通"道""艺"的文艺观在中国传统艺术理论和艺术批评理论中居于核心地位的事实以及何以会居于核心地位,也就不难理解了。笔者以为,中国传统艺术批评理论中合"天""人"、通"道""艺"的文艺本体观,包蕴着十分深刻的东方智慧,至今仍然值得人们进一步深思和从学理上作出新的探讨。

至于当今有的论者认为,文艺的本体是形象,是意象,或认为是人的感情,是心,乃至明确提出"原道"归于"原人",而"人以心为本"故"原人"即以"心"为本体等,只是不同的学术观点,是仍然可以在研究中进一步讨论商榷的。笔者认为:中国传统艺术批评理论中文艺的终极本体,只能是天人合一的大宇宙生命,是"道"本体。这是中国人习惯于对各种人文社会科学(包括艺术)作整体与宏观思考(或曰作哲学考察)的结果。中国古代的文学艺术并不曾与哲学对立并真正自外于哲学。在中国,文艺的自觉并不是指文艺与哲学(中国哲学的主体是人生哲学)绝对的分庭抗礼或分道扬镳。我们不能用今人或西方的文艺观特别是文艺本体观、本质观(何况西方在这类问题上也众说纷纭),强加于东方或中国古代。关于这一点,刘纲纪在《关于文艺美学的思考》一文中作过论述,可资佐证。他说:"中国古代的哲人认为,'美'是与'道'分不开的,'文'(指美的形式,也指文艺)又与'道'分不开。'道'是'文'的本体,'文'是'道之文'(刘勰《文心雕龙》),'艺'是'道之形'(刘熙载《艺概》)。因此,中国的艺术哲学不是别的,就是对'道'与'美'、'道'与'文'的哲学思考。这种思考贯穿在中国历代关于各门文艺的论述之中,使中国人对各门文艺的论述具有了哲学与美学的高度,真正称得上是对各门文艺作一种哲学与美学的考察。这是我们今天应当很好地继承和发扬的优良传统。"②在中西文化交流中,要重视学习吸取他民族的优秀文化成果,但不宜作简单横移,或简单地以彼代我。这一点,无疑是十分重要的。

① 汉·奥斯本(H. Osborne):《论灵感》,原载《英国美学杂志》1977年夏季号,上引中译采自朱狄译文,见中国社会科学院情报研究所编辑《外国文艺思潮》第一集,陕西人民出版社1982年版,第90页。在该文的原注解⑧中这样说:"'自我表现'的概念很早就是为中国作家所熟悉。但中国艺术家首先需要使自己与'道'的宇宙精神相协调,只有当艺术学通过表现自己也表现了'道'的时候,自我表现才被认为是正当的。"

② 《文艺研究》2000年第1期。

三、文艺"原于道"及"明道""载道""观道"诸说

文学艺术"原于道",这是中国传统艺术理论及艺术批评理论中的核心命题。在中国古代文论中,这一问题属于文艺的"本原"或"本体"论,涉及人们对文艺的根源、本体、本质特征乃至服务对象等问题的认识。

人们大概已经发现,时下不少研究中国传统文论的著作,在论述我国古代的"文源论"或曰在总结我国古代关于文学、艺术生成根源(本原)的理论时,为了向读者提供更详尽的古代资料,大多注意并列古文论中的多种解说。比如,祁志祥著《中国古代文学原理》一书第三章,在论及"中国古代的文源论"时,便列举了"源于物""肇于道""本于心""渊于经"四种形态①,只不过由于该书认为"中国古代文学原理"的"体系"属于"表现主义",故在介绍完上述四种形态之后,方提出著者的根本看法:其中的"文章本于心性"这一观点,"是作为表现主义文学原理的中国文论的文源观的实质"②;谌兆麟著《中国古代文艺理论体系初探》一书,论述古代文艺理论关于"文艺的本原"问题,则并列"乐本人心之感于物"和"文原于道"两说,作为该书第一、二两章的内容,分别进行论述③;徐中玉主编的《中国古代文艺理论专题资料丛刊》中,王寿亨选编的《本原·教化编》,收集古代文艺理论关于"文艺的来源"的资料时,便将所收资料分别编列在下列三种观点之中:"1.方思之殷,何物不感——源于生活","2.文章者,原出五经——源于书本","3.乐本心术——源于心、性"。其他论著暂不多举。然而并列中国传统文艺批评理论中关于文艺本原的多元认识,欲分轩轾,诚非易事;不分轩轾,则无异于给今天的人们出了一道难题。人们不禁要问:既然中国传统哲学中常有本体与本原一而不二之类的主张(以至像有的学者所指出的,六朝文学理论大家刘勰在《灭惑论》中即曾明确认识到:"至道宗极,理归乎一;妙法真境,本固无二"),那么,中国传统艺术批评理论关于文艺的本原问题的认识,究竟是像今天一些学者所说为多元的还是一元的?如果说,古文论中确有多元之说,那么,多种本原之间有何关系?能不能统一起来?从学理上看,如何将它们统一起来,才更符合中国传统文艺批评理论的实际呢?

笔者以为,认真研究中国传统艺术批评理论的哲学根基,可以发现,中国

① 祁志祥:《中国古代文学原理》,学林出版社1993年版,第53页。
② 同上书,第62页。
③ 谌兆麟:《中国古代文艺理论体系初探》,湖南师范大学出版社1997年版,第1、18页。

艺术批评理论中关于文艺的生成问题的认识,虽然呈多"本原"状态,但归结到文艺的终极本体(或曰最后根源)上,却是一元的。也就是说,对文学及其他艺术的"本原"问题,过去虽然有过多种解说,但追索其最后根源,在中国传统文艺批评论著中,实际上总是归结为天人合一的大宇宙生命及其运行规律,即大宇宙生命终极本体之"道"。这种"道",既是哲学范畴,又是中国传统文艺理论的核心范畴,二者原本融通而又有所差异(本是哲学范畴,后为人文及文艺理论所沿袭和借用,成为文艺理论中的元范畴)。那么作为文艺本原论或本体论意义之"道",究竟所指为何呢?笔者以为,这一意义上的"道",大体包括下列两个层次的内容:

1."道"指天人合一的大宇宙生命的本体。这是中国传统文艺批评理论中作为文艺"本原"或"本体"意义上的"道"最根本的含义。这时,"道"成为中国文艺批评理论中的最高范畴,即元范畴。在这一根本层次上,中国传统文艺批评理论中"道"范畴的含义,与中国哲学范畴中宇宙生命的终极本体之"道"相同。以今天的立场看,它有三个方面的特征值得注意:第一,它是一个具有东方特色的奇妙的形而上概念。作为大宇宙生命的形上本体——终极本体,"道"虚隐无形,"视之不见""听之不闻""搏之不得"(《老子》第十四章),"有情有信""无为无形""自本自根""生天生地","在太极之先而不为高,在六极之下而不为深,先天地生而不为久,长于上古而不为老"(《庄子·大宗师》)。用今天的术语来形容,则目为大宇宙生命的"原创力"或"全息源"庶几近之。但这种宇宙生命之"道",还有值得注意的第二个特征,即它具有极大的包容性(整体性)、创生性(流动性)与多元统一的和谐性特征,特别是具有生生不息的生命创新能力。老子《道德经》云:"道……渊兮似万物之宗"(第四章),又说:"道之为物,唯恍为惚。惚兮恍兮,其中有象;恍兮惚兮,其中有物;窈兮冥兮,其中有精;其精甚真,其中有信。"(第二十一章;其中"精"指"气",《管子·内业》:"精也者,气之精者也";"信"指信验,王弼注:"信,信验也")可见,中国古代哲学中这种宇宙生命本体之"道"虽然虚隐无形,却是万物之宗,可以包含象、物、精、信,涵盖万有,包容性极其广大。"道"的外化形态"气",即有"其大无外,其细无内"的包涵万有的特征。正像有的学者所言:"盖老子之道,无形而又有形,无象而又有象,无物而又有物;它不可感知,而真实存在。"①这种"道"的创生性、流动性、和谐性特征也很明显,《道德经》第六章说"谷神不死,是谓玄牝。玄牝之门,是谓天地根。绵绵若存,用之不勤"(这里的"谷",指奚谷,空虚之所也,故"谷神"为"道"之别

① 黄瑞云:《老子本原》,人民文学出版社1995年版,第29页。

名;"玄牝"之"牝"指"畜母",《说文》注"牝"曰"畜母也",《道德经》第二十五章则直接认为"道""可以为天地母",宋苏辙《老子解》"玄牝之门,言万物自是出也。天地根,言天地自是生也"),说明宇宙生命本体之"道"极富生命的原创能力,即极富创生性。《道德经》又云:"道生一,一生二,二生三,三生万物。万物负阴而抱阳,冲气以为和。"(第四十二章)在这里,"道"作为宇宙生命的形上本体,可以由无转化为有(近来学界有人指出,中国古代由无生有的哲学思想与当今生物学中的"自生论"学说暗合),可以化生为"一""二""三"和万物,造成宇宙和而不同、多样统一的和谐局面和绚丽景观。① 最后一方面应当重视的特征,即这种大宇宙生命之"道"是以"自然"为法的。《道德经》云:"人法地,地法天,天法道,道法自然。"(第二十五章,其中的"人"一作"王")学界对"自然"的理解,今存二说:一曰"自己如尔""自己如此""自然而然"。"道法自然",是道以"自身"为法,自然而然,无为而无不为,不加造作之意②。二曰"大自然"③。哲学上的论争,估计还会继续。从中国传统艺术批评理论方面看,则上述两种基本观点似乎自古以来均曾有人采用。比如,书法论著中,传为汉代蔡邕的《九势》云:"夫书肇于自然,自然既立,阴阳生焉,阴阳既生,形势出矣";唐代孙过庭《书谱》云:"同自然之妙有,非力运之能成"。其中"自然"即指大自然(自然万物),非"自然而然"之意。而如刘勰《文心雕龙·明诗》:"人秉七情,应物斯感,感物咏志,莫非自然";皎然《诗式》中论"诗有六至",其中一"至"是"至丽而自然";张彦远《历代名画记》云:"自然者为上品之上,神者为上品之中,妙者为上品之下,精者为中品之上,谨而细者为中品之中。今立此五等,以包六法,以贯众妙,其诠量可有数百等,孰能周尽?"……此类论述中的"自然",则指"自然而然"矣。今二说并存于此,以备参考。其实,宇宙生命之终极本体"道",是一个象征着宇宙生命整体性的概念,它包含宇宙中的万物、万象、万态,蕴含自然、社会、人生,囊括天文、地文、人文,融通物质世界与精神世界,覆盖过去、现在、未来,是中国古代哲人们(尤以老子思想为代表)用以揭示宇宙本原包括其自然而然的发展规律的宇宙生命本体性哲学范畴。在古代文艺理论中,

① 对《老子》中的"道生一,一生二,二生三,三生万物",有多种解释。据《庄子·知北游》"通天下一气耳,故圣人贵一",则"一"为"气",这说明"气"是"道"之外化形态。据《淮南子·天文训》"道日规始于一。一而不生,故分而为阴阳,阴阳合和而万物生,故曰一生二,二生三,三生万物",则"一"为道创生万物之初始形态,"二"为"阴阳","三"为"阴阳合和"。也有人释"一"为"道",为"混沌",为"太极";"二"为"两仪",为"阴阳";"三"为"形气质"或"天地人"等。
② 参阅熊十力《原儒》卷下,张岱年《中国哲学大纲》有关部分。
③ 参阅詹剑峰《老子其人其书及其道论》第二编"'天道自然'观"部分。

"道"这一文艺理论的元范畴首先便沿袭了哲学上这种宇宙生命本体之"道"的属性,尤其是大宇宙生命的整体性、创生性、和谐性及自然而然、无为无不为的种种特征。这一点,从战国中、后期到汉魏六朝的不少哲学与文艺论著的相关论述中,已经可以看出端倪了。如《韩非子·解老》云:

> 道者,万物之所然也,万理之所稽也。理者,成物之文也;道者,万物之所以成也。……天得之以高,地得之以藏,维斗得之以成其威,日月得之以恒其光,五常得之以常其位,列星得之以端其行,四时得之以御其变气,轩辕得之以擅四方,赤松得之以与天地统,圣人得之以成文章。

这种"圣人得之以成文章"的"道",即作为人文创造之根源的"道",就是具备上述诸方面特征的大宇宙生命本体之道。

值得注意的是,《韩非子·解老》篇中的这一段话,直接把作为宇宙生命本体的"道"与宇宙万物的生成,包括人文创造乃至圣人文章的写作联系起来,无疑对以后中国文艺批评理论中文艺创作"原于道"(宇宙生命本体之"道")的观点产生了重要影响。无怪黄侃在《文心雕龙札记·原道第一》中论刘勰所原之"道"时,除引《淮南子·原道训》外,还并引了韩非子这篇文章和《庄子·天下》篇关于"道术""无乎不在"的论述,说:"案庄、韩之言道,犹言万物之所由然。文章之成,亦由自然,故韩子又言圣人得之以成文章。韩子之言,正彦和所祖也。"并说:"道,玄名也,非著名也,玄名故通于万理。"另外,韩非子的这段论述似乎还说明:在战国中、后期,原始道家的天道自然观、人法自然论以及大宇宙生命本体论已经为儒、法诸家所逐步采用、认同与吸纳,并已具体运用于儒、法诸家思想理论体系的重建了。这一点,除了《韩非子》,还可以从《荀子》《易传》《吕氏春秋》诸书有关"道"或"太极""太一"的论述中得到广泛证明(限于篇幅,这里暂不细列)。

刘勰的《文心雕龙》,是我国六朝时期一部"体大思精""笼罩群言"的文学理论巨著。其首篇《原道》论人文和文学之产生云:

> 文之为德也大矣,与天地并生者,何哉?夫玄黄色杂,方圆体分;日月叠璧,以垂丽天之象;山川焕绮,以铺理地之形。此盖道之文也。仰观吐曜,俯察含章,高卑定位,故两仪既生矣。惟人参之,性灵所钟,是谓三才。为五行之秀,实天地之心。心生而言立,言立而文明,自然之道也。傍及万品,动植皆文:龙凤以藻绘呈瑞,虎豹以炳蔚凝姿;云霞雕色,有逾画工之妙;草木贲华,无待锦匠之奇。夫岂外饰,盖自然耳。至于林籁结

响,调如竽瑟;泉石激韵,和若球锽。故形立则章成矣,声发则文生矣。夫以无识之物,郁然有彩,有心之器,其无文欤?

刘勰在此是完全站在人文和文学创造的立足点上提出问题的。这段话论述了人文应当与天文、地文一样,遵从宇宙生命的生成发展规律,自然而然地因内符外,由道生文,郁然有彩,炳蔚成章。这里,关键在于对这段文字中的"文之为德"之"德"、"道之文也"之"道"、"自然之道也"中的"自然之道"的理解。中外研究《文心雕龙》的学者对上述关键性文论范畴与命题至今众说纷纭,准的无依。如"文之为德也大矣"的"德",范文澜《文心雕龙注》据《易·小畜·大象》所说"君子以懿文德",释为儒家之文德、德教;陆侃如、牟世金《文心雕龙译注》释为"文所独有的特点、意义";周振甫《文心雕龙选注》释为"文本身所具有的属性";赵仲邑《文心雕龙译注》释"文之为德"为"文"作为"规律的体现"。另一些学者,如张少康在其《中国文学理论批评发展史》中,则据《老子》讲"德"即是"得道",译释"文之为德也大矣"为:"文作为道的体现,其意义是很大的。"笔者认为,后说较为切近原文实际。因为刘勰这里说的"文之为德也大矣"的"文"字,是指天文、地文之文,这种广义的文,当然是"与天地并生"的。天地均原于宇宙生命之"道",所以,天文、地文均为"道之文也"。而下文中,"言立而文明"之"文",则指人文之文,它也必须遵从广义的"文"作为"道之文也"(大宇宙生命本体之文)的规律,发为种种郁然有彩的文章。由此观之,则刘勰这段文字中,"此盖道之文也"的"道",便当然只能是指大宇宙生命本体之"道"(即与《韩非子·解老》篇中之"道"及汉代《淮南子·原道训》所原之"道"在概念上是一致的)。至于刘勰说"心生而言立,言立而文明"是"自然之道也"的"道",今存两说:一者认为这是一普通词语,自然之道是"自然而然的道理"的意思;另一则认为"自然之道"是一本体概念,亦即大宇宙生命本体之"道"。在此姑存两说,以待智者之判断。不过,从上下文看,这里释为"自然而然的道理"似更为切合文章原意。

当然,在此应当作一重要的补充说明,那就是从《文心雕龙》全书的理论建构和基本思想看,刘勰所"原"之"道",虽然始于大宇宙生命本体之道(天之道),但其落脚点的确是在儒家的社会政治伦理之道(人之道)上,《原道》篇受《易传》的影响特别明显。当然,刘勰还吸取了佛道中"神理"的哲学思想内涵乃至受到古代阴阳五行思想的影响,试图"穷于有数,追于无形,迹坚求通,钩深取极"(《文心雕龙·论说》)。刘勰在《文心雕龙·序志》中说:"盖文心之作也,本乎道,师乎圣,体乎经,酌乎纬,变乎骚,文之枢纽,亦云极

矣。"可见他分明是把《文心雕龙》的"枢纽"定位在"原道""征圣""宗经"上，并以宇宙生命之"道"为源头，"圣"为桥梁，"经"为落脚点，建立了所谓"道沿圣以垂文，圣因文而明道，旁通而无滞，日用而不匮"(《原道》)的"道、圣、文"三位一体的文学本体论。刘勰对"文之枢纽"中的"宗经"极为重视。他认为，人文创造与文章写作必须以圣人创造的"经"(即《易》《书》《诗》《礼》《春秋》五经)为典范，因为圣人创造的"经"，首先体现了微妙的道心，是直接体现大宇宙生命本体之"道"的。分而论之，则《易》"谈天"、《书》"纪言"、《诗》"言志"、《礼》"立体"、《春秋》"辨理"，各造其极。就文章写作的示范意义而言，"五经""根底磐深，枝叶峻茂，词约而旨丰，事近而喻远"，可永为后代文章之典范。就文体的开创意义而言，则当时的各种文体，均可上索五经，即所谓"论说辞序，则《易》统其首；诏策章奏，则《书》发其源；赋颂歌赞，则《诗》立其本；铭诔箴祝，则《礼》总其端；纪传盟檄，则《春秋》为根；并穷高以树表，极远以启疆，所以百家腾跃，终入环内者也"(《宗经》)。刘勰对于他认为不少地方背离了五经的"纬书"以及与"经"有出入的"楚辞"，采取了批判态度。他认为，"纬"与"骚"虽然对后来的文学创作深有影响，但正确的态度应当是正其纰缪和细加辨析，以便"后来辞人采摭英华"，在"执正""驭奇"(《定势》)中找到正确的继承之路。基于上述总体认识，刘勰在《宗经》篇中对"经"的地位作了进一步夸张，说："经也者，恒久之至道，不刊之鸿教也。故象鬼神，参物序，制人纪，洞性灵之奥区，极文章之骨髓者也。"甚至认为："故文能宗经，体有六义：一则情深而不诡，二则风清而不杂，三则事信而不诞，四则义直而不回，五则体约而不芜，六则文丽而不淫。扬子比雕玉以作器，谓五经之汗文也。""圣人"创造的"经"，在《文心雕龙》中，被说成了"恒久之至道，不刊之鸿教"，便自然与大宇宙生命之"道"实现了本体论上的对接。蒋凡、羊列荣在《刘勰〈文心雕龙〉与理性主义的理论思辨》一文中，进一步论述了这方面的问题，认为在《文心雕龙》中，"'道''圣''经'本质上构成了没有差异性的'一'。这就是刘勰的'道—圣—经'三位一体的本体观念"。又说："按中国古代哲学常有本体与本源一而不二的现象，刘勰的文'本乎道'，也就是文'源于道'，即'人文之元，肇自太极'(《原道》)的意思，于是圣典获得了本源的特性……"①笔者以为，"三位一体"的文艺本体观，在刘勰《文心雕龙》一书中确实存在，但其终极本体则仍是大宇宙生命之"道"。只不过这种"道"，通过《原道》《征圣》《宗经》三个理论环节，即道、圣、文三者关系的论述，与儒家的社会政治伦理之"道"(封建社会宗法伦理之"人道")

① 中国《文心雕龙》学会编：《文心雕龙研究》(第四辑)，北京大学出版社2000年版，第4页。

融合为一了。① 明乎此,则不难理解纪晓岚评《文心雕龙·原道》云"文以载道,明其当然;文原于道,明其本然",黄侃《文心雕龙札记》云"此与后世言文以载道者截然不同",所说是什么意思了。他们认为,刘勰此处的道,更带有根本或宇宙本体的意义,或者说更具有哲学意味,的确是不无道理的。总之,刘勰用一种人文与天文合一(同源、同体与统一)的观点,论述了符合大宇宙生命之道的人文的重要意义。这在当时,既从一种天人合一的宇宙生命本体的高度解释了人文的产生,又论证了原于道的儒家经典在人文中的核心地位,同时,对六朝诗文创作中出现的"为文而造情"(《情采》)、"俪采百字之偶,争价一句之奇"(《明诗》)的形式主义文风进行了富于哲学意味的批评。举纲张目,一明枢纽而三奏其功,刘勰进而确立了自己"体大思精""笼罩群言"的文学理论体系和符合时代要求的进步的文学主张。

2."道"特指社会政治伦理之道,即中国封建社会天人合一的大宇宙生命本体之"道"中"人之道"层次的内容。在中国哲学史和文论史上,这一层次的"道"的主要内涵是指儒家的社会政治伦理之道。人们常说的孔、孟之道即指此道。孔子云:"志于道,据于德,依于仁,游于艺"(《论语·述而》);"君子务本,本立而道生。孝弟也者,其为仁之本欤"(《学而》);"朝闻道,夕死可矣"(《里仁》);"道二,仁与不仁而已矣"(见《孟子·离娄上》引)。孟子云:"仁也者,人也。合而言之,道也"(《孟子·尽心下》);"天下有道,以道殉身;天下无道,以身殉道"(《孟子·尽心下》)。这些均是指这种社会政治伦理之道。《荀子》一书中,除了论天道,很多地方都论及这种儒家的"人之道":《解蔽》篇指责"庄子蔽于天而不知人",便是要避免"蔽于道"(笔者按:此指大宇宙本体之道)之一隅而未能识其全,进而彰明儒家的"人之道"的重要性;《效儒》篇云"圣人也者,道之管也。天下之道管是矣。百王之道一是矣",《君道》篇云"道者,何也? 曰君之所道也。君者,何也? 曰能群也。……不能生养人者,人不亲也,不能班治人者,人不安也,不能显设人者,人不乐

① 王运熙、顾易生主编的《中国文学批评通史·魏晋南北朝卷》对《文心雕龙》所"原"之"道",有一个比较中肯的说法:"《原道》的观点,前面取自《老子》,后面取自《易传》,呈现出比较复杂的状态。老子论道,强调无为,强调自然而然;《易传》论道,强调上天意志,强调圣人以神道设教。刘勰把不属于一个系统的思想揉合在一起,正反映了南朝时代玄学继续流行,《老》《庄》与《周易》相互融合的时代思潮。魏晋玄学中有一个重要论题,所谓名教与自然相一致。持这种看法的人认为儒家的一套维护封建政治社会秩序的政治思想制度和伦理道德,是效法自然、合于自然的。因此它们同老庄所提倡的自然不是背谬而是一致的。玄学大师王弼、郭象等也持这种看法。……《原道》认为《六经》不但根据上天意志,而且合于自然……正是接受了名教与自然一致的观点。……从《文心雕龙》全书看,刘勰对名教、自然二者,更为重视名教。"上海古籍出版社1996年版,第334—335页。

也,不能藻饰人者,人不荣也;四统者亡而天下去之,夫是谓之匹夫。故曰道存则国存,道亡则国亡",此中之"道",均明显指社会政治伦理之"道"。以这种儒家的社会政治伦理之"道"为文艺的本原或本体,实为中华古代文化与美学思想中的一种重要的理论价值取向。刘勰的《文心雕龙》,总体上虽以宇宙生命本体之道为文学生成的出发点,但有不少地方却是把儒家社会政治伦理之"道"作为文学的本原或本体看待的。如《原道》篇中说:"人文之元,肇自太极,幽赞神明,易象惟先。"这里的"太极",至今仍有歧解。笔者同意实指"易象",即"八卦"之说。而"易象",即"八卦",则是刘勰指出的"庖牺画其始,仲尼翼其终"。《易》经一向被视为儒家之经典,把"易象"看成"人文之元",即是把《易》所明之"道"(主体部分为儒家社会政治伦理之"道",详见《易·系辞》)看成文学之本原了。《文心雕龙·宗经》云"经也者,恒久之至道,不刊之鸿教",把儒家经典视为"恒久之至道",可以互证。在中国文艺批评史上,以这种社会政治伦理之"道"为文艺本原之说不只刘勰《文心雕龙》,汉代扬雄在《法言·问神》篇中,论书法艺术之产生云:"言不能达其心,书不能达其言,难矣哉! 惟圣人得言之解,得书之体。……故:言,心声也;书,心画也。声、画形,君子小人见矣。声、画者,君子小人之所以动情乎!"这是把书法艺术视为"心画"之说,君子、小人之心(属"人之道"的内容)不同,其"书"的格调旨趣便不同。这一"心画"理论根源于儒家的"人之道",它不只长期影响了中国书法理论,也影响到了绘画理论。乐论中,《礼记·乐记》云:"乐者,音之所由生也;其本在人心之感于物也。……是故先王慎所以感之,故礼以道其志,乐以和其声,政以一其行,刑以防其奸。理、乐、刑、政其极一也,所以同民心、出治道也。"由此导出"礼别异、乐同和"这一符合中国封建社会政治伦理之"道"的礼乐本质论。诗论中,"诗言志"(《尚书·尧典》)这一诗的"开山的纲领"(朱自清语),还有"诗无邪"(《论语·为政》)、诗可以"兴观群怨"(《论语·阳货》)、诗"发乎情止乎礼义"(《诗大序》)诸说,都与儒家社会政治伦理之"道"密切相关。朱自清《诗言志辨》中,引用过两段有关中国古代"六艺之教"及其中的"诗教"与儒家之"道"的关系论述,对理解上述理论价值取向很有帮助,特转引于下,其一云:

> 六艺异科而皆同道。温惠柔良者,《诗》之风也。淳庞敦厚者,《书》之教也。清明条达者,《易》之教也。恭敬尊让者,《礼》之教也。宽裕简易者,《乐》之化也。刺几(讥)辩义(议)者,《春秋》之靡也。……六者圣人兼而财(裁)制之。失本则乱,得本则治。

以上引文见《淮南子·泰族训》,说明古代"六艺"异科而皆同"道",皆以儒家之"道"为本。另一段引文是唐代白居易在《与元九书》中论他写作的"讽谕诗""闲适诗"与儒家社会政治之"道"的关系:

> 故仆志在兼济,行在独善,奉而始终之则为道,言而发明之则为诗。谓之"讽谕诗",兼济之志也。谓之"闲适诗",独善之义也。故览仆诗,知仆之道焉。

足见儒家社会政治伦理之"道"在关心时政与人民生活的诗人心目中的地位。

以上谈及的是文艺"原于道"方面的问题。其实,除了文艺的本原问题,即"文原论",实际上还有一个以"道"为文艺"本体"(包括文艺是否应当为天人合一的大宇宙生命本体之"道"或儒家社会政治伦理之"道"这种宇宙或社会本体服务)的问题。这方面似乎并未具体涉及文艺本原论,即与"原于道"的问题有所区别,但也是认定文艺与宇宙生命本体或特指其中的社会政治伦理本体之"道"有密切关系的。其中,唐宋古文家的种种"文""道"关系论,如"作文""体道"(李华),"以比兴宏道"(独孤及),"文本于道"(梁肃),"学文""行道"(柳冕),"文为道之饰,道为文之本"(吕温),"文者以明道"(柳宗元),"文为道之筌"(柳开),"夫文传道而明心"(王禹偁),"文胜道至"(欧阳修),"古之学道,无自虚空者入"(苏轼)……可视为比较典型的代表,蔚为壮观。其中尤以韩愈的"修辞以明道"即"文"以"明道"的文学主张最为著名。

在中国文学批评史上,有过两篇对文艺批评影响甚大的名为《原道》的著名文章:一为刘勰《文心雕龙》中的《原道》,是文学批评著作中探讨"文原论"的代表性论文(前已详论);一为韩愈的《原道》,本是一篇哲学性质的政论文,但因与唐宋古文运动关系密切,一向被视为韩愈"文"以"明道"主张中集中阐述"道"的纲领性文章。(此外,还有两篇以"原道"为名的哲学与史学论文,即汉代刘安《淮南子》中的《原道训》,清代章学诚的《原道》上、中、下,因对艺术的实际影响不如前两篇,暂略。)

韩愈(768—824)生活于中国封建社会的中期——唐代,是中唐古文运动的倡导者。他一生关注时政,反对藩镇割据、宦官干政,维护中央集权。在文学主张上,提倡"修辞以明道"(即以"文""明道")、"气盛""言""宜"、"不平""则鸣""穷苦之言易好""唯陈言之务去""文从字顺"等,在散文和诗歌创作领域都有卓越贡献。在思想上,则以儒家道统的继承人自命,排斥佛老。

他的《原道》,即以探求儒家道统之本原为主旨,以恢复儒家维护封建宗法制度的社会政治伦理之道的正统地位为目标与归宿。《原道》中之"道",便是作为韩愈心目中儒学复古(实为政治改革)运动的旗帜以及古文运动中"文"的灵魂和本体性概念提出来讨论的。《原道》开头一段,集中阐明韩愈所原之"道"的特定含义:

> 博爱之谓仁,行而宜之之谓义,由是而之焉之谓道,足乎己而无待于外之谓德。仁与义为定名,道与德为虚位。

结尾又具体解释这种"道"的内涵说:

> 其文:《诗》《书》《易》《春秋》;其法:礼、乐、刑、政;其民:士、农、工、贾;其居:宫、室;其食:粟米、果蔬、鱼肉;其为道易明,而其为教易行也。是故以之为己,则顺而祥;以之为人,则爱而公;以之为心,则和而平;以之为天下国家,无所处而不当。是故生则得其情,死则得其常,郊焉而天神假,庙焉而人鬼飨。曰斯道也,何道也?曰斯吾所谓道也,非向所谓老与佛之道也。尧以是传之舜,舜以是传之禹,禹以是传之汤,汤以是传之文武周公,文武周公传之孔子,孔子传之孟轲,轲之死,不得其传焉。

倡导中唐古文运动,被宋代大文学家苏轼称为"文起八代之衰,道济天下之溺"的韩愈,是以上追孟子(后来,韩愈在另文中又加上了扬雄)的儒家道统继承人自居的。他曾说:"君子居其位,则死其官;未得位,则思修其辞以明其道。"(《争臣论》)"愈之所志于古者,不惟其辞之好,好其道焉尔。"(《答李秀才书》)"使其道由愈而粗传,虽灭死万万无恨!"(《与孟尚书书》)对"文"与"道"的关系,韩愈有一个明确的主张,即"修其辞以明其道"。他在《题欧阳生哀辞后》中还说:"思古人而不得见,学古道而欲兼通其辞,通其辞者,本志乎道者也。"他提倡古文,反对骈文,认为"文"应当是为"明道""传道"服务的。韩愈所说之"道",在《原道》篇中并非指大宇宙生命本体之道,而是"合仁与义言之"的儒家之道。此"道"的形上部分为孔、孟之"仁与义",形下部分则为韩愈心目中理想的封建宗法制度及人与人之间的政治伦理关系,亦即理想的封建社会的社会秩序。

对韩愈所原之"道",笔者以为,值得注意之处有三:第一,韩愈所论的作为"文"(特指"古文")的灵魂和本体性概念的"道",是"儒道"与"儒教"合一的"道统",即道的统序(孟子在《孟子·尽心下》中早已经论及)。他认为,

由尧、舜、禹、汤、文、武、周公以至孔子、孟子,实际上传的都是这种以"博爱"为内容,以"仁"与"义"为定名的"道"。先王以此"道"行事,孔、孟不得其时,故其"道"见于著述。古之时,圣人教给人民的相生相养之道,生产、交换、医药等即属此"道",而后来的圣人制订的封建礼法制度及人伦关系准则("王道"),正是这种"道"的传承发展和重要体现(在重"尧舜之道",即"大公"之"道"的同时,是否应当进一步推崇禹、汤、文、武、周公之"道"即"小康"之"道"、"家天下"之"道"这一点上,韩、柳主张有异。而韩愈的上述主张在当时更具正统性,这是另外的话题,此处从略)。现在的人"溺乎异学(笔者按:指佛老),而不由乎圣人之道,使君臣、父子、夫妇、朋友之义沉于世,而邦家继乱,故仁人之所痛也"(张籍《上韩昌黎书》)。因而,韩愈要学古人贤士"悯其时之不平,人之不义,得其道,不敢独善其身,而必以兼济天下也。孜孜矻矻,死而后矣"(《争臣论》)。由这点可见,韩愈认为"文"以"明道"的"道",实为一种源远流长的儒家人文精神与政治性的"道统"。而文为这种"道统"服务,无疑对中国传统文学批评理论有过重要的影响。这种"道",尤其是儒家的政治理想、伦理观念、人文关怀、历史理性精神,与我国传统文艺的关系非常密切。可以说,长期以来,它一直是中国传统文艺理论及文艺批评模式的本质特征之一。直至20世纪初孙中山的资产阶级民主革命乃至中国进入社会主义初级阶段的今天,批判这一道统的封建专制主义内容,弃除其纲常礼教的旧观念,吸取儒学为主流的中国传统文化中的优秀成分,建设新时代的精神文明,一直都是摆在中国人民面前的重要课题。因而,韩愈的"文"以"明道",即指明"文"的本体为儒家之"道","文"应当为儒家的社会政治伦理之"道"服务,这在中国传统文艺批评史上,是有过至今仍然值得认真研究的重要历史地位和理论价值的。第二,韩愈强调"文"以"明道",这在文艺理论上说,实际是重新突出了我国传统伦理型文化特别是先秦文学中的政教传统和讽谕功能,并把"明道"与"言志"即古文与诗的创作传统合一。这一做法,在中唐时期"安史之乱"后藩镇割据、宦官专权、人民苦于苛政重赋的政治形势与时代氛围中,无疑具有进步意义。文学批评是否应当重视文学的政教功能和伦理道德价值,还是可以任意无视、亵渎、消解这种功能和价值?这是生活在21世纪的人们仍然必须严肃面对的问题。第三,韩愈虽然突出强调儒家的社会政治伦理之道,把它作为"文"之本体,但他对"天道""地道"的存在与有规律的运行,以及它们与"人道"的和合发展,是持礼赞态度的。他在《原人》中说:"故天道乱而日月星辰不得其行;地道乱而草木山川不得其平;人道乱而夷狄禽兽不得其情……是故圣人一视而同仁,笃近而举远。"今天看来,"夷狄"与"禽兽"并置固然不对,但所谓"圣人一

视而同仁,笃近而举远",乃是韩愈认为圣人应将天、地、人之"道"三者融合而制宜的意思。可见韩愈并非只会谈抽象的"仁"与"义"而不及其他的腐儒,他是考虑到了天道、地道、人道融通合一对"圣人"的重要意义的。他在《读〈仪礼〉》中提出"百氏杂家,尚有可取",亦颇有在儒家道统的基础上吸纳百家之胸襟。韩愈在很多文章中广泛涉及实际生活中"道用"层次的"道",写了相当多积极干预时政、辅时及物、流传千古的著名散文,这是众所周知的。此外,他在《原道》中虽把大宇宙生命本体之道降到社会政治伦理层次,有忽视"道"的终极本体之嫌(因此颇受宋人包括理学家代表人物的非难),但今天看来,他论文与道的关系时,专门对儒家的社会政治伦理之道所作的突出强调,却无疑为宋明理学家以"理"("太极""道"或"心")为宇宙的本原,但同时将儒家的伦理道德升华为哲学的基本问题,与宇宙本体结合,以证明孔孟伦常之道是永恒不变的"天理"的学说开启了理论先河。明乎此,则当人们跨越历史烽烟,读到现代海外新儒学派著名学者们的论著,读到他们所说的中国人眼中的宇宙,既指"自然万物"的宇宙,又指"道德"的宇宙,既是"普遍生命流行的境界",又是"一个沛然的道德园地,也是一个盎然的艺术境界"①之类的论述,就不难理解了。

与韩愈等人的"明道"说相类似,还有"文"以"载道"之说。"文"以"载道"是宋代理学家周敦颐提出的。其《通书·文辞第二十八》云:"文,所以载道也。……文辞,艺也;道德,实也。笃其实,而艺者书之。美则爱,爱则传焉。……不知务道德而第以文辞为能者,艺焉而已。"周氏为宋代理学的奠基人,他的《太极图说》以"无极"为宇宙之最终本原,认为"自无极而为太极","太极"而生阴阳、五行、男女、万物。《太极图说》的"无极""太极"均为宇宙本体,但其中论及的"道",主要是指儒者对太极之道的独特体验("圣人定之以中正仁义,立人极焉"),故其本质为儒家之道,即我们说的大宇宙生命本体之道中"人之道"层次的内容,因而周氏称"道"为"道德"。周氏对文艺并不否定,而是比较重视的。他的散文《爱莲说》,便是一篇深受人们喜爱的优秀哲理性抒情散文。周氏"文以载道"之说,在后来的理学家看来,虽有文道两分之嫌,但仍属以"道"为"文"的本体之论。

"文……从道中流出",是宋代理学的集大成者朱熹提出的一种道为文的本体与道为文的本源相兼的观点,即本体论、文源论合一,文与道合一的观点。朱熹不同意当时有人提出的"文者,贯道之器"的看法,认为那是"把本为末,以末为本"。《朱子语类》卷一三九记载朱熹的看法云:"这文皆是从道

① 方东美:《中国人的宇宙论精义》,见蔡国保、周亚洲编《方东美新儒学论著辑要:生命理想与文化类型》,中国广播电视出版社1992年版,第135、145页。

中流出,岂有文反能贯道之理？文是文,道是道,文只如吃饭时下饭耳。若以文贯道,却是把本为末,以末为本,可乎？"朱熹认为,李汉、欧阳修、苏轼等都有为了文章写得好而提倡"道"这种文道二分的毛病,而在他看来,"道"是"文"的本源,"道"与"文"是融通合一的。《朱子语类》卷一三九记载他批评苏轼的一段文字说得更为明确："道者文之根本,文者道之枝叶。惟其根本乎道,所以发之于文皆道也。三代圣贤文章,皆从此心写出,文便是道。今东坡之言曰：'吾所谓文,必与道俱。'则是文自文而道自道,待作文时旋去讨个道来入放里面,此是他大病处。"只是朱熹之道,已是一种统摄"天道""地道""人道",既通向自然宇宙,又通向人间世界的新儒家之道了。其概括性、抽象级别、精密程度,都大大超越了汉儒与韩愈。

从文艺作品中"观道",这也是"道"为本原或本体、道本文末、文艺是道的外化观点的一种表现。不过这里的"道",在中国绘画及造型艺术中,多指天人合一的大宇宙生命本体之道,而在正统文学作品（如诗、文）中,则不少时候指儒家的社会政治伦理之道。比如,画论中,六朝时宗炳的《画山水序》即已提出画与宇宙生命本体之道的密切关系,他说："圣人含道应物,贤者澄怀味象。（笔者按：徐复观在《中国艺术精神》一书中释此句之'澄怀味象'曰：'象是道之所显。清洁情怀以玩味由道所显之象。'）至于山川,质有而趣灵。（笔者按：徐氏在同书中释此句之'灵'曰：'与道相通之谓灵。'）……夫圣人以神发道而贤者通,山水以形媚道而仁者乐。不亦几乎！"宗炳是兼通儒道佛的名士和山水画家,《宋书》卷九三、《南史》卷七五有传。他"好山水,爱远游,西涉荆巫,南登衡岳。因而结宇衡山,欲怀尚平之志。有疾还江陵,叹曰,老疾俱至,名山恐难遍睹,唯澄怀观道,卧以游之。夫所游履,皆图之于室。"在宗炳这里,宇宙生命之道是山水及山水画的本原和本体,味象与观道、画与道是合一的。文学理论中的"观道"说,在唐代诗人的诗论中（如陈子昂、白居易）,唐宋古文家的文论中,宋明理学家、清代文艺理论家的诗论与文论中均时有论及。邵雍《皇极经世全书解·观物篇内篇十二》中提出的"观物者……非观之以目而观之以心,非观之以心而观之以理",程颢《秋日偶成》所言"万物静观皆自得,四时佳兴与人同。道通天地有无外,思入风云变态中",虽云观物,实亦及于观文观艺。朱熹认为对文学作品作真正的鉴赏批评应当"沉潜""玩味",在"涵泳"中观"人"、观"道",均属此类。其他各种艺术也可通于道。陆九渊《象山先生全集》卷三五《语录下》云："棋所以长吾之精神,瑟可以养吾之德性。艺即是道,道即是艺,岂惟二物,于此可见矣。"

四、"道"与多种文艺"本原"论

中国现代著名哲学家与逻辑学家金岳霖在其《论道》一书中曾经提及,世界的文化区有三个:印度、希腊、中国(欧美的中坚思想也就是希腊的中坚思想)。而每一文化区有它的中坚思想,有它最崇高的概念、最基本的动力。"中国思想中最崇高的概念似乎是道。"这种"道",并非具体指中国"儒、道、墨"各家在争鸣中"各道其道"而"此道非彼道"的"道",而是合起来说的"道一的道"。而只有"各家所欲言而不能尽的道,国人对之油然而生景仰之心的道,万事万物之所不得不由、不得不依、不得不归之道,才是中国思想中最崇高的概念,最基本之动力"。① 金岳霖进一步从道的分合上指出"道一的道"与"无量"的"道"的关系,他说:

> 道可以合起来说,也可以分开来说,它虽无所不包,然而它不象宇宙那样必得其全才能称之为宇宙。自万有而为道而言,道一;自万有各为其道而言,道无量。
>
> "道二,仁与不仁而已矣"的道……是分开来说的道。从知识这一方面说,分开来说的道非常之重要,分科治学,所研究的对象都是分开来说的道。可是如果我们从元学(笔者按:指哲学)底对象着想,则万物一齐,孰短孰长,超形超象,无人无我,生有自来,死而不已。而所谓道,就是合起来说的道,道一的道。②

金岳霖所说的这种"道一的道",便是我们前面所说的大宇宙生命本体之"道"。这种作为天人合一的大宇宙生命本体及其自然而然的运行规律之"道",当然是可以包括种种分开来说的"无量"之"道"的,而儒家的社会政治伦理之"道"("道二,仁与不仁而已矣"的"道"),只是"分开来说的道",所以如果寻找它的终极本体,便只能是天人合一的大宇宙生命本体之"道"这种"道一之道"了。金岳霖先生的上述论述,对于我们前面所谈到的中国传统文论中关于艺术本原或本体之道所包含的两个层次的内涵,还有二者的有机统一关系,无疑也是一种精辟的理论概括。

现在,我们可以进一步研究"道"与中国传统艺术批评理论中多种文艺

① 金岳霖:《论道》,商务印书馆 1987 年版,第 16 页。
② 同上书,第 17—18 页。

"本原"论之间的关系,并作出一些必要的说明。

中国传统文艺批评论著中关于文艺的"本原"的解说,有代表性的大概有如下几种:

1. 文艺原于"道"。"道"包涵大宇宙生命本体之"道"和特指其中的社会政治伦理之"道"两个层次的内容。上已详及,此处从略。

2. 文艺原于宇宙生命本体"道"的外化形态"气"。这里的"气",主要指天地之"元气"。这种气外化为万物、万象、万态,或贯注于万物之中,为万物的生命原质。这方面的论述可征引者甚众。文学方面,钟嵘《诗品》论诗之"本原",即有"气之动物,物之感人,故摇荡性情,形诸舞咏"的论述。"物"前面有"气",而能够"动""物"之"气",当指宇宙生命之"元气"或曰一种贯注天地万物之中的"生气"。叶燮的《原诗》对这种"气"所体现的生命意义有进一步发挥,他说:"天地之大,其道万千。余得以三语蔽之,曰理、曰事、曰情","文章者,所以表万物之情状也,然具是三者,又有总而持之,条而贯之者曰气,理、事、情之为用,气之为用也","苟断其根,则气尽而立萎。此时理、事、情均无从施矣"。万事万物中,"气"为根本,"气"成为宇宙万物及文章的生命原质或内在生命力。黄宗羲《谢皋羽年谱游录注序》则更明确地认为:"文章者,天地之元气也。元气之在平时,昆仑旁薄,和声顺气,发自廊庙,而鬯浃于幽遐,无所见奇。逮夫厄运危时,天地闭塞,元气鼓荡而出,拥勇郁遏,忿愤激讦,而后至文生焉。"姚鼐《海愚诗抄序》则云:"吾尝以谓文章之原,本乎天地。天地之道,阴阳刚柔而已。苟有得乎阴阳刚柔之精,皆可以为文章之美。"此处之"精",实指天地之元气。故其在《复鲁絜非书》中说:"且夫阴阳刚柔,其本二端,造物者糅而气有多寡进绌,则品次亿万,以至于不可穷,万物生焉。故曰一阴一阳之谓道。夫文之多变,亦若是已。糅,而偏胜可也。偏胜之极,一有一绝无,与夫刚不足为刚,柔不足为柔者,皆不可以言文。"他在同一文章中所描述的文章"阳与刚"和"阴与柔"之美,已成为世所共知的论述古代散文基本审美价值形态的名言,而同文中有时称"一阴一阳"(或"刚柔")为"天地之道",有时则换称"二气",说"惟圣人之言,统二气而弗偏",可见在他那里,"气"是作为"道"之实体形态存在的。总之,文原于"气"之说,上溯其终极本体,即为宇宙生命之"道"。音乐理论方面,最有代表性的是《礼记·乐记》,该书在首先提出"乐本人心之感于物"而"动"这一艺术生成论的命题之后,进一步提出了"气"本源论,在解释"乐者,天地之和也"命题时指出:"地气上齐,天气下降,阴阳相摩,天地相荡,鼓之以雷霆,奋之以风雨,动之以四时,暖之以日月,而百物兴焉。如此则乐者,天地之和也。"这就是以天气、地气的协调、和合解释"乐"的生成。

3. 文艺原于"人心之感于物"而"动"。这一问题比较复杂,需分开来说。

首先,这是在创作论层次上提出的对文艺生成问题的理解。如果说这是一种文原论,则此论与前述道论、气论处于不同的理论层次。道论、气论是从艺术本体论上谈文原问题,而此说则是从艺术生成论(特别是艺术生成的条件)上讨论文原问题、建立文原论的。从我国古代哲学范畴体系的建构和古代文论范畴之间的有机联系看,此论是在宇宙生命本体范畴"道"生"气","气"化生"万物",其中出现了"天、地、人"(并称"三才"),并在人与万物之间出现了审美关系,即主客体之间出现了审美这一前提下探讨文原论的。故严格说,这只能算是中国传统艺术批评理论中一种具体的文艺生成学说。

其次,由于此论的特点是直接从文艺创作中"心"与"物"的关系提问题(即从今天理解的审美主体与客体两方面对艺术生成的作用提出问题),易于为人们作直观的把握和理解,故其影响甚大。可以说,在中国文艺批评史上,几乎历代艺术家、文论家们谈文艺作品生成时,均有相关论述。此论在理论内涵上的特点有二:一方面是认为心与物不可或缺,心物交融方有文艺;另一方面则认为心对物之所感非常复杂,是一种因时、因地、因人、因具体心境不同而千差万别的主客体之间的一种审美"感应",或是一种审美"感兴",而不只是一种单纯对某事物的客观再现与模仿。上述心物不可或缺,即心物交融方能产生文艺及重视审美主体心性的复杂性、重视审美"感应"方式的特点,使中国古代艺术理论中的这一艺术生成论("物感说"),与西方传统艺术理论中的"摹仿说"相较,显示出极为独特的理论光辉。如果人们愿意摒弃西方或东方艺术中心论的偏见,便可以看到,中国的"物感说"与西方的"摹仿说"各领风骚,各造其极,分别从表现性(或曰抒情性)艺术生成的本质规律与再现性艺术生成的本质规律出发,互补性地探讨和诠释了人类艺术的生成问题。当然,如果从接近艺术本质的深度而言,则"物感说"比"摹仿说"似乎表现得更为深刻与成熟,而这正是西方传统艺术理论中的"摹仿说"在近现代没落衰微的主要原因。"物感说"重心物交融和重审美"感应"的特点,在中国传统乐论、诗文理论中均有明显表现。比如,音乐论著中,《礼记·乐记》论音乐起源,首先提出:"凡音之起,由人心生也。人心之动,物使之然也。感于物而动,故形于声(笔者按:'声'指乐音,与噪音相对)。"又说:"乐者,音之所由生也,其本在人心之感于物也。是故其哀心感者,其声噍以杀;其乐心感者,其声啴以缓;其喜心感者,其声发以散;其怒心感者,其声粗以厉;其敬心感者,其声直以廉;其爱心感者,其声和以柔。六者非性也,感于物而后动。是故先王慎所以感之者,故礼以导其志,乐以和其性。"《乐记》在上述论述中,既云"人心之动,物使之然也",又强调"其本在人心之感于物也",

似乎持唯物论观点,又似乎属唯心论观点,使后来的学者们欲穷根究底,总觉茫然。对"物感说"属唯物主义还是唯心主义观点,当今中国学者的论著中尚有歧见。可以看到,50年代以后,不少学者认为"物感说"代表着中国文艺起源论中的唯物主义观点,而80年代以来,则提出了截然不同的看法。如蔡仲德在其近著《中国音乐美学史》一书中,明确认为,此说性质上属"唯心论的先验论",他说:"《乐记》此段文字原意是说,音乐的根源在人心感应万物,使固有的感情激动起来,表现出来;悲哀的感情受到感染,发出的声音就急促而细小;快乐的感情受到感染,发出的声就宽舒而和缓……这六种声音不是人的本性所固有的,而是人心感应外物,使固有感情激动起来的结果。……音乐所表现的感情并不是外物影响后的产物,而为本性所固有,外物的作用不是使人产生感情,而是使人所固有的感情激动起来,得以表现于音乐之声。显然,由此并不能得出音乐是外界生活的反映的结论。相反,《乐记》是认为……音乐的本源也不是外界生活,而是'天之性',是人心。"①他同时引用朱熹《乐记动静说》中对此所作的诠释:"此言性情之妙,人之所生而有者也。盖人受天地之中以生,其未感也,纯粹至善,万理具焉,所谓性也。……感于物而动,则性之欲出焉。……性之欲即所谓情也。"并认为朱熹"这一诠释",说明《乐记》的"动静说""是唯心论的先验论"。笔者以为,此一问题将来还可以作更深入讨论。我们应坚持辩证唯物主义和历史唯物主义观点,对古代复杂的理论观点和悬疑问题继续作出分析、考辨,但一定要避免先贴标签,作简单化和片面的评判。其实,中国古代论音乐生成的"物感"理论,是一种重视心性,同时重物的触发,主张在心物交融中方产生音乐(心、物二者不可或缺)的理论。这种解说正是中国古代"合天人"的大宇宙生命理论和文艺本体观在创作论中的体现,一般说,是不宜以"唯心""唯物"来简单地划定性质的。另外,"物感"理论重人的心性由静而动、由"性"转化为"欲""情"的复杂变化过程和这种变化对文艺产生的不同影响,因而,实际上它是一种主客体(即心物)交融论中形态复杂的审美"感应"理论,或曰一种审美"感兴"理论。"物感说"的上述特征,在中国古代文论、诗论中也有明显表现。如刘勰《文心雕龙·明诗》云"人秉七情,应物斯感,感物咏志,莫非自然",钟嵘《诗品·序》曰"气之动物,物之感人,故摇荡性情,形诸舞咏",便是诗文理论中有关这一命题的代表性表述。其中"人秉七情,应物斯感""故摇荡性情,形诸舞咏"的理论命题,还有"感物"与"咏志"结合的诠释,基本观点均与《乐记》一脉相承。但身处魏晋南北朝时期的刘勰、钟嵘,在总结前人创作的基

① 蔡仲德:《中国音乐美学史》,人民音乐出版社1995年版,第329—330页。

础上对诗文创作中"物感"的过程和内涵却作了更进一步的描述与探讨,这无疑对《乐记》中提出的"感于物而动"的理论命题作了丰富和发展。比如,《文心雕龙·物色》描绘"物感"云:

> 春秋代序,阴阳惨舒,物色之动,心亦摇焉。盖阳气萌而玄驹步,阴律凝而丹鸟羞;微虫犹或入感,四时之动物深矣! 若夫圭璋挺其慧心,英华秀其清气;物色相召,人谁获安? 是以献岁发春,悦豫之情畅;滔滔孟夏,郁陶之心凝;天高气清,阴沉之志远;霰雪无垠,矜肃之虑深。

这里讲的虽然只是自然景物对人的内心的触动,但无疑是一种感情的深层触发,体现出神与物游、心物交融的特征。这不仅是一种表象的摹拟("拟容"),而且是异质同构的感应("取心"),对"感物"中审美主体的主观因素十分重视。刘勰在《物色》篇中对"诗人感物"的内涵还有进一步的理论阐释,他说:"是以诗人感物,联类不穷;留连万象之际,沉吟视听之区。写气图貌,既随物以宛转;属采附声,亦与心而徘徊。"既"随物以宛转",又"与心而徘徊",这正是"感于物而动"中表现出来的审美"感应"或审美"感兴"的特征。

再次,"人心"之"感于物而动"中的"物",有着十分丰富的内涵。正如一些学者所指出的,它可以包括一切"自然景物"和"社会生活"。钟嵘《诗品·序》中列举的"气之动物,物之感人"的实例中,便有大量的社会生活现象:

> 若乃春风春雨,秋月秋蝉,夏云暑雨,冬月祁寒,斯四候之感诸诗者也。嘉会寄诗以亲,离群托诗以怨。至于楚臣去境,汉妾辞宫,或骨横朔野,魂逐飞蓬;或负戈外戍,杀气雄边;塞客衣单,深闺泪尽;或士有解佩出朝,一去忘返;女有扬娥入宠,再盼倾国;凡斯种种,感荡心灵,非陈诗何以展其义,非长歌何以骋其情?

《文心雕龙·时序》也列举了诗文中出现的大量社会历史生活现象,兹不赘举。正因为这样,在古代文论中,"感动""人心"之"物",具有一定的泛指性特征,时有扩大引申,有时竟换称为"事""时"或"阅历"等。如白居易《策林六十九·采诗以补察时政》云:"大凡人之感于事,则必动于情,然后兴于嗟叹,发于吟咏,而形于诗歌矣";《与元九书》则曰:"文章合为时而著,歌诗合为事而作"。李贽《复焦漪园》云:"文非感时发己……皆是无病呻吟,不能工。"叶燮《原诗》则以"理、事、情"概括世间"万物"之"情状"。龚自珍《题红

祥室诗尾》之三有句云"不是无端悲怨深,直将阅历写成吟",极悲凉慷慨之致。"阅历",即作者经历之"事"与"物"。

4.文与诗"原"于"经"。"经"指儒家传习的经典。最早的儒家经典,主要包括《易》《书》《诗》《礼》《春秋》"五经",据说都是经过孔子整理的儒家重要文献。先秦时期,还有"六经"之说(汉人亦称"六艺"),即在上述"五经"之外,另有《乐经》(见《庄子·天下》)。《乐经》已佚,也有人说其内容已包括在《诗》《礼》之中,故自汉武帝时起,原始儒家经典便指"五经"。唐代官学所云"九经",宋明时期所说的"十三经",均系后人增扩。北齐颜之推《颜氏家训·文章第九》云:"夫文章者,原出五经。诏命策檄,生于《书》也;序述论议,生于《易》也;歌咏赋颂,生于《诗》也;祭祀哀诔,生于《礼》也;书奏箴铭,生于《春秋》也。"随后,文学"原于经"之论在历代文论及诗论领域时有所见。如唐代独孤及《校检尚书吏部员外郎赵郡李公中集序》云:"公之作本乎王道,大抵以五经为泉源。"宋朱松《上赵漕书》云:"盖尝以为学诗者,必探赜六经,以浚其源。"明代宋濂《叶夷仲文集序》云:"载道之文,舍六籍吾将焉从?"明代茅坤《复唐荆州司谏书》云:"今之有志于文者,当本之六经以求其祖龙。"清代章学诚《陈东浦方伯诗序》云:"诗文同出六籍。"乔亿《剑溪说诗》云:"诗学根本六经,指义四始,放浪于庄骚,错综于左史,岂易言哉!"方东树《昭昧詹言》云:"若专学诗文,不去读圣贤书,培养本源,终费力不长进。"潘德舆《养一斋诗话》云:"尝谓经术不通,不可以作诗。"朱彝尊《答胡司臬书》中,则有一段从纵向(即史的)角度作总结性论述的话:

秦汉唐宋,虽代有升降,要文之流委而非其源也。颜之推曰:'文章者,源出五经。'而柳子厚论文亦曰:'本之《书》,以求其质;本之《诗》,以求其情;本之《礼》,以求其宜;本之《春秋》,以求其断;本之《易》,以求其动。'王禹偁曰:'为文而舍六经又何法焉?'李涂曰:'经虽非为作文设,而千秋万代文章从是出。'是则六经者,文之源也。足以尽天下之情之辞之政之心,不入于虚伪而归于有用。执事诚欲以古文名家,则取法者莫若经焉尔矣。

其实,诗文原于经("五经"或"六经")之说,与先秦两汉"六经"之教(或称"六艺"之教,常用于群众教育的是《诗》《书》《礼》《乐》四种)关系密切。关于先秦两汉对经义之探讨及"六艺"之教,朱自清在《诗言志辨》中论之甚详。他说:"先秦两汉多有论六经大义的。"并引《庄子·天下》云:"其在《诗》《书》《礼》《乐》者,邹鲁之士缙绅先生多能明之。《诗》以道志,《书》以道事,

《礼》以道行,《乐》以道和,《易》以道阴阳,《春秋》以道名分。"又引《荀子·儒效》云:"圣人也者,道之管也,天下之道管是矣,百王之道一是矣。故《诗》《书》《礼》《乐》之(道)归是矣。《诗》言是,其志也,《书》言是,其事也,《礼》言是,其行也,《春秋》言是,其微也。"还有汉代著述中的《礼记·经解》《淮南子·泰族》《春秋繁露·玉杯》等篇,均有这方面的论述。这一现象说明,"经"是传播圣人之道的载体。所以,文与诗原于"经",最终还是原于"道"——儒家的社会政治伦理之"道"。

5. 文艺原于心性。这又是中国古代文艺理论中一种影响相当广泛的文艺生成理论。其实,此说与"人心之感于物"而"动"的艺术生成论并不矛盾,只是进一步强调人的"心性"在感物及文艺生成中的决定性作用。如乐论中,《乐记》云:"凡音之起,由人心生也","人生而静,天之性也;感于物而动,性之欲也"(《乐本》),"乐者,心之动也"(《乐象》),"乐由中出"(《乐论》),"诗,言其志也;歌,咏其声也;舞,动其容也;三者本于心"(《乐象》);《汉书·礼乐志》云:"夫乐本性情";嵇康《声无哀乐论》云:"乐之为体,以心为主";刘勰《文心雕龙·乐府》云:"乐本心术";王灼《碧鸡漫志》云:"故有心即有诗,有诗即有歌,有歌则有声律,有声律则有乐歌"……均强调以心性为本(顺带说明一下,中国古代认为"心"是统帅感觉与思维的人体器官。《管子·心术上》:"心之在体,君之位也。……心也者,智之舍也。"《孟子·告子上》:"心之官则思。""性"则是人心固有的本性,人心感于物而动,方生出"欲"与"情")。书论中,扬雄《法言·问神》论"书"之生成云:"书,心画也。"虞世南《笔髓论》云:"字虽有质,迹本无为,禀阴阳而动静,体万物以成形","心正气和,则契于妙"。孙过庭《书谱》云:"夫心之所达,不易尽于名言;言之所通,尚难行于纸墨。……岂知情动形言,取会风骚之意;阳舒阴惨,本乎天地之心。"均强调人的心性对艺术生成的作用。画论中,宋代书画家米友仁云:"子云以字为心画,非穷理者,其语不能至此。画之为说,亦心画也。"(语见朱存理《铁网珊瑚》)清代张庚《浦山论画》云:"扬子云曰:书,心画也。心画形而人之邪正分焉。画与书一源,亦心画也。"沈宗骞《芥舟学画编》云:"笔墨之道本乎性情。"均属此类。诗文理论中这种说法更普遍。《尚书·尧典》首标"诗言志"说,郑玄注:"诗所以言人之志意也"。《诗大序》进一步阐释了心、志、诗的关系:"诗者,志之所之也。在心为志,发言为诗。情动于中而形于言;言之不足,故嗟叹之;嗟叹之不足,故咏歌之;咏歌之不足,故不知手之舞之,足之蹈之也。"陆机《文赋》云:"诗缘情而绮靡。"刘勰《文心雕龙·原道》云:"心生而言立,言立而文明,自然之道也。"宋邵雍《无苦吟》云:"行笔因调性,成诗为写心;诗扬心造化,笔发性园林。"真德秀《问兴立成》

云:"古之诗,出于性情之真。"家铉翁《志堂记》释"志"云:"序诗者,即心而言志,志其诗之源乎?"受到宋明理学中心学左派的启发,明代李贽提出了著名的"童心"说,《焚书》卷三论"童心说"云:"夫童心者,真心也。绝假纯真,最初一念之本心也。若失却童心,便失却真心;失却真心,便失却真人。人而非真,全不复有初矣。"又说:"天下之至文,未有不出于童心焉者也。苟童心常存,则道理不行,闻见不立,无时不文,无人不文,无一样创制体格文字而非文者。"吴乔《围炉诗话》云:"诗是心声"。叶燮《原诗》云:"诗是心声,不可违心而出,亦不能违心而出。"袁枚《小仓山房尺牍·答何水部》云:"诗者,心之声也。"刘熙载《游艺约言》云:"文不本于心性,有文之耻甚于无文。"此说中除以心性、志、情、性情为文艺之本原,还有以、意、趣、性灵为文艺之本原的,并可旁及发愤著书、不平则鸣诸说。此处暂略。

以上简要评述了中国古代文艺批评理论中几种有代表性的"文原"论。它们之间,是否存在一种必然的内在联系呢?笔者以为,如果结合我国古代文艺批评的人文背景和哲学思想内涵进行思考,则上述几种文艺本原论之间相互联系的脉络,其实是可以得性比较分明的。这里,有几种情况可先提供读者思考:一是在中国一些著名的文艺批评论著中,实际上早已存在一书中多种文原论并提的现象,而这些论著在涉及文艺的终极本体的问题时,则几乎都是从天人合一的角度,认定艺术的终极本体或最后根源,与中国哲学中的最高范畴(元范畴)——大宇宙生命之"道"或"气"同一或共通。比如,《乐记》一书涉及了"物感"论、"心性"论,但其中处于更高层次、带根本性质的还是"气"本原论和"乐本天地之和"论(实为一种宇宙生命之"道"论)。体大思精、笼罩群言的《文心雕龙》一书,也涉及了多种文艺本原论,如"人本七情,应物斯感"的"物感"说,"乐本心术"的"心性"说,"五经"为"恒久之至道,不刊之鸿教"的"五经"说,"人文之元,肇自太极,幽赞神明,易象为先"(一些学者释此中之"太极"为"易象",即"八卦",笔者赞同)的"易象"说等,而最高、最根本的,则为"原道"说,即认为:天文、地文、人文(包括文艺),均原于大宇宙生命之"道"。也就是说,从总体看,《文心雕龙》仍是以天人合一的大宇宙生命之"道"为文艺的终极本体与最后根源。二是如果我们通观中国古代乐、舞、诗、文、戏曲、小说、书、画、建筑理论中现存的诸种文艺理论遗产,则可以发现:天人合一的大宇宙生命本体之"道"(其中包括社会政治伦理之道层次的内容)作为艺术终极本体或最后根源的思想观点在文学之外的各类艺术理论著作中几乎都是一致公认、贯通无碍的。这正好证明:刘勰《文心雕龙·原道》中说的"故知道沿圣以垂文,圣因文而明道,旁通而无滞,

日用而不匮"、司空图《二十四诗品》说的"与道俱往,着手成春"、刘熙载《艺概》说的"艺者,道之形也"及"立天定人"与"由人复天"这类从本体论角度谈文原问题的论述,对于人们进一步认识什么是中国古代艺术的终极本体或终极本原问题,是具有重要意义的。依据上面的情况,笔者以为:中国传统艺术批评模式中的文艺本原论,明显包含着多本原、一终极本体的丰富的理论认识在其中。而其终极本体,则应是天人合一的大宇宙生命本体"道"范畴。

大宇宙生命之"道"与多种文艺本原论的关系,笔者试以下图作初步表述:

```
                物(天、地)——天文、地文
道※①——气※②┤ ※③
                人(心、性、志、情
                  意、趣、性灵)※④——人文※⑤——文艺
```

说明:※①天人合一的大宇宙生命之"道"为天、地、人及文艺之终极本体(形上本体)。

※②气为天、地、人及文艺的实体性本体。

※③"人心之感于物"而"动"为文艺产生的创作论动因。

※④"心性"说与"心源"论为文艺的审美主体性根源。

※⑤"易卦"与"五经"为文艺产生的古代文献学渊源。

五、"由人复天""艺与道合"及其他

与"立天定人"、艺"原于道"相辅相成,在文艺创作中努力达到"由人复天"(或曰"天与人一")"艺与道合"①,实现"人艺"与"天工"的契合与融会,是中国传统艺术批评理论中合天人、通道艺的文艺本体观的另一个重要方面,也是中国传统艺术批评对各种艺术创造提出的最高要求。

钱锺书在《谈艺录》中认为:关于艺术与自然的关系,过去的文艺理论中有两大主张:一派认为艺术当"师法造化,以摹写自然为主";另一派则认为艺术应"润饰自然,功夺造化",即认为"造境之美,非天然境界所及",须"经

① "由人复天"的命题见于清刘熙载的论著。刘熙载《艺概·书概》云:"书当造乎自然。蔡中郎但谓书造于自然,此立天定人,尚未及乎由人复天也。""艺与道合,天与人一"的提法则见于姚鼐的论著。姚鼐《敦拙堂诗集序》云:"后世小才鬼士天机间发,片言一章之工亦有之。而裒然成集,连牍殊体,累见诡出,闳丽璀变,则非巨才而深于其法者不能。何也?艺与道合,天与人一故也。"

艺术驱遣陶熔,方得佳观"。① 但无论哪种主张,最终均应重视"人艺"与"天工"的自然融会,方能有成。他说:

> 《书·皋陶谟》曰:"天工,人其代之。"《法言·问道》篇曰:"或问雕刻众形,非天欤。曰:以其不雕刻也。"百凡道艺之发生,皆人与天之凑合耳。②

又说:

> 盖艺之至者,从心所欲,而不逾矩;师天写实,而犁然有当于心;师心造境,而秩然勿倍于理。莎士比亚尝曰:"人艺足补天工,然而人艺即天工也。"圆通妙彻,圣哉言乎。人出于天,故人之补天,即天之假手自补,天之自补,则必人巧能泯。造化之秘,与心匠之运,沆瀣融会,无分彼此。③

在钱锺书的学术视野里,真是"东海西海,心理攸同;南学北学,道术未裂"(《谈艺录·序》)。他引述中列举的莎氏"人艺足补天工,然而人艺即天工也"之论,与中国传统哲学和文艺理论中"既雕既琢,复归于朴"(《庄子·山木》),"形全精复,与天为一"(《庄子·达生》),"同自然之妙有,非力运之能成"(孙过庭《书谱》),"妙造自然"(司空图《二十四诗品》),"由人复天"(刘熙载《艺概》),"全乎天""因人而造乎天"或"艺与道合,天与人一"(姚鼐《敦拙堂诗集序》)之论,在创作精神上居然暗合。关于上面说到的"由人复天""艺与道合"在艺术创作中的重要意义,宗白华在《中国艺术意境之诞生》中也曾有过突出的强调。他指出:庄子关于"庖丁解牛"的论述,"对于艺术境界的阐发最为精妙。在他是'道',这形而上原理,和'艺',能够体合无间"。他引用清代石涛的题画语云:"天地氤氲秀结,四时朝暮垂垂,透过鸿蒙之理,堪留百代之奇。"并指出:"艺术家要在作品里把握到天地境界!""艺术家通过'写实'、'传神'到'妙悟'境内……他们'透过鸿蒙之理,堪留百代之奇'。这个使命是够伟大的!"

至于如何在艺术创作中实现"由人复天""艺与道合",则可以说是一部中国艺术批评史长期以来一直在进行研究和探讨的重大问题。其间创作经

① 钱锺书:《谈艺录》,中华书局1984年版,第60—61页。
② 同上书,第60页。
③ 同上书,第61—62页。

验之丰富多彩,理论内涵之博大精深,几乎是举世公认的。本节拟概略地先谈两个问题,以利于理论研究的深入。

1. 关于"由人复天""艺与道合"的大宇宙生命美学实质。

从"合天人、通道艺"的文艺本体观看,中国传统艺术批评理论中"由人复天"(或曰"天与人一")、"艺与道合"的创作理念,其实质乃在于主张人通过艺术创作(包括提供种种艺术精品),在艺术境界(艺术幻象)中实现自身价值与大宇宙生命之美及其形上本体("道")的合一,或曰在审美理想中实现自身价值向大宇宙生命及其形上本体"道"回归。这种合一与回归,与中华民族源远流长的大宇宙生命意识密切相关。现代新儒家学派著名学者方东美在《中国人生哲学·宇宙论的精义》中曾经指出:"中国民族所以能有伟大的文化,与其宇宙论是息息相关的。在我们中国人看来,永恒的自然界充满生香活意,大化流行,处处都在宣畅一种活跃创造的盎然生意,就是因为这种宇宙充满机趣,所以才促使中国人奋起效法,生生不息,创造出种种伟大的成就。"(笔者按:《易》云:"天行健,君子以自强不息""地势坤,君子以厚德载物",实即指此。)又说:"象老子就一再说过'道'可以为天下母,是宇宙之母,我们生于宇宙之中追求最高常德,就如同婴儿复归其母一样,也要反朴归真回到自然……老子说得好:'既得其母,以知其子,既知其子,复守其母。'所以中国的思想家永远要回到自然,在宇宙慈母的怀抱中,我们才会走向正途,完成生命价值。"①冯友兰在《新原人》中,则依人对宇宙人生的觉解程度,将"人所可能有底境界"分为四种:"自然境界""功利境界""道德境界""天地境界"。其中的"天地境界",冯氏认为是人类实现其人生价值(包括审美价值)的最高境界。而"在天地境界中人的最高造诣是,不但觉解其是大全的一部分,而且自同于大全"(冯氏认为,"大全"即"万物之全体","我"自同于"大全",故"万物皆备于我")。他称这种最高造诣为"同天"境界("不但是与天地参,而且是与天地一")。这种"同天"境界,亦即儒家的"仁"与"诚"的境界,道家的"物物而不物于物""浮游于道德之乡"的境界,理学家"人人有一太极"和佛家"月映万川"的境界。② 应当说,通过人文包括艺术创造,向这种"同天"境界回归,正是中国传统哲学家和中国传统艺术家所共同追求的极境。

中国传统艺术创作理论中,对这一"同天"境界,有过各种不同的生动表述。比如,书论中,唐孙过庭《书谱》在论魏晋著名书家书法精品所达到的艺

① 方克立主编:《方东美新儒学论著辑要:生命理想与文化类型》,中国广播电视出版社1992年版,第132—133页。
② 请参阅冯友兰:《贞元六书》下册,华东师范大学出版社1996年版,第554、635—649页。

术高度时,就提出了这一理想境界。他说:

> 观乎悬针垂露之异,奔雷坠石之奇,鸿飞兽骇之资,鸾舞蛇惊之态,绝岸颓峰之势,临危据槁之形;或重若崩云,或轻如蝉翼;导之则泉注,顿之则山安;纤纤乎似初月之出天崖,落落乎犹众星之列河汉;同自然之妙有,非力运之能成。

"同自然之妙有,非力运之能成",实际上便是书法艺术创作(包括鉴赏)中的"同天"境界。画论中,要求画家在"外师造化"与"中得心源"中与自然"神遇而迹化"的论述比比皆是。宋代苏轼有三首论述文与可画竹的诗,在其中颇具代表性。其一云:

> 与可画竹时,见竹不见人。岂独不见人,嗒然丧其身。其身与竹化,无穷出清新。庄周世无有,谁知此疑神。①

"身与竹化"这一艺术创作理论命题,后来成为中国传统艺术家通过创作,实现向宇宙生命之美回归、进入主客融通(即人与天合一)的艺术境界的代用语,这正是绘画艺术领域的"同天"境界。另一段论述,则带有强烈的思辨色彩:

> 余尝论画,以为人禽、宫室、器用皆有常形,至于山石、竹木、水波、烟云,虽无常形而有常理。常形之失,人皆知之;常理之不当,虽晓画者有不知。故凡可以欺世而取名者,必托于无常形者也。虽然,常形之失,止于所失而不能病其全,若常理之不当,则举废之矣。以其形之无常,是以其理之不可不谨也。世之工人或能曲尽其形,而至于其理,非高人逸才不能辩。与可之于竹石枯木,真可谓得其理者矣。如是而生,如是而死,如是而挛拳瘠蹙,如是而条达畅茂。根茎叶节,牙角脉缕,千变万化,未始相袭,而各当其处,合于天造,厌于人意。盖达士之所寓者欤!②

这段批评从宇宙万物的"形"与"理"("形下"与"形上")两方面切入,突出强调了画家无论描绘"有常形"还是"无常形"的事物,均应高度重视事物中蕴涵的"常理"(它们实际上为大宇宙生命的终极本体——"道"所统摄),通过

① 苏轼:《书晁补之所藏与可画竹三首》之一。
② 苏轼:《净因院画记》。

认真细致的观察体验,真正"得其理",方能在艺术表现阶段使艺术品"合于天造,厌于人意"。这实际上无异于进一步强调了在艺术家"由人复天"的努力中,"艺"与"道"("理")合,即"艺"与大宇宙生命之"道"认同,实际上居于理论的更高层次。我们是否能作这样的理解:"人"与"天"一、"艺"与"道"合,实际上包含着向大宇宙生命之美回归及与大宇宙生命的终极本体——"道"认同(亦即回归)两个层次的内容?由于"道"为天地人(包括宇宙的大美)的终极本体,也是宇宙之大美生成发展的根本规律,故任何艺术创造如果要"合于天造,厌于人意",在更高层次上,就必须与大宇宙生命的本体"道"认同。

诗文评中,叶燮的《原诗》在诗歌创作中提出了尊重宇宙万物的"理""事""情","三者得而不可易",则"自然之法立"(当然,还应贯之以"气")的主张。他说:

> 天地之大……其道万千。余得以三语蔽之:曰理、曰事、曰情……然则诗文一道,岂有定法哉!先揆乎其理,揆之于理而不谬,则理得;次征诸事,征之于事而不悖,则事得;终系诸情,系之于情而可通,则情得。三者得而不可易,则自然之法立。
>
> 文章者,所以表天地万物之情状也。然具是三者,又有总而持之,条而贯之者,曰气。事、理、情之所为用,气之为用也。譬之一木一草,其能发生者,理也。其既发生,则事也。既发生之后,夭矫滋植,情状万千,咸有自得之趣,则情也。苟无气以行之,能若是乎?如合抱之木……苟断其根,则气尽而立萎。此时,理、事、情俱无从施矣。
>
> 以在我之四(笔者按:指"才""胆""识""力"),衡在物之三(笔者按:指"理""事""情"),合而为作者之文章。大之经天纬地,细而一动一植,咏叹讴吟,俱不能离是而为言者矣。

这当然是一种主客观结合产生诗文作品的理论。值得注意的是,叶燮不止对审美主客体双方都作了比前人更加深入和合理的因素分析,立论相当全面系统,而且认为"诗文一道",并无"定法"。艺术家应当以天地万物即大宇宙生命的理、事、情三者为客观依据去确立诗文创作的种种艺术法则。他提出的"先揆乎其理,揆之于理而不谬,则理得;次征诸事,征之于事而不悖,则事得;终系诸情,系之于情而可通,则情得。三者得而不可易,则自然之法立",且"三者借气而行"("气"指作品中的"生气"),确为一种非常深刻的见解。而其深刻性,正是建立在对天地之大美即大宇宙有机生命及其本体"道"高

度尊重的思想理论基础之上的。他在《原诗》中关于"泰山出云"的那段著名论述,便是对上述基本观点的生动阐释;而他在同一著作中对杜甫的"碧瓦初寒外""月傍九霄多""晨钟云外湿""高城秋自落"这种大诗人在异态审美心理体验中写就的诗句作出的精彩分析,则正是对以宇宙生命的理、事、情为依据,通过艺术创造,实现人与天一这一基本理念的创造性发挥。他认为杜甫集中此等语实为"理至、事至、情至之语"(笔者按:实为一种"反常合道"之语),其美学特点便是:"言语道断,思维路绝。然其中之理,至虚而实,至渺而近,灼然心目之间,殆如鸢飞鱼跃之昭著也。……惟不可名言之理,不可施见之事,不可径达之情,则幽渺以为理,想象以为事,惝恍以为情……此岂俗儒耳目心思界分中所有哉?"

明清时期戏曲、小说理论中出现的有关人与天一、艺与道合的论述也很多:王世贞在《艺苑卮言》中关于高则诚《琵琶记》"体贴人情,委曲必尽;描写物态,仿佛如生;问答之际,了不见捏造,所以佳耳"的论断;李贽在《焚书·杂说》中关于"《拜月》《西厢》,化工也;《琵琶》,画工也"的批评及其对"化工"与"画工"的比较;汤显祖在《牡丹亭记题辞》中关于"情至"则"生者可以死,死可以生"的论述;王骥德在《曲律》中关于戏曲创作妙在写出事物的"风神""标韵"及"动吾天机"的主张;叶昼托李卓吾之名批评《水浒传》时(见《明容与堂刻水浒传》本)指出"《水浒传》文字不好处只在说梦、说怪、说阵处,其妙处都在人情物理上,人亦知之否"(第九十七回回末总评),又说"世上先有《水浒传》一部,然后施耐庵、罗贯中借笔墨拈出……此《水浒传》之所以与天地相始终也"(《〈水浒传〉一百回文字优劣》);金圣叹称《西厢记》"乃是天地妙文……不是何人做得出来,是他天地直会自己劈空结撰而出"(《读第六才子书〈西厢记〉法之一》),在评《水浒传》时则提出了著名的"十年格物,一朝物格"的小说创作理论命题:"施耐庵以一心所运,而一百八人,各自入妙者,无他,十年格物,而一朝物格,斯以一笔而写千百万人,固不以为难也。"(《〈水浒传〉序三》)蒲松龄《聊斋自志》则云:"松,落落秋萤之火,魑魅争光;逐逐野马之尘,魍魉见笑。才非干宝,雅爱搜神;情类黄洲,喜人谈鬼。闻则命笔,遂以成编。……甚者,人非化外,事或奇于断发之乡;睫在目前,怪有过于飞头之国。遄飞逸兴,狂固难辞;永托旷怀,痴且不悔。……然五父衢头,或涉滥听;而三生石上,颇悟前因。放纵之言,有未可概以人废者。"又说:"独是子夜荧荧,灯昏欲蕊;萧斋瑟瑟,案冷疑冰。集腋为裘,妄续幽明之录;浮白载笔,仅成孤愤之书;寄托如此,亦足悲矣!"这说明,人与天一、艺与道合的创作观念,在中国传统艺术批评理论中,不只适用于抒情性的文艺作品,也适用于叙事性的文艺作品;不只适用于写实主义的作品,也适用于幻想

型的或富有浪漫精神的作品,无疑是一种带根本性的创作理念。

2. 关于"由人复天""艺与道合"的理论内涵及其他。

"由人复天""艺与道合"这一创作理念的理论内涵,可以从中国传统艺术理论对艺术创作的内容和方法两方面提出的要求上作出进一步说明:

(1)内容方面,前面已经提及,可分为两个层次:一是要求艺术家通过创作,向天人合一的大宇宙生命之美(主要指宇宙万物的具体形态或曰原生态之美)回归。庄子在《知北游》中说:"天地有大美而不言,四时有明法而不议,万物有成理而不说。圣人者,原天地之美而达万物之理,是故至人无为,大圣不作,观于天地之谓也。"这段话中的"天地"之"大美"(或"天地之美"),除指"天覆地载"及大化流行的大宇宙生命的总体运行规律(法则)之外,实际上更应当包含宇宙间万物、万象、万态生生不息、和而不同、发展变化、对待统一、推陈出新中呈现的种种不同的具体形象或曰原生态之美。通过对天地万物的种种具象的体验("原天地之美"),进一步悟入层深,"达万物之理",方能实现庄子在《达生》篇中说的"形全精复,与天为一"。以上是指哲学家的思维。在人类的艺术创造活动中,则无论是创作"师天写实"或"师心造境"(即写实型或浪漫型)的艺术作品,还是采取"因常合道"或"反常合道"的艺术表现方式和技巧,作家笔下的艺术作品的形象或意境的特定内涵,便都应当包含宇宙生命中万物、万象、万态的具象之美,或通过象征及其他艺术方法与这种宇宙生命的具象之美融通,方能成为真正的艺术品,满足读者和观众多方面的审美需求。因此,如所周知,在中国传统艺术创作中,即使不以复现生活具象为审美特征的书法艺术作品,也必须通过字形及笔法、笔势、笔意三层次的精心营构与成功契合,在主客交融、"取会佳境"中,实现"与天为一"及"同自然之妙有"的艺术理想,才能以艺术作品特有的生活内涵和审美特征征服读者和观众;而不应当像当今有些自命为"书法家"的书法练习者那样,以与"自然之妙有"毫无联系的自我表现或并无技法素养的所谓"狂怪""粗野""荒唐""臆造"为"个性",去进行以"非理性"为特征的所谓"当代书法艺术的新开拓"①。马宗霍《书林藻鉴》中引述杜甫咏张旭草书的一首诗云:"……锵锵鸣玉动,落落群松直。连山蟠其间,溟涨与笔力。……俊拔为之主,暮年思转极。未知张王后,谁并百代则?……"唐顾况的《肖郸草书歌》则曰:"肖子草书人不及,洞庭叶落秋风急。上林花开春露湿,花枝蒙蒙向水泣。见君数行之洒落,石上之松松上鹤。若把君书比仲

① 请参阅郑训佐:《追逐非理性精神中的书法误区》,《文艺报》2001年4月19日。

将(笔者按:指三国魏书法家韦诞,字仲将),不知谁在凌云阁。"在唐代著名诗人笔下,两位书法家的草书作品风格迥异,而又蕴涵着何等丰富的宇宙生命具象美的联想啊!笔者以为,这不止说明张旭及章郸的草书各自具有独特深远的书法艺术意境,在鉴赏者心目中堪称精品,而且也说明在中国传统艺术中,即使具有抽象性的符号艺术——书法,也必须通过艺术审美与创新之路,实现"形全精复,与天为一"或"同自然之妙有",向宇宙生命之具象美契合与融通(回归)。

二是要求艺术家通过创作,与天人合一的大宇宙生命的本体——"道"认同。在中国传统艺术批评领域,艺术与"道"认同的论述极多,而且历代都有。如画论中,南北朝宋宗炳《画山水序》云:"圣人含道映物,贤者澄怀味象","圣人以神法道而贤者通,山水以形媚道而仁者乐,不亦几乎!""夫以应目会心为理者,类之成巧,则目亦同应,心亦俱会,应会感神,神超理得。"唐符载在《观张员外画松石序》中描绘著名画家张璪作画的过程云:"员外居中,箕坐鼓气,神机始发。其骇人也,若流电击空,惊飙戾天。摧挫斡制,为霍瞥列。毫飞墨喷,捽掌如裂,离合倘恍,忽生怪状。及其终也,则松鳞皴,石巉岩,水湛湛,云窈眇。投笔而起,为之四顾,若雷雨之澄霁,见万物之性情。观夫张公之艺,非画也,真道也。当其有事,已知遗去机巧,意冥玄化,而物在灵府,不在耳目。故得于心应于手,孤姿绝状,触毫而出,气交冲漠,与神为徒……"唐白居易《画记》则云:"学在骨髓者,自心术得;工侔造化者,由天和来。""天和",实亦"道"也。宋无名氏《宣和画谱》论道释之人物画时指出:"画亦艺也,进乎妙,则不知艺之为道,道之为艺。"宋韩拙《山水纯全集》说得更加具体,只不过在宋代理学思潮的影响下,"道"改以"理"称:"故人之于画,造于理者,能尽物之妙,心会神融,默契动静,挥于一毫,显于万象,则形质动荡,气运飘然矣!故昧于理者,心为绪使,性为物迁,汩于尘纷,扰于利役,徒为笔墨之所使耳。安得语天地之真哉!"诗论中,要求"艺与道合"之论也很多。而唐代司空图的《二十四诗品》可谓其中极具典型性的一例。《二十四诗品》实是一部以宇宙生命本体——"道"论诗的理论专著。在短短二十四则诗品中,不断提出诗歌创作必须与宇宙生命之"道"认同的文艺理论命题。以至人们今天读到《二十四诗品》中"超以象外,得其环中""妙造自然,伊谁与裁?""与道俱往,着手成春""是有真宰,与之沉浮""由道返气,处得以狂""道不自器,与之方圆""忽逢幽人,如见道心""大道日丧,若为雄才""少有道气,终与俗违""俱似大道,妙契同尘"这类诗歌创作理论中与"道"认同的众多命题时,竟一时难于索解。其中,首章"雄浑"中的"超以象外,得其环中,持之匪强,来之无穷"这一代表性理论表述,一直深受后世学者的重视

(王夫之在其诗歌批评中就多次沿用此一论述)。为了弄清这一理论命题的准确含义,拙著《中国艺术意境论》曾对其中"环中"这一重要范畴作过较详细的考辨与诠释,有兴趣的读者可以参阅。同时,为了使一般读者易于理解,笔者还曾吸取有关研究资料的成果,试将司空图这一"艺与道合"的代表性理论命题的原意用现代汉语翻译如下:"诗中雄浑的意境超越事物的迹象以外,得之于天地人周流运转构成的宇宙环的核心——'道',即宇宙的本体生命及其运行规律之中,把握它不能有丝毫的勉强,它的呈现无尽无穷。"①这四句话,今天看来,实不只是对诗歌艺术意境生成规律所作的描述,应当说是对中国传统艺术理论中"天与人一""艺与道合"这一创作理念(尤其是其中"艺与道合"这一核心命题)所作的深层理论概括。

(2)方法方面,高度重视艺术品的"自然天成"之美,主张消除人工的斧凿痕迹,实现"人艺"与"天工"的合一与融会。老子说的"人法地,地法天,天法道,道法自然"(《道德经》),庄子说的"牛马四足,是谓天,落(络)马首,穿牛鼻,是谓人。故曰无以人灭天,无以故灭命,无以得殉名"(《秋水》),正是中国传统艺术理论中这一方面的艺术主张的哲学依据。这是一种要求艺术家从写作方法和艺术技巧上,高度重视宇宙生命自然生成规律的创作理念,属于中国传统大宇宙生命美学的理论范围。刘勰《文心雕龙·定势》云:"夫情致异区,文变殊术,莫不因情立体,即体成势也。势者,乘利而为制也。如机发矢直,涧曲湍回,自然之趣也。"这里具体谈文"势",而强调的正是宇宙万物自然生成之理。钟嵘《诗品》重视诗歌的"自然英旨",主张"吟咏情性,亦何贵于用事?'思君如流水',既是即目;'高台多悲风',亦惟所见;'清晨登陇首',羌无故实;'明月照积雪',讵出经史?观古今胜语,多非补假,皆由直寻",亦高度重视天地万物的自然天成之美与艺术表现方法的一致性。李白主张诗歌应如"清水出芙蓉,天然去雕饰"(《经离乱后天恩流夜郎忆旧游书怀赠韦太守良宰》),反对"寿陵学故步"和"雕虫丧天真"(《古风二首》),对后来的诗歌创作理论影响十分深远。陆游更是明确主张"文章本天成,妙手偶得之"。姜夔《白石道人诗说》将诗歌的妙境分为四种——"理高妙""意高妙""想高妙""自然高妙",而"知其妙而不知其所以妙,曰自然高妙","自然高妙"显然属于其中的最高级别。王骥德《曲律·论套数》亦云:"不知所以然而然,方是神品,方是绝技。"郑板桥《题画》云:"文与可画竹,胸有成竹;郑板桥画竹,胸无成竹。浓淡疏密,短长肥瘦,随手写去,自尔成局,其神理具足耳。"这些都与中国传统美学中崇尚自然天成之美、反对人工斧凿痕迹的

① 蒲震元:《中国艺术意境论》,北京大学出版社1999年第2版,第92页。

传统有关。

当然,写作方法和技巧上的"自然天成"境界也不是不经苦练便可达成或人人皆可以一蹴而就的,在创作上达到这一境界着实非易事。因而,中国传统艺术批评理论也就注意到方法与技巧上的刻苦磨砺与自然天成的关系。如唐代皎然在《诗式》中,提出诗歌创作的"四不""二要""四深""六至""六迷"诸论,其"四不"中即有"力劲而不露,露则伤于斤斧"之说,"六至"中则有"至险而不僻,至奇而不差,至丽而自然,至苦而无迹"等辩证要求。他批评当时的一种片面观点说:"'不要苦思,苦思则丧自然之质。'此亦不然。夫不入虎穴,焉得虎子。取境之时,须至难至险,始见奇句。成篇之后,观其气貌,有似等闲,不思而得,此高手也。"宋江西诗派喜谈诗歌创作中的"活法",但他们也意识到"活法"与"定法"(规矩)之间是有辩证关系的。吕本中在《夏均父集序》中提出的看法就比较深刻,他说:"学诗当识活法,所谓活法者,规矩具备而能出于规矩之外,变化不测而亦不背于规矩也。是道也,盖有定法而无定法,无定法而有定法。知是者,则可与言活法矣。"清纪昀《唐人试律说序》则从诗人的学习过程入手指出:"大抵始于有法,而终于以无法为法;始于用巧,而终于以不巧为巧。"画论中,清石涛《画语录·变化章》主张"有法必有化""一知其法,即工于化",并认为:"无法而法,乃为至法。"他反对"至人无法"之说,认为应当从法与化的关系去科学地认识绘画的法则与自由,对"至法无法"这一以向大宇宙生命的自然而然之美回归为理想境界的艺术理论命题,理解得十分辩证和深刻。对于方法和技巧上如何实现"人艺"与"天工"的合一与融会,清代画家松年在《颐园论画》中说过一段非常全面而富有启发意义的话。这段话曾被蔡钟翔在"中国美学范畴丛书"《自然》一书中重点引用,他认为这代表了"绝大多数有成就的画家所取得的共识"。兹转引于下:

> 天地以气造物,无心而成形体,人之作画,亦如天地造物,人则由学力而来,非到纯粹以精,不能如造物之无心而成形体也。以笔墨运气力,以气力驱笔墨,以笔墨生精彩。曾见文登石,每有天生画本,无奇不备,是天地临抚人之画稿耶? 抑天地教人以学画耶? 细思此理莫之能解,可见人之巧即天之巧也。《易》曰:"在天成象,在地成形。"所以人之聪明智慧则谓之天资。画理精深,实夺天地灵秀。诸君能悟此理,自然九年面壁,一旦光明。

总之,由人复天、艺与道合这一创作理念,是一种以渊源久远的东方大宇

宙生命哲学为理论根基的创作理念。作为中国传统艺术理论中合天人、通道艺的文艺本体观的一个重要方面，它至今仍然闪耀着东方历代哲人和艺术家们对宇宙人生作整体把握和辩证思考的深刻智慧与理论光辉。这一人在艺术创造中向天人合一的大宇宙生命之大美及其本体回归的创作主张，与西方近现代艺术创作中的"自我表现"理论不同，它不是从主客对立的角度，无限或无条件夸大人的自我实现与超越能力，而是明确主张人在艺术创造活动中必须以宇宙生命及其本体"道"的生成发展规律为法，方能实现人生价值的真正超越。文学家、艺术家要充分发挥自己的聪明才智，进行"英华日新"（刘勰）乃至"笔补造化"（李贺）的艺术创造，当然也必须首先尊重天人合一的大宇宙生命生成发展的客观规律，并在此基础上驰骋才思，才能真正促进社会和天人合一的大宇宙生命的健康发展与繁荣。

这里还应当附带提及："由人复天""艺与道合"中的"道"，除了大宇宙生命本体之"道"、儒家理想的社会政治伦理之"道"（后者被封建社会的理论家们论证为与"天之道"是合一的），还包括不同艺术门类或文体的艺术特征和创作规律之"道"。艺术必须符合特定门类或特定文体的艺术特征和审美创造规律，在继承传统的基础上创新，方能得到发展。因此人们发现，在中国传统艺术批评理论中，对乐、舞、书、画、文学、雕塑、篆刻、园林建筑等不同艺术门类的特征包括文学领域中诸种文体的特征及创作规律极为重视，而且经常与考察这种艺术或文体的源流及其具体创作经验结合起来进行论述。其中，有影响的专门性论著并不乏见。而在中国传统文、诗、书、画、乐、舞等理论著作中，"文之道""诗之道""书之道""画之道""乐之道""舞之道"的提法是屡见不鲜的。如刘熙载《艺概》云："文之道，时为大"，又说："文之道可约举经语以明之，曰'辞达而已矣'，'修辞立其诚'，'言近而旨远'……"；郑玄《诗谱序》云："虞书曰：'诗言志，歌永言，声依永，律和声'，然则诗之道放于此乎？"王僧虔《笔意赞》云："书之妙道，神采为上，形质次之"；传王维的《山水诀》云："夫画道之中，水墨为上。肇自然之性，成造化之功……"（时至今日，茶道、花道、书道、棋道等说法，还在中、日等国流行）。其中关于不同的艺术之"道"的许多研究和论述，由于把握了各种艺术门类的宇宙生命特征、创作中丰富的辩证法和特定的艺术技巧，因而有很多专门知识和精深独到的艺术见解被保留下来，洵为可贵。本书后面还要涉及，此处就暂不列举了。

第三章 重体验倡悟觉的思维倾向论

中国传统艺术批评的思维倾向，本质上属于一种以天人和合为理想的大宇宙生命会通型思维。它反映了中华民族传统哲学思维方式中观会通、倡悟觉（即重视系统整体观与直觉体验性）的主要思维特色。所谓"观会通"，即重视考察宇宙万物生命精神的会合贯通，或曰重视研究相异乃至对立的事物在运动过程中生命精神的交会互通，是一种侧重生命系统整体观和求同性的思维。中国古代哲学认为天地人是一个整体，主张人类应当"泛爱万物"（惠施语，见《庄子·天下》引），"观其会通"（《易·系辞上》），"究天人之际，通古今之变"（司马迁《报任安书》），极重天与人组成的大宇宙生命的和谐统一；中国传统艺术批评理论则把艺术看成天人合一的大宇宙生命在人文领域中的特殊外化形态，因而，在中国艺术批评模式中，艺术这种特殊的审美意识形态，实质上便具有天人合一的大宇宙生命的整体性和生生不息、和而不同、通变创新的生命发展特征。艺术、各种不同的艺术品类乃至某一艺术作品，均可能呈现为一种有机的生命审美系统①；此外，中国传统艺术批评模式的思维倾向，还具有由于主客（人与天、心与物）以审美情感为中介交融合一而达成的重直觉体验性特征（关键在于中国传统哲学认为：天道与人性原本就相通和可以相通，哲人能"知天知人知性"，也可以"知性知人知天"。这一认识，有不正确的一面，也有合理因素），以至中国传统艺术批评领域中发展了一种重体验、倡悟觉的"品评批评"的理论传统。

关于"观会通"，笔者另有《观大宇宙生命与艺术生命精神之会通》②一文作了初步讨论。这里，重点对重体验、倡悟觉的思维倾向提出一己之见。

① 如果借用柏拉图"影子"说的术语，则可以说，在中国古代哲人看来，艺术是大宇宙生命（或其本体"道"）的影子。
② 苗棣、张晶主编：《探赜与发现》，文化艺术出版社2004年版，第3—28页。

一、问题的提出:从中国传统文学批评重体验的特点切入

有人认为,中国传统艺术批评(包括以诗文评为核心的文学批评)是一种重体验(或曰建立在东方大宇宙生命体验论基础上)的批评。有关这方面的特点,实际上已为不少学者所言及。其中,对中国传统文学批评理论(或简称古代文论)有专门研究的现当代学者们的观点,尤有启发意义。比如,朱东润在《中国文学批评史大纲·绪言》中指出:"读中国文学批评,尤有当注意者。昔人用语,往往参互;言者既异,人心亦变。同一言文者,或则以为先王之遗文,或则以为事出沉思,功归翰藻之著作。同一言气也,而曹丕之说,不同于萧绎,韩愈之说,不同于柳冕。乃至论及具体名词,亦复人各一说。……逐步换形,所指顿异……"①已隐含中国传统文论重研究者独特体验(即使用词相同,由于论者的主体条件及面临的情况不同,含义与用法也往往相异)的看法。钱锺书在《中国固有的文学批评的一个特点》一文中则指出:"文章人化是我们固有的文评所特有的。""我们在西洋文评里,没有见到同规模的人化现象。""这个特点就是:把文章通盘的人化或生命化(animism)。……我们把文章看成我们自己同类的活人。《文心雕龙·风骨篇》云:'辞之待骨,如体之树核,情之含风,犹形之包气……瘠义肥词';又《附会篇》云:'以情志为神明,事义为骨髓,辞采为肌肤';宋濂《文原·下篇》云:'四瑕贼文之形,八冥伤文之膏髓,九蠹死文之心';魏文帝《典论》云:'孔融体气高妙';钟嵘《诗品》云:'陈思骨气奇高,体被文质'——这种例子哪里举得尽呢?"同文中又进一步指出:"人化文评不过是移情作用发达到最高点的产物",具有"打通内容外表"的好处。②"移情作用发达到最高点","把文章通盘的人化或生命化(animism)","打通内容外表",无疑指的是东方生命体验性的特征。中国传统文学艺术批评与西方文艺批评有明显差异的说法,在当今海外学人及港台学者的著作中更是时有所见。比如,美籍华裔学者叶维廉在《中国文学批评方法略论》一文中,概括中国传统文学批评的主要特色时,指出了三条:(1)"中国的传统理论,除了泛言文学的道德性及文学的社会功能等外在论外,以美学上的考虑为中心";(2)"只提供与诗'本身'的'艺术',与其'内在机枢'有所了悟的文字……不依循(至少不硬性依循)'始、叙、证、辩、结'那种辩证修辞程序";此外,还有一条颇具总结意义的看

① 朱东润:《中国文学批评史大纲》,古典文学出版社1957年版,第3页。
② 《钱锺书散文》,浙江文艺出版社1997年版,第303、302、312、313页。

法,就是(3)"中国传统的批评是属于点、悟式的批评。不以破坏诗的机心为理想,在结构上,用'言简而意繁'及'点到为止'去激起读者意识中诗的活动,使诗的境界重现,是一种近乎诗的结构"。① 这种"以美学上的考虑为中心","不依循(至少不硬性依循)'始、叙、证、辩、结'那种辩证修辞程序","使诗的境界重现"的"点、悟式的批评",其性质自然是属于体验性或印象式的,具有东方生命体验论的特色。新加坡学者杨松年在其《中国古典文学批评论集》中,谈及"中国文学批评用语语义含糊"及"中国诗论作品欠缺系统",具体考察了多种原因。其中也突出地提到了一个看法,即他引用的瑞恰慈在《孟子论心》(Mencius on the Mind)一书中提及的:"中国人的思维特色是经常不注意辨别区分的,而这在西方思维上,却是传统的习惯……"正因为中西思维特色(或曰习惯)不同,导致中国文论所用词语上的"语义含糊"。② 所谓"不注意辨别区分",按笔者的理解,大概是指不以逻辑推导及抽象辨析的方法为主;"语义含糊""欠缺系统",则恰好说明了中国传统文论重生命整体体验的思维取向与行文特色。无怪乎黄维樑在其《中国古典文论新探》一书中认为,中国古典文论虽实际上包含了多种批评方式,如"印象式批评""新批评式的批评"(即应用某一理论于作品的"实际批评"——如《文心雕龙·辨骚》运用"六观"说于具体作品论析),还可能有其他批评方式,但"翻阅中国传统的文学批评资料",中国传统的文学批评向来被称为"印象式批评"的说法"大抵不差"。③ 从以上所引的几段资料不难看到:第一,现当代很多学者明确认为,中国传统文学批评(扩而大之,即为以诗书画批评为中心的中国传统艺术批评)是具有鲜明的东方民族特色的,与西方传统文学艺术批评有很大的区别(在运思方式上尤为显著),必须进一步引起当今研究者的重视;第二,学者们所论及的中国传统文学(扩而大之,即为传统艺术)批评,虽然从实际情况看,的确包含着多种不同的具体批评方式,但重体验(或理解为重印象、重类比、重悟觉)的思维取向与批评形态,却是中国传统艺术批评在主体运思方式上的主要特征或极具东方特色的批评形态。

明白了这点,人们就不难理解,在中国传统文艺批评史上,无论是孟子提倡的"以意逆志""知人论世"的批评方法,钟嵘在《诗品》中主张的"辨彰清浊,掎摭利病"(有人称"推源溯流""明品级""辨优劣")的批评方法,刘勰《文心雕龙》中提出的重"博观"与"圆照"(具体提出文学的"六观"标准)的批评方法,宗炳《山水画序》及其他论述中提倡的在"澄怀味象"中"澄怀观

① 叶维廉:《中国诗学》,三联书店1992年版,第9页。
② 杨松年:《中国古典文学批评论集》,三联书店香港分店1987年版,第12页。
③ 黄维梁:《中国古典文论新探》,北京大学出版社1996年版,第2、4、91、93页。

道"的绘画鉴赏与批评方法,谢赫《古画品录》中首重"气韵"提倡"六法"的绘画创作与批评方法,萧统《文选》确立的以文学文体辨析、作品示例为特征的"选本"批评方法,司空图在《二十四诗品》中全面运用的以诗歌风格的整体把握为主与"目击道存"的批评方法,朱熹反复提倡的"沉潜涵咏"进而体悟作品深层含义(体"道")的读书与批评方法,明清戏曲小说批评中进一步发展了的在"即品而评"中张扬批评家个性、高度重视悟觉(灵感)思维及其思维成果的评点方法,都无不重视批评主体对作品内涵与艺术表现形式的独特体验。因而,人们不难发现,中国各种文艺批评著作,包括一些理论上自成体系的著名文艺理论著作(如刘勰的《文心雕龙》、叶燮的《原诗》、李渔的《闲情偶寄》、石涛的《画语录》),对艺术作品和艺术现象"体验有得"之语随处可见,而且极重文学艺术发展中具体现象和特殊规律的考察,很少作长篇的逻辑推导和凿空之谈。其他如大量的诗话、词话、曲话、小说戏曲评点及画品、书品一类的著作,就更是如此了。从对艺术作品或艺术现象生命精神的独特体验入手,继而进入批评领域,乃至展开深刻系统的理论研究,鉴赏与批评融通合一,时时不忘对艺术作品整体生命精神的体验与深层品味,正是中国传统艺术批评所遵循的一条东方生命美学法则,也是中国传统艺术批评理论至今仍然具有某种历久弥新的生命活力的重要原因。

二、"重体验"的东方生命美学特色

下面,就让我们从三个方面来研究中国传统艺术批评"重体验"这一具体思维取向的东方生命美学特色:

1. "重体验"的思维取向与中国古代天人合一的生命会通型思维方式有密切联系。

中国古代哲学认为:宇宙是一个时空合一并包含天地人在内的有机生命整体。关于"宇宙",《尸子》一书有明确解说——"上下四方曰宇,往古来今曰宙",指明了宇宙是一个"其大无外"、包容一切的时空合一体。老子则明确提出:"域中有四大,人居其一焉。""故道大、天大、地大,人亦大……人法地,地法天,天法道,道法自然。"同时指出宇宙万物(包括天地人)具有同源性,它们都根植于大宇宙生命的本体——"道":"道生一,一生二,二生三,三生万物。"董仲舒《春秋繁露·立元神》进一步发挥说:"天地人,万物之本也。天生之,地养之,人成之。……三者相为手足,合一成体,不可一无也。"不止合成一体,而且,在中国传统哲学中,人在宇宙中的地位受到了高度重视,人

被视为"天地之心""五行之秀"(《礼运》)、"万物之灵"(邵雍《观物外篇》)。人与天既然是合一的,具有同源、同体的特征,故人可以通过对自身心性及人的共通"心性"的深层体验,理解"天之道"——实现对宇宙生命的内倾超越式的把握。《孟子·尽心》云:"尽其心者,知其性也;知其性,即知天矣。"《中庸》云:"天命之谓性,率性之谓道,修道之谓教。"这种天人相通或曰人之道与天之道相通的观点,影响甚大(尽管此说在今天看来存在不科学的成分)。二程甚至认为:"天人本无二,不必言合。"清代哲学家王夫之在《尚书引义》中亦云:"天与人异形离质,而所继者惟道也。"首先,天人(主、客)同源、同体与在大宇宙生命本体"道"上相通的观点,是中国传统艺术批评中"重体验"这一思维取向产生的哲学根基,也是东方宇宙生命体验论赖以建立的理论依据。其次,这种宇宙整体观制约下的生命会通型思维倾向,乃是中国传统思维方式中的一种主要思维倾向。其突出表现,正是重万物生命精神之"会通",即古代哲人说的对天下万物及其发展"观其会通"(《易·系辞上》)。在中国传统艺术批评领域,这种会通型思维的形态,具体表现为"观大宇宙生命与艺术生命精神之会通""观不同艺术部类审美创造精神之会通""观作者与艺术作品生命精神之会通""观读者与艺术作品生命精神之会通"等形态。中国传统艺术批评在"观会通"以"致广大"的同时,也不是不注意"尽精微",但那是一种"执本以驭末"的"尽精微"。而中国古代观万物生命精神之会通(其指向为"天人合一"的人生理想)的重要途径与方法,主要是通过一种主体对客体即万物及其生命精神的整体直观和深层体验的运思方式来实现的。

2.中国传统艺术批评中的"重体验"思维取向本质上属于一种东方"象思维",但又有自己的鲜明特色。

中华传统文明是一种尚"象"的文明。从汉字以"象形"为基础及汉语具有形象与隐喻性特征,到《易经》对天地万物之象及卦爻之象(中国古代宇宙生命符号之象)的重视;从科技领域看重阴阳对待、五行相生、象数和谐,到文艺创作领域重视物象、事象(包括自然界与社会之象)、意中之象、作品之象、象外之象;从宗教领域对"象教"的重视,到教育领域对"身教"重于"言教"的强调;从有形之象(如世间万物之具象)、功能之象(由"象"进入"气"之认知与审美层次,作为"象"的另一种形态的"气"常由有形入于无形,具有明显的功能性特征)到"大象"("大象无形""大音希声")——"道"的"玄览"……中国传统文明中,"象"可以说是无所不在的。这不只为中国"象思维"奠定了哲学、文化学的基础,而且规定了"象思维"方式重"象"(即观物取象、立象尽意、意象互动、通观整合的思维全过程均不离对于"象"的把握与

体验)的基本特征,甚至规定了中国传统"象思维"在中国传统思维方式中的主导地位。

应当指出,20世纪80年代以来,中国哲学界对东西方主导思维方式的区别和中国传统思维方式中的"象思维"(有人称"意象思维""象征思维""象数思维""整体思维""取象思维""直觉思维""悟觉思维"或"体验性思维"等)的特点做了比较深入的研究。如张岱年认为:"中国传统的思维方式的特点有二:(1)长于辩证思维;(2)推崇超思辨的直觉。"①楼宇烈认为:"中国古代的思维方法,可以概括为:从整体的直观到经验的直觉。即离不开具体的直观事物,通过对动态中的事物的经验(包括历史经验),体会出其中微妙而且高明的道理,达到认识上的升华。"②田盛颐认为:"西方思维以概念和逻辑为工具,中国思维则以意象和隐喻为工具。"③王树人、喻柏林认为:"中国汉族人长于'象思维'……取'象'与观'象'是这种思维方式的前提与基础……中国汉族人在思维中所表现的'整体直观'、'体悟'、'动态平衡'、'系统'、'全息'等特征,可以说,都源于这种取'象'与观'象'的'象思维'。"④刘仲林在综合各家说法的基础上提出:"对中西方思维,我们做以下概括——西方主导思维:解析型概念(抽象)思维;东方主导思维:整合型直觉(意象)思维。"并认为:"意象思维是一种用相似、象征手段进行思维运动的思维方式。""总之,离不开一个'象'字。即以立象为手段,达到'尽意'的目的。"⑤笔者以为,以上种种看法,对我们进一步研究中国传统艺术批评领域"象思维"即"重体验"的思维取向的东方生命美学特征,具有重要意义。

其实,中国传统艺术批评中重体验的思维取向,正是中国传统思维倾向中一种颇具典型意义的"象思维"。其总体特征是由"象"的"整体直观"到"经验触发",再到"超思辨体悟",最终达成对宇宙生命与艺术生命共通的本体("道")的独特证会与把握。这是一种以"象"为生命隐喻,去会通宇宙生命与艺术生命精神的思维。因此在直观、体验、超思辨的主要思维过程中,"象"(原象、类比外推之象)在思维内容中占有十分重要的地位。从批评的理论形态上看,建立在这一特定思维取向基础上的艺术批评,就往往表现出一种议论带情韵以行、融思辨于情思的特色,亦即表现为一种议论中含"象"

① 《张岱年全集》第6卷,河北人民出版社1996年版,第167页。
② 楼宇烈:《开展对中国文化整体上的综合研究》,载《中国文化研究集刊》第1辑,复旦大学出版社1984年版。
③ 田盛颐:《论中国文化的创新之路》,见刘长林《中国系统思维》,中国社会科学出版社1990年版,第8页。
④ 王树人、喻柏林:《传统智慧再发现》上卷,作家出版社1996年版,第7—9页。
⑤ 刘仲林:《新思维》,大象出版社1999年版,第18、22、21页。

亦含"情"的诗化思维特色——既有精辟独到的议论(尤其是点悟式议论),又重"象""情""理"的互动。"立象以尽意",则是这一艺术批评方式的本质特征。

下面,笔者试对这种重体验思维取向的"象思维"特色分三点加以说明:

(1)重视对艺术作品生命精神的整体把握和对特定艺术样态的生动直观。

中国传统艺术批评视艺术为天人合一的大宇宙生命的特殊外化形态,故非常重视对艺术作品生命精神的整体把握和对特定艺术样态的生动直观(即使评价作品中的某一局部——如文学批评中的"摘句批评",也重视所摘之句与作品全局的关系)。现代新儒家学派知名学者方东美在《中国人的艺术理想》一文中指出:"中国艺术所关切的,主要是生命之美,以及气韵生动的充沛活力。它所注重的,并不像希腊的静态雕刻一样,只是孤立的个人生命,而是注重全体生命之流所弥漫的灿然仁心与畅然生机,相形之下,其他只重描绘技巧的艺术,哪能如此充满陶然诗意与盎然机趣?"①现代著名国画家李可染在谈中国国画的审美特点时则说:传统国画艺术中"一张好画是一笔画,各个部分之间是相互关联、一气呵成,是统一而又有变化的"。又说:"字与画的气势,主要在于整体连贯,不在动态。'笔笔相生,笔笔相应,不可松散','若断还连',完全是统一的生命整体。"②现代著名古建筑家与园林艺术家陈从周在《说园》一文中认为:"中国园林是由建筑、山水、花木等组成的一个综合艺术品,富有诗情画意。叠山理水要造成'虽由人作,宛似天开'(笔者按:此八字为明代计成《园冶》中的话)的境界。……山贵有脉,水贵有源,脉源贯通,全园生动。"③上面这些现代学者、艺术家、艺术理论家所言,都辐辏着一个问题的焦点,即中国传统艺术高度重视艺术作品和艺术现象生命精神的整体美,这无疑与中国人重视天人和合的人生理想与艺术理想有关。中国传统艺术创造规律如此,中国传统艺术批评规律也如此,同样体现出一种从整观宇宙到整观艺术的精神,高度重视艺术作品和艺术现象生命精神的整体美。在这一前提下,使得中国传统艺术批评很多时候在对艺术生命形态作"整体直观"时,避免了某些西方批评方法与生俱来的孤立、片面的毛病,表现出中国传统艺术批评方式独有的特色与深刻性。试读中国传统艺术论

① 蒋国保、周亚洲编:《生命理想与文化类型——方东美新儒学论著辑要》,中国广播电视出版社1992年版,第375页。
② 以上两段引文见国画研究院编:《李可染论艺术》,人民美术出版社1990年版,第164、135页。
③ 陈从周:《园林谈丛》,上海文化出版社1980年版,第1页。

著中的如下论述：

> 为书之体，须入其形。若坐若行，若飞若动，若往若来，若卧若起，若愁若喜，若虫食木叶，若利剑长戈，若强弓硬矢，若水火，若云雾，若日月，纵横有可象者，方得谓之书矣。(蔡邕《笔论》)

> 大凡物事须要说得有滋味，方见有功。而今随文解义，谁人不解？须要见古人好处。如昔人赋梅云：'疏影横斜水清浅，暗香浮动月黄昏'，这十四个字，谁人不晓得？然而前辈直任地称叹，说他形容的好，是如何？这个便是难说，须要自得言外之意始得，须是看的那物事有精神方好。若看得有精神，自是活动有意思，跳掷叫唤，自然不知手之舞，足之蹈。这个有两重：晓得文义是一重，识得意思好处是一重。若只晓得外面一重，不识得他好的意思，此是一件大病。(朱熹语，见《朱子语类·论文》)

> 三国一书，有同树异枝、同枝异叶、同叶异花、同花异果之妙。……三国一书，有笙箫夹鼓、琴瑟间钟之妙。(毛宗岗《读三国志法》)

> 春山如笑，夏山如怒，秋山如妆，冬山如睡。四山之意，山不能言，人能言之。秋令人悲，又能令人思，写秋者必得可悲可思之意，而后能写之；不然，不若听寒蝉与蟋蟀鸣也。(恽格《南田画跋》)

> 机趣二字，填词家必不可少。机者，传奇之精神；趣者，传奇之风致。少此二物，则如泥人土马，有生形而无生气。……性中无此，做杀不佳……强而后能者，毕竟是半路出家，只可冒斋吃饭，不能成佛作祖也。(李渔《闲情偶寄》)

这几段重体验的艺术批评，涉及书法、词、小说、绘画、戏曲，各臻其妙，何等精彩！除了对原作或艺术现象作审美观照、生动直观，同时重视对艺术作品和艺术现象整体生命精神的把握，是一种从整观宇宙到整观艺术的契合东方生命美学精神的体验，故而一开始就形成了其生动直观中重视把握艺术生命整体精神的深刻性。

(2) 以"象"(原象、类比外推之象)为悟"道"的载体、生命的"隐喻"，在"立象以尽意"及意象互动中把握艺术规律，会通艺术生命与宇宙生命精神。

在中国传统艺术批评的"象思维"过程中，除了对原"象"的生动直观(直觉体验)与整体把握，还往往包含着对原"象"触发形成的类比外推之"象"的亲历性与想象性体验。故具体考察起来，中国传统艺术批评"象思维"过程

中的"象"可分为两类:一为原作品之"象",二为由原"象"触发产生的类比外推之"象"(种种联想、想象之"象")。二者的关系是:前者为"基础象",后者为"触发(继发)象"。但无论是哪种"象",都是作为在"味象"中同时"观道"的思维内容的有机组成部分而存在的。作为"道"或"理"的"喻体"或曰"生命的隐喻"形式存在的这两种"象",都起着"立象以尽意"的象征作用。比如,前引蔡邕《笔论》中那段话:"为书之体,须入其形。若坐若行,若飞若动,若往若来,若卧若起,若愁若喜,若虫食木叶,若利剑长戈,若强弓硬矢,若水火,若云雾,若日月,纵横有可象者,方得谓之书矣。"其中,"为书之体……若坐若行,若飞若动,若往若来,若卧若起,若愁若喜",为对汉代及汉代以前书法艺术中字形原"象"的直观印象;而"若虫食木叶,若利剑长戈,若强弓硬矢,若水火,若云雾,若日月"所涉及的种种"象",则为原"象"触发产生的类比外推之"象"——对于批评家和读者来说,这些"象"可能具有亲历性,也可能只具想象性,作用各不相同;但把这些"象"作为"道"之载体,或生命的"隐喻",在"澄怀味象"的审美观照中同时"澄怀观道"(悟"道"),得出"为书之体,须入其形。……纵横有可象者,方得谓之书矣"的结论,达到在"立象以尽意"及意象互动中把握艺术规律、会通艺术生命与宇宙生命精神的目的,则是一致的。上引毛宗岗《读三国志法》:"三国一书,有同树异枝、同枝异叶、同叶异花、同花异果之妙""三国一书,有笙箫夹鼓、琴瑟间钟之妙",亦同于此。只是直接以"同树异枝、同枝异叶、同叶异花、同花异果"及"笙箫夹鼓、琴瑟间钟"这种由原"象"触发的类比外推之"象"来形容"三国一书"的结构美学特色,而且,所悟出的"道"(规律)并不明言,直寓"象"中,仅以"妙"字点出,由读者自己领会,在表述方式上另具特色。如果我们今天一定要以抽象的理论话语来表述,则毛宗岗在上述批评中可能是说:"三国一书"总体结构上"执本以驭末",有本同末异、同中见异、全书摇曳多姿的特色;叙事上,有优美与壮美相间的特色。应当说,中国人不止在艺术创作(尤其是诗歌创作)中重比兴和象征,说学重"喻"也是一种极为鲜明的民族传统。先秦时期,百家争鸣,诸子蜂起,"言事不可无譬"(刘向《说苑·善说》篇引惠施语)早已风行;经传之文,"未尝离事而言理"(章学诚《文史通义·易教上》),久为人知。宋代学人陈骙在其所著的我国最早一本谈文法修辞的专书《文则》中说:"《易》之有象,以尽其意;诗之有比,以达其情;文之作也,可无喻乎?"对此已有清晰论说。故他在该书中"博采经传",列举了十种"取喻之法",详加梳理剖析。郭子章为明徐源太《喻林》一书所写序言进一步论述了这一特征,他明确指出:"故议道匪喻弗莹,议事匪喻弗听。故夫立言者必喻,而后其言至;知言者必喻,而后其理彻。岂能舍譬悟理,损象而明道乎?"

这段话可谓对中国立象尽意、以象悟理这一说理传统即说理文章中"象思维"取向特征所作的直接表述和揭示。在中国传统艺术批评中,通过批评家的取"象"、观"象"、立"象",使"象"成为一种"理"的生命"喻体"和有机组成部分,达到意、象互动和以"象"喻"理"、立象尽意的目的,就自然成为人们熟知和运用得十分普遍的理论表述方式了。

这里还应进一步指出,"象思维"中的"象",作为"理"的"喻体"和"生命隐喻"的存在形态,不仅可以从不同角度分类(如从修辞、艺术表现手法等方面),也可以从"观物""取象"的范围和方式上溯源。《易·系辞下》云:"古者包牺氏之王天下也,仰则观象于天,俯则观法于地。观鸟兽之文与地之宜,近取诸身,远取诸物,于是始作八卦,以通神明之德,以类万物之情。"其中"近取诸身,远取诸物",就是中国古代先民两种基本的观物取象方式。以之考察中国传统艺术批评中的两种类比外推之"象",就可以将它们分为"近取诸身"之"象"和"远取诸物"之"象"两类。笔者认为:前者的观物取象方式引向中国传统艺术批评领域中的"人化"批评,后者则引向一种"泛宇宙生命化"批评,以至在长期的艺术批评实践中,形成了中国传统艺术批评中两种不同类型的批评形态。

第一种批评形态,是以"近取诸身"之"象"为"喻体"展开体验性批评。这一批评形态和批评特点,在前引钱锺书《中国固有的文学批评的一个特点》一文中已有详及,称之为"人化文评"。钱先生认为,中国固有的文学批评中"人化文评"的特点,是"把文章看成我们同类的活人"。钱先生举了古代文论中的大量例子,已经众所周知了。值得注意的是,他在举例后进一步指出:尽管在西洋文评里,也有"人体譬喻的文评""'文如其人'的理论",乃至"近似人化"的说法,但那都算不上真正的"人化文评"。因为在西洋文评中虽然有不少"把文章来比人体"的论述,但在他们的批评中,"人体跟文章还是二元的"。而"在我们的文评里,文跟人无分彼此,混同一气,达到《庄子·齐物论》所谓'类与不类,相与为类,则与彼无以异'的境界"。钱先生着重指出:"人化文评是'圆览'","刘勰《文心雕龙·比兴》论诗人'触物圆览'那个'圆'字,体会得精当无比"。此外,钱先生还讨论了西洋文评"只注意到文章有体貌骨肉,不知道文章还有神韵气魄。他们所谓人不过是睡着或晕倒的人,不是有表情有动作的活人","有了人体模型,还缺乏心灵生命"。钱先生还指出中国传统的"人化文评"是"移情作用发达到最高点的产物",具有使文学批评"打通内容外表"的好处。同时提出:西洋文评"这种偏重外察而忽略内省,跟西方自然科学的发达,有无关系?"认为"西洋谈艺者有人化的趋向,只是没有推演精密,发达完备"。

笔者以为,作为中国传统艺术批评的重要形态,除了"人化"批评,还有一种"泛宇宙生命化"批评值得提出来讨论。泛宇宙生命化批评是以宇宙生命(天地万物)之自然形态与自然生成之理观艺(会通和要求艺术),通过对种种宇宙万物之"象"及批评者想象中的类比外推之"象"的生动体验,实现艺术生命与宇宙生命的通观整合,以达到体验性批评以"象"喻"理"或喻"道"的目的。在先秦文献中,《荀子·宥坐》篇记述"孔子观于东流之水"一事,便已开了运用这种批评形态进行"比德"和山水审美的先河。该文云:"孔子观于东流之水。子贡问于孔子曰:'君子之所以见大水必观焉者,是何?'孔子曰:'夫水,大遍与诸生而无为也,似德。其流也埤下,裾拘必循其理,似义。其洸洸乎不淈尽,似道。若有决行之,其应佚若声响,其赴百仞之谷不惧,似勇。主量必平,似法。盈不求概,似正。绰约微达,似察。以出以入,以就鲜絜,似善化。其万折也必东,似志。是故君子见大水必观焉。"又比如,梁刘勰《文心雕龙·风骨》篇论文章风骨与文采的关系:"若风骨乏采,则鸷集翰林;采乏风骨,则雉窜文囿";《定势》篇论文章体势:"莫不因情立体,即体成势","势者……如机发矢直,涧曲湍回,自然之趣也",便是以宇宙间自然现象论文。唐白居易《与元九书》云:"诗者,根情,苗言,华声,实义。"则以植物之生长规律论诗。司空图《二十四诗品》谈诗的二十四种风格时,更是广泛运用了宇宙万物之自然形态作喻,以象喻理和观诗。如论"纤秾"云"碧桃满树,风日水滨,柳荫路曲,流莺比邻",论"沉着"云"海风碧云,夜渚月明,如有佳语,大河前横",论"高古"云"月出东斗,好风相从,太华夜碧,人闻清钟",论"豪放"云"天风浪浪,海山苍苍,真力弥满,万象在旁",等等。书法理论中,传为东晋卫夫人所作《笔阵图》论"用笔"七条(称"笔阵出入斩斫图")云:"一 如千里阵云,隐隐然其实有形;、 如高峰坠石,磕磕然实如崩也;丿 陆断犀象;乁 百钧弩发;丨 万岁枯藤;乚 崩浪雷奔;勹 劲弩筋节。"李白《草书歌行》描写怀素创作草书的情况云:"吾师醉后倚绳床,须臾扫尽数千张,飘风骤雨惊飒飒,落花飞雪何茫茫";顾况《肖郸草书歌》云:"肖子草书人不及,洞庭叶落秋风急。上林花开春露湿,花枝濛濛向水泣。见君数行之洒落,石上之松松下鹤。若把君书比仲将,不知谁在凌烟阁。"这些都是会通宇宙生命与艺术生命的批评。画论及其他艺术理论著作中亦常见此种批评形态。如元汤垕《画鉴》云:"顾恺之画如春蚕吐丝,初见甚平易,且形似时或有失;细观之,六法兼备,有不可以语言文字形容者。曾见初平起石图、夏禹治水图、洛神赋、小身天王,其笔意如春云浮空,流水行地,皆出自然。"明朱权《太和正音谱》论元杂剧群英的创作风格亦云:"马东篱之词,如朝阳鸣凤","白仁甫之词,如鹏搏九霄","费唐臣之词,如三峡波涛","宫大

用之词,如西风雕鹗",等等,都是泛宇宙生命化的批评形态。

(3)中国传统艺术批评中的"象思维"方式还具有点悟或引发诗意的特色,故中国传统艺术批评从理论表现形态上看实属一种诗化批评。这一点,已为很多论者在不同场合提及。比如,前引美籍华裔学者叶维廉在《中国文学批评方法略论》一文中那段话,就谈得颇为深刻。他说:"中国传统的批评是属于点、悟式的批评。不以破坏诗的机心为理想,在结构上,用'言简而意繁'及'点到为止'去激起读者意识中诗的活动,使诗的境界重现,是一种近乎诗的结构。"读陆机《文赋》、刘勰《文心雕龙》、孙过庭《书谱》、司空图《二十四诗品》、严羽《沧浪诗话》、李渔《闲情偶寄》、叶燮《原诗》、石涛《画语录》,直至清末民初王国维的《人间词话》,其中就有很多点悟式的激发读者诗思的精彩论述,不少论述本身便呈现为"诗的结构"。如陆机《文赋》论文体区分一段,刘勰《文心雕龙》论"神思"特点一段,孙过庭《书谱》论书法精品"同自然之妙有,非力运之能成"一段,司空图《二十四诗品》首章"雄浑"及充满诗意的其他各"品"……无不精彩纷呈,令人反复品味,且不说中国大量传统诗话、词话、曲话、乐品、画品、书品、茶品、棋品和小说、戏曲评点著作中的精辟点评了。现在要进一步提出的问题是:中国传统艺术批评何以表现出上述特征?笔者以为,这正是因为中国传统艺术批评模式中重体验的思维取向实质上是一种宇宙生命会通型思维,它不只要观艺术生命内在诸因素的会通,观艺术生命与宇宙生命精神之会通,而且非常重视作者、作品、读者生命精神的真正会通,"作者得于心,览者会以意"是批评家们进行批评的理想境界。而在如何会通的方式选择中,中华文明又突出地重视"象思维"(含"象"含"情","象""情""理"互动)的缘故。《庄子·天地》中有一则寓言云:"黄帝游乎赤水之北,登乎昆仑之丘而南望。还归,遗其玄珠。使知索之而不得,使离朱索之而不得,使吃诟索之而不得。乃使象罔,象罔得之。黄帝曰:'异哉,象罔乃可得之乎?'""象罔",一作"罔象",过去学界有多种不同的注释。有的学者认为,这实际上是指一种"若有形若无形"之间的东西(郭嵩焘),一种"艺术形象的象征作用""虚和实的结合"(宗白华、叶朗),笔者以为,这两种理解较为深刻确切。其实,"象罔"也正是指一种"议论带情韵以行""融思辨于情思"的创造性直觉思维方式和状态。

3. 中国传统艺术批评"重体验"这一具体思维取向的东方生命美学特色,还表现在批评者在批评过程中的独特体验,是指向对艺术生命之"道"(终极本体则为宇宙生命之"道")的悟觉的。因而,强调审美主体的"自得""独得""偶得""妙得"(张扬审美个性)与"体道""达道""悟道"(把握天人合一的大宇宙生命的客观规律)二者的自然融通与合一,便是这种体验性批

评的最高理想境界和归宿。《庄子·知北游》云："夫体道者,天下君子所系焉。"郭象《南华真经注疏》卷七云："明夫至道非言之所以得也,唯在乎自得耳!"《孟子·离娄下》云："君子深造之以道,欲其自得之也。"这里说的,正是"体道"(无论体验"道体"之"道"还是"道用"之"道")都必须"自得","自得"方能"体道"的原因。宋代理学家程颢在其著名的《秋日偶成》诗之一中云："万物静观皆自得,四时佳兴与人同。道通天地有形外,思入风云变态中。"这四句诗对认知和审美主体体验性思维境界中"自得"与"体道"合一关系的描述,何等贴切生动啊!"体"这一词语,有依照、效法、体贴、体谅、体察、体究等含义;亦通"履",有亲历、躬行之意。先秦典籍中已多见。《荀子·修身》："好法而行,士也;笃志而体,君子也。"王念孙《杂志》云："体,读为履,笃志而体,谓固其志以履道……"《四书·中庸》："敬大臣也,体群臣也。"朱熹注："体,谓设身以处其地而察其心也。"要进一步弄清"自得"与"体道"合一这一点,有心的读者还可以从老子《道德经》"涤除玄鉴"的道家哲学命题中,从宗炳《山水画序》"澄怀味象""澄怀观道"的美学命题中,从《宋书·隐逸传》转引宗炳论绘画鉴赏的"抚琴动操,欲令众山皆响"的艺术通感命题中加深体会。当然,也可以从刘勰《文心雕龙·序志》"盖《文心》之作也,本乎道……"的理论概括中,从韩愈《答李秀才书》"不惟其辞之好,好其道焉尔"的深层体验中加深理解。人们还可以认真读一读张彦远《历代名画记》论绘画鉴赏深层体验的"遍观众画,惟顾生画古贤,得其妙理。对之令人终日不倦。凝神遐想,妙悟自然,物我两忘,离形去智",仔细体察朱熹"这文皆是从道中流出"(《朱子语类》一三九卷)的主张,静心领略刘熙载《艺概·叙》"艺者,道之形也",六艺"莫不当根极于道"等论述……在这里,笔者觉得,似乎还应当特别指出:中国传统艺术创作与批评中重视"自得"与天人合一的大宇宙生命之"道"自然而然、融通合一的思维取向,还具有一种重视大宇宙生命生态平衡规律和建构和谐宇宙的深层意义。这一点,是我们今天尤应注意的。

三、"体验有得处皆是悟"及其他

正因为中国传统艺术批评中"重体验"这一具体思维取向以批评家(审美与认知主体)的"自得"与"体道"的自然融通合一为最高理想境界和归宿,因而,研究体验性思维取向中"体验"与"悟"及与"悟觉思维成果"的关系,就很重要。钱锺书《谈艺录》二八引陆桴亭《思辨录辑要》卷三云："凡体验有得

处,皆是悟。只是古人不唤作悟,唤作物格知至。古人把此个境界看作平常。"又说:"人性中皆有悟,必功夫不断,悟头始出……"这两段话,笔者在拙作《中国艺术意境论》中曾经转引,并认为,它们说明了三点:(1)"悟"原是一种"物格知致""体验有得"的创造性心理活动;(2)"悟"根于人性,故只要具有正常的心智功能,人人皆可具有悟性;(3)"悟"具有超越一般经验的深层感悟特征(即具有今人论"灵感"时涉及的"瞬间凝聚""直觉悟见""潜在目的"等特征),但这些,都是思维主体在平时不断加深对物态、物情、物理的体验认同基础上获得的。笔者还提出,研究"悟"要注意三点:(1)"悟"是一种"物格知致""体验有得"的东方型创造性心理活动;(2)"悟"是一种以象为基础、情为中介、理趣为归宿的思维;(3)悟觉思维,包括妙悟(乃至顿悟),产生的基础是"渐修"①。

这里,结合本章重体验的思维取向的研究,对于上述看法作出补充:

首先,陆桴亭的说法,大为有利于消除人们对"悟"的神秘化理解,而且对"体验"与"悟"的关系提出了一种解说,值得我们重视。陆云"体验有得处皆是悟",这一命题说明,"悟"是人类体验性心理活动中常常出现的,也是体验性艺术批评尤其是中国传统艺术批评过程中常常出现的。它起码包括了多种多样的"悟"——像严羽《沧浪诗话》中说的:"然悟有浅深,有分限,有透彻之悟,有但得一知半解之悟。"又如钱锺书《谈艺录》六〇则云:"悟妙必根于性灵,而性灵所发,不尽为妙悟;妙悟者,性灵之发而中节,穷以见机,异于狂花客慧,浮光掠影。"另外,陆氏认为"人性中皆有悟",并且提出"悟"的产生在于平时"功夫不断,悟头始出"。这些观点都很重要,值得做进一步研究。

其次,要注意中国传统艺术批评重体验的思维取向中悟觉思维成果的研究。

笔者以为,中国传统艺术批评体验性思维取向中产生的悟觉思维成果有三种理论表现形态值得关注:

1.含"象"而又在体验中兼有明晰的思辨性结论的。如孙过庭《书谱》:

> 观乎悬针垂露之异,奔雷坠石之奇,鸿飞兽骇之资,鸾舞蛇惊之态,绝岸颓峰之势,临危据槁之形;或重若崩云,或轻如蝉翼;导之则泉注,顿之则山安;纤纤乎似初月之出天崖,落落乎犹众星之列河汉;同自然之妙有,非力运之能成……

① 请参阅拙著《中国艺术意境论》,北京大学出版社 1995 年版,第 200—204 页。

此可谓体验性思维中蕴含丰富的"象"(此处为由书法字形触发产生的类比外推之"象"),但体验中提出了明晰的思辨性结论。"同自然之妙有,非力运之能成"这一结论,还成为众所周知的中国古代美学著名理论命题。这类例子极多,在古代艺术批评论著中几乎触手可得。如乐论中,《乐记·乐本》篇"乐者……其本在人心之感于物也",接着论"哀心感者……乐心感者……"一段;诗论中,钟嵘《诗品·序》关于"自然直寻"的生动论述;文论中,韩愈《答李翊书》中关于"气盛言宜"的生动论述;画论中,郑板桥有名的"三竹"说等等,都是这方面的代表。这种理论形态,由"象"导向的"意"已由批评家指出,虽然"象"的部分仍可触发想象,但体验中提出了明晰的思辨性结论,故成果重点表现在意象互动中形成的思辨性结论上。

2. 不含"象",直接从体验出发提出思辨性结论的。如陆机《文赋》论文体一段:

> 诗缘情而绮靡,赋体物而浏亮,碑披文以相质,诔缠绵而凄怆,铭博约而温润,箴顿挫而清壮,颂优游以彬蔚,论精微而朗畅,奏平彻以闲雅,说炜烨而谲诳……

这种例子也很多。刘勰《文心雕龙·通变》篇文后"赞"语:"文律运周,日新其业……"一段;皎然《诗式》论"诗有四深""二要""六至";苏轼《书晁补之所藏与可画竹三首》论与可画竹"其身与竹化,无穷出清新"一首;金圣叹认为《水浒传》主旨是"怨毒著书",表达了"庶民之议";张竹坡认为《金瓶梅》一书"独罪财色";石涛提出"一画,众有之本,万象之根""可参天地之化育",均此。这种不含"象"(或曰略去了"象")的点悟式批评多从对艺术生命现象的整体体验出发,具有一语破的、整体浓缩和通观整合性特征,是中国体验性批评表现东方智慧的一大特色。诗文、小说、戏曲评点中多有。

3. 含"象",但只有形象性体验与描述,而无明确的思辨性结论的。如袁昂《古今书评》对书法家作品的评点:

> 王右军书如谢家子弟,纵复不端正者,爽爽有一种神气。
> 庾肩吾书如新亭伧父,一往见似扬州人,共语便音态出。
> 萧子云书如上林春花,远远张望,无处不发。
> 崔子玉书如危峰阻日,孤松一枝,有绝望之意。
> 索靖书如飘风忽举,鸷鸟乍飞。

此种批评形态,在诗文、小说、戏曲评点中亦常见。钟嵘《诗品》评范彦龙、邱迟:"范诗清便婉转,如流风迴雪;邱诗点缀映媚,似落花依草。"朱权《太和正音谱·古今群英乐府格势》评元代一百八十七人的曲作风格云:"马东篱之词,如朝阳鸣凤。张小山之词,如瑶天笙鹤。白仁甫之词,如鹏搏九霄。李寿卿之词,如洞天春晓。……"均是。这种只描述具体状态和对状态的大致感受,不升华出思辨性结论的体验性批评,具有丰富的形象性、多义性,可以产生多种理解与臆测,虽然理论级别不高,但却保存着原"象"或类比外推之"象"的原生态和原初体验,故而给后人留下了一种有原生态特征、有张力、有弹性的体验性思想材料。

 中国传统艺术批评模式中重体验、倡悟觉的思维取向还有很多问题需要深入研究。众人集薪,火势日炽。希望这方面的研究不断取得新的进展。

第四章 "人化"批评与"泛宇宙生命化"批评

前章提及中国传统艺术批评中有"人化"批评与"泛宇宙生命化"批评两种形态并存,限于篇幅,尚未详细展开论述。下面将一己之见托出,进一步向大家求教。

在追求"圆"之美中确立东方人文理想,是中国传统文学艺术创作的鲜明特征,也是中国历代文学艺术批评实践中为许多文艺理论家陆续提及并作了种种论述的重大理论课题。钱锺书在《谈艺录》中,对中西文艺思想中的"圆"论作了相当细致的考释与研究,内容广泛涉及理的"圆通"、结构的"圆形"、用词的"圆活"①,旁征博引,东西互证,蔚为大观。但仔细分析,则中国从古至今对"圆"及"圆"之美的重视,似乎远胜于西方,尤其是离开古典美学阶段进入现代与当代,中国人民在救亡图强的历史语境中对民族团结与民族凝聚力的呼唤之声持续高涨,艺术审美创造中对"圆"之美(最高理想为天人和合)的向往与追求在民族深层审美心理中就当然成为事理之必然。其实,所谓"圆"之美,指的是大宇宙生命的整体美与和谐美,除了天人和合的大"圆",还有某一具体事物内部各因素的相生互化、有机统一之"圆",某一事物与他事物之间的双向互动与和谐统一之"圆",等等。《老子》云:"道生一,一生二,二生三,三生万物。"《易传》云:"天地之大德曰生""生生之谓易","天行健,君子以自强不息""地势坤,君子以厚德载物"。对天人合一的大宇宙生命及宇宙间万物的生命价值、生态和谐及生命全息性的重视,正是中华民族在数千年的文明发展史中,体悟与追求"人与天调,然后天地之美生"②即天人和合规律,并在此基础上建立东方人文理想的生动体现。

在中国传统艺术创造领域中,"圆"之美的追求无论在内容和形式上都表现得十分丰富多彩,几乎令人目不暇接。在中国传统艺术理论和批评实践中,中国古代的艺术理论家和批评家则往往习惯于从两个方面对艺术生命的"圆"之美进行考察:一是高度重视考察艺术作品(作为大宇宙生命的特殊外

① 详见钱锺书:《谈艺录》(补订本),中华书局1984年版,第111—117页。
② 《管子·五行》,《四部丛刊》本。

化形态)的生命整体美——包括作品内在各要素或功能之间相生互化、融通合一所形成的种种"圆"之美(中国传统艺术批评理论中对"两极兼融""多元合一"的艺术辩证法的研究极为深入可为其中之重要例证);二是高度重视大宇宙生命与艺术生命双向互动和和谐统一中产生的种种"圆"之美。其实,后一种"圆"之美也是一种生命整体美,主要表现为艺术与宇宙、社会、人生的动态和谐之美——属于国人心目中天人合一的宇宙生命生生不息地发展所形成的整体和谐美的有机组成部分。

高度重视艺术作品的生命整体美以及高度重视天人合一的大宇宙生命与艺术生命双向互动、和谐统一中产生的种种"圆"之美,并在追求上述大宇宙生命的"圆"之美中进一步确立东方人文理想,就须寻求适当的艺术批评模式。于是,人们看到,在中国传统文学艺术批评中出现了两种极为重要的体验性(以"象"喻"理")批评形态:一种是"人化"批评;另一种则是"泛宇宙生命化"批评。

下面,试分别论述之。

一、"人化"批评

中国传统艺术批评中的"人化"批评形态,在文学批评中有鲜明表现。传统文学批评中的这一现象,曾被钱锺书称为"人化文评"。如前所论,钱锺书在《中国固有的文学批评的一个特点》一文中指出:中国传统文学批评有一个值得注意的特点,"这个特点就是:把文章通盘的人化或生命化(animism)。《易·系辞》云:'近取诸身……以通神明之德,以类万物之情',可以移作解释;我们把文章看成我们同类的活人。《文心雕龙·风骨篇》云:'辞之待骨,如体之树骸;情之含风,犹形之包气。……瘠义肥辞";又《附会篇》云:'以情志为神明,事义为骨髓,辞采为肌肤';宋濂《文原·下篇》云:'四瑕贼文之形,八冥伤文之膏髓,九蠹死文之心';魏文帝《典论》云:'孔融气体高妙';钟嵘《诗品》云:'陈思骨气奇高,体被文质'——这种例子,哪里举得尽呢?"①钱锺书还进一步举例指出,尽管在西洋文评里,也有"人体譬喻的文评""'文如其人'的理论",乃至"近似人化"的说法,但那都算不上真正的"人化文评"。因为在西洋文评中虽然有不少"把文章来比人体"的论述,但在他们的批评中,"人体跟文章还是二元的"。而"在我们的文评里,文跟人

① 《钱锺书散文》,浙江文艺出版社1997年版,第302页。

无分彼此,混同一气,达到《庄子·齐物论》所谓'类与不类,相与为类,则与彼无以异'的境界"。钱锺书着重指出:"人化文评是'圆览'","刘勰《文心雕龙·比兴》论诗人'触物圆览'那个'圆'字,体会得精当无比"。此外,钱先生还讨论了西洋文评"只注意到文章有体貌骨肉,不知道文章还有神韵气魄。他们所谓人不过是睡着或晕倒的人,不是有表情有动作的活人","有了人体模型,还缺乏心灵生命"。钱锺书还指出中国传统的"人化文评"是"移情作用发达到最高点的产物",具有使文学批评"打通内容外表"的好处。同时提出:西洋文评"这种偏重外察而忽略内省,跟西方自然科学的发达,有无关系?"认为"西洋谈艺者有人化的趋向,只是没有推演精密,发达完备"。①

钱锺书有关"人化文评"的论述启示我们:中国传统文学艺术批评确有深度模式存在,只是我们过去没有结合传统文艺批评理论体系去作出更深一步的思考;而中国固有的文学艺术批评理论中高度重视艺术生命的整体性(或曰重艺术生命的整体美)的思维倾向,便经常突出地表现在以整观人的生命之法观"艺",即对艺术品进行"打通内容外表"的"人化"批评上。这种批评,实质上也是一种以艺术为大宇宙生命外化形态的"圆览"或曰圆形批评——只不过它是以"天地之心""五行之秀""万物之灵"的"人"的生命整体性作为最贴近艺术生命的范本进行"圆览"的。当然,如果综观我国各种艺术批评理论的原始资料,那么还可以看到:中国传统艺术批评,除了以观人(实为"近取诸身")之法观艺所形成的"人化"批评这一特点外,还有以整观宇宙万物之法观艺(即认为艺术是大宇宙生命的外化形态)的范围更大的批评,这种批评,则可以移用《易传·系辞下》"远取诸物,以通神明之德,以类万物之情"来作解释。这是一种以宇宙万物的生命之理评艺的更大规模的"圆览",是一种在整观中会通宇宙生命与艺术生命(首先是生命结构上的会通)的"圆览"。这一点,笔者将于下面详及。

"人化"批评在中国传统文艺批评理论体系建构中,表现出如下两方面值得注意的特点:

1. "打通内容外表",由"形下"进及"形上",从"体貌"融通"精神",以整观人的生命(包括体态、气韵、精神)之法观"艺"。可以看出,这种批评方法,是中国艺术家和艺术理论家会通宇宙生命与艺术生命过程中一个非常重要的环节(即会通作为"天地之心"的"人"的生命与"艺术"生命),它典型地呈示出中国传统美学乃至东方美学重视艺术生命的完整性和有机系统性的理论特色。比如,书论中,宋苏轼认为各家书法"短长肥瘦各有态"(《孙梓老求

① 《钱锺书散文》,浙江文艺出版社1997年版,第307、310、311、312页。

墨妙亭诗》),崇尚"端庄夹流丽,刚健含婀娜"之美(《和子由论书》),并认为"书必有神气骨肉血,五者缺一,不为成书也"(《东坡题跋》)。宋代姜夔《续书谱》论"真书"时,称"点者,字之眉目""横直画者,字之体骨""丿者,字之手足""挑剔者,字之步履";论草书时说:"草书之体,如人坐卧行立、揖逊忿争、乘舟跃马、歌舞擗踊,一切变态,非偶然者。"明项穆《书法雅言》云:"大率书有三戒:初学分布,戒不均与欹;继知规矩,戒不活与滞;终能纯熟,戒狂怪与俗。若不均且欹,如耳目口鼻,窄阔长促,斜立偏坐,不端正矣。不活与滞,如土塑木雕,不说不笑,板定固窒,无生气矣。狂怪与俗,如醉酒巫风,丐儿村汉,胡言乱语,颠仆丑陋矣。"画论中,南齐谢赫《古画品录》提倡六法,首重"气韵"。其评曹不兴云:"观其风骨,名岂虚传?"评陆绥云:"体韵遒举,风采飘然。"评刘真云:"用意绵密,画体精细。"评晋明帝云:"虽略于形色,颇得神气。"既重"风骨""体韵",又及"风采""神气",颇有魏晋人物品评遗风。唐张彦远《历代名画记》论绘画六法时说:"昔谢赫云:'画有六法:一曰气韵生动,二曰骨法用笔,三曰应物象形,四曰随类赋彩,五曰经营位置,六曰传移模写。'自古画人,罕能兼之。彦远试论之曰:'古之画,或能移其形似而尚其骨气,以形似之外求其画,此难可与俗人道也。……至于神鬼人物,有生动之可状,须神韵而后全。若气运不周,空陈形似;笔力未遒,空善赋彩,谓非妙也。"实为谢氏六法论中高度重视绘画作品生命整体美这一创作理念的进一步弘扬。文评中,曹丕《典论·论文》认为:"文以气为主,气之清浊有体,不可力强而致。"故其评徐干文云"时有齐气",评孔融文云"体气高妙",评公干文云"有逸气,但未遒耳"。刘勰在《文心雕龙》中提出:"辞为肤根,志实骨髓"(《体性》);"结言端直,则文骨成焉;意气骏爽,则文风清焉"(《风骨》);"必以情志为神明,事义为骨髓,辞采为肌肤,宫商为声气"(《附会》)。颜之推《颜氏家训·文章》则认为:"文章当以理致为心肾,气调为筋骨,事义为皮肤,华丽为冠冕。"再如,宋代"苏门六君子"之一的李廌在《答赵士舞德茂宣义论宏词书》一文中云:

> 凡文之不可无者有四:一曰体,二曰志,三曰气,四曰韵。述之以事,本之以道,考其理之所在,辨其义之所宜,巨高巨细,包括并载而无所遗,左右上下,各若有职而不乱者,体也。体立于此,折中其是非,去取其可否,不循于流俗,不谬于圣人,抑扬损益以称其时,弥逢贯穿以足其言,行吾学问之力,从吾制作之用者,志也。充其体于立意之始,从其志于造语之际,生之于心,应之于言,心在和平,则温厚典雅,心在恭敬,则矜庄威重,大焉可使如雷霆之奋,鼓舞万物;小焉可使如络脉之行,出入于无间

者,气也。如金石之有声,而玉之声清越;如草木之有华,而兰之嗅芬芳,如鸡鹜之间而有鹤,清而不群;如犬羊之间而有麟,仁而不猛。如朱弦之有遗音,大羹之有遗味者,韵也。文章之无体,譬之无耳目口鼻,不能成人。文章之无志,譬之虽有耳目口鼻,而不知视听嗅味之所能,若土木偶人,形质皆足而无所用之。文章之无气,虽知视听嗅味而血气不充于内,手足不卫于外,若奄奄病人,支离颠顿生意消削。文章之无韵,譬之壮夫,其躯干枵然,骨强气盛,而神色昏瞢,言动凡浊,则庸俗鄙人而已。有体,有志,有气,有韵,夫是谓之成全。①

对文章(包括今人说的文学作品中的散文)的"人化"批评可谓说理细密,在批评形态上颇具典型意味。论述中提出:"体""志""气""韵"作为人的四种生命要素,对文章来说缺一不可。缺一则文章失去了艺术生命的整体美,犹如人失去生命中的重要组成部分,不能成人,或不能成为健全的人,确可以称得上中国传统文评中"人化文评"形态的代表作。在诗评领域,"人化"批评亦在所多见。如宋姜夔《白石道人诗说》云:

> 大凡诗有气象、体面、血脉、韵度。气象欲其浑厚,其失也俗。体面欲其宏大,其失也狂。血脉欲其贯穿,其失也露。韵度欲其飘逸,其失也轻。

元代杨载《师法家数》中的诗评,直接承接上说,内容略有拓展,亦颇深刻。其论云:"凡作诗,气象欲其浑厚,体面欲其宏阔,血脉欲其贯串,风度欲其飘逸,音韵欲其铿锵。若雕刻伤气,敷衍露骨,此涵养之未至也,当益以学。"明谢榛《四溟诗话》卷一则云:"《余师录》曰:'文不可无者有四:曰体,曰志,曰气、曰韵。'作诗亦然。体贵正大,志贵高远,气贵雄浑,韵贵隽永。"明胡应麟《诗薮》内编卷四则云:"宋人学杜得其骨,不得其肉;得其气,不得其韵,得其意,不得其象;至声与色并亡之矣。"至清代,"人化"批评仍时有所见。如归庄《玉山诗集序》中云:"余尝论诗,气、格、声、华,四者缺一不可。譬之于人,气犹人之气,人所赖以生者也,一肢不贯,则成死肌,全体不贯,形神离矣。格如人五官四体,有定位,不可易,易位则非人矣。声如人之音吐及珩璜琚禹之节。华如人之威仪及衣裳冠履之饰。近世作诗日多,诗之为途益杂。声或鸟言鬼啸,华或雕题文身。按其格,有颐隐于脐,肩高于顶,足下足上如倒悬者;

① 《济南集》卷八,《四库全书》本。

视气,有王滤欲绝,有结樯臃肿,不仁如行尸者。使人而如此,尚得谓之人哉?"张宜谦《岘斋诗谈》云:"身既老矣,始知诗如人身,自顶至踵,百骸千窍,气血俱要通畅;才有不相入处,便成疾病。"均此。在其他艺术门类作品的批评中,论神、气、风、骨之言也相当多,其中不少论述的内容涉及"人化"批评。

2. 提出了一系列有关人体和人的生命内涵的艺术批评术语与范畴。这些术语和范畴,中国特有,世所罕见,实值得做深入的研究。比如:(1)它们呈网状结构,组成了一种沟通艺术本体与人的生命本体的有机的范畴群(具有双关性);稍加排列,则其体系依稀可见。(2)这类范畴,在中国传统艺术批评论著中使用频率极高,其中,揭示人的生命深层内涵的术语与范畴尤甚(如气、韵、志、神、脉、风骨)。这一点,是否表现了东方生命美学在重视艺术生命有机整体性的同时所具有的形上追求和返本思维倾向?(3)它们在各种艺术部类的批评中有相当大的实指性或曰特指性,又由于普遍适应不同艺术品类批评的不同内容而具有象征意味与多义性。这些术语或范畴常见的有:皮、毛、体、肤、眉、目、手、足、肌、血、肉、脉、筋、骨、窍、貌、态、风、气、韵、魂、魄、神、髓、心、情、志、趣、格、调、才、胆、识、力、形质、神采、文心、句眼、性灵、神韵、理趣、精神、风骨、肌理、童心,等等。如刘勰《文心雕龙·风骨》云:"练于骨者,析辞必精;深乎风者,述情必显;捶字坚而难移,结响凝而不滞,此风骨之力也。""若风骨乏采,则鸷集翰林;采乏风骨,则雉窜文囿。""若骨采未圆,风辞未练,而跨略旧规,驰骛新作,虽获巧意,危败亦多。"王铎《拟山园初集》第二十四册《文丹》云:"文有神、有魂、有魄、有窍、有脉、有筋、有腠理、有骨、有髓。"刘熙载《艺概·诗概》云:"言诗格者必及气。或疑太练伤气,非也。伤气者,盖练辞不练气耳。气有清浊厚薄,格有高低雅俗。诗家泛言气格,未是。"《艺概·书概》云:"草书尤重筋节,若笔无转换,一直溜下,则筋节亡矣。虽气脉雅尚绵亘,然总须前笔有结,后笔有起,明续暗断,斯非浪作。"又说:"高情深韵,坚质浩气,缺一不可以为书。""凡论书气,以士气为上。若妇气、兵气、村气、市气、匠气、腐气、倡气、俳气、江湖气、门客气、酒肉气、蔬笋气,皆士之弃也。""书要力实而气空,然求空必于其实,未有不透纸而能离纸者也。"如此等等,不胜枚举。

二、"泛宇宙生命化"批评

中国传统艺术批评中重艺术生命整体特征(或曰重艺术生命整体美)批评的另一种常见形态是以天地万物所表现的生命有机整体性特征来观察艺

术作品。这里,姑且称之为"泛宇宙生命化"批评。《易传·系辞下》云"远取诸物,以通神明之德,以类万物之情",其中的"远取诸物",可以移用来作解释。如果说,上面论述过的"人化"批评形态是以人的生命之理观艺,具有小"圆览"性质,那么,"泛宇宙生命化"批评则是以宇宙生命(天地万物)之理观艺,具有更大规模的"圆览"特征。其中之窍妙正如宋代理学家们所阐释的:"夫所以谓之观物者……非观之以目而观之以心也,非观之以心而观之以理也"①;或者可作这样的描述性表述:"……万物静观皆自得,四时佳兴与人同。道通天地有无外,思入风云变态中……"②这种以宇宙生命之"象""气""道"或"理"尤其是以"道"观艺的大"圆览",借用佛教哲学的语言,也可以比喻为"月映万川",即如将大宇宙生命本体比喻为"月",艺术生命就有如"月映万川"语境中万川之水所映现的各自不同之月,有水即有月,无川不含月。而其实呢,乃是:"一月普现一切水,一切水月一月摄。"③

在中国传统文艺批评论著中,这种"大宇宙生命化"或曰"泛宇宙生命化"批评,有几个特点值得注意:

1. 这种批评现象在中国传统艺术批评中非常普遍,几乎覆盖了艺术批评的一切领域,它们都是以宇宙万物所表现的生命有机整体性特征要求艺术。比如中国传统书论中,影响巨大的汉蔡邕《笔论》云:"为书之体,须入其形,若坐若行,若飞若动,若往若来,若卧若起,若愁若喜,若虫食木叶,若利剑长戈,若强弓硬矢,若水火,若云雾,若日月,纵横有可象者,方得谓之书矣。"运用的就是这种批评。传为东晋卫夫人所作《笔阵图》论"用笔"七条(称"笔阵出入斩斫图")云:"一 如千里阵云,隐隐然其实有形;丶 如高峰坠石,磕磕然实如崩也;丿 陆断犀象;乁 百钧弩发;丨 万岁枯藤;乚 崩浪雷奔;𠃋 劲弩筋节。"强调用笔应"通灵感物""意前笔后","每为一字,各象其形"。当然,由于书法的抽象性与符号性,这种"各象其形",当属意会性的,而非写实性的。它实际上起到了借书法这种艺术符号对艺术与大宇宙生命进行双向融通的重要作用。唐李阳冰《上采访李大夫论古篆书》云:"阳冰志在古篆,殆三十年……缅想圣达立卦造书之意,乃复仰观俯察六合之际:于天地山川,得方圆流峙之形;于日月星辰,得经纬昭回之度;于云霞草木,得霏布滋蔓之容;于衣冠文物,得揖让周旋之理体;于须眉口鼻,得喜怒惨舒之分;于虫鱼禽兽,得屈伸飞动之理;于骨角齿牙,得摆拉咀嚼之势。随手万变,任心所成。可谓通三才之品汇,备万物之情状矣!"在对古篆书的批评中进行了

① 邵雍:《皇极经世全书解·观物篇内篇》。
② 程颢:《秋日偶成二首》之二。
③ 玄觉:《永嘉证道歌》。

广泛的宇宙生命化比喻与联想。传统诗文评中,这方面的例子也很多。比如,诗评中,唐白居易《与元九书》云:"诗者,根情、苗言、华声、实义。"明胡应麟《诗薮·外编》则云:"诗之筋骨,犹木之根干也;肌肉,犹枝叶也;色泽神韵,犹花蕊也。筋骨立于中,肌肉荣于外,色泽神韵充溢其间,而后诗之美善备,犹木之根干苍然,枝叶蔚然,花蕊烂然,而后木之生意完。斯义也,盛唐诸子庶几近之。宋人专用意而废词,若枯卉槁梧,虽根干屈盘,而绝无畅茂之象。元人专务华而离实,若落花坠蕊,虽红紫嫣熳,而大都衰谢之风……"明陆时雍《诗镜总论》云:"诗之佳,拂拂如风,洋洋如水,一往神韵,行乎其间。"散文批评中,韩愈《答李翊书》云:"气,水也;言,浮物也;水大而物之浮者大小毕浮。气之与言犹是也,气盛则言之短长与声之高下皆宜。"清姚鼐《复鲁絜非书》中论古文之阳刚阴柔之美曰:"鼐闻天地之道,阴阳刚柔而已。文者,天地之精英,而阴阳刚柔之发也。……其得于阳与刚之美者,则其文如霆,如电,如长风之出谷,如崇山峻崖,如决大川,如奔骐骥;其光也,如杲日,如火,如金镠铁;其于人也,如冯高视远,如君而朝万众,如鼓万勇士而战之。其得于阴与柔之美者,则其文如升初日,如清风,如云,如霞如烟,如幽林曲涧,如沦,如漾,如珠玉之辉,如鸿鹄之鸣而入寥廓;其于人也,漻乎其如叹,邈乎其如有思,暖乎其如喜,愀乎其如悲。观其文,讽其音,则为文者之性情形状举以殊焉。"绘画及其他艺术批评领域也很多,如清代石涛《画语录》论绘画技法的多样性源自画家对山川万物(宇宙生命)形态多样性的深刻体察云:"山川万物之具体,有反有正,有偏有侧,有聚有散,有近有远,有内有外,有虚有实,有断有连,有层次,有剥落,有丰致,有缥缈,此生活之大端也。故山川万物之荐灵于人,因人操此蒙养生活之权,苟非其然,焉能使笔墨之下,有胎有骨,有开有合,有体有用,有形有势,有拱有立,有蹲跳,有潜伏,有冲霄,有崱屴,有磅礴,有嵯峨,有巉岏,有奇峭,有险峻,一一尽其灵而足其神!"便是技法批评中一种典型的观宇宙生命与艺术生命会通的批评。其他如乐论、舞论、园林建筑理论、小说戏曲批评乃至棋品、琴品、墨品中也常常出现,很多论述精彩纷呈,限于篇幅,兹不一一赘举。

2. 中国传统文艺批评理论中非常多的重要文艺理论(包括创作论、作品论、鉴赏批评论)命题,实际上都是在这一大宇宙生命化批评模式的基础上提出来的。比如,"声一无听,物一无文"(《国语》),"绘事后素"(《论语》),"原天地之美达万物之理"(《庄子》),孔子"观水""观玉"以"比德"(《荀子》),画"犬马最难""鬼魅最易"(《韩非子》),"操千曲而后晓声,观千剑而后识器"(刘勰),"同自然之妙有,非力运之能成"(孙过庭),"外师造化,中得心源"(张璪),"境生于象外"(刘禹锡),"超以象外,得其环中""真力弥

满,万象在旁"(司空图),"度物象而取其真"(荆浩),"外枯而中膏,似淡而实美""大凡为文当使气象峥嵘,五色绚烂,渐老渐熟,乃造平淡"(苏轼),"身即山川而取之""远望之以取其势,近看之以取其质"(郭熙),"妙处都在人情物理上"(叶昼),"十年格物,一朝物格""写极骇人之事,却尽用极近人之笔"(金圣叹),"三国一书,有将雪见霰,将雨闻雷之妙""有笙箫夹鼓,琴瑟间钟之妙"(毛宗岗),"内极人情,外周物理"(王夫之),等等,均与以大宇宙生命现象的有机整体性观察艺术有关。值得特别一提的是:这类重要文艺理论命题中有不少具有丰富的生命隐喻意义、深刻的理论内涵和极为鲜明的民族特色。有的命题貌似比喻,实质上则为在以天地万物的生命有机整体性特征观艺的同时,巧妙会通了艺术本体与大宇宙生命本体,因而具有以大宇宙生命的整体性特征观察艺术的典型意义。比如中国传统诗论中非常著名的"风化"说(推而广之,可以通指全社会的精神文明建设和全部政治伦理道德教化的内容,非只指艺术上的"风化"),即颇为典型。汉代的《诗大序》云:"风,风也,教也。风以动之,教以化之。……上以风化下,下以风刺上。主文而谲谏,言之者无罪,闻之者足戒,故曰风。"教化讽谏之理(包括诗教),以"风化"明之,何等生动贴切。无怪高则诚《琵琶记》开篇云:"少甚佳人才子,也有神仙幽怪,琐碎不堪观。正是不关风化体,纵好也徒然。"而他写的《琵琶记》则是:"休论插科打诨,也不寻宫数调,只看子孝共妻贤。"高氏在论述元末明初戏曲创作的政治伦理道德教化功能时,标举的正是儒家诗教中的"风化"说,并把自己的戏曲艺术作品列为此中范本。再比如,对文艺尤其是散文写作崇尚自然之理,中国传统文艺批评理论中常用"风行水上"这一象征性理论命题来作说明。《易传》云:"风行水上,涣。""涣"之卦象,上为"风",下为"水",所取正是"风来水面为文章"之象。宋代苏洵据此在古文创作理论中明确提倡"风行水上"为"天下""至文"之说,他在《仲兄字文甫说》一文中说:

"风行水上,涣",此亦天下之至文也。然而此二物者岂有求乎文哉?无意乎相求,不期而相遭,而文生焉。是其为文也,非水之文也,非风之文也。二物者非能为文,而不能不为文也,物之相使而文出于其间也,故此天下之至文也。今夫玉非不温然美矣,而不得以为文;刻镂组绣,非不文矣,而不可与论乎自然,故天下之无营而文生者,唯水与风而已。①

① 苏洵:《嘉祐集》卷十四,《四部丛刊》本。

"风行水上",自然成文,方为"至文"。这不仅是比喻或类推,而且是直接以天地万物的自然生成之状态和特征为法,向艺术创作提出相应的理论要求。这种包含于宇宙生命的生动形象之中(示范式与明规律并行,或曰相得益彰)的理论命题,采用直接要求文艺向宇宙生命中"风行水上"的范本看齐或效法的意象思维方式,达成对某种艺术原理的本质认识。这在中国艺术批评模式中并不少见。人们可能会误以为这是一种停留于表象的感性思维方式或浅层批评,其实,在中国传统艺术批评模式中,这种示范式的批评中的很多特定命题颇具深刻的理论意义。其理论意义在于批评内容的主体部分保留着艺术作品与宇宙生命现象的原生态,而并未将生命现象完全抽象、挤干成一种单纯的理论概念或问题作纯理论的推导与探讨,这样,就便于通过形象的隐喻内涵,使艺术本体与大宇宙生命本体融通。歌德说过,理论是灰色的,而生命之树常青。保留着艺术作品生命的原生态,同时将现象中包含的问题上升到某种理论高度,作"示范式与明规律并行"的批评,正是中国传统艺术批评模式一种非常普遍的特征。而且,用这一方式进行艺术批评,一直为人们所乐于接受,在中国传统艺术理论中发生着至今难以准确估量的重要影响。苏轼的"万斛源泉,不择地而出"和"随物赋形"之论,叶燮的"泰山出云""岂有定法"之说,给人们留下的印象是何等深刻!中唐古文运动的倡导者韩愈在《送孟东野序》中提出的重要文学创作理论命题"不得其平则鸣",更是深受艺术理论家和广大人民的广泛赞誉与称道。该文从"草木之无声,风桡之鸣""水之无声,风荡之鸣""金石之无声,或击之鸣"以及"天之于时……以鸟鸣春,以雷鸣夏,以虫鸣秋,以风鸣冬"等自然现象,推论:"人之于言也亦然,有不得已者而后言。其歌也有思,其哭也有怀,凡出乎口而为声者,其皆有不平者乎?"《送孟东野序》这篇短短的散文,还从虞、夏、殷、周直至中唐,列举了历代著名文学家、艺术家、政治家、军事家、学者之种种不同的"鸣",他们无论"鸣国家之盛",或"自鸣其不幸",均属"必有不得其平"而后鸣者。韩愈这一"不得其平则鸣"的文学创作理论命题,可以算作以大宇宙生命自然而然的生成发展特征观艺非常典型的例子,也是以天人合一的大宇宙生命特征诠释自己深刻的文艺主张,使之具有天然合理性的成功范例之一。

3. 更值得人们注意的是,这种批评所涉及的批评术语和范畴,几乎包括了天地万物的象、气、道三个层次,其"圆览"特征比"人化"批评更具广泛性和丰富性。它包括了"天地人"(天人合一的大宇宙)中"人"自身之外的宇宙万物的各个审美层次:象之审美层次中的物、象、形、文、质、事、态、声、色、品(名词之"品")、位、貌、状、方、圆、上、下、主、宾、远、近、大、小、浓、淡、瘦、皱、

漏、透等;气之审美层次中的气、势、韵、味、情、神、格、调、兴、趣、心、怀、高、古、雅、逸、雄浑、沉郁、豪放、风流、奇崛等;道之认同层次中的道、真宰、环中、混沌、鸿蒙之理、天籁、大象、大音、自然、阴阳、刚柔、中和、至味、妙境等;再加上与此三层次相关的众多子范畴系列与衍生范畴群,几有令人难于穷尽之感。

当然,中国传统艺术批评模式中上述两种常见形态,实际上是可以融通的。它们都通向天人合一的大宇宙生命及其终极本体"道"或"理",各自呈现的生命整体性特征,都可以映现出天人合一的大宇宙生命的整体性内涵,因而无疑同属于会通宇宙生命和艺术生命的重艺术生命整体观的大宇宙生命艺术批评模式。

中 编

深度模式中重要美学范畴新论

第五章 "自然"论的文艺美学观(上)

一、"错彩镂金"之美与"芙蓉出水"之美

宗白华在《中国美学史中重要问题的初步探索》一文中论及"中国美学史上两种不同的美感或美的理想"时说:"错彩镂金的美与芙蓉出水的美……代表了中国美学史上两种不同的美感或美的理想。"宗先生提及的"错彩镂金"的美与"芙蓉出水"的美这两种说法,源自魏晋南北朝时期诗歌理论家钟嵘的《诗品》和唐李延寿撰《南史·颜延之传》。钟嵘《诗品》卷中评南朝宋诗人颜延之时记述了一段故事:"汤惠休曰:'谢诗如芙蓉出水,颜如错彩镂金',颜终身病之。"《南史·颜延之传》亦记此事,更详细,提法略有出入,批评者不是汤惠休,而是鲍照。原文说:"延之尝问鲍照,己与谢灵运优劣。照曰:'谢公诗如初发芙蓉,自然可爱。君诗如铺锦列绣,亦雕缋满眼',延年(笔者按:颜延之字延年)终身病之。"宗先生进一步指出:

> 这两种美感或美的理想,表现在诗歌、绘画、工艺美术等各个方面。楚国的图案、楚辞、汉赋、六朝骈文、颜延之的诗、明清的瓷器,一直到今天的刺绣和京剧的舞台服装,这是一种美,"错彩镂金,雕缋满眼"的美。汉代的铜器、陶器,王羲之的书法,顾恺之的画,陶潜的诗、宋代的白瓷,这又是一种美,"初发芙蓉,自然可爱"的美。
> 汉魏六朝是一个转变的关键,划分了两个阶段。从这个时候起,中国人的美感走到了一个新的方面,表现出一种新的理想。那就是认为"初发芙蓉"比之于"错彩镂金"是一种更高的美的境界。①

① 宗白华:《艺境》,北京大学出版社1999年版,第299—300页。

宗先生在此文中还详细列举了我国先秦以来历代著名艺术家、理论家的相关论述，说明人类对不同的"美"的境界的追求，都与拓展新的生活领域、追求思想的解放和加深对真、善、美的关系的理解有关。宗先生的论述告诉我们：人类的美感、美的理想乃至艺术的审美形态可以有多种，但随着社会生产实践和审美实践的发展，人们的审美追求是会向着"新的境界"或新的"更高的美的境界"推进的。比如，在中国古代审美创造和审美鉴赏过程中，"错彩镂金""芙蓉出水"之美是两种重要的美感和美的理想形态，而且，在我国历代艺术和审美实践中，这两种形态都在发展，不断推陈出新。但在汉魏六朝以来中国历代传统文人(今所谓精英阶层)的深层审美心理中，还是更向往那种"清水出芙蓉，天然去雕饰""如初发芙蓉，自然可爱"及"绚烂之极，归于平淡"的审美境界或艺术境界，这里有一个"美感的深度问题"。

宗先生的论述启发我们去思考一个问题，即人类的审美心理结构的生成、发展具有历史的具体性(包括民族性)、丰富性、复杂性和多层次性，不可简单对待。有时，在某一民族或某一民族群体的审美心理结构中，其审美理想可能有多种，表现出复杂性或多元取向；乃至在某一民族或某一民族群体的审美心理结构中，不同的审美追求会居于不同层次，形成深浅有别、多样统一的关系。"芙蓉出水"的美与"错彩镂金"的美之于中华民族，就表现出这种复杂关系。当然，"芙蓉出水"与"错彩镂金"的艺术品中，都有契合"自然"或"自然天成"之佳作。故皎然在《诗式》中论"诗有六至"时，就有"至丽而自然"的一种审美形态(今天这一形态就值得我们结合新的时代特征做认真研究。这些都属于上述复杂性)。

那么，在中国美学史或艺术批评史上，为什么对"芙蓉出水"之美，或曰"初发芙蓉，自然可爱""天然去雕饰"的审美形态(美的理想)如此重视呢？为什么"芙蓉出水"或"绚烂之极，归于平淡"的审美形态与"错彩镂金"或"铺锦列绣""雕缋满眼"的审美形态相比，会居于"更高的"层次？笔者以为，要认真地而不是一般地回答这一问题，就必须进一步研究中国美学史上"自然"这一重要美学范畴的生成及其东方生命美学特征，并从这一特征出发，去解释"自然"作为最高审美理想在中华民族深层审美心理结构中的重要地位及对中国传统艺术创作与批评实践所产生的重大影响。

二、"自然"范畴的东方生命美学特征

在中国哲学史和审美理论发展史中，"自然"这一概念(范畴)与西方传

统哲学及自然科学史中把"自然"视为一种在"人"之外、与"人"相对待而存在的作为客体呈现出来的"自然界"(nature)或曰"自然环境"的观念有所不同。它一开始——在中国先秦哲学中就与天人合一的大宇宙生命及其本体"道"(按:在中国道家哲学中,"道"被视为宇宙生命之形上本体或终极本体)关系非常密切。"自然"在中国传统哲学中是一个天人合一的范畴,是一个表示天人合一的大宇宙生命及其本体"道"的存在状态的元范畴。"自然"指天地人合一的大宇宙生命自然而然地生成发展的根本属性(首先指"天地之性",也包含属于"天地之性"的有机组成部分的"人之性",或曰符合"天地之性"的"人之性"的内容),在中国思想史上有非常深远的影响。

关于中国传统哲学与美学中的"自然"范畴的含义,20世纪80年代以来已有相当多的文章与专著作出了比较系统的探讨,亦有对中西"自然"观、"生态"观作出比较研究的。本章仅就"自然"范畴的东方生命美学特征及其对中国传统艺术创作与批评实践的影响略陈己见。

笔者以为,"自然"范畴的东方生命美学特征,举其大要,有三方面似应引起今天的研究者进一步重视:

1. "自然"范畴是一个天人合一的概念,它的基本理论内涵是指天人合一的大宇宙生命自然而然地生成发展的根本属性。它首先是指"天地之性",即指天地万物(相当于今人说的"自然界")自然而然地生成发展的根本属性,具有不以人的意志为转移的客观性;当然,"自然"又可指称符合"天地之性"的"人之性",因而也可包括人类社会和人心中符合"天地之性"的"人之性"的内容——这部分内容是具有主观认定性的,我们应当认真研究和对待。

先秦时期,在中国道家哲学——一种把"道"提升为大宇宙生命终极本体的哲学中,"自然"范畴就是明确作为一个表示天人合一的大宇宙生命及其本体"道"的存在状态的重要理论范畴而被提出来加以论述的。老子的《道德经》共有五处论及"自然":

 功成事遂,百姓皆谓我自然。(十七章)
 希言自然。故飘风不终朝,骤雨不终日,孰为此者?天地。天地尚不能久,而况于人乎?(二十三章)
 人法地,地法天,天法道,道法自然。(二十五章)
 道生之,德蓄之,物形之,势成之,是以万物莫不尊道而贵德,道之尊,德之贵,夫莫之命而常自然。(五十一章)
 是以圣人无为故无败……以辅万物之自然而不敢为。(六十四章)

其中每一处都无例外地把"自然"作为天人合一的大宇宙生命的根本属性即天地人及宇宙万物自然而然、非人为地生成和发展这一根本属性和客观规律来进行论述。其中,有"天地"所为的自然现象——"飘风不终朝,骤雨不终日",又有"功成事遂,百姓皆谓我自然"及圣人"辅万物之自然"而达成的符合"天地之性"的另一种"自然"。因而,中国古代哲学中的"自然"是一个天人合一的概念,重视"天",也重视"人与天一"(《庄子·山木》)。老子上述五处论述中最著名的理论命题自然是"人法地,地法天,天法道,道法自然"——这一命题其实便是一座沟通天人关系的桥梁。其中明确提出了"人""地""天"和"道"都"法自然",即都以"自然"为法,应当和可以以"自然"为"法"。对这一命题人们不解的是:"道"既然是道家确认的大宇宙生命的最高本体,为什么还要"法自然"呢?是否"自然"是位于"道"之上的更高的元范畴?对这一问题,学界有不同解说。比如,一说"道法自然"即"道"取法自身,"自然"的"自"是"自己","然"是"如此";一说"自然"即指"大自然",而老子的"道"正是存在于"大自然"的现象与本质之中的,因而,"道法自然"便是法"大自然"的非人为的"本性",等等。① 当代学者蒙培元在《人与自然——中国哲学生态观》一书中对这一问题作了颇具现代性的新阐释:"道以'自然'为法则"。他说:"在老子看来,道是以自然的方式存在的。反过来说,'自然'不是别的,就是道的存在方式或状态。""老子哲学是一种功能哲学或过程哲学而不是实体论哲学。'道法自然'不是以'自然'为对象,更不是以'自然'为实体,而是以'自然'为功能、过程,就是说,道只能在'自然'中存在。这里的'法'是效法的意思,同时又包含着法则的意思,即道以'自然'为法则,'自然'就是法则。"② 此说颇具新的启发意义。其实,"道法自然"是指"道"以天地万物"自然而然"的生成状态为法。这种"自然而然"的生成状态,正是天人合一的大宇宙生命之"性"(根本属性),可总称为"天地之性"。早在汉代,王充《论衡·自然》篇就指出:"天地合气,万物自生,犹夫妇合气,子自生矣。……不合自然,故其义疑,未可从也。""天地不欲以生物,而物自生,此则自然也。"又说:"儒家说夫妇之道取法于天地,知夫妇法天地,不知推夫妇之道以论天地之性(重点号为引者所加),可谓惑矣。……物自生,子自成,天地父母,何与知哉?……拂诡其性,失其所宜也。"王充这些论述,实际上已明确提出了"自然"乃"天地之性",具有客观性的观点(但是人是可以效法"天地之性"的)。魏晋时期,王弼在《老子注》中进一步指出:"道不违自然,乃得其性。法自然者,在方而法方,在圆而法圆,于自然无

① 参看詹剑峰:《老子其人其书及其道论》,湖北人民出版社 1982 年版,第 199—203 页。
② 蒙培元:《人与自然——中国哲学生态观》,人民出版社 2004 年版,第 192 页。

所违也。"也是把"自然"视为"天地"万物及"道"之"性"（根本属性）。可见，"自然"作为中国传统哲学及美学的重要范畴，是一个高度重视天人合一的大宇宙生命整体性的元范畴。

战国时期，庄子继承老子学说，对"自然"这一重要范畴作了进一步阐释。他把"自然"范畴进一步内化与人性化，引向养生与人性修养领域，并加重了"自然"作为道家追求的人生理想境界的丰富理论内涵，这样一来，"自然"不止包含"天地之性"，也包含符合"天地之性"的"人之性"的含义就被进一步凸显了出来——老子说的"法自然"（有人称"人法自然论"）中"法"字的含义被进一步突出强调。庄子非常重视"人与天一"，主张"人"应"与天为徒"（《大宗师》），方能合于宇宙生命之"道"，即实现"人之道"与"天之道"之合一。他在《应帝王》中说："汝游心于淡，合气于漠，顺物自然而无私容焉，而天下治矣！"在《田子方》中说："夫水至于汋也，无为而才自然矣。至人之于德也，不修而物不能离焉。若天之自高，地之自厚，日月之自明，夫何修焉？"庄子明确提出"法天贵真"的主张，他在《渔父》中说："道者，万物之所由也。庶物失之者死，得之者生；为事逆之者败，顺之则成。故道之所在，圣人尊之。"又说："真者，精诚之至也。真者所受于天也，自然不可易也。故圣人法天贵真。""法天"与"贵真"并列，"真者，所以受于天也"，释义十分清楚。至于庄子的著名寓言"庖丁解牛""轮扁斲轮""解衣般礴""运斤成风"等，把"法自然"作为道家理想的人生境界（也是一种人与"天地之性"合一的审美境界），对历代文艺创作影响之大，更是人所尽知的，相关资料非常丰富，不胜枚举。《荀子·解蔽》认为庄子"蔽于天而不知人"，一针见血。但庄子对于"法天贵真"的强调，对于"至人之道"的强调，拓展了"自然"的理论内涵，具有从主张"天人合一"的角度维护和提倡人与自然界之间的生态平衡的积极意义。庄子之后，上面提及的汉代王充的"自然"为"无为无不为"（《论衡·自然》）之说，魏晋时期玄学家王弼的"万物以自然为性""圣人达自然之至，畅万物之情"（《老子·二十九章注》）的"顺物之性"主张，郭象的"物任其性，事称其能，逍遥一也"（《庄子·逍遥游注》）的"独化自性"说等，都对"自然"范畴的"天人合一"关系与融通主客的丰富的理论内涵作了进一步阐释，对奠定中国特色的"自然"论文艺美学观的东方生命哲学根基、揭示"自然"范畴的丰富理论内涵与外延做出了贡献。

还有一点应特别指出，即从认识论的角度看，人们对大宇宙生命（天地人）之"性"的认识，原应是从对宇宙生命（天地人）存在、发展中之"象"的普遍观察、体悟过程中产生的。说具体些，即古代哲人对"天地人"及万物自然而然地生成、发展这一根本属性的认识，其实是从中国人对客观地生成的宇

宙生命之"象"的切身观察、感受与体验中产生的(这与中国古代农耕社会的生产方式有关)。因而,中国哲学史上"自然"这一范畴的发展,就包含着一种"象""性"互动的现象,即由对天地之"象"的普遍观察,到对天人合一的大宇宙生命之"性"的深层认同,再由对天人合一的大宇宙生命之"性"的深层认同,回到对天地之"象"(尤其是宇宙生命发展过程中产生的新现象)的更广泛的观察体认,形成一种循环反复、辩证统一的体验与思维过程,使"自然"范畴呈现出丰富的历史内涵与时代特色。这样,在中国传统哲学和审美理论的发展史中,"自然"这一概念(范畴)的发展,便具有了一种恒常性和与时俱进的开放性相统一的特点,呈现出绚丽多彩的历史景观。

2. 中国古代哲学中对"自然"范畴的理解,具有鲜明的重"生"(重视宇宙生命生成发展)与尚"和"(崇尚宇宙生命和谐共济)的特征,因而,重"生"、尚"和"也就成为"自然"范畴中众所瞩目的重要内容。当然,"重生""尚和"也要以符合"天地之性"为原则。违背"天地之性"的"重生""尚和",当然就不能称之为"自然"了。

应当做一点说明的是,这里说的重"生"的"生",是指生命的生存、发展。中国古代哲学中的重"生",即指重视大宇宙生命生存、发展这一根本属性(而非重点研究宇宙万物生命寂灭、终结方面的属性)——这一特点,明显地彰显着中国古代哲学中蕴含的生生不息的宇宙生命精神。《易·系辞》云:"生生之谓易。""天地之大德曰生。""乾坤其易之缊邪?乾坤成列,而易立乎其中矣。乾坤毁,则无以见易。易无以见,则乾坤或几乎息矣!"又说:"易与天地准,故能弥纶天地之道。""一阴一阳之谓道。继之者善也,成之者性也。"孔颖达《周易正义》释"生生之谓易"这一重大理论命题时说:"生生,不绝之辞。阴阳变转,后生次于前生,是万物恒生之谓'易'也。前后之生,变化改易,生必有死。《易》主劝诫,奖人为善,故云'生'不云'死'也。"程颢、程颐《二程集》释"天地之大德曰生"云:"天只以生为道,继此生理,即是善也。"张载《横渠易说》云:"天地之心唯是生物。天地之德曰生也。"朱熹则云:"某谓天地别无勾当,只是以生物为心,一元之气,运转流通,略无停间,只是生出许多万物而已。"(《朱子语类》卷一)可见,重视大宇宙生命生生不息的精神是国人理解"天地之性"的重要内涵,也是"自然"范畴中包含的重要内容。

尚"和"的取向也是中国传统哲学中宇宙论自然观的重要内容。"和""和合""和而不同"或"万物负阴而抱阳,冲气以为和",正是天人合一的大宇宙生命生存、发展的必要条件,因此,"和"的特征也就被作为宇宙生命自然而然地生成发展的相关内容加以强调。

尚"和"有两层重要含义:首先是重视"和而不同",多元共生。也就是《国语·郑语》载史伯与桓公论"和""同"说的:"夫和实生物,同则不继。以他平他谓之和,故能丰长而物归之。"天地间万物如果趋同,则会导致"声一无听,物一无文,味一无果,物一不讲"。这就没有天地了,叫"同则不继"。"和",不止指自然界,社会也必须如此。故《尚书·尧典》提出"协和万邦",《国语·郑语》则云:"和合五教,以保于百姓者也",《荀子·正论》篇又进一步指出:"上失天性,下失地利,中失人和,故百事废,财物诎,而祸乱起。"尚"和"的另一层含义是重视"阴阳对待""冲气为和"。老子《道德经·四十二章》云:"道生一,一生二,二生三,三生万物。万物负阴而抱阳,冲气以为和。""冲气"之"冲",意为激荡,《说文》:"冲,涌摇也。"老子在这段话中,指出了宇宙万物无不包含阴阳两个对立面,而阴阳二气涌摇激荡,最终达到和谐统一,万物方能在新的矛盾中进一步生存发展。因而"冲气以为和",实为大宇宙生命生存与发展的重要特征。看不到天地万物间"负阴而抱阳"的矛盾对立的一面,固然不对;但只看到矛盾对立,看不到事物内部及事物之间由矛盾对立、相互转化最后趋于和谐统一的特征,则认识仍然不全面。中国古代哲学重"生",因而尚"和"。当然,不等于说中国古代"自然"范畴不包含、不研究"死"(寂灭、毁灭)或不包含、不研究矛盾对立与分裂方面的内容,只是对前者十分看重,这正是东方生命美学的特征之一。

3."无为而无不为",这是从"自然"是天人合一的大宇宙生命及其本体"道"的存在状态这一认识中引发出来的必然结论。因为"天"(即宇宙)的存在状态是自然而然的,但"天"又以"生物为心",因而看起来"无为",实际上则是"无不为"的。老子《道德经》云:"天之道,不争而善胜,不言而善应,不召而自来。"(七十三章)又说:"道常无为而无不为。"(三十七章)《道德经》有时强调"为者败之,执者失之。是以圣人无为故无败,无执故无失。……是以辅万物之自然而不敢为。"(六十四章)有时则指出:"爱国治民,能无为乎?"(十章)从上面的论述可以看到,"无为而无不为",是老子对大宇宙生命及其本体"道"的根本属性——"自然"的生命特征所作的全面概括和辩证表述。

后来人们反对那种执意违背大宇宙生命生成发展规律的"人为",特别是有私心、不合乎"天地之性"的种种"人为"行为对"自然"的破坏,便大力突出"天道""无为而无不为"中的"无为"特点,把"自然"直接释为"无为",乃是一种有针对性的、强调人应当"顺物之性"(即"法自然")方能合乎"天道自然观"的理论表述,并不等于提倡人类不要有作为。懂得这一点,才能明白为什么庄子反复论述"无为而才自然矣"(《田子方》),但也明确主张"无

为为之谓之天"(《天地》),"天地无为也无不为也,人也孰能得无为哉!"(《至乐》)。王充则明确论及:"虽然自然,亦须有为辅助,耒耜耕耘,因春播种者,人为之也","故无为之为大矣!本不求功,故其功立;本不求名,故其名成"。(《自然》)王弼提倡"圣人达自然之至,畅万物之情"(《老子·二十九章注》),并非不重视人的主观能动性,更是众所周知的。

另外,细说起来,"无为"中还有"二义"应引起人们进一步注意。詹剑峰在《老子其人其书及其道论》一书中对此作了阐述,他指出:"无为的第一义是无私","应当不以私情临物,不以私意举事","消除私意,然后乃可复于无为"。正如《庄子·应帝王》所说:"顺物自然,而无容私焉,而天下治矣。"《韩非子·解老》云:"所谓无为,私志不得入公道,嗜欲不得枉正术,循理而举事,因资而立功,权自然之势,而曲故不得容者。""无为"之第二义是"无执"。"无执",就是不要"用己而背自然"(刘安释"有为"语),亦即不执于己意而违背自然。老子说的"为者败之,执者失之"(《道德经》二十九章)之"为"与"执",即指执于己意而违背自然。① 在审美及艺术创作活动中,反对牵强,反对不自然的人工雕琢痕迹,追求"与道俱往,着手成春""妙造自然,伊谁与裁?"(司空图《二十四诗品》),强调"有法"与"无法"即"法"与"化"的有机融合(石涛《画语录》),便是对"无为而无不为"的宇宙生命精神的向往。

三、"自然"论美学观对中国传统艺术理论中创作美学思想的影响

蔡钟翔在《美在自然》一书中曾明确指出:"'自然'是中国传统美学的元范畴,或核心范畴……浸润到美学和文学艺术的领域,便形成了'美在自然'的美学观。'美在自然'是中国美学的理论支柱,也是历久弥新的美学命题。""'自然'作为一种美学思想早已有之,但在先秦两汉毕竟没有脱离哲学范畴。自然论被运用于文艺领域,以文艺美学的理论形态出现则肇自魏晋时代……"②此论甚有见地。下面,试对"自然"范畴作为文学艺术审美理想的理论内涵及"自然"论美学观对中国传统艺术创作与批评模式产生的影响作出说明,以便通过对话与讨论,加深对"自然"论的文艺美学观在文艺创作中的价值与价值尺度的理解。

笔者以为,"自然"论美学观对中国传统艺术创作、批评模式的影响,可

① 参看詹剑峰:《老子其人其书及其道论》,湖北人民出版社1982年版,第444—449页。
② 蔡钟翔:《美在自然》,百花洲文艺出版社2001年版,第28页。

以从创作美学思想、作品美学思想和接受美学思想三个不同角度进行分析：创作美学方面主要是主张艺术家既要懂得"立天定人"，又要善于"由人复天"，并在创作实践中达到二者的有机统一；作品美学则包括作品"象"之审美层次的自然而然、"气"之审美（即"气韵"审美）层次的自然而然及"道"之认同层次的自然而然——三层次既逐层升华又融通合一；接受美学方面的主张则表现为强调"作者得于心，览者会以意"（梅圣俞语）和批评家善于"博观""深识"，对作品"沿波讨源"，则作品的深层内涵"虽幽必显"（刘勰语）等要求，即以作品为中介，实现作者、作品、读者三方面合乎鉴赏与批评规律的自然而然的沟通、呼应与和谐，而不强调三方分离，或孤立突出某方或某方的某一因素，推到"某某决定论"（如读者决定论等）的极端。下面先对"自然"论美学观对中国传统艺术创作理论——尤其是中国传统艺术创作模式产生的影响作出说明，作品美学等方面的影响则留待以后再作深论。

"自然"论美学观与中国传统艺术创作理论的联系十分紧密。由于二者长期结缘，并在悠久的历史进程中相得益彰、与时俱进，几乎在历代文学艺术论著中都呈现出异彩纷呈的理论景观。经过考察，笔者以为：我国传统"自然"论美学观对中国传统文学艺术创作理论的影响已形成了一种颇为独特的深层审美心理结构和具有与时俱进的生命活力的理论模式。并且，在古代艺术论著中已形成了其独特的话语表达方式。这主要表现在：主张艺术家既要懂得"立天定人"（即确立"天"对"人"客观上存在着制约与决定作用的观点），又要善于"由人复天"（通过艺术作品的创造，实现"人"向"天"即宇宙生命及其本体"道"的回归），并在创作实践中达到二者的有机统一（"立天定人""由人复天"的提法见于刘熙载《艺概》一书）。这样，文艺创作才能既植根于宇宙，与宇宙生命融通，又能能动地体现宇宙生命生生不息的生成发展之"道"，通过努力，实现"人艺"与"天工"的合一，创作出传世的艺术精品。笔者还以为，此种表现既然呈现为中华民族的一种深层审美心理结构，我们就必须对其有机统一的两个方面进行现代阐释。

先说"立天定人"。

清代文艺理论家刘熙载在《艺概·书概》中说："书当造乎自然。蔡中郎但谓书肇于自然，此立天定人，尚未及乎由人复天也。"他说的蔡中郎指汉代著名学者和书法家蔡邕。蔡邕在《九势》中论书法源于自然（即"天"，亦即天人合一的大宇宙生命及其本体"道"）时说："夫书肇于自然，自然既立，阴阳生焉。阴阳既生，形势出矣。……故曰：势来不可止，势去不可遏，惟笔软则奇怪生焉。"文学艺术"肇于自然"，是"立天定人"的代表性观点。因为懂得了文学艺术"肇于自然"，艺术家才能自觉确立"天"（即蔡邕在此说的"自

然",亦即天人合一的大宇宙生命及其本体"道")对于"人"及人的创造活动的制约作用这一观点。不懂得"立天定人",一是不懂得人及人文创造从何而来,二是不懂得艺术从何而来,三是不懂得艺术应当取法什么,四是不懂得艺术应当如何去创造才能产生真正的艺术作品。在这样的所谓"艺术家"笔下,艺术将不是艺术,而是艺术的异化。比如今天中外一些自命为"艺术家"的人由于不懂、否定或不尊重上述规律而"创造"出来的非人性、反理性、反审美的所谓艺术"作品"(如部分反人性的恶俗的"行为艺术"作品),还有某些以"远离生活""表现自我"进行标榜的所谓艺术"作品"及无视内容追求形式至上的"作品",等等。

文学艺术"肇于自然"这一根本原理,中国传统文学艺术创作理论一直非常重视。六朝梁刘勰在《文心雕龙·原道》中作了相当完整的表述,这在中国传统文论中具有典型性。他说:

> 文之为德也大矣,与天地并生者何哉!夫玄黄色杂,方圆体分,日月叠璧,以垂丽天之象;山川焕绮,以铺理地之形,此盖道之文也。仰观吐曜,俯察含章,高卑定位,故两仪既生矣。惟人参之,性灵所钟,是谓三才。为五行之秀,实天地之心,心生而言立,言立而文明,自然之道也。旁及万品,动植皆文,龙凤以藻绘呈瑞,虎豹以炳蔚凝姿;云霞雕色,有逾画工之妙;草木贲华,无待锦匠之奇;夫岂外饰,盖自然耳。至于林籁结响,调如竽瑟;泉石激韵,和若球锽;故形立则章成矣,声发则文生矣。夫以无识之物,郁然有彩;有心之器,其无文欤!

刘勰在此表述了天地自然之"文"(华彩、文饰、美)"与天地并生",而人文(包括文学艺术)的创造则肇源于"天地",亦即肇源于天人合一的大宇宙生命及其自然而然的生成发展规律的观点。这是关于文学源于天人合一的大宇宙生命及其本体"道"的宣言书。在刘勰看来,既然天地自然之"文"作为天地万物的属性,与天地并生,人为"天地之心""五行之秀",创造出文学,肯定是合乎自然之道的。当然,《文心雕龙》所原之"道",主要是道家之"道"、儒家之"道"还是佛家之"神理",至今仍有争议。但即令刘勰在《文心雕龙》之《原道》后的《征圣》《宗经》诸篇中,重点阐述了儒家的社会宗法伦理之"道",其源头则仍在天人合一的大宇宙生命及其本体"道",即宇宙万物的"自然之道",这一点则是无疑的。乐论方面,认为音乐源于"天地"的观点很早就提出来了,《乐记》中早已有"乐者,天地之和也"的根本性命题。早于刘勰的晋代著名文学家阮籍在《乐论》一文中承接《乐记》的理论命题,兼容儒

道,作了进一步发挥。他说:"夫乐者,天地之体,万物之性也,合其体,得其性,则和;离其体,失其性,则乖。昔者圣人之作乐也,将以顺天地之性,体万物之生也。故定天地八方之音,以迎阴阳八风之和;均黄钟中和之律,开群生万物之情气;故律吕协则阴阳和,音声适而万物类;男女不易其所,君臣不犯其位;四海同其观,九州一其节……此自然之道,乐之所始也。"乐论之外,诗论、画论、舞论、园林建筑理论乃至中国传统武术理论中均有此类论述,而且几乎把不同部类的艺术创造以及与艺术人生有关的技艺、器物的品评都与"肇于自然"即"立天定人"的根本观点联系在一起,从而确立起中国传统创作美学中艺术源于宇宙生命及其本体"道"的根本观点,从多角度揭示出文学艺术与宇宙生命包括自然界及社会生活之间的密切联系。

再说"由人复天"。

刘熙载在《艺概》中,详细总结了诗、文、词、赋、书法等传统文学艺术创作领域中艺术家们通过创作实践体现出来的种种"由人复天"的努力,讨论了很多至今仍然值得人们珍视的艺术创作规律和法则。其实,所谓艺术上的"由人复天",用今天的话来阐释,即人类通过文学艺术创造活动,在艺术作品中努力实现"人"向"天"(亦即向宇宙生命及其本体"道")的回归,技艺上实现"人艺"与"天工"的合一,使作品达到"妙造自然""巧夺天工"或"笔补造化天无功"的理想境界,乃至使其中的优秀作品产生"与天地相始终"的永恒的艺术价值。从理论上说,也就是要求作家、艺术家通过艺术创作,实现"人与天一"(即作家"与天为一")和"艺与道合"(艺术与宇宙生命之"道"契合)的审美理想。

中国传统文论中"由人复天"的论述极多,可以"汗牛充栋"来形容,但总体而言,最高理想均以"人艺"与"天工"自然而然地契合为极则。这里从传统艺术家通过艺术创造实现"由人复天"的成功经验中,归纳出四点并作出说明:

1."齐以静心","身与竹化"。

"齐以静心",出自《庄子·达生》"梓庆削木为鐻"的寓言。"齐"通"斋","齐以静心",即排除杂念,进入虚静的审美创作心态。这与哲学上老子说的"涤除玄鉴"、庄子说的"心斋""坐忘"相通。从审美创作心态看,艺术家的确必须进入一种无功利状态,或"无目的的合目的"状态,方能进行真正的艺术创作。当下有些作家、艺术家满脑子充满物欲,唯"市场利益驱动"的马首是瞻,必然难以进入艺术创作的真境界和高境界。而假境界与低境界无疑是无法真正实现艺术创造上的"由人复天"的。有时,艺术家受到催迫,限期交货,现实中固然难免,但严格讲也与人类的自由审美创作心态有背离,必

须处理得好，方能有佳作问世。杜甫《戏题王宰画山水图歌》说："十日画一水，五日画一石，能事不受相促迫，王宰始肯留真迹。"值得今人（包括领导与艺术家们尤其是影视艺术家们）深思。通过"齐以静心""凝神遐想""度物象而取其真""妙悟自然"，方能达到"与道俱往，着手成春"即"人与天一""艺与道合"的自由创作境界，这是一条千载不移的规律，正例反例很多，兹不赘举。"身与竹化"见于苏轼的一首赞文与可画竹的诗："与可画竹时，见竹不见人。岂独不见人，嗒然丧其身。其身与竹化，无穷出清新。庄周世无有，谁知此疑神。"（《书晁补之所藏与可画竹三首》之一）。应该说，"身与竹化"的要求比"外师造化"的要求要高。"外师造化"当然应该注意师"造化"（自然万物）形态之真、之全，乃至师"造化"的形、神、情、理，但"身与竹化"则进一步要求全身心投入。文与可如何"身与竹化"？苏轼还有一段画论作了具体说明，这段画论同时涉及绘画中"常形之失"与"常理之失"的理论命题，颇为深刻，值得认真领会："余尝论画，以为人禽、宫室、器用皆有常形，至于山石、竹木、水波、烟云，虽无常形而有常理。常形之失，人皆知之；常理之不当，虽晓画者有不知。故凡可以欺世而取名者，必托于无常形者也。虽然，常形之失，止于所失而不能病其全，若常理之不当，则举废之矣。以其形之无常，是以其理之不可不谨也。世之工人或能曲尽其形，而至于其理，非高人逸才不能辩。与可之于竹石枯木，真可谓得其理者矣。如是而生，如是而死，如是而挛拳瘠蹙，如是而条达畅茂。根茎叶节，牙角脉缕，千变万化，未始相袭，而各当其处，合于天造，厌于人意。盖达士之所寓者欤！"（《净因院画记》）苏轼的诗与这段话均不难懂，愿有志于艺术创造者识之。不只了解物态，体会物情，而且明白物理，不全身心投入如何能行？创作出"合于天造，厌于人意"的佳作，不是自然而然的事吗？中国优秀传统艺术家在这方面走过了一条艰苦的路：五代荆浩在五台山"画松数万本，方如其真"，元朝黄公望"终日在荒山乱石丛木深筱中坐，意态忽忽，人不测其为何。又每往泖中通海处，看激流轰浪，虽风雨骤至、水怪悲诧而不顾"（与以上资料相关的例子很多，可参阅俞剑华《中国画论类编》一书）。没有全身心投入的决心，何能如此？

2. 自"有法"入，由"无法"出。

在艺术创作中，"有法"与"无法"（即"法"与"化"）是一对矛盾。"法"指法度、法则、规矩、技法；"化"则指对"法"的自由运用与超越。自"有法"入，就是艺术家从遵循法度、法则、规矩、技法入手，进行艺术创造；由"无法"出，则是对法度、法则、规矩、技法的运用非常纯熟，归于自然，也就是对"法"的运用进入了化境，创作得心应手。这正是一个由不自然进入自然的过程。对这一点，清代著名画家石涛说得十分清楚，他在《画语录》中说："有法必有

化。""至人无法,非无法也,无法而法,乃为至法。"宋董卣在《广川画跋》中说:"书法要得自然。其于规矩权衡,各有成法,不可遁也。至于骏发陵历……随机制宜,不守一定。若一切束于法者,非书也。"吕本中在《夏均父集序》中则说:"学诗当识活法。所谓活法者,规矩具备,而能出于规矩之外;变化不测,而亦不背于规矩也。"艺术要创新,而且是自然而然的创新,必须经历这一过程。历代著名文学艺术理论家在这一问题上一般都反对囿于成法,重视合乎自然规律的创新,故有苏洵"风行水上"、自然成文之论,叶燮"泰山出云"、不遵定法之说,影响深远。

3. 重视"自得",反对模仿。

"自得"是指由于认知主体或审美主体的性格、修养、志趣不同,对宇宙生命现象及其本体"道"的独特体悟。张晶在《美学的延展》(商务印书馆2006年版)一书中有篇文章较系统地论述了"自得"问题,有兴趣的读者可以参阅。有人以为,中国过去不重视个体,只重视群体。笔者以为,说中国传统文化从总体上看有上述思维取向是对的,但不加分析、处处套用,就不对了。中国传统哲学、美学和文艺理论中,在论述悟道、治学方法和审美体验、艺术创作活动的规律时,一直非常重视个体的差别,强调个体应通过努力达到"自得"于心的感悟。而且认为只有个体的"自得",才是创造的源头;除了人,宇宙万物也有"自得"之趣,呈现出一派生机活力。人应该学会尊重宇宙生命生成发展的规律,与宇宙万物融通,才能深刻领会"自得"之趣。"万物静观皆自得,四时佳兴与人同"(程颢诗语),立意就很高。在悟道、治学方面,孟子云:"君子深造之以道,欲其自得之也。自得之,则居之安;居之安,则资之深;资之深,则取之左右逢其源。故君子欲其自得之也。"(《孟子·离娄下》)朱熹《孟子集注》解释孟子的"自得"说时,强调君子体"道"要"默识心通,自然而得之于己"。文学艺术创作方面"自得"的论述更多,魏晋时期曹丕《典论·论文》中早有"文以气为主,气之清浊有体,不可力强而至。……虽在父兄,不能以移子弟"的论断。宋胡仔《苕溪渔隐丛话》前集卷五十六引《西清诗话》云"作诗者,陶冶物情,体会光景,必贵乎自得;盖格有高下,才有分限,不可强力至也。……乃知天禀自然,有不能易者",即承接曹说。金王若虚《论诗诗》云:"文章自得方为贵,衣钵相传岂是真?""纵横正有凌云笔,俯仰随人亦可怜。"李渔《闲情偶寄》卷三总结编剧之甘苦有一段话说:"开手笔机飞舞,墨势淋漓,有自由自得之妙,则把握在手,破竹之势已成,不忧此后不成完璧。如此时此际,文情艰涩,勉强支吾,则朝气昏昏,到晚终无晴色,不如不作之为愈也。"均说明文学艺术家进行创作时有"自得"于心的体悟,方好创作,这点十分重要。无此,则最好别勉强创作,否则只能生

产出垃圾作品。重视"自得",是对人的个性、创造性的尊重,当然就要反对盲目模仿,无论对于古人、今人均不应作没有出息的模仿与剽窃。当今,由于高科技与电子传媒的发展和进入日常生活,人们面临信息时代的种种困惑,虚假信息与拙劣的机械复制产品大行其道,模拟抄袭之风日炽,人们尤应重视在真正的艺术创造中的"自得",反对盲目模仿。李白诗云:"大雅久不作,吾衰竟谁陈?……圣代复元古,垂衣贵天真。"(《古风五十九首》其一)"丑女来效颦,还家惊四邻;寿陵失旧步,笑杀邯郸人。一曲斐然子,雕虫丧天真。……安得郢中质,一挥成风斤?"(《古风五十九首》其三十五)值得当代人重温。

4."当下拾得",趣味天成。

重视生活中的"偶然",重视"直寻""当下拾得""无意",反对不自然的"着意""刻意"与"牵强",是中国传统艺术创作美学思想中一条重要经验,也是自然论文艺美学观在创作理论中的重要表现。唐李德裕在《文章论》中说:"文之为物,自然灵气。恍惚而来,不思而至。杼轴得之,淡而无味。雕刻藻绘,弥不足贵。"宋陆游《文章》诗云:"文章本天成,妙手偶得之。粹然无瑕疵,岂复须人为?"清王士祯等《师友传习录》载肖亭语云:"古之名篇,如山水芙蓉,天然艳丽,不假雕饰,皆偶然得之,犹书家所谓偶然欲书者也。当其触物兴怀,情来神会,机括跃如,如兔起鹘落,稍纵即逝矣!有先一刻后一刻不能之妙,况他人乎?故《十九首》拟者千家,终不能追踪者,由于着力也。一着力便失自然,此诗之不可强作也。"这里,关键在于艺术家在艺术创作中,成功捕作灵感兴会,并善于用恰当的审美形态表现出来,不牵强,不矫饰,没有刻意为之的痕迹,使作品巧妙而自然地达到趣味天成的佳境。

"自然"论美学观对中国传统创作美学思想的影响还有其他内容,这里只是择其要者提出讨论,"温故而知新",希望对我国当今的文艺创作有所裨益。

第六章 "自然"论的文艺美学观(下)

本章重点讨论"自然"论美学观对中国传统文学艺术理论中作品美学思想的影响。上一章说过,在中国传统哲学中,"自然"范畴是用以表述"天地之性"亦即中国古代哲人心目中天人合一的宇宙生命及其终极本体("道")的存在状态的;中国古代哲学(尤其是道家哲学)认为,天人合一的大宇宙生命有其自然而然的生成、发展规律,宇宙生命的发展规律具有不以人的主观意志为转移的客观性,因而,"人法地,地法天,天法道,道法自然"(《老子》)是天人合一的大宇宙生命尤其是人类社会发展的根本法则。人类社会中一切人文创造成果(包括文学艺术作品)都必须与宇宙生命之终极本体及其运行规律("道")相契合,才能促进宇宙生命生生不息的发展,真正具有不朽(即所谓作品可以"与天地相始终")的价值。中国古代"自然"论哲学思想和美学观同时还认为:在人文创造中,一切违背天地人合一的宇宙生命生成发展客观规律的所谓"人为"(或曰"有为")与矫揉造作的做法和表现其实都是不可取的,文学艺术的创新尤贵"自然",不能矫揉造作,不能"以讹为新"(刘勰《文心雕龙》语)。因而,在中国历代有关人文成果及文学艺术作品的品评实践中,思想家、艺术家、艺术理论家们提出的有关作品美学思想方面的很多重要理论命题,便都与要求艺术作品契合宇宙生命本体"道"及其自然而然的生成、发展规律有关。如"既雕既琢,复归于朴"(《庄子·山木》),"形全精复,与天为一"(《庄子·达生》),"自然英旨,罕值其人"(钟嵘《诗品》),"肇自然之性,成造化之功"(传王维《山水诀》),"清水出芙蓉,天然去雕饰"(李白《赠江夏韦太守良宰》),"至丽而自然"(皎然《诗式》),"同自然之妙有,非力运之能成"(孙过庭《书谱》),"生气远出,不着死灰""妙造自然,伊谁与裁"(司空图《二十四诗品》),"笔简形具,得之自然,莫可楷模"(黄休复《益州名画录》论"逸格"),"文章本天成,妙手偶得之"(陆游《文章》),"诗有四种高妙:一曰理高妙、二曰意高妙、三曰想高妙、四曰自然高妙。……非奇非怪,剥落文采,知其妙而不知其所以妙,曰自然高妙"(姜夔《白石道人诗说》),"一语天然万古新,豪华落尽见真淳"(元好问《论诗三十首》),"声色

之来,发于性情,由乎自然"(李贽《杂述·读律肤说》),"虽由人作,宛似天开"(计成《园冶》),"艺与道合,天与人一"(姚鼐《敦拙堂诗集序》)等等皆是,可见"自然"论美学观对我国传统艺术理论中作品美学思想影响之深远。

"自然"论美学观对中国传统文学艺术理论中作品美学思想的深远影响,愚意以为,可以从三个方面来阐释:第一,"人艺"与"天工"的契合是作品达成最高艺术境界、实现最高艺术理想的标志。第二,"自然"论文艺美学观中蕴含着重要的作品美学思想。比如:"风格"多样,源于"自然";以"质"为本,"文质彬彬";"生气远出""妙造自然";"既雕既琢,复归于朴"……这些重要的东方生命美学理念和作品美学思想一直对我国文学艺术作品的创作产生着巨大影响。第三,在历代艺术作品的品评实践中,"自然"范畴作为艺术审美范式或品评标准,一直受到艺术家和艺术理论家的推崇与重视,并曾被明确置于艺术作品审美等级的最高层次(或曰居于最高艺术品位)。

下面,试逐一作出分析和说明。

一、"人艺"与"天工"的契合是作品达成最高艺术境界、实现最高艺术理想的标志

在中国传统哲学与文学艺术理论中,"天工"(有时亦称"天功")系指天然或自然形成的工巧或"天"("大自然")固有之职能,与"人为""人工""人事""人籁""人巧""人艺"等相对称。《尚书·皋陶谟》云:"天工人其代之。"《荀子·天论》云:"天职既立,天功既成,形具而神生。"唐韩愈《赠族侄》诗云:"自云有奇术,探妙知天工。"宋黄庭坚《腊梅》诗云:"天工戏剪百花房,巧夺人工更有香。"元赵孟𫖯《赠放烟火者》诗云:"人闻巧艺夺天工,炼药燃灯清昼同。"明宋同《雪中书怀》诗云:"大钧播物本无意,巧妙如此岂人工?"均可为证。如果我们把人类文明创造成果尤其是文学艺术作品称作"人工""人艺"的产品,那么,这种人文创造成果尤其是优秀文学艺术作品的最高审美境界或最高审美理想应当是什么呢? 从东方和中国传统生命美学的角度亦即传统"自然"论美学观来回答,那就是:人类创造的文明成果特别是艺术作品,如果能实现"人艺"与"天工"自然的契合,毫无矫揉造作之弊(或曰作品进入"自然天成"或"艺与道合"状态),那就进入了最高审美境界。试先细读如下几段有关优秀人文创造成果和文学艺术作品的具体评论:

庖丁为文惠君解牛,手之所触,肩之所倚,足之所履,膝之所踦,砉然

向然,奏刀騞然,莫不中音。合于桑林之舞,乃中经首之会。文惠君曰:"嘻,善哉!技盖至此乎?"庖丁释刀对曰:"臣之所好者,道也,进乎技矣。始臣之解牛之时,所见无非牛者。三年之后,未尝见全牛也。方今之时,臣以神遇而不以目视,官知止而神欲行。依乎天理,批大郤,导大窾,因其固然。……今臣之刀十九年矣!所解数千牛矣,而刀刃若新发于硎……"(庄子《养生主》)

文章本天成,妙手偶得之。粹然无瑕疵,岂复须人为?君看古彝器,巧拙两无施……后夔不复作,千载谁与期?(陆游《文章》)

苏李古诗十九首格古调高,句平意远,不尚难字,而自然过人矣。(谢榛《四溟诗话》)

十九首之妙,如无缝天衣……(王士禛《五言诗选例》)

"生年不满百,常怀千岁忧。昼短苦夜长,何不秉烛游?"……写情如此,方为不隔。(王国维《人间词话》)

余志学之年,留心翰墨,味钟、张之余烈,挹羲、献之遗规……观乎悬针垂露之异,奔雷坠石之奇,鸿飞兽骇之资,鸾舞蛇惊之态,绝岸颓峰之势,临危据槁之形;或重若崩云,或轻如蝉翼;导之则泉注,顿之则山安;纤纤乎似初月之出天崖,落落乎犹众星之列河汉;同自然之妙有,非力运之能成。(孙过庭《书谱》)

与可画竹时,见竹不见人。岂独不见人,嗒然丧其身。其身与竹化,无穷出清新。庄周世无有,谁知此凝神。(苏轼《书晁补之所藏与可画竹三首》)

《西厢记》不同小可,乃是天地妙文。自从有此天地,他中间便定然有此妙文。不是何人做得出来,是他天地直会自己劈空结撰而出。若定要说是一个人做出来,圣叹便说,此一个人即是天地现身。(金圣叹《读六才子书西厢记法》)

以上第一段论技艺,第二段论文章,第三段论诗歌,最后三段分别论书法、绘画、戏曲,可以说,都是对不同类别的优秀的人文创造成果和文学艺术作品成功经验的品评或总结,也是作品审美理想与鉴赏批评标准的探讨与表述。论述中提出的"道进乎技""因其固然""文章本天成,妙手偶得之""自然过人""无缝天衣""不隔""同自然之妙有,非力运之能成""天地妙文"等观点或评语表明:中国历代艺术家和艺术理论家总是把优秀的文学艺术作品达到"人

艺"与"天工"的自然契合视为作品达成最高审美境界、实现最高艺术理想的主要标志。其实,"文章本天成,妙手偶得之",既是文学艺术作品达成最高审美境界、实现最高艺术理想的标志,也是艺术家通过艺术创造体验理想人生境界的标志——在这里,实现艺术理想和实现人生理想是一致的。而艺术作品要成为具有永恒的艺术魅力、生动感人的有机生命结构,艺术家就必然要使其创作的作品契合天人合一的大宇宙生命及其存在、发展规律,也就是要使作品达到"艺与道合""妙造自然"的境界。这种艺术理念,与中国古代生命美学认为人文创造成果和文艺作品是大宇宙生命及其本体"道"通过作家、艺术家的创造型劳动产生的一种外化形态的基本观点息息相通。刘勰《文心雕龙·原道》云:"人文之元,肇自太极,幽赞神明,易象为先。庖牺画其始,仲尼翼其终。而乾坤两位,独制《文言》。言之文也,天地之心哉!"集中阐释的正是这一观点。

关于"人艺"与"天工"的自然契合是艺术作品达成最高审美境界和实现最高艺术理想的标志这一"自然"论文艺美学观方面的重要认识,钱锺书在《谈艺录》中曾有两段话以融通中外的现代学术视野作过新的阐发,他说:

> 百凡道艺之发生,皆人与天之凑合耳。顾天一而已,纯乎自然,艺由人为,乃生分别。综而论之,得两大宗。一则师法造化,以摹写自然为主。其说在西方,创于柏拉图,发扬于亚里斯多德……二则主张润饰自然,功夺造化。此说在西方,萌芽于克利索斯当,申明于普罗提诺……唯美派作者尤信奉之。窃以为二说若反而实相成,貌异而心则同。夫摹写自然,而曰"选择",则有陶甄纠改之意。自出心裁,而曰修补,顺其性而扩充之曰"补",删削之而不伤其性曰"修",亦何尝能尽离自然哉。

又说:

> 盖艺之至者,从心所欲,而不逾矩;师天写实,而犁然有当于心;师心造境,而秩然勿倍于理。莎士比亚尝曰:"人艺足补天工,然而人艺即天工也。"圆通妙彻,圣哉言乎。人出于天,故人之补天,即天之假手自补,天之自补,则必人巧能泯。造化之秘,与心匠之运,沆瀣融会,无分彼此。①

① 以上两段引文分别见钱锺书:《谈艺录》(补订本),中华书局1984年版,第60—61、61—62页。

钱锺书在《谈艺录》"序"中曾说："东海西海,心理攸同;南学北学,道术未裂。"信哉斯言！在这里应当特别指出的是:钱锺书译引了莎士比亚的话"人艺足补天工,然而人艺即天工也",并指出这一重要理论命题"圆通妙彻,圣哉言乎"。可见"人艺"与"天工"的自然契合,不仅是中国传统"自然"论文艺美学观方面的认识,而且是中外艺术家、艺术理论家对如何成功地进行艺术创作和对优秀艺术作品如何进入最高审美境界、实现最高艺术理想必须遵循的艺术规律的一种通识。按钱先生的新看法:"艺之至者",可以走"师天写实"的路子,但必须"犁然有当于心";可以走"师心造境"的路子,但必须"秩然勿倍于理"——都应实现"人艺"与"天工"的自然契合。钱先生说的"人出于天,故人之补天,即天之假手自补,天之自补,则必人巧能泯。造化之秘,与心匠之运,沆瀣融会,无分彼此",则是在通观中外优秀作品艺术创造经验的基础上对这种"契合"的解释,至今依然有重要现实意义。无论古代或当代,某些艺术作品片面地以"讹"为"新",或以"炫技"为最高追求,甚至自觉不自觉地以遗失或舍弃作品丰富的社会历史生活内容尤其是人文理想为代价,如果形成倾向,将是很不足取的。

二、"自然"论文艺美学观中蕴含的重要作品美学思想

"自然"论文艺美学观对中国传统作品美学思想提出了很多方面的具体要求,比如:"风格"多样,源于"自然";以"质"为本,"文质彬彬";"生气远出""妙造自然";"既雕既琢,复归于朴"……一直都对我国文学艺术创作中的作品美学思想产生着巨大影响。下面,试逐条作出具体分析与说明。

1."风格"多样,源于"自然"。

在中国魏晋南北朝时期,"风格"一词已常为人们使用。只是那时"风格"多用来指人物的风度品质,常应用于人物品藻方面。如晋葛洪《抱朴子·行品》云:"士有行己高简,风格峻峭,啸傲偃蹇,凌侪慢俗……而立朝正色,知无不为……"南朝宋刘义庆《世说新语·德行》云:"李元礼风格秀整。"《晋书·和峤传》云:"峤少有风格,慕舅夏侯玄之为人,厚自崇重,有盛名于世。"均此。后来,中国的品评批评由人物品评转向山水及艺术作品品评,"风格"也用来指作家的创作个性或风度品格在作品或文体中的体现。如梁朝刘勰《文心雕龙·议对》论历代优秀的议论与对策文章,他列举历代作家直至魏晋时期陆机作品的创作特色云:"……及陆机断议,亦有词锋,而腴词弗剪,颇累文骨。亦各有美,风格存焉。"北周颜之推《颜氏家训·文章》云:

"古人之文,宏材逸气,体度风格,去今实远……"唐杜甫《苏端薛复筵简薛华醉歌》云:"坐中薛华善醉歌,歌辞自作风格老。"宋司马光《虞部郎中李君墓志铭》云:"君喜为诗,有前人风格。"清袁枚《随园诗话补遗》卷五云:"金陵有二诗人:一蔡芷衫,一燕南山。蔡主风格浑古,燕专尚心思雕刻。"都是例子。刘勰《文心雕龙·体性》是一篇专门讨论作品风格及其形成原因的文章。该文论文章体性因人而异云:"夫情动而言形,理发而文见,盖沿隐以至显,因内而符外者也。然才有庸俊,气有刚柔,学有浅深,习有雅正,并情性所铄,陶染所凝;是以笔区云谲,文苑波诡者矣。"全面分析了文章(作品)风格多样性形成的主客观原因。他把不同作品的风格区分为八种基本类型——"一曰典雅,二曰奥远,三曰精约,四曰显附,五曰繁缛,六曰壮丽,七曰新奇,八曰轻靡",对文学史上的作品风格及其发展作了较细致的分类评述。他在认真总结不同作家创作个性对作品风格差异产生的影响后说:"触类以推,表里必符,岂非自然之恒资,才气之大略哉!"这"自然之恒资""才气之大略",实即指作品风格多样,出于作家才、气、学、习之不同,缘于"自然",不难理解。这种思想,无疑是对曹丕《典论·论文》中"文气"论的继承与发展,曹丕便认为"文以气为主,气之清浊有体,不可力强而至"。它对我们正确认识作品风格的多样性及其自然而然的生成发展规律,具有重要意义。《文心雕龙》以后,对文学艺术作品中体现的作家风格、文体风格、流派风格、时代风格乃至作品的地域风格等,几乎历代均有考辨和论述,尤其在诗话、词话和诗文、小说、戏曲评点中,相关资料极多,不胜枚举。当然,在对作品风格的品评中,有一种现象,过去不太为人注意,今天我们谈"自然"论美学观对作品美学思想的影响时,似乎值得提出来说说,即我国传统文艺论著中有关文学艺术作品风格的品评或讨论中,常常出现一种以大宇宙生命现象(人身或自然现象)作比方去品评作品,以深化人们对文学艺术作品生命美学特征理解的现象(前者人称"人化"批评;后者我曾称之为"泛宇宙生命化"批评①),值得研究。这种现象也说明:中国传统文学艺术家和理论家对作品风格的多样性的理解总是与天人合一的大宇宙生命(包括其"道"本体及"道"创生万物的丰富性)相联系。比如,唐孙过庭《书谱》中那段对钟、张、羲、献的书法作品达到的生命美学境界所作的"同自然之妙有,非力运之能成"的精彩批评,便是一种用宇宙万物生生不息、变化无穷、多彩多姿的生命现象作比喻,寓"理"于"象","理""象"融通,对书法作品进行的精心赏鉴与批评,非常生动深刻,令人过目难忘。文学理论中,明代屠隆对文学作品风格多样性的论述也极富自然情趣,他说:

① 请参阅拙文:《"人化"批评与"泛宇宙生命化"批评》,《文学评论》2006年第5期。

今夫天有扬沙走石,则有和风惠日;今夫地有危峰峭壁,则有平原旷野;今夫江海有浊浪崩云,则有平波展镜;今夫人物有戈矛叱咤,则有俎豆宴笑:斯物之固然也。藉使天一于扬沙走石,地一于危峰峭壁,江海一于浊浪崩云,人物一于戈矛叱咤,好奇不太过乎? 将习见者厌矣。文章大观,奇正、离合、瑰丽、尔雅、险壮、温夷,何所不有?①

众多的文学艺术作品的风格与天人合一的大宇宙生命现象(包括社会生活)的丰富性、多样性相适应,当然更应该与人类社会生活的反映者和表现者——作家艺术家的"才、气、学、习"的差异及创作个性的丰富性、多样性相适应。宇宙万物是"自然",作家艺术家个性的差异也是一种"自然"(同属天人合一的大宇宙生命现象)。所以刘勰在《文心雕龙·体性》篇中才说:"若夫八体屡迁,功以学成,才力居中,肇自血气。气以实志,志以定言,吐纳英华,莫非情性。是以贾生(笔者按:贾谊。此段下以下括号中均为笔者按。)俊发,故文洁而体清;长卿(司马相如)傲诞,故理侈而辞溢;子云(杨雄)沉寂,故志隐而味深;子政(刘向)简易,故趣昭而事博……"明末李贽说得更为直白,且把"性情"的差异理所当然地归结为"自然"(自然而然),突出了明代"自然"论文艺美学观具有的反对理学禁锢、提倡个性解放的时代特征。他说:"盖声色之来,发于情性,由乎自然,是可以牵合矫强而致乎?……故性格清澈者音调自然宣畅,性格舒徐者音调自然疏慢,旷达者自然浩荡,雄迈者自然壮烈,沉郁者自然悲酸,古怪者自然奇绝。有是格,便有是调,皆情性自然之谓也。莫不有情,莫不有性,而可以一律求之哉!然则所谓自然者,非有意为自然而遂以为自然也。若有意为自然,则与矫强何异? 故自然之道,未易言也。"②

2. 以"质"为本,"文质彬彬"。

"文"与"质",是中国先秦时期已广泛应用的一对重要审美范畴。"文""质"概念在《国语》及其他先秦典籍中屡见。其实,先秦时期"文"与"质"的概念最初也并非专门用来分析文艺作品,而是可通观或评价别的事物的(包括评论政教、礼乐制度与设施,评论人物的素质和品貌风神)。从字源学角度看,"文"原指纹理、花纹(大约与人类早期文身之文有关,朱芳圃《殷周文字释丛》:"文即文身之文……"),后引申为线条、色彩交错的表现形态或纹饰图像,《说文》云:"文,错画也,象交文。"王筠《句读》云:"错,交错也。错而画之,乃成文也。"后又用指事物的种种外在表现形式,包括外观、礼仪、文

① 屠隆:《与王元美先生》,《由拳集》卷一四,《续修四库全书》本。
② 李贽:《读律肤说》,《焚书》卷三。

饰、文采、文辞、文章、文字等。从作品美学角度看,"文"属于作品的特定形式及外在之美。"质"原指抵押、典当,《说文》云:"质,以物相赘。"朱骏声《说文通训定声》云:"以钱受物曰赘,以物受钱曰质。"又指事物的质地、特质,后借指事物的内容、品性、内涵、本质。从作品美学角度看,"质"属于作品的内容或内在之美。李炳海在《周代文艺思想概观》一书中,对周代的"文""质"观作了详细辨析,认为周代文、质对举有三种基本含义:(1)"文指的是形式、现象,质指内容、本质";(2)"文,是指约束天性的礼法","质,指自然天性";(3)"文表示华美、艳丽","质表示质朴、质实"。他认为,在这三种不同的用法中,有着共通之点,即都强调"文""质"的"统一"与"有机结合",同时又"都强调'质'的重要性与主导作用:形式要以内容为本,外在的修饰要以本然的质地为基础,华美要以朴素为根柢"。① 李书对先秦以"质"为本最终达到"文质彬彬"这一辩证的"文""质"观论析颇为系统、深入,对人们研究这一问题有启迪意义。

　　先秦诸子的文章中重"质"、以"质"为本或在以"质"为本基础上达到"文质彬彬"的言论很多。如《老子》三十八章有"处其实不居其华"的论述,《墨子》附录《墨子佚文》中有"先质而后文,此圣人之务"的论述,《韩非子·解老》中有"君子……好质而恶饰"和"文为质饰"的观点。当然,也有同时突出强调"文"的重要性的观点,如"言之无文,行而不远"(《左传·襄公二十五年》引仲尼语)。而在上述众多看法中影响深远的,则应数孔子著名的两个理论命题:"绘事后素"和"文质彬彬"。将两个命题合在一起,人们不难看出孔子的文质观相当全面、辩证和深刻,在当时颇具代表性。

　　孔子提出的"绘事后素"的命题对中国传统艺术尤其是绘画创作和作品美学思想影响很大,这也从一个重要方面说明孔子"文质彬彬"的观点是建立在以"质"为本的基础上的。《论语·八佾》中记录了孔子和学生子夏讨论诗歌问题的一段话,非常有名:"子夏问曰:'"巧笑倩兮,美目盼兮,素以为绚兮"何谓也?'子曰:'绘事后素。'曰:'礼后乎?'子曰:'起予者,商也。始可与言诗已矣!'"这段对话中子夏提出来请教老师的那几句诗,见《诗经·魏风·硕人》,是形容女子容貌姣好,善于眉目传情的。子夏问:何谓也?孔子不直接作解释和回答,而是从绘画和装饰角度提出一个带有普遍性的非常重要的理论命题:"绘事后素"。也就是说:绘画应先有白底子,才能作画。孔子的意思是:任何事物都有"文""质"两方面,"文"是表现"质"的,要懂得先要有"质"("素")才能有"文"("绘事")的道理,才能读懂诗。子夏很聪明,

① 参阅李炳海:《周代文艺思想概观》,东北师范大学出版社1993年版,第20—32页。

立即由"诗"联系到"礼",说:是不是"礼"也在"仁义"之后,先有"仁义"这一根本,才能有表现"仁义"之"礼"? 于是,孔子对学生子夏大加赞赏。葛路在《中国古代绘画理论发展史》中谈这一命题时指出:"'绘事后素',我以为是讲文与质的问题。任何事物都有个本质,也都有表现本质的形式。这就是质与文。'素'是质,'绘'是文,文是表现质的。"解释得相当恰切。

"文质彬彬"的说法则首见于《论语·雍也》。孔子在这里对人物品评中的"文"与"质"两方面的问题作了非常辩证的解说,他说:"质胜文则野,文胜质则史,文质彬彬,然后君子。"这是孔子从儒家的人生理想和政教观出发,对人物文质统一关系所说的一段非常重要的话。杨伯峻在《论语译注》中对此进行今译云:"孔子说:'朴实多于文采,就未免粗野;文采多于质朴,又未免虚浮。文采和质朴(内容和形式),配合适当,这才是个君子。'"该书评注说:"儒家认为礼乐是文,仁义是质,两者必须配合适当。"这一重要理论命题后来被广泛移用于中国传统文学艺术批评,对人们认识文学乃至艺术作品内容与形式的辩证统一关系产生了非常深刻的影响。

如果我们把以上孔子的两个重要命题放在一起,作进一步的深入思考,就不难发现:以"质"为本进而达到"文质彬彬"这种审美理想,在我国先秦时期已奠定了坚实的理论基础,而且作了十分精辟的艺术学方面的具体描述与表达——这无疑是中国传统美学尤其是文艺美学中闪耀着智慧光辉的重要组成部分。

先秦以后,在中国浩如烟海的传统文艺论著中,关于"文""质"关系的论述很多,其中不乏艺术学和作品美学思想方面的精辟之见,但都与继承孔子上述辩证观点有关。比如,刘勰《文心雕龙·情采》云:"圣贤书辞,总称文章,非采而何? 夫水性虚而沦漪结,木体实而华萼振;文附质也。虎豹无文,则鞟同犬羊;犀兕有皮,而色资丹漆;质待文也。……故情者文之经,辞者理之纬;经正而后纬成,理定而后辞畅,此立文之本源也。……夫能设谟以位理,拟地以置心,心定而后结音,理正而后摛藻,使文不灭质,博不溺心,正采耀乎朱蓝,间色屏于红紫,乃可谓雕琢其章,彬彬君子矣。"宋张戒《岁寒堂诗话》卷上云:"元、白、张籍以意为主,而少于文;贺以词为主,而失于少理,各得一偏。故曰文质彬彬,然后君子。"以"文""质""各得一偏"分别评价元稹、白居易、张籍以及李贺之诗的重"意"与重"词"之区别,虽然说法至今仍可商榷,主张"文""质"相得益彰的审美取向则是非常清楚的。明胡应麟《诗薮·内编》卷二云:"汉人诗,质中有文,文中有质,浑然天成,绝无痕迹,所以冠绝古今。魏人赡而不俳,华而不弱,然文与质离矣。晋与宋,文胜而质衰;齐与梁,文胜而质灭;陈隋无论其质,即文无足论者。"以"质文代变"(刘勰

语)论文学发展史。明杨慎《论文》云:"良玉不琢,素以为绚,质斯贵矣;玉有圭璋,素有藻馈,文可遗乎?"均主应以"质"为本,"文""质"应相得益彰,使作品达成内外和谐和有机统一之美。

当然,也应当进一步指出,中国历代文论中虽然有很多强调文质兼重、以"文质彬彬"为理想的论述,但也一直有大量更看重"质"或曰重"意"、重"情"、重"理"、重"道"、重"真"的精辟论述,产生于历代反对形式主义、反对淫丽绮靡文风的著名文艺思潮和文艺运动之中,承前启后,给人留下了十分深刻的印象。这种重"质"的观点,与"文质彬彬"的观点相比,似乎有所倚重,有些偏颇。但它与中国传统美学以"道"为天人合一的大宇宙生命本体的哲学传统以及重"自然"、反对"人为""雕琢"之美的总体思维倾向有关。这也正是宗白华所说的中国传统美学在魏晋以后更看重"清水芙蓉"之美,并认为它高于"错彩镂金"之美的根本原因。而在中国传统艺术发展史的长河中,每当人们面对艺术脱离时代与生活,片面追求华美形式而形成不良倾向时,传统文学艺术论著中这类反对雕饰、浮华之风的言论,反对脱离时代、无病呻吟,反对违背历史本质真实、消解人文理想的言论,就会触动众多读者的心弦,如警钟长鸣,发人深思。如宋戴复古诗云:"陶写性情为我事,流连光景等儿嬉。锦囊言语虽奇绝,不是人间有用诗。""飘零忧国杜陵老,感遇伤时陈子昂。近日不闻秋鹤唳,乱蝉无数噪斜阳。"(《石屏诗集》卷七)清潘德舆《养一斋诗话》卷三则云:"隋李谔曰:'连篇累牍,不出月露之形;积案盈箱,唯是风云之状。文笔益繁,其政益乱。'此皆不质实之过。质则不悦人,实则不欺人。以此二句衡之,而天下诗集之可焚者亦众矣!"潘氏之言是否十分恰当仍可仔细商榷,但所引李谔的话若结合其历史背景,细细读来,能无感触?

3."生气远出""妙造自然"。

这一作品美学的理论命题来自唐代著名诗论家司空图《二十四诗品》"精神"一"品"。该品云:"欲返不尽,相期与来。明漪绝底,奇花初胎。青春鹦鹉,杨柳楼台。碧山人来,清酒深杯。生气远出,不着死灰。妙造自然,伊谁与裁?"此中的自然景象描述如"明漪绝底""奇花初胎""碧山人来""清酒深杯"等均为隐喻,可供读者体验;重要者在此品的后十六字。参阅有关研究资料,将后十六字译成现代汉语,应是:作品生气勃发,远出纸上,毫不板结凝固,绝无槁木死灰之状态。这种充满生机活力、精神充沛的状态,不是矫揉造作得来的,必须与天地之性契合。而作品的妙造自然之境,又有谁可以裁度它呢? 郭绍虞主编《诗品集解》一书注释云:"生气,活气也,活泼泼地,生气充沛,则精神迸露纸上……有生气而无死气,则自然精神。"《皋兰课业本原解》释此"品"云:"取造化之文为我文,是为真谛。"释"自然"一品又云:

"不矫强""自出机杼""不假思议""如无缝天衣"。此处所说的"取造化之文为我文"和"不矫强""如无缝天衣",正是"妙造自然"的两层含义,即孙过庭《书谱》中说的:"同自然之妙有,非力运之能成。"

值得注意的是,"生气远出……妙造自然"的理论命题中包含着中国传统美学思想中内涵丰富的"气"(实即为"气韵"层次)的审美思想,这正是渊源久远的中国传统艺术理论中有关作品美学方面的重要内容之一。笔者曾以为,在中国传统文学艺术理论中,作品的审美尤其是作品的意境审美包括"象之审美""气之审美""道之认同"三个层次(请参阅拙作《中国艺术意境论》第五、六章),三个层次都值得认真研究——尤其是后二者。其实只要留心,人们应该不难发现,在中国传统文学艺术作品的创作实践以及大量文艺批评论著中,的确存在着一种对建立在"象之审美"基础上以"气韵"审美为核心,向势、神、风、骨、格、趣、调等审美领域融通拓展而形成的虚境审美心理场的多角度描述,从而产生了中国传统美学思想中对艺术作品的"气势""气脉""气骨""气格""气调""气味""气质""气象""气貌""气体"等气之审美领域的复杂审美现象的关注,甚至在中国传统诗歌作品及其他传统艺术作品的丰富审美实践中,还出现了对种种不同生活领域中的"气"的表述和描绘,形成了一种覆盖自然界、社会、人身、生理、心理、病理乃至涉及哲思审美境层的多方位、多层次的虚境审美心理场和审美气群。这种"气之审美"层次的审美,西方文论少有系统涉及,值得认真研究。

4.既雕既琢,复归于朴(包括"绚烂之极",复归"平淡")。

"既雕既琢,复归于朴"语出《庄子·山木》篇。这是一种十分重要的生命美学思想,是道家自然本体崇拜亦即回归自然的思想在哲学上的辩证表述。陈鼓应《庄子今注今译》一书中的译文为:"既已雕切琢磨,现在要回复真朴。"应该说,此处以"真朴"译"朴",深得道家要旨。"朴"在道家哲学中,正是表示"道"的状态的重要用语,《老子》云:"道常无名,朴。"(三十七章)在道家哲学中,"朴"又往往与"素""真""拙""淡""无为"相联系。《老子》云"见素抱朴"(十九章),"大巧若拙"(四十五章),"道常无为而无不为"(三十七章),又说"道之出口,淡乎其无味"(同上);《庄子·渔父》则云"真者,所以受于天也,自然不可易也。故圣人法天贵真,不拘于俗",均可为证。

在我国传统文学艺术理论中,"既雕既琢,复归于朴"这一"自然"论的美学观有着深刻的影响与表现。归纳起来,主要有两方面:一是用以描述文学艺术的创作过程,即由追求作品雕琢之美趋于追求"真""朴""素""淡",达到艺术上的成熟——这可以具体表现在作家某一作品的创作过程或生平一系列作品的创作过程及其变化之中;二是用以表达作品的最高审美理想:作

品多种多样,众美共生,可以"气象峥嵘,五色绚烂",但以"朴"为最高理想。苏轼云:"大凡为文当使气象峥嵘,五色绚烂,渐老渐熟,乃造平淡。"①黄庭坚《与王观复书》云:"但熟观杜子美到夔州后古律诗,便得句法简易,而大巧出焉。平淡而山高水深,似欲不可企及。文章成就,但无斧凿痕,乃为佳作耳。"便属于第一方面的论述。刘勰《文心雕龙·情采》云:"夫铅黛所以饰容,而盼倩生于淑姿;文采所以饰言,而辩丽本于情性。故情者文之经,辞者理之纬;经正而后纬成,理定而后辞畅,此立文之本源也。"李白《古风》之一云:"丑女来效颦,还家惊四邻;寿陵失旧步,笑煞邯郸人。一曲斐然子,雕虫丧天真……安得郢中质,一挥成风斤?"司空图《二十四诗品·绮丽》云:"浓者必枯,淡者屡深。"袁宏道《行素园存稿引》云:"行世者必以真,悦俗者必媚。真久必见,媚久必厌,自然之理也。"恽格《南田画跋》论绘画精品的特征云:"洗除尘滓,独留孤迥,烟鬟翠黛,敛容而退。"郑板桥《题画》诗则云:"画到神情飘没处,更无真相有真魂。"这一观点一直影响到近现代,如鲁迅即有相关的著名诗句:"扫除腻粉呈风骨,褪却红衣学淡妆。"这些均属后者。

三、"自然"作为最高艺术审美范式和艺术品评标准

应当指出,"自然"范畴在中国传统艺术理论尤其是作品美学思想中,一般有两种不同的用法。一是"自然"作为作品风格学范畴使用时,常常与其他标示作品风格的范畴并列,只具有标示作品某一特定风格的含义。如司空图《二十四诗品》中,"自然"作为诗歌风格(境界)的一种类型,就与"雄浑""冲淡""纤秾""绮丽""含蓄"等二十余种不同的风格类型并列。这时,"自然"属于作品风格学众多范畴中的一种,并不具有居于最高艺术品位的意义。但是,在历代艺术作品品评标准或等级界定中,"自然"作为体现宇宙生命本体"道"的存在发展状态的审美范式或艺术评判标准,却一直受到历代艺术家和艺术理论家的推崇与重视,而且,在一些重要的艺术批评著作中,"自然"范畴作为艺术等级界定标准,曾不止一次地被明确置于艺术作品审美等级的最高层次(或曰居于最高艺术品位)。

有两条资料常被人提及:一是唐代著名画论家张彦远在《历代名画记·论画体》中提出的绘画作品的五等次艺术批评标准——"自然、神、妙、精、谨细","自然"列于最高艺术品位。张彦远说:"夫失于自然而后神,失于神而

① 转引自何文焕:《历代诗话·竹坡诗话》。

后妙,失于妙而后精,精之为病也,而成谨细。自然为上品之上,神者为上品之中,妙者为上品之下,精者为中品之上,谨而细者为中品之中。余今立此五等,以包六法,以贯众妙。其间诠量可有数百等,孰能周尽?"张彦远《历代名画记》是我国唐代一部颇具理论系统性的著名画论著作,它较全面地总结了历代绘画经验,反对绘画只求形似,尤其是"形貌彩章,历历俱足,甚谨甚细,而外露巧密",主张作品应当以谢赫提出的"六法"为基石,首重"气韵生动",继承优秀绘画传统。其五等次批评标准无疑是对魏晋艺术品评中的分级标准,尤其是唐代以"神""妙""能"三品论书、论画的等级界定标准的一种重要继承和发展。二是宋代黄复休在《益州名画录》中,针对唐代朱景玄将"逸品"列于"神""妙""能"三品之后的绘画等级界定,明确将"逸品"改列于三品之上,提出"画之逸、神、妙、能"的"四格"品画标准,而且,黄氏还以"自然"论文艺观明确给"逸格"这一标准的理论内涵定位。其论云:"画之逸格,最难其俦。拙规矩于方圆,鄙精研于彩绘,笔简形具,得之自然,莫可楷模,出于意表,故目之曰逸格也。""逸格"地位的提高(且被置于"神"品之上),反映了唐末宋初以来绘画审美风尚的重大变化,代表了中国文人画重抒情写意的艺术创作取向与特色。

当然,除此之外,如果我们不拘泥于艺术批评学层面的细致排列与划分,而是广泛考察中国文学艺术作品的具体品评实践,并结合"自然"范畴与宇宙生命及其本体"道"的关系去进行思索,就不难明白:"自然"范畴一旦从一般的风格论范畴进入(或提升到)本体论范畴,便自然而然地会居于作品品评标准或等级界定的最高艺术层次,并在各类艺术批评实践中得到广泛的应用。比如,宋严羽在《沧浪诗话·诗评》中具体比较陶渊明、谢灵运两家诗歌优劣云:"魏晋古诗,气象混沌,难于句摘。魏晋以还有佳句,如渊明'采菊东篱下,悠然见南山',谢灵运'池塘生春草'(引者补注:谢诗下句为'园柳变鸣禽')之类。谢所以不如陶者,康乐之诗精工,渊明之诗质而自然耳。"赵翼在《瓯北诗话》卷一中具体比较苏轼、黄庭坚作品优劣云:"北宋诗推苏、黄两家,盖才力雄厚,书卷繁富,实旗鼓相当,然其间亦自有优劣。东坡随物赋形,信笔挥洒,不拘一格,故虽波澜不穷,而不见有矜心作意之处。山谷则专以奥峭避俗,不肯作一寻常语,而无从容游泳之趣。且坡使事初随其意之所之,自有书卷供其驱驾,故无揎摭痕迹。山谷则书卷比坡更多数倍,几乎无一字无来历,然专以选材庀料为主,宁不工而不肯不典,宁不切而不肯不奥,故往往意为词累,而性情反为所掩。此两家诗境之不同也。"李贽:《焚书·杂说》中那段比较杂剧《西厢记》、南戏《拜月亭》与南戏《琵琶记》之优劣的话更为有名,他说:"《拜月》《西厢》,化工也;《琵琶》,画工也。夫所谓画工者,以其能

夺天地之化工,而孰知天地之无工乎?今夫天之所生,地之所长,百卉具在,人见而爱之矣。至觅其工,了不可得,岂其智固不能得之欤?要知造化无工,虽有圣贤,亦不能知化工之所在,而其谁能得之?由此观之,画工虽巧,已落二义矣!……彼高生者(笔者按:指《琵琶记》之作者高明),固已殚其力之所能工,而极吾才之既竭。惟作者穷巧极工,不遗余力,是故语尽而意亦尽,词竭而意索然亦随以竭……盖虽工巧之极,其气力限量止可达于皮肤骨血之间,则其感人仅仅如是,何足怪哉!《西厢》《拜月》乃不如是。意者宇宙之内,本自有如此可喜之人,如化工之于物,其工巧自不可思议耳。"

至近代,王国维更有从理论上将"自然"这一艺术审美范畴和品评标准的应用范围扩而大之之论。他居然破例以"自然"范畴作为文学批评中的最高审美标准品评中国一个朝代甚至中国古今之优秀文学作品,进一步凸显了"自然"作为宇宙生命(包括艺术生命)元范畴的本体特征。他在评元曲(元代戏曲)的艺术成就时说:

> 元曲之佳处何在?一言以蔽之,曰:自然而已矣。古今之大文学,无不以自然胜,而莫著于元曲。盖元剧之作者,其人均非有名位学问也;其作剧也,非有藏之名山,传之其人之意也。彼以意兴之所至为之,以自娱娱人。关目之拙劣,所不问也;思想之卑陋,所不讳也;人物之矛盾,所不顾也;彼但摹写其胸中之感想,与时代之情状,而真挚之理,与秀杰之气,时流露于其间。故谓元曲为中国最自然之文学,无不可也。若其文字之自然,则又为其必然之结果,抑其次也。①

"自然"论美学观对中国传统艺术理论中接受美学思想方面亦有深刻影响。这方面相对说没有对创作美学、作品美学方面的影响那样集中、突出,待以后有机会再续谈。

① 王国维:《宋元戏曲考·元剧之文章》。

第七章 "和"之美三题

"和",作为我国古代表示和谐、圆融、和合、调和含义的重要哲学概念,与中华民族原始初民在远古农耕时期产生的一种天人合一的生命体验和意识有关。"和"字在甲骨文与金文中早已出现。甲骨文中"和"的字形原为"龢"①,《说文·龠部》:"龢,调也,从龠禾声,读与和同。"("龠"是古代乐器,《说文》释为:"乐之竹管,三孔以和众声也。"后来的学者尤其是郭沫若对此考辨极详,并指出:"龢"亦为古乐器之名,"笙"之一种。此字系由乐声之调和引出"调"义。)金文中,"和"字多见,字形有时作"龢",亦作"和"。②《说文·口部》:"和,相应也。从口,禾声。"《广韵·过韵》:"和,声相应。"《国语·郑语》记载周太史伯为郑桓公论西周末年天下兴衰及"和""同"的差异时说:"夫和实生物,同则不继。以他平(笔者按:'平'此处指调和、融合)他谓之和,故能丰长而物归之。若以同裨同,乃尽弃矣。"这些解说,均与这种发源于中国古代农耕时期原始初民的宇宙生命体验与意识有关。后来,进一步明白了"和"(万物之和谐、和合)对于宇宙生命生成、发展的重要意义,即认识到"和实生物,同则不继"这一宇宙生命生成、发展的内在规律,并运用这一规律于人类社会生活的各个领域,真正能做到有所作为时,人们对"和"的重要意义和实践性品格的理解便进一步加深和扩大了。今天,我们读到的有关人类社会生活各个领域追求和谐、和合之美的著名论述很多(包括自然生态、社会伦理之"和"),便是证明。比如,先秦文献中,《左传·昭公二十五年》关于宴子与齐侯论和同的话"和如羹焉"以及"先王之济五味,和五声也,以平其心,成其政也……心平德和"的论述;《国语·周语》关于"政象乐,乐从和,和从平"的论述;前引《国语·郑语》周太史伯在那段"和实生物"的纲领性话语后面接着分析的"故先王以土与金木水火杂,以成百物。是以和五味以调口,刚四肢以卫体,和六律以聪耳,正七体以役心,平八索以成人,建九纪以立纯德,合十数以训百体。出千品,具万方,几亿事,材兆

① 于省吾主编:《甲骨文字诂林》第四册,中华书局1996年版,第1426页。
② 容庚编著:《金文编》卷二,中华书局1985年版,第124、64页。

物……"以及"声一无听,物一无文,味一无果,物一不讲"的论述;《诗经》关于"亦有和羹,既戒既平"的吟咏;《易传·乾·彖》关于"乾道变化,各正性命,保合太和,乃利贞"的论述;老子关于"万物负阴而抱阳,冲气以为和"的论述;孔子关于"君子和而不同,小人同而不和"的论述等等,都是。

中国传统艺术和美学理论中有关追求"和"之美的论述也很普遍。首先是乐论中有关音乐产生于"天地之和"的论述,非常引人注目。《左传·昭公二十五年》,子产论礼乐,即有"则天之明,因地之性,生其六气,用其五行……章为五声"以及"哀乐不失,乃能协于天地之性,是以长久"之说;《礼记·乐记》论述得更加明确:"大乐与天地同和","乐者,天地之和也;礼者,天地之序也。和,故百物皆化;序,故群物皆别……明于天地,然后能兴礼乐也。"还有历代音乐、文学、绘画、书法、雕塑、舞蹈乃至园林营造理论中创作美学、作品美学、接受美学等方面追求艺术创造中"和"之美的大量精辟论述,更是不胜枚举,形成了悠久、深厚的历史传统和琳琅满目的学术景观。

下面,笔者试从发生学的角度,就中国传统文学艺术创作与批评领域中"和"之美的几种生成形态及与之相关的问题谈谈浅见。

一、关于两极兼融之美

两极兼融,与哲学上常说的对立统一(或称对待统一)的重要命题有关,本指事物包含的矛盾双方相互渗透、融通、转化——经过这一运动过程,最后达成新的对待统一,产生新质的生命。这是事物生成发展的内在规律最基本的表现形态,对万物的生成发展状况具有集中概括意义和普适性,故我国古代哲学中有"一阴一阳之谓道""万物负阴而抱阳,冲气以为和"的著名论述。在我国传统艺术创作与批评理论中,两极兼融的现象非常普遍,且形态复杂多样、变化多端,论者甚众,值得认真梳理、总结。下面,笔者试分为两极兼容、两极兼融、中和三个相关又不完全相同的层次(或曰三种状况)逐一加以说明。

1. 两极兼容。

"容",在此应为"包含""容纳",指矛盾双方并存或统一于某一整体事物或现象当中。在我国传统艺术创造中,多指某一艺术现象乃至某一艺术作品中可以同时包含两种对待因素,或可以兼容两种审美取向(当然有主导方面)。应该说,承认两极能够"兼容",是人们进一步运用不同方法创造两极兼融之美的基础。

两极兼容现象在中国传统艺术创作与批评理论中有非常普遍的表现。因而,有的学者从思维方式角度,把它视为一种有别于西方的"中国传统思维模式"。中国人民大学蔡钟翔教授2003年发表过一篇短文,叫做《说"两极兼容"——关于中国传统思维模式的一点感悟》①,便是从"中国传统思维模式"角度提出这一问题的。该文说:"'两极兼容'是中国传统思维模式,它决定了中国文化有别于西方的特色。本文以文学艺术的创作和理论来说明这种思维模式的表现。这种思维模式有其合理的因素,避免绝对化和片面性,承认'亦此亦彼',含有朴素辩证法成分,值得认真研究,批判地继承。"文中列举了中国传统文艺创作中的"表现"与"再现",文学创作中的"古文"与"骈文","词"创作流派中的"豪放"与"婉约",戏曲剧本编写或创作中的"本色"与"文词",戏曲艺术类型中的"花部"与"雅部"、"悲剧"与"喜剧",戏曲表演中的"虚"与"实",戏曲人物创造中的"类型"与"典型",绘画艺术中的"写意"与"写实"、"时间"与"空间",乃至文学史上的"复古"与"反复古"以及"术"与"道"、"道"与"法"的关系,说明在中国传统艺术创造中,"两极"或不同层面、不同质的相关对待因素均可以在艺术创作中并存、兼容或统一。蔡先生在此短文中用了比较通俗的话解释他提出的这种"两极兼容",说"两极兼容"就是重视两极的"相通"与"共存共荣",在实践中"并未走向另一端","而是两端都占着",并且进一步指出"'两极兼容'的思想基础是中国传统的'尚中'哲学"。

蔡先生此文虽短,却非常重要。他启发人们去领悟:为什么中国传统艺术理论的发展长河中虽有偏激之说,却没有产生影响深远而又趋于极端化的理论主张,如西方近现代艺术理论中的非理性主义、本真生命论、"灵韵"消失论、艺术终结论等,而是重视生命生成发展中的"中和"之美,形成了一种独特的"尚中"的理论传统?这种传统与中国传统文化的特征及其生成、发展乃至延续、滞后或繁荣,存在着一种什么样的内在关系?当然,蔡先生这里说的,重点在"兼容"或"共存"现象,两极如何融通尚未进一步细说,这就启发我们去思考:人们在承认两极能够兼容或共存于一个整体事物之中的思想认识基础上,如何把握事物发展的客观规律(创新性成果的产生应以妙造自然为归宿),在生活实践或艺术创造中,去进一步实现或营造两极兼融之美包括中和之美。

2. 两极兼融。

"融"比"容"进一步,含义应为两种对待因素之间的融通与互化。在中

① 《郧阳师范高等专科学校学报》2003年第1期。

国传统艺术理论中,这方面的论述也很多。比如,文学艺术理论中对有无、阴阳、虚实、文质、形神、情景、动静、哀乐、主宾、大小、强弱、冷热、浓淡、荣枯、疏密、奇正、繁简、高下、远近、浅深、雅俗、巧拙、藏露、生熟乃至清空与质实、形模与气韵、端庄与流丽、"山摇地动"与"雨丝花朵"、"极骇人之事"与"极近人之笔"等两极或相关对待因素融通合一或兼融的论述不胜枚举。其中不少论述精彩纷呈,耐人寻味。下面试分三种具体情况加以初步归纳与说明。

(1)作品突出某一极时,已包融或融通另一极(另一极可以在创作者的立意中,或包容、隐含在前一极中)。如:

庄子文章善用虚,以其虚而虚天下之实;太史公文字善用实,以其实而实天下之虚。(李涂《文章精义》)

人物(笔者按:指人物画)以形模为先,气韵超乎其表;山水(笔者按:指山水画)以气韵为主,形模寓乎其中,乃为合作。若形似无生气,神采至脱格,则病也。(王世贞《艺苑卮言》)

李杜之后,诗人继作,虽间有远韵,而才不逮意。独韦应物、柳宗元发纤秾于简古,寄至味于淡泊,非余子所及也。(苏轼《书黄子思诗后》)

古人诗有"风定花犹落"之句……王荆公以对"鸟鸣山更幽"。"鸟鸣山更幽"本宋王籍诗。……则上句乃静中有动,下句动中有静。(沈括《梦溪笔谈》卷十四)

"昔我往矣,杨柳依依;今我来思,雨雪霏霏。"以乐景写哀,以哀景写乐,一倍增其哀乐。(王夫之《姜斋诗话》卷三)

上引第一则:庄子文章中的"虚",已预示、包含着"天下之实";太史公文字之"实",已预示、包含着"天下之虚"。第二则:人物画重"形模",而"形模"中应含"气韵";山水画以"气韵"为主,而追求"气韵"的同时,"形模"应"寓乎其中"(也是一而二,二而一)。第三则:韦应物"发发纤秾于简古",柳宗元"寄至味于淡泊",一种审美取向已包融另一种审美取向。第四则:"风定花犹落"——"静中有动","鸟鸣山更幽"——"动中有静",一极包融于另一极中。第五则:"乐景写哀""哀景写乐",后者隐含于前者之中。

(2)作品同时表现两极或两种相关对待因素,后者并不一定包含于前者之中,而是形成双美或融通合一之美。这类论述极多,包含对作品文质、风骨、情景、意境等等的种种著名论述。如:

夫文典则累野,丽亦伤浮。能丽而不浮,典而不野,文质彬彬,有君子之致,吾尝欲为之,但恨未能耳。(萧统《答湘东王求文集及诗苑英华书》)

怊怅述情,必始乎风,沉吟铺词,莫先于骨。故辞之待骨,如体之树骸;情之含风,犹形之包气。结言端直,则文骨成焉;意气骏爽,则文风清焉。……故练于骨者,析词必精;深乎风者,述情必显。捶字坚而难移,结响凝而不滞,此风骨之力也。……若能确乎正式,使文明以健,则风清骨峻,篇体光华。(刘勰《文心雕龙·风骨》)

吾虽不学书,晓书莫如我,苟能通其意,常谓不学可。貌妍容有颦,璧美何妨椭。端庄杂流丽,刚健含婀娜……(苏轼《和子由论书》)

情景名为二,而实不可离。神于诗者,妙合无垠。(王夫之《姜斋诗话》卷二)

文学之事,其内足以摅己,而外足以感人者,意与境二者而已。上焉者意与境浑,其次或以境胜,或以意胜。……夫古今词人之以意胜者,莫若欧阳公;以境胜者,莫若秦少游;至意境两浑,则惟太白、后主、中正数人足以当之。(王国维《人间词乙稿序》,署名樊志厚)

以上所引"文"与"质"、"风"与"骨"、"妍"与"颦"、"美"与"椭"、"端庄"与"流丽"、"情"与"景"、"意"与"境"等等,在作品中或有所偏,但理想的形态是二者相兼的双美或融通合一、浑然天成之美。

(3)作品叙事时变化起伏,两极相间而出或相互转化,形成叙事作品极为灵活的两极兼融、自然起伏的整个叙事链或结构之美。如:

上篇写武二遇虎,真乃山摇地动,使人毛发倒卓。忽然接入此篇,写武二遇嫂,真又是柳丝花朵,使人心魂荡漾也。……写西门庆接连数番暨转:妙于叠,妙于换;妙于热,妙于冷;妙于宽,妙于紧;妙于琐碎,妙于影借;妙于忽迎,妙于忽闪;妙于波碟,妙于无意思;真是一篇花团锦凑文字。(金圣叹《第五才子书施耐庵水浒传》第二十三回评语)

三国一书,有同树异枝、同枝异叶、同叶异花、同花异果之妙。……有星移斗转、雨覆风翻之妙。……有横云断岭、横桥锁溪之妙。……有寒冰破热、凉风扫尘之妙。……有笙箫夹鼓、琴瑟间钟之妙。……有近山浓抹、远树轻描之妙。……(毛宗岗《读三国之法》,具体示例略)

此篇(笔者按:指《聊斋志异·葛巾》篇)纯用迷离闪烁、天矫变换之笔。不惟笔笔转,直句句转,且字字转矣。文忌直,转则曲;文忌弱,转则

健;文忌腐,转则新;文忌平,转则峭;文忌窘,转则宽;文忌散,转则聚;文忌松,转则紧;文忌复,转则开;文忌熟,转则生;文忌板,转则活;文忌硬,转则圆;文忌浅,转则深;文忌涩,转则畅;文忌闷,转则醒;求转笔于此文,思过半矣!(但明伦评《聊斋志异·葛巾》)

 古代叙事,纷者整之,孤者辅之,板者活之,直者婉之,俗者雅之,枯者腴之,剪裁运化之方,方为大备。(刘熙载《艺概·文概》)

上引论述多为小说评论。其实,戏曲批评中亦常见,如金圣叹对《西厢记》结构的评点、李渔《闲情偶寄》对《琵琶记》结构的分析,均为人所熟知,兹不赘。这种对叙事文学及艺术中两极兼融之美的经验点评与总结,生动、丰富,发人深省,对今天的叙事文学创作,包括电影、电视剧艺术创作如何继承民族叙事传统和推陈出新,仍有重要启迪作用。

 3. 中和。

 "中"字产生也很早,在甲骨文、金文中已经出现。"中"字的本义为"内",表具体方位时指"中心""中点""中央"。许慎《说文解字》云:"中,内也。"段注云:"中者,别于外之辞也,别于偏之辞也,亦合宜之辞也。"后"中"与"和"相联系,引申为无过无不及、不偏不倚、两极兼融或多元合一之最佳状态。"守中"成为达到"和"的主要原则。孔子和先秦儒家学派把中华民族古代"尚中"哲学引向伦理道德、政治思想和日常生活实践领域,提倡"中庸"("庸"之义为"用",亦指"普通""平常")。孔子说:"中庸之为德,其至矣乎!民鲜能久矣。"(《论语·雍也》)《中庸》上篇云:"喜怒哀乐之未发,谓之中。发而皆中节,谓之和。中也者,天下之大本也。和也者,天下之达道也。致中和,天地位焉,万物育焉。"这里,"中"指一种不偏不倚的精神状态,未受喜怒哀乐干扰的纯净的精神状态,是与《中庸》一书中"天命之谓性"和"率性之谓道"的核心命题紧密联系的。儒家把奉行"中庸"之道和"致中和"视为天地万物生成发展和社会人生的最高境界。冯友兰在《中国哲学简史》中说:"'中'的真正涵义是既不太过,又不不及……恰到好处即儒家所谓的'中'。"又说:"和是中的结果,中是来调和那些搞不好就会不和的东西的。"①说得极为简明扼要。

 我国传统文艺理论著作中涉及中和美的论述很多,20世纪以来关于"中和之美"的研究、讨论也出现了不少新见。张国庆《中和之美》一书把近几十年来学界对"中和之美"的不同认识分为三种:一是"将中和之美与儒家诗教

① 冯友兰:《中国哲学简史》,北京大学出版社1996年版,第149、150页。

(笔者按:即'温柔敦厚')相等同";二是"将中和主要看作是对立面的谐和",即将"中和"与"和"放在一起,都视为一种普适性的"艺术和谐观";三是"将中和之美视为一种艺术辩证法"。而张国庆则认为应当"二分说中和",把"中和之美"的含义解释为"普遍艺术和谐观与特定艺术风格论"。①限于篇幅,笔者在此无法对上述不同看法一一展开讨论,只是从两极兼融之美如何发生的角度对中和之美的本质特征谈点浅见。基于此,则约有两点值得进一步申说:

(1)中和之美的根本特征是追求毋"过"、毋"不及"的中正和平的人生境界和艺术境界,并以"中"(或"中庸")作为实现和创造艺术和谐之美的方法和最佳途径。上引冯友兰的话:"和是中的结果,中是来调和那些搞不好就会不和的东西的"这一说法,同样适用于传统文学艺术创造。《尚书·尧典》载尧帝与乐官论音乐云:"夔!命尔典乐,教胄子。直而温,宽而栗,刚而无虐,简而无傲。诗言志,歌咏言,声依永,律和声,八音克谐,无相夺伦,人神以和。"便主张以"中"达"和"。孔子论诗亦云"《关雎》乐而不淫,哀而不伤"(《论语·八佾》),又概括《诗经》的总体思想倾向说"诗三百,一言以蔽之,曰诗无邪"(《论语·阳货》),思路大体相同。《礼记·经解》记载孔子的话:"入其国,其教可知也。其为人也,温柔敦厚,诗教也。"明确提出儒家"诗教"与人生境界的直接联系。汉卫宏《毛诗序》云"故变风发乎情,止乎礼义。发乎情,民之性也;止乎礼义,先王之泽也",进一步确立诗歌以"礼义"节"情"的"中和"原则。这些都是中国古代官方意识形态和主流文艺理论中论"中和之美"的经典表述。其中有一点值得高度重视,即中国传统哲学与美学是把"中""中庸""中和"当作宇宙生命境界、人生境界、艺术境界来谈的;今天说的艺术上的"中和之美"只是中国古代"尚中"的人生哲学和人文精神在艺术层面的体现。这样来看问题,中和之美就具有了"里"与"表"双层含义。我们一定要全面、辩证地看待中和美的生成,不可孤立看;或只重视表现形式,不重视内容,把中和美琐碎化了。

应该说,中国古代的"尚中"哲学,或追求毋"过"、毋"不及"的中正和平的人生境界与艺术境界,对于我国文学艺术中创造和谐美,乃至对于进一步提升人的精神文化素质,促进社会和谐,的确起到了积极的推动和规范作用,今天看来,仍然具有重要的历史意义和现实意义有待开掘。但是,"中庸"的具体标准(尤其是汉儒关于儒家"温柔敦厚"的"诗教")如果定于一尊与孤立起来强调,也确有其历史局限性(这方面已为历代很多有识之士所指出)。

① 张国庆:《中和之美——普遍艺术和谐观与特定艺术风格论》,巴蜀书社1995年版,第1—14页。

这种局限性简单归纳起来有二：一为儒家"中庸"标准和"温柔敦厚""诗教"的定于一尊与借助政治性话语强制推行，对我国社会大变革时期新生力量突破旧有传统有着十分明显的制约和阻碍作用；二为对"中和之美"的理解如果趋于表层化，或仅仅落实在"温柔敦厚"（或作为一种艺术风格定型化），则显然会阻碍文艺创作深刻反映社会生活中的矛盾、斗争，不利于艺术作品内容和风格的多样化。

（2）中国传统美学重视"中和之美"的同时，强调重视"时中"，这一经验值得认真总结和批判地继承、发扬。"时中"，即重视"中"的同时注意时间因素（包括具体环境、主客观条件等）的变化对于实现中和美所起的重要作用。这是一种与时俱进的观点，具有科学性，值得批判地继承与发扬。孔子主张"使民以时"（《论语·学而》）；《中庸》提倡"君子而时中"；孟子则说孔子"可以仕则仕，可以止则止，可以久则久，可以速则速"（《孟子·公孙丑上》），是"圣之时者也"（《孟子·万章下》）；《易·丰卦·象传》明确指出"损益盈虚，与时偕行"。这些论述告诉人们，达成"中和"美也不仅仅是一般的"执两用中"，或机械地把握两端的中点，而是要因时而变、与时俱进，根据具体环境和条件的变化去进行符合宇宙生命生成发展规律的自主创造。《诗经》三百零五篇（姑且不讨论《诗经》中那几首一直受历代质疑、情感表现非常激烈、实际上并不"温柔敦厚"的著名民歌）被孔子"一言以蔽之，曰诗无邪"，但实际上《诗经》这部周代诗歌总集的内容、形式与风格又是何等迥异和丰富多彩呵。被后代视为符合"诗教"传统的杜诗，内容和风格的多样化不是也素为人们称道么？无怪明代胡应麟在《诗薮·内编》中说："四言变而《离骚》，《离骚》变而五言，五言变而七言，七言变而律诗，律诗变而绝句，诗之体以代变也。《三百篇》降而《骚》，《骚》降而汉，汉降而六朝，六朝降而三唐，诗之格以代降也。上下千年，虽风气推移，文质迭尚，而异曲同工，咸臻厥美。"清代叶燮在《原诗·内篇》中则更进一步明确认为："汉、魏之辞，有汉、魏之温柔敦厚，唐、宋、元之辞，有唐、宋、元之温柔敦厚。譬之一草一木，无不得天地之阳春以发生，草木以亿万计，其发生之情状，亦以亿万计，而未尝有相同一定之形，无不盎然皆具阳春之意……"这些无疑是把文学艺术创作领域中体现的"中和之美"与"时运交移，质文代变""歌谣文理，与世推移"联系了起来，试图拓宽中和之美的理论内涵，重视研究中和之美的时代特色。

二、关于多元合一之美

多元合一之美，有人亦称之为多样统一之美。从逻辑推理角度看，这种

美似乎是两极兼容之美的具化与拓展。老子云:"道生一,一生二,二生三,三生万物。万物负阴而抱阳,冲气以为和。"《易传》云:"一阴一阳之谓道。""天地之大德曰生。""易有太极,是生两仪,两仪生四象,四象生八卦,八卦定凶吉,凶吉生大业。"成书于汉代的《淮南子·原道训》则进一步解释说:"道者,一立而万物生矣。故一之理,施四海;一之解,际天地。"这些都是从哲学上讨论一与二、一与多的关系的。然而,如果从认识发展史的角度看,人类的认识顺序似乎不是这样的。"道一"及"阴阳"(两极对立)观念产生以前,人类在相当长一段时间,有可能面对着一个"杂多的数类世界"。这一点,庞朴在《六峜与杂多》一文中曾明确提出来讨论并作了较详细的论证。他认为:"通观《洪范》和《逸周书》,应该可以得出这样一个结论:商人和周人,至少后期的商人和早期的周人,在意识上是处在一个杂多的数类世界中的。"人们"是经过对杂多的爬梳理析,才发现二(对立)、领略三(和谐),进而相信它们原是一(统一),或者叫做道,乃至别的什么"。① 另外,如所周知,在中国传统哲学中,"五行"说提出较早,《尚书·洪范》篇已指出"五行"为"水""火""木""金""土",除此之外,还论及"五事""八政""五纪""三德""六极"等。"五行"说是用五种具体元素解说宇宙构成的理论,后来才与用阴阳解释宇宙起源的学说结合起来,形成了以阴阳五行相生相克解说宇宙起源和发展的学说——阴阳五行说。上述情况表明,对宇宙是一个杂多、多元的数类世界的认识,可能早于"道一"和"阴阳"观念。这就启迪我们去思考:在人们面对"杂多的数类世界"的那段时间,多元(或杂多)的认识较之后来的两极,有可能更接近事物的原生状态。

在中国历代传统文艺论著中,关于优秀的文学艺术作品的构成表现出一种多元合一之美的论述也很多。以今天的观点进行分析,有两点似乎可以进一步作出申论:

1. "多元合一之美"中关于"多元"的论述,对今天建构新时代的艺术理论具有重要的生命美学方面的借鉴意义。可以这样说,"多元合一"中的"多元"与"两极兼融"中的"两极"相比,从文学艺术作品生成的角度进一步揭示了作品构成因素的丰富的生命美学内涵,这对人们认识作品或某种艺术品类审美特征的丰富性和复杂性,体验和描述艺术作品的生命活力如何生成和如何存在,具有相当重要的理论意义。

古人喜欢对诗、文、书、画等不同的艺术品类及其艺术作品的生命内涵与构成因素作多元分析(描述),并且多运用生命隐喻性方法进行论述。这两

① 庞朴:《一分为三》,海天出版社1995年版,第33页。

方面的意义都值得今天的研究者重视和开掘。比如,诗论中,唐白居易《与元九书》说"诗者:根情、苗言、华声、实义",提出情、言、声、义是写诗人应当注意把握的诗歌四要素,并以植物的生长对四者关系及生成规律作了生命隐喻性的说明。明胡应麟《诗薮·外编》说:"诗之筋骨,犹木之根干也;肌肉,犹枝叶也;色泽神韵,犹花蕊也;筋骨立于中,肌肉荣于外,色泽神韵充溢其间,而后诗之美备焉。"以筋骨、肌肉、色泽神韵诸要素的有机结合与相得益彰论诗歌的审美特征,是一种泛宇宙生命化批评。宋姜夔《白石诗说》则说:"大凡诗,自有气象、体面、血脉、韵度。气象欲其浑厚,其失也俗;体面欲其宏大,其失也狂;血脉欲其贯穿,其失也露;韵度欲其飘逸,其失也轻。"元杨载《师法家数》直接承接上说,略有拓展,云:"凡作诗,气象欲其浑厚,体面欲其宏阔,血脉欲其贯穿,风度欲其飘逸,音韵欲其铿锵。若雕刻伤气,敷衍露骨,此涵养之未至,当益以学。"将姜白石的"韵度"改为"风度",并增加"音韵"这一重要因素,讨论诗的生命和谐之美。清归庄《玉山诗集序》中则说:"余尝论诗,气、格、声、华,四者缺一不可。"并以人的生命作比方,进行了详细分析和诗的"人化"批评。文论中,南朝刘勰《文心雕龙·附会》云:"夫量才学文,宜正体制。必以情志为神明,事义为骨髓,辞采为肌肤,宫商为声气……"以情志、事义、辞采、宫商为文章(包括散文)的四要素。北齐颜之推《颜氏家训·文章》则认为:"文章当以理致为心肾,气调为筋骨,事义为皮肤,华丽为冠冕。"宋代李廌《答赵士舞德茂宣义论宏词书》中详细论述了文章的四要素:"凡文章之不可无者有四:一曰体,二曰志,三曰气,四曰韵……"接着,对文章中这四种要素进行了长达一二百字的详细分析,并以人的生命为喻,对文章的四大要素作了有特色的"人化文评"(钱锺书用语,即把文章当成有生命的活人进行批评)。笔者在2006年写的《"人化"批评与"泛宇宙生命化"批评》一文中,曾全文引用李氏这段论述并认为:"此则对文章(包括今人说的文学作品中的散文)的人化批评可谓说理细密,在批评形态上颇具典型意味。……可称得上中国传统文评中'人化文评'形态的代表作。"①书论中,传卫夫人《笔阵图》论用笔中的七条云:"一如千里阵云""、如高峰坠石""ノ陆断犀象""乀百钧弩发""丨万岁枯藤""乚崩浪雷奔""刁劲弩筋节",总称之为"笔阵出入斩斫图"。苏轼则认为:"书必有神、气、骨、血、肉,五者阙一,不为成书也。"(《东坡题跋·论书》)姜夔《续书谱》论"真书"云:"点者,字之眉目","横直者,字之体骨","ノ乀者,字之手足","挑剔者,字之步履"。画论中,谢赫《古画品录》中的"六法",荆浩《笔法记》

① 《文学评论》2006年第5期。

中的"六要",乃至"一笔直下,即成四势"(筋、肉、皮、骨)、"墨分六彩"(浓、淡、干、湿、枯、焦)等说,均与多元合一之美有关。

2."多元合一之美"的论述揭示了"一"与"多"的艺术辩证法,并提出了一系列符合文艺创作规律的重要理论命题,不少命题对今天如何进行新的文学艺术创造仍然具有重要启迪意义。

试举两例,略加说明:

(1)"振本而末从,知一而万毕"。这是刘勰在《文心雕龙·章句》篇中提出的文学理论重要命题,重点讨论"本"与"末"、"一"与"多"的关系。刘勰云:"夫人之立言,因字而生句,积句而成章,积章而成篇。篇之彪炳,章无疵也;章之明靡,句无玷也;句之精英,字不妄也。振本而末从,知一而万毕矣!"振本末从,知一万毕,这不只是写文章应当掌握的规律,而且是一切文学家艺术家进行文艺创作时应当熟知和灵活运用的共通法则。本与末,一与万,彼此包涵,辩证相生。不能只知道"万",不知道"一";当然也不能反过来,只强调"一"而轻视"万"。故古人的相关论述因时而异,各有侧重。在这类矛盾中,"本"与"一"对于"末"与"万"而言,具有更为根本的意义,因而进行创作必须做到"振本而末从",懂得"知一而万毕"的道理(在《文心雕龙》的《总术》及《附会》篇中,刘勰还提出了"乘一总万,举要治繁"和"趋万涂于同归,贞百虑于一致"的类似文艺理论命题)。刘勰而后,历代著名的文艺家对此有诸多阐发,如:宋代画论家董逌在《广川画跋》卷一中讨论《百牛图》"一牛百形,形不重出"的艺术特点时,便论述了"百牛盖一性"与"百体具于前……其为形者特未尽也"的辩证关系。明代吴承恩在《范宽溪山霁雪图跋》中谈到:"雪一也,而其景有三……索然而如闷者为初雪;……浑然而如睡者为密雪;……欣然而如笑者为霁雪。若但见其浩然一白,即以雪景盖之,失真趣矣。"强调了"多"的美学价值。清金圣叹在《读第五才子书法》中说得更具体:"《水浒传》只是写人粗鲁处,便有许多写法:如鲁达粗鲁是性急,史进粗鲁是少年任气,李逵粗鲁是蛮,武松粗鲁是豪杰不受羁靮,阮小七粗鲁是悲愤无说处,焦挺粗鲁是气质不好。"清石涛《画语录》的"一画说"非常有名,论画达到哲理高度,备受人们称赞。他说:"一画者,众有之本,万象之根。""太古无法……法于何立?立于一画。""以一画测之,可以参天地之化育。""亿万万笔墨,未有不始于此,而终于此也。"在他看来,"一画"既是中国传统绘画中用毛笔画出来的线,也是一根贯通宇宙、人生、艺术,主客融通并且"可以参天地之化育"的生命之线,强调了"本"与"一"的重要意义。清刘熙载在《艺概·文概》中对"一"与"不一"的辩证关系论述得十分深刻,他说:"《国语》言'物一无文',后人更当知物无一则无文。盖一乃文之真宰,必有

一在其中,斯能用乎不一者也。"

（2）"具万变而一以贯之"。这是从动态中论多元合一之美。语出金王若虚《文辨》："东坡之文,具万变而一以贯之者也。"这一命题,突出了多种要素变化过程中如何合一。万千变化,一以贯之,贯之者或为"气",或为"意",或为"意脉",或为"线索",或为"主线"……无论诗文及其他艺术创作均应重视"万变"和"一以贯之"这一结构美学方面的辩证法则,叙事类作品尤应重视。明汤显祖在品评《焚香记》时写过这样的话："一线索到底,婉转变化,妙不可言。"①清金圣叹在金批《水浒传》第九回评语中说："夫文章之法,岂一端而已乎？有先事而起波者,有事过而作波者。读者于此,则乌可浑然以为一事也。夫文自在此而眼光在后者,则当知此文之起,自为后文,非为此文也；文自在后而眼光在前者,则当知此文未尽,自为前文,非为此文也。必如此,而后读者之胸中有针有线,始信作者之腕下有经有纬。"清孟介舟等在《女仙外史回评》中说："作文章之法,如山川之有龙脉,或起或伏,或分或合,总出于一本而后变化生焉。"中国画论高度重视"气韵生动",重视"气整"。如清郑板桥《题兰竹石二十七则》中所表述的："古之善画者,大都以造物为师。天之所生,即吾之所画,总须一块元气团结而成。此幅虽属小景,要是山脚下洞穴旁之兰,不是盆中垒石凑栽之兰,谓其气整故尔。"万变而一以贯之、气韵生动、气整、一气呵成,实为文学艺术作品之生命力所在,这种动态（发展变化）中的多元合一,是多元合一之美论述中的核心内容之一,今天尤应关注。

三、关于集大成之美

集大成之美,是多元合一之美的一种表现形态。从审美创造角度说,推崇这种美对激励主体在不同的社会生活领域重视历史的继承性,进而"按照美的规律去创造"具有重要意义。中国传统文化与美学极为看重优秀传统的全面继承,故集大成之美具有时间维度与空间维度聚合、全面继承人类文明优秀传统甚至进一步引领、开启未来的特色。商务印书馆1983年版《辞源》释"集大成"为："总结前人或各家成果而系统化为集大成。"这一解说,比较符合孟子提出和解说过的"集大成"的原义。《孟子·万章下》云："伯夷,圣之清者也；伊尹,圣之任（笔者按：以天下为己任）者也；柳下惠,圣之和（随和）者也；孔子,圣之时（适时）者也。孔子之谓集大成。集大成者,金声而玉

① 汤显祖:《玉茗堂批评〈焚香记〉》,《古本戏曲丛刊》初集本。

振之也。金声也者,始条理也;玉振之也者,终条理也。始条理者,知之事也;终条理者,圣之事也。"据朱熹《孟子集注》云:"此言孔子集三圣之事,而为一大圣之事;犹作乐者,集众音之小成,而为一大成也。"孟子早在先秦时期就明确提出,春秋时的孔子集伯夷、伊尹、柳下惠之大成,有全面继承优秀传统以适时之需的特色。笔者在《观大宇宙生命与艺术生命精神之会通》一文中,则曾从大宇宙生命美学的角度提出一己之理解,认为:"推崇集大成之美……其实也是一种对宇宙生命和谐美的追求。"①

其实,在人类发展的历史长河中,不同的社会生活领域几乎都有集大成者,其特色自然各有不同。比如,传统的看法中,周公、孔子均为集大成者。而在文学艺术领域,集大成者则首推杜甫、韩愈、颜真卿。苏轼云:"子美之诗,退之之文,鲁公之书,皆集大成者也。"②其中"诗圣"杜甫尤受后人推崇。明清时期,也有根据自己的理解提及陶潜、陆游等人为集大成者的。王国维在《文学小言》中,则举屈原、陶潜、杜甫、苏轼为创造了"真正的大文学"的"天才"。他说:"天才者,或数十年而一出,或数百年而一出,而又须济之以学问,助之以德性,始能产生真正之大文学。此屈子、渊明、子美、子瞻等所以旷世而不一遇也。"所谓"能产生真正之大文学""旷世而不一遇",便与集大成有关系。

集大成之美的生成有两方面的特点值得注意:

1. 全面继承优秀传统,融为一家,自成体系。

唐元稹《唐故工部员外郎杜君墓系铭并序》云:"予读诗至杜子美,而知大小之有所总萃焉。""至于子美,盖所谓上薄风骚,下该沈宋,古傍苏李,气夺曹刘,掩颜谢之孤高,杂徐庾之流丽,尽得古今之体势,而兼今人之所独专矣!"宋秦观《韩愈论》中论韩文集大成特色时兼论杜诗云:"杜子美者穷高妙之格,极豪逸之气,包冲淡之趣,兼峻洁之姿,备藻丽之态,而诸家之作所不及焉。然不集诸家之长,杜氏亦不能独至于斯也,岂非适当其时故耶?"而韩愈之文,"犹杜子美之诗",也是在于能"集众家之长"和"适当其时"。秦观在上述论文中,还把自古以来的文章分成不同类别,说"文"包括"论理之文""记事之文""叙事之文""托词之文""成体之文",韩愈之文属于最后一种。按秦观的说法,"钩列庄之微,扶苏张之辩,擷班马之实,猎屈宋之英,本之以诗书,折之以孔氏,此成体之文,韩愈之所作也"。这种"成体之文",是韩愈前后的作者们所难于做到的。所以,他感叹说:"呜乎,杜氏、韩氏亦集诗文之大成者欤?"总之,前人所谓"集众家之长""包众家之体势姿态""包源流,综

① 苗棣、张晶主编:《探赜与发现》,文化艺术出版社2004年版,第21页。

② 转引自陈师道:《后山诗话》。

正变""众美兼备,变化自如""正中有变,大而能化"而又"成一家精神气味",都是指的这一特征。

2.适当其时(或曰"妙入时中"),继往开来。

上引秦观的《韩愈论》论集大成之美时,除了强调"集众家之长",还有"适当其时"的说法。"适当其时",或指适时之需,或指"时中",都与集大成者所处的时代需求有关。孟子说,孔子是"圣之时者也",便是指孔子的思想适时之需(无论顺潮流还是反潮流)。明代项穆《书法雅言·品格》论书法作品的第一品级"正宗"的特点云:"会古通今,不激不厉,规矩谙练,骨态清和,众体兼能,天然逸出,巍然端雅,奕以奇解。此谓大成已集,妙入时中,继往开来,永垂模轨,一之正宗也。"而学书之人,"始则专宗一家,次则博研群体,融天机于自得,会群妙于一心","会于中和,斯为美善",才能逐步达到书法领域真正的集大成和适时之需、引领潮流之境,如果"分布少明,即思纵巧;运用不熟,便欲标奇,是未学走而先学趋也。书何容易哉!"这段话对于今天我们人人必须面对的书家(还有文学、艺术家尤其是时尚艺术家)如云,众声喧哗且市场化、时尚化之风日炽的现实,是不是多少能发人深思,有一定的启迪意义呢?

第八章　说"圆照"

刘勰在《文心雕龙·知音》篇中谈及文学批评应当避免个人主观偏好、注意公正与准确性时,有一段著名的论述:

> 凡操千曲而后晓声,观千剑而后识器;故圆照之象,务先博观。阅乔岳以形培塿,酌沧波以喻畎浍,无私于轻重,不偏于憎爱,然后能平理若衡,照词如镜矣。

这段话对文学批评明确地提出了"圆照"的要求,而且讨论了"圆照之象,务先博观"这一理论命题对文学批评的重要意义。但是,对于刘勰这段话中所提倡的"圆照"这一重要的文学批评(扩而大之,则为艺术批评)学方面的术语,过去学界似乎重视不够。笔者发现,在这一具体问题上,有下述三种现象至今值得人们深思:其一,在今天能见到的《文心雕龙》的重要注释、评点类著作中,"圆照"一词的重要性一直为很多学者所忽略。比如,范文澜《文心雕龙注》(人民文学出版社1958年版)、周振甫《文心雕龙注释》(人民文学出版社1981年版)、杨明照《文心雕龙校注拾遗》(上海古籍出版社1982年版)这些重要的《文心雕龙》校注本或校注拾遗本,对《知音》篇中的"圆照"及"圆照之象"都未加注解(学者中仅少数人如詹锳《文心雕龙义证》一书有较详细的佛学理论资源的注释)。其二,在一些重要的《文心雕龙》研究论著(包括一些有影响的文学批评史、美学史的有关章节)中,对"圆照"或"圆照之象"的含义或未加涉及,或虽有涉及但仅仅停留在一般词义的理解和上下文的逻辑推断上。未加涉及的,在此暂不论列;接触到"圆照"的含义但止步于一般词义理解和上下文推断的现象则较为常见。比如,牟世金在《刘勰论文学欣赏》一文中说:"所谓'圆照之象',也是指全面考察作品的方法,这个方法就是'博观'。"①敏泽《中国美学思想史》第一卷第三编第二十二章论刘

① 《社会科学战线》1980年第4期。

勰的《文心雕龙》时认为："'圆照'，即全面的观照，它来自于广博的识见，所谓'博见足以穷理'（《奏启》篇）。只有广博的识见，才能在正确的比较中看出事物的高下。"①王运熙、顾易生主编的《中国文学批评通史·魏晋南北朝卷》第二编第三章论刘勰的《文心雕龙》时说："所谓'圆照'，是指与偏好相反，在进行全面客观的考察后作出的公正合理的评价。"②等等。其三，一些重要的《文心雕龙》今译本对"圆照"或"圆照之象"的今译，几乎都停留于对词义的一般性理解上。比如，赵仲邑《文心雕龙译注》（漓江出版社1982年版）一书译"圆照之象"为"全面分析批评的水平"，周振甫《文心雕龙今译》（中华书局1986年版）译"圆照之象"为"全面观察的方法"，张光年《骈体语译文心雕龙》（上海书店2001年版）译"圆照之象"为"要充分理解文学……"等等。

随着当代文学批评学研究的深入，有的文艺学学者倡议"建设'圆形'的文学批评"，开始对刘勰《文心雕龙》中"圆照"这一文学批评学的重要术语提出重新认识。就笔者所见，这方面，以王先霈《圆形批评论》一书中的提法最引人瞩目。他认为：

> ……更值得我们深入讨论的，是《知音》篇"圆照之象，务先博观"一语。《知音》篇专论文学批评，而"圆照"是刘勰对文学批评家思维与心理的要求和期望，"圆照"一词在标示中国古代圆形的文学批评的形成上，有着特殊的意义。
>
> "圆照"一词，这个术语所标示的文学批评观，涵融了玄学家对哲学思维的贯通自如境界的期望与要求，涵融了佛学家对宗教思维的空明朗彻境界的要求。术语中的"圆"字，还寄托了刘勰对文学批评特性的一种理解，即主张把审美活动的具体感悟与理论思维的抽象思辨性恰当地自然地结合起来，由此做到，把握对象周延而又洞达，思考推论缜密而又玄远。所有这些，指向文学批评思维活动的极高境界。在五至六世纪，文学批评达到这样的水平，应该说是很可自豪的。③

一些《文心雕龙》研究论著，在考察《文心雕龙》思维特色及其与汉魏六朝佛学、纬学的关系时，也对刘勰《文心雕龙》中重"圆"这一现象作了进一步阐释，其中就包含了对"圆照"这一术语的哲学渊源与理论内涵的理解。如王

① 齐鲁书社1989年版，第592页。
② 上海古籍出版社1996年版，第482页。
③ 王先霈：《圆形批评论》，华中师范大学出版社1994年版，第18、20页。

元化在《文心雕龙创作论·后记》中说:"六朝前,我国的理论著作,只有散篇,没有一部系统完整的专著。直到刘勰的《文心雕龙》问世,才出现了第一部有着完整周密体系的理论著作。……这一情况,倘撇开佛家的因明学对刘勰产生的一定影响,那就很难加以解释。"孙蓉蓉《文心雕龙研究》(江苏教育出版社1994年版)一书对《文心雕龙》重"圆通"的思维方式作了专章论述,也指出"刘勰在《文心雕龙》中提出的'圆通'、'圆鉴'、'圆照'等",都与佛教哲学重"圆通"的思维方式有关,而且明确认为《文心雕龙》的"思维方式"与"理论体系的组织结构",是"受了佛教逻辑因明学的影响"。① 邓国光在《〈文心雕龙〉假纬立义初探》一文中则认为:"《文心雕龙》所讲的'圆览'、'圆鉴'、'圆照',不论创作和批评,都纳入'圆'运之中,这一切都可归摄在纬学'圆法'的观念范围内。"②

对刘勰《文心雕龙》思维方式上重"圆"的现象尤其是《知音》篇提出的"圆照"这一中国文学艺术理论批评术语的意义与价值,究竟应该怎样看待呢?笔者觉得,有下述三方面的问题可以作出进一步申述:

1. 刘勰《文心雕龙·知音》中的"圆照"这一概念,有着文学批评学的特定理论内涵,它与佛教典籍中的"圆照"既有联系,又有区别,这一点应当做出进一步研究。刘勰在探讨文学批评规律时提出并创造性地运用"圆照"这一术语,并把"圆照"与"博观"联系起来,应当说,对于进一步确立我国传统艺术批评的基本原则和框架具有承前启后的重要意义。

如所周知,"圆照",本佛家语,原指佛家智慧之心对世间万象(佛家视之为假象,或喻之为"苦海",称之为"无明""华翳")的整体超越能力。"圆照"一词在我国魏晋南北朝以来出现的有关佛教传播的历史资料乃至佛经中屡见。如《世说新语·假谲》记西晋名僧支愍过江创新义之事,刘孝标注云:"旧义者曰:'种智有是,而能圆照'";南齐萧子良《净住子净行法门》第十五条《出三界外乐门》云:"大圣圆照,三达洞了";刘勰的佛学老师僧祐在其主编的《弘明集》一书的序文中云:"夫觉海无涯,慧镜圆照";刘勰《梁建安王造剡山石城寺石像碑》云:"况种智圆照,等觉偏知,扬万化于大千,摘异形于法界……月喻论其隐迹,镜譬辨其常照。"③除上述材料外,东晋、十六国及南北朝所译佛经涉及"圆照"的资料还很多。如东晋十六国后秦名僧鸠摩罗什译《佛说仁王般若波罗蜜经卷》上云:"圆照三世恒劫事";同时代的筏提摩多译

① 孙蓉蓉:《文心雕龙研究》,江苏教育出版社1994年版,第224、234页。
② 中国《文心雕龙》学会编:《文心雕龙研究》(第3辑),北京大学出版社1998年版,第74页。
③ 以上资料转引自詹锳《文心雕龙义证》"圆照"注、王先霈《圆形批评论》一书论"圆照",特注。

《释摩诃衍论》卷三云:"顿断根本无明住地,觉日圆照无所不遍,是故名为始觉般若";南北朝时期南朝宋名僧求那跋陀罗译《杂阿含经》卷四十五云:"圆照神道眼,光明显四众",又其所译《大法鼓经》卷上云:"如来洁净眼圆照无阂,以佛眼观知我等心"等均是。至唐宋时期,随着佛教的昌盛,尤其是华严宗、禅宗、密宗的兴起、发展与繁盛,"圆照"一词在佛教典籍中更为常见。如传为佛陀多罗译出、由唐代华严五祖宗密(780—841)作序的《大方广圆觉修多罗了经义》(即《圆觉经》)中,即多次出现"圆照"一词。《圆觉经》第一章经文云:"一切如了如来本起因地,皆依圆照清净觉相。永断无明,方成佛道。"第四章经文云:"空本无华,非起灭故。生死涅槃,同于起灭;妙觉圆照,离于华翳。"其中"圆照",所指均为佛家智慧圆满遍照之义,包含不沉迷于个别事物的具体色相与变化,断除"事障""理障",对世间具体事物作唯心的(空无本性上的)整体超越,进入"清净觉相",即由"圆觉"达成的"菩提境"与"庄严域"。故知佛家的"圆照"乃是一种宗教思维方法,有"周遍含容,事事无碍""圆觉普照,寂灭无二"的意思。其作用为不沉迷于世间色相,通过"圆照""空观",进入"涅槃""真如"境界(要注意:佛教之"空",并非"顽空",为通过"圆照"达成的"清、净、圆、寂"之境界,这与文学批评中的整体观照,在思维方法上有相通之处)。这里,还应进一步指出的是,佛教典籍中对"圆"与"照",均各有独特的宗教学的理解。其中,"圆"包含"圆融""圆通""圆觉""圆智""圆修""圆满""圆极""圆行""圆空""圆信""圆成""圆悟""圆寂""圆妙"等,是一种"圆融无碍"、整体贯通与超越的宗教思维倾向,与中国道家哲学中的"涤除玄鉴""心斋""坐忘"以及传统文学艺术鉴赏批评中的"知人论世""以意逆志""目击道存""执本驭末""推原溯流"的重圆、重生命整体的运思取向与要求有共通相似之处。"照",包括佛教典籍中的"普照无边世界"中的"普照","圆满遍照"中的"遍照","妙圆觉照"中的"觉照","佛之所极,极于寂照"中的"寂照"等,均有"慧目肃清,照耀心镜""圆悟如来,无限知见"之义(以上用语均见《圆觉经》)。这里尤其值得一提的是,佛学中"照"一词在魏晋南北朝时期僧肇的主要佛学著作《肇论》[①]的《般若无知论》中,已有重点解说。僧肇称佛家的这种"照"(宗教方式的观照)是一种"智照",一种"无相之知""不知之照"。他说:"内有独照之明,外有万法之实。万法虽实,然非照不得。内外相与以成其照功,此则圣所不能同,用也。内虽照而无知,外虽实而无相,内外寂然,相与俱无,此则圣所不能异,寂也。"是以佛教之"照",是以"无知""无相"之心,把握佛教"真谛"之过程,其

① 《肇论》包括《物不迁论》《不真空论》《般若无知论》和《涅槃无名论》。

特点是一种超主客、空物我、破"二执"的"无心之观""无相之知"。在这种佛教哲学的观照中，不生妄为之心，对象自然朗现，而又自然归于空寂清净，因而，它不是"有心之观"，而是一种"无心之观"——"无心"的"寂照"。有人说：有心之观谓之"想"，无心之观方为"照"。这用来说明佛学中"圆照"的本质特征，颇有道理。佛学中这种"圆照"所强调的"无心之观"和对世间万物的整体超越精神，与中国传统艺术批评中排除先入之见与个人偏见、偏好，以达成公正合理的批评之精神以及重生命整体观照与深层体验的运思方式，确实有相通与相关联之处。这也是刘勰在《文心雕龙·知音》篇中能够将佛教经典中的"圆照"一词自然而然地移植于文学批评理论而又能使之加入新的理论内涵的原因。

那么，刘勰在《文心雕龙·知音》中所用的文学批评术语"圆照"与上文已经论及的佛教经典中"圆照"一词的理论内涵和具体用法，究竟存在哪些重要区别呢？笔者以为，结合《文心雕龙·知音》等名篇及中国传统文论中关于文学艺术批评论著的考察，大体可以看出三点：

（1）佛学中的"圆照"，其思维取向一开始就是超主客、空物我、破"二执"（我执、法执）、趋"圆寂"的，它在本质上是一种佛家"般若"智慧（万物不真、即色即空的宗教哲学智慧）的自证自照，亦即"般若"对佛教"真谛"的全面融通。而艺术批评中的"圆照"，则是指由批评主体保持虚静（即老子说的"涤除玄鉴"）的艺术鉴赏与批评心态（包括排除批评主体的种种先入之见与偏好），进而达成对艺术生命的整体体验与观照，以实现批评的公正性，得出符合人类艺术创造及大宇宙生命发展规律的科学结论。从这一点看，一唯心，一唯物；一专重主体，一包含客体；一向虚，一向实；思维内容及终极取向，明显不同。刘勰在《文心雕龙·知音》篇中说："知音其难哉！音实难知，知实难逢，逢其知音，千载其一乎！"突出了对文学艺术作品批评中的审美客体的生命内涵及内在规律的重视，继而列举了种种实例，批评了"贵古贱今""崇己抑人""信伪迷真"等文学批评史上出现过的错误倾向，认为文学批评一定要避免批评主体的种种先入之见与偏好，"无私于轻重，不偏于憎爱，然后能平理若衡，照词如镜矣"。刘勰在该文中强调主客合一的"圆照"方式的客观性是显而易见的。该文还进一步指出："夫缀文者情动而辞发，观文者披文以入情，沿波讨源，虽幽必显。世远莫见其面，觇文辄见其心。岂成篇之足深，患识照之自浅耳！"进一步指出了文艺批评中，批评家在保持虚静的鉴赏与批评心态，包括排除种种先入之见与偏好后，还应认真地进入对艺术现象生命的深层体察及对艺术作品生成发展规律的全面把握，达成批评主体对客体整体生命及其生成发展规律的体悟与把握，以实现批评"平理若衡，照词

如镜"的客观公正性。

（2）佛学中的"圆照"的另一特点,是舍弃万象,以空寂清净圆融的"真如"或曰"涅槃"境界为归宿。而艺术批评中的"圆照",则是一种绝不舍弃对艺术作品生动形象的体验、品味,不阻断艺术形象及其与世间万物、万象、万态的联系的深刻体验与观照。前者出世,后者入世,思维取向从总体上看是相反的。因而,艺术批评中的"圆照"的总体特征应当说不是一种"无相之知""不知之照",而是高度重视对艺术作品及其反映的社会生活现象的具体体验与深入考察,是一种有相之知、有知(且有情)之照,一种艺术鉴赏批评中的审美观照与由形索理的体验和认知。鉴赏批评的过程中,还要产生"圆照之象",并得出批评家独得于心的精辟的体验与认知的结论。刘勰在《文心雕龙·知音》篇中认为,批评家对于客观存在的艺术形象及相关的事象(社会生活现象)的具体体察非常重要,不止一次地用比喻性的语言表述了这一重要过程。他说:"凡操千曲而后晓声,观千剑而后识器""阅乔岳以形培塿,酌沧波以喻畎浍",又说:"夫志在山水,琴表其情;况形之笔端,理将焉匿？故心之照理,譬目之照形;目瞭则形无不分,心敏则理无不达。""夫唯深识奥鉴,必欢然内怿,譬春台之熙众人,乐饵之止过客。盖闻兰为国香,服媚弥芬;书亦国华,玩泽方美。知音君子,其垂意焉！"

（3）佛学中的"圆照"主张"直指本心""不事外求",并不强调以对世事的"博观""博见"为基础。佛家称人世间生活为"无明",为"苦海",即认为人生执迷于世事是对佛家真实心灵世界即"真如"境界的"迷失"与"遮蔽"。而艺术批评中的"圆照",却明确建立在批评家对世间万事、万象、万态进行广泛深入的体察的基础上,其中就包括了对众多同类、不同类的艺术作品作多方面体察与广泛比较——"博观"。刘勰在《文心雕龙·知音》篇中明确指出:"故圆照之象,务先博观。"并强调文学艺术批评家要自觉进行这种博观广识的实践,然后才能"平理若衡,照词如镜"。刘勰在《文心雕龙》的多个篇章中,屡屡提出有成就的文人、作家、批评家都要有多方面进行观察和把握世间事物及其发展规律的能力和智慧。比如,《诸子》篇云:"大夫处世,怀宝挺秀。辨雕万物,智周宇宙。"《神思》篇云:"研阅以穷照。"《比兴》篇云:"诗人比兴,触物圆览。物虽胡越,合则肝胆。拟容取心,断辞必敢。"《总术》篇云:"夫不截盘根,无以验利器;不剖文奥,无以辨通才。……自非圆鉴区域,大判条例,岂能引控情源,制胜文苑哉！"刘勰不止主张"诗人感物",应当"联类不穷","流连万象之际,沉吟视听之区;写气图貌,既随物以婉转;属彩附声,亦与心而徘徊"(《物色》),并且认为文人写理论文章,必须"弥纶群言""研精一理","穷于有数,追于无形;迹坚求通,钩深取极"(《论说》)。《奏启》篇

提出"博见足以穷理"。《知音》篇论文学批评时,则具体提出了批评家在"博观"的基础上要对作品作出多角度实为全方位的考察:"是以将阅文情,先标六观:一观体位,二观置辞,三观通变,四观奇正,五观事义,六观宫商。"——这正是对文学作品批评中达成"圆照"的基础与先决条件的明确揭示与充分论证:"博观"决定了文学艺术批评学中"圆照"重客观(客观事物、审美对象)的性质。至于对刘勰"六观"说的研究,学界已取得了很多成果,这里就不详及了。

从以上可见,刘勰在《文心雕龙·知音》中标举的"圆照"这一文学批评术语,有着特定的丰富的文学批评学的理论内涵,非常重要。文学批评学中的"圆照",与佛学中的"圆照"不同,它实质上是指批评主体对艺术生命现象的整体观照,包含从全面观察与深层体悟两个方面把握艺术作品的生命内涵。刘勰认为,在文艺批评中,由于文艺现象这一审美客体具有复杂性("篇章杂沓,质文交加"),批评者作为审美批评主体又具有差异性和难以避免片面性("知多偏好,人莫圆该"),因而,历来的文艺批评中都会出现"各执一隅之解,以拟万端之变"的现象。为了使文艺批评达到公正与准确,深刻把握艺术生命的生成发展规律,作为有水平的批评家,一是要弃除个人偏见,避免"会己则嗟讽,异我则沮弃"等偏好,做到"无私于轻重,不偏于憎爱";二是要"博观";三是要"圆照"(包括对文学作品进行多角度、全方位考察和深层体悟);还有,就是不要浅尝辄止,要披文入情,相信"沿波讨源,虽幽必显",切不可追随流俗,"深废浅售"。这样,才能对艺术作品和艺术现象作出公正的评价,有益于文学事业的繁荣与健康发展。

2. 对"圆照之象"这一重要的文学批评(扩而大之,为艺术批评)学概念似应进一步加强研究。

上文提及,过去很多《文心雕龙》学者对刘勰提出的"圆照之象"未给予应有的重视。以至于我们读《文心雕龙》时,对"圆照之象"这一命题的理解,至今依然很模糊。现在能见到的很多今译本或研究论著中,有把"圆照之象"解释为"方法""水平"的,如周振甫《文心雕龙今译》译"圆照之象"为"全面观察的方法",同时注云:"照,观察。象:犹法。"①牟世金《刘勰论文学欣赏》一文称:"所谓'圆照之象',也是指全面考察作品的方法,这个方法就是'博观'。"②赵仲邑《文心雕龙译注》译"圆照之象"为"全面分析批评的水平"③等。也有解释为文学批评著作中的"文字"(并谓"文字"即"圆明寂照"

① 周振甫:《文心雕龙今译》,中华书局1986年版,第432页。
② 牟世金:《刘勰论文学欣赏》,《社会科学战线》1980年第4期。
③ 赵仲邑:《文心雕龙译注》,漓江出版社1982年版,第339页。

所现的"形象")的,如詹锳《文心雕龙义证》云"'圆照之象',谓文字是圆明寂照中所现形象"①等。这些说明对"圆照之象"中"象"字的理解,过去学界实际上是存在分歧的。今天看来,似乎应当允许进行更进一步的讨论。笔者有一个不成熟的猜度或曰臆想:首先,"圆照之象"的"象",似乎应当不是被借用来指"方法""水平"(尽管"象"在古汉语中有"法""法令""效法""执法"的含义),因为《文心雕龙》中用"象"这一词语来表述某一重要概念的地方很多,但大都是在"象"为形象的基本义上使用。据周振甫考证,刘勰常用"象"这一词语指物象之"象"、《易》象中的卦爻之"象"及文学创作中"意象"之"象",比如"流连万象之际,沉吟视听之区"(《物色》篇),"神用象通,情孕所变"(《神思》篇),"幽赞神明,《易》象为先"(《原道》篇),"独照之匠,窥意象而运斤"(《神思》篇)等②,很少借用来指"方法"。其次,"圆照之象"的"象"似乎也不应泛指批评家所写的一切批评文字(姑且不论刘勰是否会把批评"文字"都视为一种"圆明寂照"所表现的"形象")。为了引起讨论,这里,笔者试提出一种与"象"直接相关、范围比"文字"稍窄的理解,仅供参考:"圆照之象"指中国传统文学艺术鉴赏、批评中对艺术生命作整体体悟与探索时产生的独得于心的一种批评意象或批评智慧。《神思》篇云"研阅以穷照";《诸子》篇云"辨雕万物,智周宇宙";《论说》篇云"穷于有数,追于无形;迹坚求通,钩深取极";《奏启》篇云"博见足以穷理"。这种"研阅以穷照"的批评意象或批评智慧,实际上是一种批评家洞察艺术生命的独特体验与认识。中国传统艺术批评极重体悟,很多著名的批评结论都包含着宇宙生命之"象",是一种以"象"喻"理"、意象相生的理性认识,或曰"理趣",如刘勰论"神思",严羽论"兴趣",叶燮论"泰山出云"并无定法,等等,都包含着"生命的隐喻"。有的批评意象,不包含"象"(喻体)的描述,也是一种独得于心的对文学艺术生命生成发展规律的深刻的体验与认识——批评家独得于心的"智慧"结晶,如蔡邕《笔论》云"书者,散也";陆机云"诗缘情而绮靡,赋体物而浏亮",苏轼云"静故了群动,空故纳万境",石涛云"一画者,众有之本,万象之根",等等。"圆照之象"当然不是一般的批评意象,而是一种独得于心的深刻全面的理论智慧,是一种符合东方生命美学精神的悟觉批评成果。从这一角度看,某些西方文论家视中国古代文艺批评为"印象式批评",似乎有一定道理。当然,笔者所提出的这一推测和理解,尚未得到更多确证,目前只能是一种个人猜度。"意象"是刘勰在《文心雕龙》创作论中提出的重要理论范畴,早为人知。《知音》篇中"圆照之象"的"象"含义究竟为何,是不是有进

① 詹锳:《文心雕龙义证》,上海古籍出版社1989年版,第1851页。
② 参阅周振甫:《文心雕龙辞典》,中华书局1996年版,第252—253页。

一步引起关注的必要呢?

3. 应重视对中国传统文艺创作与批评理论中重"圆"思想的研究。

刘勰重"圆"。《文心雕龙》中"圆"字凡十七见。其中包含"圆"字的重要美学概念及与"圆"字组成的有关文艺创作与文艺批评的重要理论命题都很值得研究,如"圆通""圆览""圆鉴""圆照"及与此相关的重要文学创作与批评理论命题:"事圆而音泽"(《杂文》篇)、"思转自圆"(《体性》篇)"义贵圆通"(《论说》篇)、"理圆事密"(《丽辞》篇)、"圆鉴区域,大判条例"(《总术》篇)、"诗人比兴,触物圆览"(《比兴》篇)、"圆照之象,务先博观"(《知音》篇)、"知多偏好,人莫圆该"(《知音》篇)等等。《易传》云:"耆之德,圆而神。"刘勰《文心雕龙·丽辞》云:"理圆事密,联璧其章。"况周颐《蕙风词话》云:"笔圆下乘,意圆中乘,神圆上乘。"钱锺书在《谈艺录》和《管锥编》中曾论及古今中外艺事所向往与追求的"圆"之美,正如有的论者所说,钱锺书所说之"圆",包括了"理的'圆'融,结构的'圆'形与用词的'圆活'①,中西互证,蔚为壮观。这说明,艺术创作与艺术批评中重"圆"之美,是中外艺术创作与批评理论中的共同话题,值得今人做更进一步的研究。当然,其中就包含了对刘勰《文心雕龙》中的"圆照"主张及"圆照之象,务先博观"等重要概念和理论命题的研究。

笔者以为,一部《文心雕龙》,其实正是在"博观"的基础上进行"圆照"所获得的体大思精的重大理论思维成果。所以,认真研究《文心雕龙》中"圆照"这一重要的文学批评学命题,对于我们今天进行新世纪的文学、艺术学学科内容及学科体系的建设,都将具有重要的意义。

① 郑淑慧、吴绍:《钱锺书论古典艺术美——"圆"》,《文艺研究》1993年第2期。

第九章 "意境"的多种解说及其他

艺术意境(习称或简称"意境"),是中国传统文学艺术理论和传统美学中的核心范畴。对意境理论的研讨,迄今众说纷纭,歧见迭出。20世纪80年代以来,笔者曾在《文艺研究》杂志陆续撰文参与过意境问题的讨论,后有《中国艺术意境论》一书出版(北京大学出版社版)。时序推移,观点依旧,新见无多。顷接友人张节末教授转达萧驰先生的倡议,他希望组织一些学人分别撰文谈谈自己对意境问题的基本看法,并认为可集中陈述以往著作中的观点,不一定发表新见。遵嘱,仅就意境范畴的多种解说及其他问题重申浅见,有些地方稍作补充。不当之处,谨请批评。

一、"意境"三说

何谓意境?这是今天在不同的艺术实践领域中进行着特定意境创造的人们能够意会却又难以言传的问题,也是当今中国艺术理论和美学研究领域中必须面对而又众说纷纭的理论难题之一。

如果细细区分,过去对意境的具体解说几乎不胜枚举。但笔者以为,其中有代表性的说法大概有三种:一为情景交融说,二为典型形象说,三为超以象外说。下面就逐一介绍其基本观点,并略陈愚见:

1.情景交融说是传统意境界说中居于主导地位的理论。

此说认为:意境是诗人主观感情和客观事物相融合而形成的一种艺术境界。上海辞书出版社1979年版的《辞海》给"意境"下的定义"文艺作品中所描绘的生活图景和所表现的思想感情融合一致而形成的艺术境界",即持此说。此说有久远的历史渊源。笔者曾经以为:"这一说法是由于把古典文艺批评家们论述艺术构思和文艺作品总的艺术特征的话,移来解释意境所致。"[①]在

① 蒲震元:《中国艺术意境论》,北京大学出版社1999年第2版,第5页。

中国古典文艺论著中,艺术家、批评家多用情景交融来说明作家形象思维的特点和文艺的特质。如晋代陆机用"情瞳昽而弥鲜,物昭晰而互进"来说明艺术构思的进程。梁朝的刘勰用"神与物游""登山则情满于山,观海则意溢于海"来勾画神思的特点。与刘勰同时的钟嵘,用"气之动物,物之感人,故摇荡性情,形诸舞咏"的观点,简练地说明了艺术创作的规律。除此以外,传统文艺批评著作中还经常用情景交融来说明文艺作品的构成。例如,谢榛《四溟诗话》云:"景乃诗之媒,情乃诗之胚,合而成诗。"王国维《文学小言》云:"文学中有二原质焉:曰景,曰情。"这类论述,几乎触手可得。可见"情景交融",既是作家艺术构思表现出来的特点,又可用来说明某部文学作品(或某一类型艺术作品)的原质或特征,本来并不是专指意境而言的。但随着"境界"或"意境"作为中国传统文艺理论和美学中的重要范畴逐渐引起人们的注意,"情景交融"被移用来解释意境的说法也就多起来了。比如,明王世贞在《艺苑卮言》中,就提出"诗以专诣为境"的主张。他评张籍、王建的乐府诗,认为虽一善言情,一善征事,但因为不能使情与事融会贯通,做到"气从意畅",所以"境皆不佳"。清初画家布颜图在《画学心法问答》中,更明确提出了情景即画中"境界"之说。他在回答他的学生关于"画中境界无穷,敢请夫子略示其目"的问题时说:"境界因地成形,移步换影,千奇万状,难以备述。"在回答关于"笔墨情景何者为先"的问题时进一步指出:"情景者,境界也。"布颜图的这一说法,可以说是我国古典文艺论著中明确运用情景交融观点对"境界"这一审美概念所作的较早的明确界说。它说明:情景交融即意境的说法,最迟在明末清初已经定型了。

　　清末民初,王国维进一步突出强调"境界"(他有时亦称"意境"),并主要沿用情景交融说(当然,王国维对"境界"还有多种不同的释义,有时亦持超以象外说)解释"境界"。他在《人间词话》中说:"词以境界为最上。有境界则自成高格,自有名句。"又说:"沧浪所谓兴趣,阮亭所谓神韵,犹不过道其面目;不若鄙人拈出'境界'二字,为道其本也。"什么是"境界"?王国维有一句名言,叫做:"能写真景物、真感情者,谓之有境界。否则谓之无境界。"他还提出境界"隔"与"不隔"的理论,认为写情写景"语语都在目前,便是不隔"。可见,他是把真切不泛的情景(包括叙事作品中的"事")的描写,视为艺术作品有无境界的主要标志的。王国维后来在《宋元戏曲考》中,就明确使用"意境"一词,并把"写情则沁人心脾,写景则在人耳目,述事则如其口出",即情、景、事的逼真生动,视为叙事作品的"意境"。

　　情景交融说对现代艺术家、批评家或美学理论家有着巨大的影响,以至当今谈及抒情诗、情绪舞、国画、音乐作品的意境时,一些艺术家、批评家仍直

接承袭上述说法，把意境解释为情景交融、情与景的结合或情理、形神的统一。如著名国画家李可染在《漫谈山水画》中谈到意境对山水画创作的意义时说："画山水，最重要的问题是'意境'，意境是山水画的灵魂。""什么是意境？我认为，意境就是景与情的结合；写景就是写情。山水画不是地理、自然环境的说明和图解，不用说，它当然要求包括自然地理的准确性，但更重要的还是要表现人对自然的思想感情，见景生情，情与景要结合。"在批评界与理论界，大家熟知的还有朱光潜在其名著《诗论》中提出的："情景相生而且相契合无间，情恰能称景，景也恰能传情，这便是诗的境界。""诗的境界"是"情趣与意象的契合""情景的契合"。李泽厚在《"意境"杂谈》中则认为："意境是意——'情''理'与境——'形''神'的统一。"

但是，情景交融即意境，这一说法是否恰切，是值得深入研究的。笔者以为，情景交融说的优点，在于它是从主客观因素的结合上解释意境之诞生的，即它既把审美客体(包括其固有的"形"与"神")看作是意境产生的重要依据，又强调作家的"情"(当然包括所认识的"理")的能动作用，这样因情景交融而产生特定的艺术形象乃至丰富多彩、纷呈迭出的意境，就是很自然的事了。然而，要注意的是，"产生"不等于"就是"。应当承认，情景交融是创造和生发意境的重要方式和手段，它的确可以产生意境，而且可以产生深远的意境，但在艺术创作中，情景交融也可以产生其他，如作品的形象、情节、细节、人物、结构、语言乃至其他艺术符号等，而这些并不是意境。所以，不能把产生意境的某种重要方式和手段说成意境。何况，艺术意境有时也不一定产生于情景交融，王国维在《人间词话》中说过："境非独谓景物也。喜怒哀乐，亦人生之一境界。"此中便有突破情景交融说的主情意向。如果我们今天仍持情景交融即意境的说法，并以此给意境下定义，这起码是失诸笼统和很不严密的。因此，笔者认为：尽管传统艺术意境的生成确实与情景交融有密切关系，但我们也只能说，情景交融是意境的基础特征之一，不能以它对意境作本质的说明。

2. 典型形象说是部分现代学人对意境所作的一种新解说。

此说的特点是：把"意境"等同于"诗的形象"或"典型"。霍松林在《诗的形象及其他》一书中写道："诗的形象，我国过去的批评家管它叫'诗境'、'诗的境界'或'意境'。"朱光潜在《西方美学史》第三部分第十二章的一条注文中认为，康德的"审美的意象""近似我国诗话家所说的'意境'，亦即典型形象或理想"。李泽厚在其早期的美学论文《典型初探》中，则曾提出"典型"具有"不同形态"，"'意境'的创造，是抒情诗画以至音乐、建筑、书法等类艺术的目标和理想……'意境'成为这些艺术种类所特有的典型形态"。把

意境解释成"诗的形象""典型形象"或"典型"在某些艺术中的特定"形态",这是从艺术意境应当具有典型性上谈问题的。它比情景交融说似乎进了一步。因为此说强调了艺术作品中的意境应当既具有直接性,同时又具有间接性,就接触到了意境中的虚实二境问题。但是典型形象说即使与情景交融说相比也是有弊病的。弊病之一就是"化虚为实"。情景交融说失诸笼统,但一般情况下它还没有把意境解释成形象(个别引申者的误解除外)。而典型形象说虽然企图接触意境以实显虚的特点,却在作出界说时把"天上的市街"(郭沫若诗中用语)拉向了人间。正像水在一定条件下可以幻化为彩虹,而彩虹却不等于能产生它的水一样,深远的意境与产生它的母体艺术典型或形象是无法等同的。典型形象说把绚丽多彩、波诡云谲的意境,落实到产生它的母体——艺术典型或某种艺术形象身上,并把它们等同起来,这就模糊了意境审美范畴的实质。

3. 超以象外说是当前值得重视和进一步做出研究的意境界说。

"超以象外"语出司空图《二十四诗品》首章"雄浑"。司空图在谈风格雄浑这一类诗歌的意境如何产生时说:"超以象外,得其环中,持之匪强,来之无穷。"笔者曾参照有关资料,试将这段话翻译为:"诗中雄浑的意境超越事物的迹象以外,得之于天、地、人周流运转构成的宇宙环的核心——'道',即宇宙的本体生命及其运行规律之中,把握它不能有丝毫的勉强,它的呈现无尽无穷。"①司空图这四句话,表面上看是对雄浑类诗歌意境生成规律所作的理论描述,实为对多种不同的艺术意境生成的本质特征所作的总括说明。它表明:中国传统艺术意境理论要求艺术家在他们的高层次作品中努力通过各自熟悉的"象"(艺术作品中的画面、形象或符号)的创造,生动地体现出对天人合一的大宇宙生命本体"道"及其运行规律的深层体悟,使作品产生出近而不浮、远而不尽的艺术虚境,乃至具有博大深沉的宇宙感和历史人生感,达成"超以象外,得其环中""虚实相生,无画处皆成妙境"的艺术效果。笔者正是借用司空图《二十四诗品》中的"超以象外"一语来概括这一类说法的基本特征的。"超以象外",即超越特定艺术形象以外的意思。此说实际上可以包括有的学人提出来的情怀气氛说、想象联想说两种主张在内。情怀气氛说把意境理解为非形象性、非图画性的"情怀""气氛""气象""情绪""情感""情思""襟怀""诗意""诗化""生命感发力"等。胡适、叶嘉莹、邹问轩、韩玉涛均有这方面的论述。此种主张比较泛化,没有对意境范畴作出更进一步的具体界定或解说,此处暂略。想象联想说的主张则不同,其特点是理论视角

① 蒲震元:《中国艺术意境论》,北京大学出版社1999年第2版,第92页。

有了新变化,即比较重视意境的生成过程的研究,重视意境审美内涵与意境创造特别是意境欣赏过程的有机联系。所以笔者把它视为超以象外说中值得重视的具有代表性的主张。此说的基本观点是:意境范畴的本质特征既不是"情景交融",也不是"典型形象",而是一种"化实景而为虚境,创形象以为象征"(宗白华语)的过程。意境是艺术创造中虚实二境辩证相生回环反复的表象运动过程所生成的。因而,意境应当是指作品中虚实二境的相生互化与有机结合,也可以理解为作品中特定的艺术形象(或艺术符号)和它表现的艺术情趣、艺术气氛以及它们可能触发的丰富的艺术联想与幻想的总和。这种超以象外的意境解说,作为中国现代美学中一种独具特色的意境观,其渊源应为20世纪40年代以来宗白华的意境理论。众所周知,宗白华在《论中国艺术意境之诞生》一文中,虽然也吸取了情景交融说的精华,但他特别重视研究意境的"层深"问题。他在该文中指出:"艺术的意境,因人因地因情因景的不同,现出种种色相,如摩尼珠,幻出多样的美。"同时,又明确提出"化实景而为虚境,创形象以为象征"是艺术意境创造的重要美学法则。宗先生在20世纪70年代写的重要美学论文《中国美学史中重要问题的探索》进一步指出:"艺术家创造的形象是'实',引起我们的想象是'虚',由形象产生的意象境界就是虚实的结合。"他举出了《考工记·梓人为筍虡》等大量例证,生动地考察了艺术创造中虚实相生的问题。宗先生这方面的论述,对当代艺术意境理论的研究产生了重要影响。

　　超以象外说也有久远的历史渊源。老子"涤除玄鉴"的理论,《易传》"立象以尽意"的理论,玄学和佛学中"所求在一体之内而所明在视听之外"[1]"抚玄节于希声,畅微言于象外"[2]"穷神尽智,极象外之谈"[3]"得意而忘象"[4]等理论都对此说的形成有重要影响。还有,在中国传统艺术论著中的大量相关论述,比如谢赫在《古画品录》中提出的"若拘以物体,则未见精粹;若取之象外,方见膏腴,可谓微妙也"的论述,刘勰《文心雕龙·神思》篇中"思表纤旨,文外曲致,言所不追,笔固知止"的论述,《隐秀》篇中"隐也者,文外之重旨也"的论述,皎然《诗式》中"采奇于象外"的论述,刘禹锡《董氏武陵集纪》中"境生于象外"的论述,司空图《二十四诗品》中"超以象外,得其环中"的论述,苏轼《王维吴道子画》诗中"摩诘得之于象外,有如仙翮谢樊笼"的论述,清董棨《养素居画学钩深》中"画固可以象形,然不可求之于形象之

[1] 袁宏:《后汉纪》卷十。
[2] 释僧卫:《十住经合注序》,《全晋文》卷一六五。
[3] 僧肇:《般若无知论》,《全晋文》卷一六四。
[4] 王弼:《周易略例·明象》。

中,而当求之于形象之外"的论述等等,都是超以象外说的理论内涵。限于篇幅,这里就不再多谈了。

二、意境的本质特征

笔者认为,吸取超以象外说的精华并结合其他两说的合理因素,或可较为确切地弄清我国传统艺术意境范畴的含义。

应当说,意境的生成与情景交融和典型形象关系都很密切。情景交融是传统艺术意境生成的重要方式和手段,典型形象则是产生意境的重要母体。因此,情景交融说和典型形象说对人们理解意境的生成有着十分重要的意义。但是意境的确具有鲜明的"超以象外"或曰"境生于象外"的审美特征,不顾及这一特点就不是完整的中国艺术意境论。愚意以为:意境在作品中,往往表现为一种东方超象审美结构(西方接受美学家提出的"召唤结构"与之相类)。人们通过艺术创造和艺术欣赏活动应该不难理解,在艺术作品中,特定的艺术形象(或符号)其意境常常是静伏的、暗蓄的、潜在的。只有在创作者和欣赏者头脑中,意境才全部浮动起来,明现出来,生发出来。因此,意境具有因特定形象的触发而纷呈迭出的特点,它常常由于形象与象外之象、象外之意的相互生发与传递而联类不穷。意境存在于画面(形象)、符号及其生动性与连续性之中,它是特定形象及其在人们头脑中表现的全部生动性与连续性的总和。通俗地说,意境就是特定的艺术形象和它表现的艺术情趣、艺术气氛以及它们可能触发的丰富的艺术联想或幻想的总和。

还应当指出,意境从理论上说,不是不可以捉摸和分析的(不应该永远被说成只可意会、不可言传)。从构成上看,意境可分为实境和虚境两部分。实境指作品中既真且美、虽少而精、导向力强的形象、画面或其他有意味的形式,虚境则指形象或符号所触发的丰富的艺术情趣、艺术气氛及丰富的艺术联想与幻想。意境的特征正在于:它既是直接的,又是间接的;既确定,又不确定;既是形象的,又是想象的(无论创作、欣赏均如此)。因而,它既有特定形象或符号的直接性、确定性、可感性("落笔便定"),又具有想象的流动性、开阔性、深刻性("触则无穷")。它的实的部分在艺术作品中往往表现为具体的形象,是一种既真且美、虽少而精、导向力强的画面(可供人"象外追维"的画面),具有能感触和捉摸的品格,是作品中实的客观存在,即意境中的稳定部分;但它又蕴含着概括性极强的艺术虚境(即画图中"掩映不尽"与令人"游目骋怀"的"象外追维"部分),也就是被古典文艺理论家称为"言所不追,

笔固知止""是盖轮扁所不得言,故亦非华说之所能精"的部分,或称神秘部分。这种虚境,之所以难于捉摸与言传,是因为它常常以虚、隐、空、无的形式存在于作品之中,但又不是简单的僵化、隐蔽、虚无、空虚、空洞与空白。艺术意境中的虚也不是作品中暗示的概念和哲理,而是蕴含丰富的间接形象、充溢着特定的艺术情趣艺术气氛的虚,是能够不断呈现出想象中的实来的艺术之虚,故笔者称之为虚境。虚境的特点有三:一为间接的具象性(包括想象中的自觉与非自觉表象);二为无限的泛指性(流动性,不确定性);三为情与理辩证相生。这些,笔者在过去的文章中讨论过,这里就不赘述了。

意境是中国传统美学的核心范畴。有人说中国美学是范畴美学,有的范畴本身就是一种理论,甚至是一种理论系统。笔者以为这一说法有其深刻性。中国艺术意境理论要研究的问题很多。笔者在《中国艺术意境论》一书中曾经提出过一些看法,并展开过论述。比如:中国传统艺术意境理论的哲学根基是一种东方宇宙生命理论,西方典型理论的哲学根基则是一种西方古代的认知与模仿理论;意境理论本质上是一种东方品味理论,典型理论本质上是一种西方造象理论;意境创造主要依赖于一种东方古典型重内倾超越的无限意象生成心理(道贯万象),典型理论则主要依赖于重外在超越的有限再造想象心理(类之想象)。意境是一种"境界层深的创构"。意境创造与欣赏的过程表现为一种象、气、道逐层升华而又融通合一的审美,有着绚丽多彩的象之审美、气之审美(以"气韵"为中心的审美)和道之认同境层的丰富内涵;尤应注意的是,在道之认同境层,即意境审美的最高层次,包蕴着儒、道、佛的哲思审美境界。意境这一审美范畴涉及中华民族一种深层审美心理结构,它有着久远的社会历史渊源和思想渊源,尽管意境作为一个特定的审美范畴,从现在掌握的资料看,是萌芽于魏晋南北朝,提出于唐宋,丰富于明清。意境美在中国古代、现代、当代艺术中,表现出多种复杂的形态。如此等等。这些都需要结合中外艺术发展史,作出认真的考察,展开进一步讨论。

当前,我国对意境理论的研究已经有了很大的进展。特别是20世纪80年代以来,文艺界、美学界的不少人已对意境的含义问题,意境是一个什么范围、什么级别的概念问题,意境的构成因素问题,各类艺术作品中的意境——包括诗歌、散文、戏剧、戏曲、国画、雕塑、音乐、书法、舞蹈、摄影、电影乃至当前的电视剧、动画、播音主持艺术的意境创造和欣赏问题作出了多方面的探讨。有的文章,开始研究意境产生的历史根源和思想根源,总结意境的历史演变情况;有的文章,则对意境理论与西方典型理论的异同作出比较;还有不少文章和著作,对我国文学艺术批评史上的一些名家,如唐代皎然、司空图,清代叶燮、清末民初王国维等的意境理论作了较深入的探讨;少量著作,涉及

五四以来我国意境研究的历史情况,并讨论了意境研究的未来走向。虽然可以说,上述大部分文章和著作,目前还带有争鸣的性质,但笔者似乎隐隐约约感觉到,这些不约而同的努力,正在为我国意境理论的研究取得更多的突破性进展,准备着资料,创造着条件。

第十章　析"品"

"品"是中国古典美学范畴系统中一个重要的审美概念,也是中国传统艺术鉴赏理论中的核心范畴。

从文字学的角度考查,"品"字有久远的历史渊源。甲骨文、金文中均有"品"之古文。不少古文字学者认为,品为"殷代祭名"。《礼记·郊特牲》载:"鼎俎奇而笾豆偶,阴阳之义也。笾豆之实,水土之品也。不敢用亵味而贵也,品所以交于神明也。"有的学者据以推测,甲骨卜辞中的"品"祭,可能是《礼记》中所说的笾豆之祭。("笾"与"豆"为古时盛干湿食品的容器,笾为竹器,豆为木器,笾轻而豆重,笾豆并用,故称"偶"。)二祭关系如何,尚待学界稽考。但从笾豆之祭中"品"的含义考察,则"品"除指"祭名"外,可能与非"亵味"的置于笾、豆中的干湿祭品有关。金文中"品"与小篆(《说文解字》)之"品"字同形。据古文字学者考证,金文中"凡土、田、园、邑、仆、臣、金、玉皆得称品"①。可见"品"在金文中,已用指"祭名"以外不同品类的众多事物。今通行的字典、辞书中所引《易·巽》"田获三品",《书·禹贡》"厥贡唯金三品",其中的"品",即指种类、品类。"品"较早的含义还有"众多"。许慎《说文解字》释"品"云"品,众庶也,从三口"(《尔雅·释诂下》:"庶,众也"),段玉裁《〈说文解字〉注》进一步解释说:"人三为众,故从三口。"不少字典、辞书以《易·乾》"品物流形"为例释"品"为"众多"。后来的"品尝"一词,较早的含义为"遍尝",即由"众多"之义引申而来。尽管有的古文字学家以为许、段"众庶"之说"恐非其详",但从金文中多种事物"皆得称品"的现象看,"品"较早的含义有"众多"一项,应该说是持之有据的。

美学范畴中"品"的内涵,与先秦文献中"品"的基本含义有密切关系。在中国古典审美理论中,"品"包含两重基本义:(1)当用作动词,或与有关的词素或词一起组成动词性词语时,"品"与审美主体鉴别、体察、辨析、评定审美对象(多种事物及事物的品类)有关,如品茗、品花、品藻、品题、品鉴。这

① 李孝定编述:《甲骨文字集释》,第二,"品"条,第645页。

时的"品"的核心内容为:在审美鉴赏中品鉴与评定审美对象的"差品及文质",辨识审美对象的"优劣",甚至包含"考定其高下"的理性活动(《汉书·扬雄传下》:"称述品藻",颜师古注曰:"品藻者,定其差品及文质";南齐谢赫《古画品录》:"画品者,盖众画之优劣也";元刘有定在给郑构的书法理论著作《衍极》作注时指出:"品与评同而实异,评以讨论其得失,品则考定其高下。"这些论述,均与"品"用作动词的特定内涵有关)。(2)当用作名词,或与有关的词素或词一起组成名词性词语时,"品"则与事物的品类、品质、品貌、品格、品第、品位及某种深层的审美特质有关(班固:《东都赋》:"庭实千品,旨酒万钟","品"指品类;《后汉书·党锢传》:"虽情品万殊,质文异数","品"则指品质、品貌;韩愈《画品》:"与二三子论画品","品"指品格;钟嵘《诗品》:"三品升降","品"则指品第、品位。"品"用作名词,有时还隐含着审美范式与艺术标准之义,故《广韵》中即有"品,式也,法也"的解释)。"品"与其他词组成的名词性概念多达数百个,仅见于《佩文韵府》者即在一百五十个以上,其中不少品名与审美有关,如花品、墨品、砚品、竹品、玉品、琴品、菊品、士品、神品、妙品、能品、逸品、上品、中品、下品等。值得注意的是:品的上述双重基本含义,在我国的心理学、艺术鉴赏学及美学论著中,经常是相得益彰地结合在一起的。当论述到品尝、品鉴、品评时,"品"就已包含着分辨事物的品类、品级、品位之义,不是泛指一般的尝、鉴、评;谈及上、中、下、神、妙、能、逸诸品时,实际上也已涉及审美主体对对象之鉴别、体察、辨析与评定。故"品"的上述双重含义之间,确乎存在一种互相包含与转化的微妙关系。而这与"品"在先秦文献中的基本义——事物种类的繁多(实已隐含主体对众多事物辨识这一心理活动)有关。

这里还应顺便指出:在我国传统的文艺鉴赏("品评批评")理论中,用作动词的"品"与用作名词的"品"相较,是一个内涵更为广阔、丰富的概念。因为这时"品"的中心含义是在鉴赏中体察、品评、考定审美对象的高下,就必然包含设置品级或品名并以之品量审美对象的特征、优劣,也就必然包括"品"用为名词时所涉及的诸种审美心理系列(如上、中、下;神、妙、能、逸;灵、奇、佳、绝;庸、劣、伪、滥;花、砚、琴、泉;诗、书、画、印、棋乃至心、情、道、气诸品)的美学含义。所以,我们下面先侧重介绍的是用作动词的"品"的美学内涵,并依据上述情况,试称之为广义的"品"。最后再补充介绍用作名词的"品"所涉及的诸种品名系列,并试称之为狭义的"品"。

广义的"品"在中国古典美学中是指一种旨在确立规范的鉴赏,一种融审美理想、艺术范式于鉴赏中的富有东方特色的艺术赏析与批评(品评)。它包含着四个层次的要求:

一、"别味曰品"(《中文大辞典》"品"条)。这是美学范畴的"品"用为动词时最基本的含义。钟嵘《诗品》云:"五言居文词之要,是众作之有滋味者也";司空图《与李生论诗书》云:"愚以为辨于味,而后可以言诗也";朱熹云:"诗须是沉潜讽诵,玩味义理,咀嚼滋味,方有所益"(《诗人玉屑》卷十三);严羽《沧浪诗话》云:"读骚之久,方识真味"。这些都说明,在中国古典美学家与思想家那里,很多人认为,要进行真正的鉴赏与品评,"辨于味"即识别审美对象的"滋味"乃至"真味",是十分重要的一项基本要求。有一派学者认为:"中国人原初的美意识起源于味觉,然后依次扩展到嗅、视、触、听诸觉,又从官能性感受的'五觉'扩展到精神的'心觉',最后涉及到自然界和人类社会的整体,扩展到精神、物质生活中能带来美效应的一切方面。"①这一见解是有重要价值的。用作名词的"味",经过长时间的演化,在引入我国古代美学理论之后,已经是一个用来指审美对象(包括文艺作品)的审美特征的重要美学范畴。"子在齐闻《韶》,三月不知肉味,曰,不图为乐之至于斯也"②,这里,已将味觉所得之"味"与音乐的艺术感染力并比。而刘勰《文心雕龙》中所言之"余味曲包""使味飘飘而轻举,情晔晔而更新",钟嵘《诗品》中所言之"滋味",所指则纯属文学作品的审美特征。"品"的第一个层次的要求,就在于在审美鉴赏中捕捉对象的审美特征,辨识其"滋味",特别是其中的"真味"(即深层审美特征)。

在我国美学思想史上,魏晋南北朝品藻人物之风盛行,《世说新语》中记述的汉末至东晋间士林生活的逸事趣闻,便是这一风气盛行与进一步发展、变化的生动写照。该书对人物的才情、风采、思想、姿容、言语所进行的多方面的品藻,体现着当时社会对理想人格与理想人生态度的审美追求,而且也是我国魏晋南北朝时期一种具有典型意义的在品评中极富个性特征的"别味"。《世说新语》中常见的"目",特别是《品藻》《容止》《赏誉》《言语》诸篇中的"目"(《汉语大字典》第四卷,"目"字的释义便有"品评,品题"一项)这一术语,即指以简练、优美、意味深长的语言,贴切、准确地说明审美对象的特征,而这种"目"的基础完全在于"别味"。如:"时人目王右军,飘如游云,矫若惊龙"(《容止》);"世目李元礼,谡谡如劲松下风"(《赏誉》);"顾长康从会稽还。人问山川之美,顾云'千岩竞秀,万壑争流,草木蒙笼其上,若云兴霞蔚'"(《言语》)。这类"有味有情,咽之愈多,嚼之不见"(《〈世说新语〉序目》)的品评名例,正体现着"品"这一美学范畴在"别味"(辨别滋味,即在审

① 〔日〕笠原仲二:《古代中国人的美意识》,中译本提要,魏常海译,北京大学出版社1987年版。
② 《论语·八佾》。

美鉴赏中捕捉对象特征)这一层次的基本要求,对后世产生了深远影响。这种"别味",实则为六朝宋画家宗炳在《山水画序》中所指出的"澄怀味象",是一种"含道应物"的审美心理活动,也是一种"应目会心""万趣触于神思"的"畅神"。

捕捉特征、识别滋味这一要求,在六朝时期大量涌现的以文艺鉴赏为中心的审美专著中有普遍体现。钟嵘《诗品》、谢赫《画品》(《古画品录》)、袁昂《古今书评》、萧衍《古今书人优劣评》、庾肩吾《书品》中均多这类"应目会心"的"别味"式的品评。如袁昂《古今书评》中对汉至齐梁的二十五名书法家逐一作了简短、精妙的品鉴,其中即广泛运用了"崔子玉书如危峰阻日,孤松一枝,有绝望之意""索靖书如飘风忽举,鸷鸟乍飞"这类"别味"的品评用语。"别味"当然不止于要求捕捉事物之形态,也不止于要求得审美对象之神于阿堵之中,它还要求由象(形、神)及作者之情,由情及自然之理,作出审美鉴赏中深入一层的形上追求。明人陆时雍在《诗镜总论》中云:"古人善于言情,转意象于虚圆之中,故觉其味之长而言之美也。"钱锺书《谈艺录》六十九则云:"理之于诗,如水中盐,蜜中花,体匿性存,无痕有味。"识别审美对象之味,当然也包括对味中之情及味中无痕之理趣的捕捉与追求。钟嵘《诗品》更多地体现了这一更高层次上的"别味",如品评阮籍《咏怀》诗"其言出于小雅","言在耳目之内,情寄八方之表,洋洋乎会于风雅,使人忘其鄙近,自致远大,颇多感慨之词,厥旨渊放,归趣难求",品评郭璞《游仙》诗"乃坎壈咏怀,非列仙之趣也",即表现了"思深而意远"、由象及情、"妙达文理"的"别味"特征。司空图《二十四诗品》不重考溯源流,"意主摹神取象"①,从提倡"素美""壮美""华美"的诗歌美学境界这一高度入手,对二十四种诗歌的审美品格作了摇曳多姿的形象描绘,同时又进行了"游神于虚""得味于酸咸外"②的形上追求。王士禛取《二十四诗品》中"采采流水,蓬蓬远春""不着一字,尽得风流"十六字,以为"诗家之极则"③,虽屡受讥评,被一些学人认为"非图意也",但以之说明《二十四诗品》形象与抽象相兼的品评特点以及司空图在诗歌意境品评中"辨于味"的形上追求,却是一极佳注脚。

我国诗歌美学一向反对诗歌创作"盛气直述,更无余味",提倡"挹之而源不穷,咀之而味愈长"④,因而在"别味"中又特别重视对"滋味"(在古典美学中,"滋"有"美"与"增长蕃育"二义)中的真味、至味、余味、味外味的辨

① 孙联奎:《诗品臆说·自序》。
② 刘湮:《诗品臆说·序》。
③ 见《四库全书总目提要》对司空图《二十四诗品》一书的提要。
④ 魏泰:《临汉隐居诗话》。

识。"真味"指符合事物本性之正味。就审美对象的特征而言,真味指客体固有的深层审美特质,即其"淳""精"之味。《字汇》:"真,淳也。"《篇海类编》:"真,精也。"《庄子·秋水》:"谨守勿失,是谓返真",郭象注:"真在性分之内。"成玄英疏:"谓反本还源,复于真性也。"《古诗十九首》之四"令德唱高言,识曲听其真",唐张祜《乐静》"发匣琴徽静,开瓶酒味真",是也。就审美主体的感受而言,即指美感之真切、真实、真诚。欧阳修《六一诗话》评苏子美诗"近诗犹古硬,咀嚼苦难嗢;又如食橄榄,真味久愈在"是也。"至味",指滋味中"至极"之味(《玉篇》:"至,极也"),或直接指自然之道(道家)、伦理之道(儒家)或禅学境界(佛家)。中国美学要求在"澄怀味象"中达到"澄怀观道"。①《老子》"味无味",《春秋繁露》"虽有天下之至味,弗嚼弗知其旨也",就是指的辨"至味"。丘迟《思贤赋》:"目击而道存,至味其如水";苏轼《送参寥师》:"咸酸杂众好,中有至味永";陶天亮《答章秀才论诗书》:"高情远韵,殆犹大羹充铏,不假盐醯而至味自存者也。"可见,至味是中国美学中的高层审美范畴。"余味",指不尽之味,一般由含蓄、象征、抽象诸法所致。沈祥龙《论词随笔》:"含蓄无穷,词之要诀。含蓄者意不浅露,语不穷尽,句中有余味,篇中有余意,其妙不外寄言而已。"余味无穷,方能使"味之者无极,闻之者心动"②。"味外味",即司空图所说的"咸酸之外"的"醇美"。司空图在《二十四诗品》及其他诗歌美学论文中明确提倡"象外之象""景外之景"(《与极浦书》)、"韵外之致""味外之旨"(《与李生论诗书》),主张"超以象外,得其环中,持之匪强,来之无穷"(《二十四诗品·雄浑》)。刘澐《诗品臆说·序》进一步发挥说:"昔司空表圣之论诗也,曰,梅止于酸,盐止于咸,而诗之味常在酸咸以外。呜呼,识酸咸者鲜矣!而何有于酸咸以外乎?然不求其味于酸咸以外,又乌足与言诗哉?此诗品之所由来也。"杨万里《习斋论语讲义序》则说:"读书必知味外味,不知味外味而曰能读书者,否也。"(司空图之前强调言外、文外、象外之说早有所见,只是未如司空图之系统。司空图而后,宋、元、明、清文艺论著中强调言外、味外、弦外之说多有所见。)由上观之,对审美对象的真味、至味、余味乃至味外味(包括味外之旨)的体味与辨识,是我国的品鉴理论非常重要的内容。这一点对我国及世界美学理论的发展有深刻影响。而这种不以形象为审美终端的超象审美要求,正是东方美学的显著特征。

二、"品藻者,定其差品及文质"(《汉书·扬雄传》"称述品藻"颜师古注)。这是"品"的第二层次的要求。"差品"指事物的区别,特别是等级之高

① 宗炳:《山水画序》。
② 钟嵘:《诗品·序》。

下;"文质"指事物的形式和内容。"定其差品及文质",即指论定审美对象的差别及高下,并指明其品性与优劣。它包括设置品级(或品名)与显示优劣两方面的要求。而在显优劣的同时,还可兼有溯源流、分文体、明风格、别高下等多项功能。

设置品级,有人称之为"品级法"。"品级法"是用精细的推敲比较和品味等方式去鉴别对象之等级,并进一步确定品名,以归"品"之法给多种审美对象正式确定品位,同时作出符合某种规范的品鉴与评价。用定"品第"之法给文学创作"辨彰清浊,掎摭利病",既溯源流,又显优劣,这是钟嵘在《诗品》中开创的一种独特的品评方法。钟嵘针对魏晋以来诗歌创作与批评"随其嗜欲""准的无依"的现实,不满于一批文论以及一些时文选本、文士传记"不显优劣""曾无品第"的缺陷,在《汉书·古今人表》"九品论人"及刘歆"七略裁士"的启发下,以"三品升降"(设立上、中、下三个品级,作为全书框架)品评了汉魏至齐梁的五言诗代表作家一百二十二人和一组无名氏古诗。尽管钟嵘给诗人归品时有部分失当,但他坚持明确的艺术标准,"不以贵贱为升降,不因亲疏论优劣,不随时论分轩轾"(蔡钟翔、黄保真、成复旺《中国文学理论史》),对汉、魏、晋、宋、齐、梁有影响的五言诗人在树立规范中作了"思深而意远"的认真品鉴与批评。钟嵘在分流置品时还在"一品之中,略以世代为先后,不以优劣为诠次",使每一品中有时代脉络可寻,体现出"品级为经,时代为纬"的较为科学的态度和置品特色。钟嵘开创的"以品论诗"的体例对后世的品评批评产生了巨大影响。"置品级""显优劣""溯源流"成了中国一些传统品评批评著作十分重要的特征。六朝时期,稍后于钟嵘《诗品》的谢赫《古画品录》及庾肩吾《书品》,与钟嵘《诗品》鼎足而三,成为我国诗、画、书法理论领域中这一类品评批评著作的奠基之作。《古画品录》分六品对吴、晋、宋、齐、梁的二十七名画家的艺术创作优劣作了画龙点睛的评价;庾肩吾《书品》则分九品将汉至齐梁"善草隶"的一百二十三位书法家作了考辨源流得失的品评。

六朝而后,诗词曲话、小说评点、书画理论中以审美鉴赏为中心的品评批评著作踵事增华,代有所见。其中部分著作继承发展了"置品级""显优劣"这一传统品评方式,成为中国美学史上的重要成果。如诗歌品评中将"置品级""显优劣"引入选体的大型唐诗选评本明高棅的《唐诗品汇》;戏曲品评中明吕天成的《曲品》、祁彪佳的《远山堂曲品》《远山堂剧品》;画品中唐张怀瓘的《画断》、朱景玄的《唐朝名画录》、张彦远的《历代名画记》,宋黄休复的《益州名画录》;书品中唐张怀瓘的《书断》、宋朱长文的《续书断》……乃至《墨经》《瓶史》《琴笺》《砚谱》一类艺术品评著作,大都显示了"定其差品与

文质"的"品藻"特征。另一部分著作,则彻底变等级符号为风格或艺术特征符号,或用其他性质之品名,或不用品名,对多种审美对象作出了多种角度与层次的区分与品评,呈现出琳琅满目的景观。

这些美学品评专著,在"定其差品与文质"方面适应不同时代的要求,表现了新的风貌与特色,从而扩大和深化了"品"的美学内涵。主要表现在:(一)品级趋细,多层设品。这一点已为不少文学批评史专著及一些研究工作者所指出。如曾维才《谈古代文论中的品评批评》[①]一文,即对钟嵘、高棅的置品特色作了较客观的比较:"钟嵘《诗品》仅设上、中、下三品,'一品之中,略以世代为先后,不以优劣为诠次',因而框架比较宽泛,定品时不易区别同品之高下,如张华'置之中品疑弱,处之下科恨少,在孟季之间耳'。"而"高棅《唐诗品汇》在分期的基础上,分别对七种体裁进行编排,然后在每个体裁下分设正始、正宗、大家、名家、羽翼、接武、正变、余响、旁流等九格(即品,唐以后常以格名品),这种多层次的品级法,使人既了解各体诗歌之流变,又能了解每一体裁流派中各位诗人成就之大小。这使高棅的唐诗四分期(笔者按:初、盛、中、晚)理论得到了具体说明,给人以鲜明完整的印象"。(二)品名更新,表现了多角度的美学追求。六朝以后,品名增多,略加归纳,有如下新系列:1.以审美对象之特征、功能为主结合等级综合置品者,如唐张怀瓘《画断》首分神、妙、能三品;朱景玄《唐朝名画录》于神、妙、能之外,增加逸品;张彦远《历代名画记》把画分成五等:自然、神、妙、精、谨细;北宋黄休复《益州名画录》将逸格置于神、妙、能之上;明吕天成《曲品》分神、妙、能、具四品;祁彪佳《远山堂曲品》分妙、雅、逸、艳、能、具六品。2.以作品源流演变置品者,如高棅《唐诗品汇》分正始、正宗、大家、名家、羽翼、接武、正变、余响、旁流九格。3.以审美主体心理状态及艺术技巧运用综合置品者,如《艺经》:"棋品有九,一曰入神,二曰坐照,三曰具体,四曰通幽,五曰用智,六曰小巧,七曰斗力,八曰若愚,九曰守拙。"4.以艺术意境或风格置品者,如唐司空图《二十四诗品》分雄浑、冲淡、纤浓、沉着、高古、典雅、洗练、劲健、绮丽、自然、含蓄、豪放、精神、缜密、疏野、清奇、委曲、实境、悲慨、形容、超诣、飘逸、旷达、流动二十四品;宋严羽《沧浪诗话·诗辨》:"诗之品有九,曰高,曰古,曰深,曰远,曰长,曰雄浑,曰飘逸,曰悲壮,曰凄婉。"5.以作者身份、职业分品者,如明顾起纶《国雅品》,分士品、闺品、仙品、释品、杂品。6.以审美主体进行诗歌创作之"苦心"置品者,如袁枚《续诗品》分崇意、精思、博习、相题、选材、用笔、理气、布格、择韵、尚识、振采、结响、取径、知难、存真、安雅、空行、固

① 《文艺理论研究》1990 年第 2 期。

存、辨微、澄滓、斋心、矜严、藏拙、神悟、即景、勇改、着我、戒偏、割忍、求友、拔萃、灭迹三十二品。以上分品，有的已远远离开了等级符号，只是广义上的"定其差品及文质"而已。

三、"品"，"式也，法也"（《广韵·寝部》）。《汉语大字典》中，"式"亦指"榜样、模范"（《后汉书·邓彪传》："彪在位清白，为百僚式"）；亦指"规格、样式"（《礼记·仲尼燕居》："乐得其节，车得其式"）。故就字义而言，"品"本身即包含榜样、规格之意；自美学范畴看，品的含义之一则应指标举具体的审美范式与明确提出审美标准（二者有时合而为一），即在鉴赏中确立规范和理想。

中国古典美学论著中，有大量谈诗文的"格""式""法"之作，偏于探讨诗、文技巧，亦涉及内容，讨论诗文的"境""象""宗旨""趣向"，并在品鉴中标举各种具体审美范式，提出各种标准。此类书多有伪托，书中糟粕亦多，但仍有值得重视的。如传为王昌龄之《诗格》，便提出"诗有三境：一曰物境，二曰情境，三曰意境"，并加解说，试图确立"境"的多种审美规范。皎然《诗式》这一著名诗学论著，提出"诗有四不""诗有四得""诗有二要""诗有四离""诗有六至"等说法，这类说法在唐人《诗格》《诗式》一类著作中比比皆是，标示着品评批评从多角度建立规范和审美理想的迫切要求。

"品"中确立的规范，包括列举具体的审美对象以为范式及从理论上确立审美标准与审美模式。如唐李嗣真《书后品》云"钟、张、羲、献，超然逸品"，元陶宗仪《辍耕录》云"黄子久画山水，宗董巨，自成一家，可入逸品"，这是列举具体的审美对象并以之为"品"的范式；而北宋黄休复《益州名画录》对逸、神、妙、能诸格（品）的概述，则是试图从理论形态上明确诸"品"的审美内涵与标准，如述逸品云："画之逸格，最难其俦，拙规矩于方圆，鄙情研于彩绘，笔简形具，得之自然，莫可楷模，出于意表，故目之曰逸格。""逸品"这一审美规范与模式的进一步确立与提倡，反映了我国唐以后艺术创作中写意倾向的不断发展与加强，而这正是我国美学思想史上一个为世人瞩目的研究课题。

"品"中规范重独创，并不屈从于以往的规格。故范式可以从多角度确立，并不局限于品名。明祁彪佳《远山堂曲品》云："文人善变，要不能以一格待之。"钟嵘在《诗品·序》中把握五言诗的三个高潮时代，提出"陈思为建安之杰，公干、仲宣为辅；陆机为太康之英，安仁、景阳为辅；谢客为元嘉之雄，颜延年为辅"，这正是他确立的不同层次的诗人范式（"斯五言之冠冕，文词之命世也"）；《诗品·序》后部列举的"陈思赠弟，仲宣七哀，公干思友，阮籍咏怀"等二十二位五言诗人的代表作，则是他标举的诗作范式（"斯皆五言之警

策者也,所以谓篇章之珠泽,文采之邓林");而《诗品·序》中脍炙人口的名言:"'思君如流水',既是即目;'高台多悲风',亦惟所见;'清晨登陇首',羌无故实;'明月照积雪',讵出经、史?"则是他标举的作诗贵在"自然""直寻",不贵于"用事"的诗句范式。王国维《人间词话》:"'泪眼问花花不语,乱红飞过秋千去','可堪孤馆闭春寒,杜鹃声里斜阳暮',有我之境也。'采菊东篱下,悠然见南山','寒波澹澹起,白鸟悠悠下',无我之境也。"则是他标举的"有我之境,以我观物,故万物皆着我之色彩","无我之境,以物观物,故不知何者为我,何者为物"的"境界"范式。美的形态千差万别,其中范式亦会随之波诡云谲,莫可范围。在中国古典美学论著中常见到的则有等级规范、品质规范、品格规范、文体规范、技巧规范、要素规范(如韵、调、词、字)、风格规范等。

其中的品格规范,涉及民族深层审美心理,尤应注意。蒋孔阳《中国古代美学思想与西方美学思想的比较》一文,引日本神户大学岩山三郎的话说:"西方人看重美,中国人看重品。西方人喜欢玫瑰,因为它看起来美,中国人喜欢兰竹,并不是因为它们看起来美,而是因为它们有品,它们是人格的象征,是某种精神的表现。这种看重品的美学思想,是中国精神价值的表现,这样的精神价值是高贵的。"中国古代审美品评实践中,以橘喻志士,以萧、艾比小人,以松竹兰喻坚贞,以梅喻高洁,几乎成了万古不衰的比喻象征的母题。而这与中国古代美、善结合及比德的传统审美心理有关。周敦颐《爱莲说》:"予谓菊,花之隐逸者也;牡丹,花之富贵者也;莲,花之君子者也。"则是鉴赏中由树立品格规范向风格规范的过渡。

四、"品","评论;衡量"(《汉语大字典》);"品,品量也"(《增韵·寝韵》);"品,品评也","品评,谓即其品第而评论之也"(《中文大辞典》)。即品而评,这是六朝品藻人物之风在美学中的延续与发展,是一种灵感式的批评,内容丰富,不拘一格,但它又是依附于作品的,与作品(特别是其中范式)相得益彰。

品评的内容讲究个性特征,十分精到。可以有别真伪之评,分文体之评,明风格之评,溯源流之评,显优劣之评,示范式之评,论技法之评,立主张之评,风云舒卷,莫可端睨。品评之风格、方法、水平,则因审美主体的"才胆识力"而异。如《四库全书总目提要》论宋李廌所著《德隅斋画品》云:"廌本善属文,故其词致皆雅令,波澜品趣……妙中理解。"章学诚论钟嵘《诗品》的品评特征,则曰:"《诗品》之于论诗,视《文心雕龙》之于论文……《文心》体大而虑周,《诗品》思深而意远,盖《文心》笼罩群言,而《诗品》深从六艺溯流别也。论诗论文而知溯流别,则可以探源经术,而进窥天地之纯、古人之大体

矣,此意非后世诗话家所能喻也。"这些论《画品》《诗品》特色的文字,本身也是一种很有特色的即品而评。

中国成熟于明清的戏曲、小说评点理论,闪耀着东方式的智慧,它们继承诗文品评的传统,在叙事性作品的赏鉴中丰富和发展了这种点悟式的审美批评。只是理论观点于作品中散在而存,有待作更深入全面的整理(近年已有多部中国小说美学方面的论著问世)。这方面遗产较为丰富,尤以小说评点最有成就,其中如叶昼对《水浒传》的评点(容与堂本)、金圣叹对《水浒传》的评点,毛宗岗对《三国演义》的评点,张竹坡对《金瓶梅》的评点,脂砚斋对《红楼梦》的评点,但明伦对《聊斋志异》的评点,均引起了学界重视。小说评点内容较诗、画品评更趋丰富复杂,几乎涉及小说的方方面面,构成了以鉴赏为中心,具有东方特色的小说源泉论、功能论、真实论、性格论、技法论、意境论、语言论等等较为完整的中国古典小说美学思想体系。小说评点语言十分精警,如醍醐灌顶,一棒喝破,或入木三分,发人深省。如叶昼评《水浒传》云:"说淫妇便像个淫妇,说烈汉便像个烈汉,说呆子便像个呆子,说马泊六便像个马泊六,说小猴子便像个小猴子";金圣叹论《水浒传》之情节安排云:"借勺水兴洪波""怪峰飞来却又是眼前景色";毛宗岗评《三国演义》之结构特色云:"三国一书,有同树异枝、同枝异叶、同叶异花、同花异果之妙","有笙箫夹鼓、琴瑟间钟之妙","有横云断岭、横桥锁溪之妙"等等。这种品中之评,是在"感性的品评中蕴含着更高一层的理性"及"融理性于诗意中"的批评,与西方思辨式的评论不同。

总之,广义的"品"是一个层次丰富的美学概念,它包含着审美鉴赏中体味、辨析事物的审美特征,通过精细的推敲、比较和分流置品,确定事物的高下,在审美鉴赏中建立审美的范式与标准,并在确立规范的鉴赏中对审美对象作出独到的赏析与品评。

狭义的"品"(当"品"用作名词时)指审美对象的品类、品质、品貌、品格、品第、品位及某种深层的审美特质。其有关的含义已在广义的"品"所包含的第二、第三层次的审美要求中作了说明。下面仅作一些品名系列的补充。

狭义的"品"有着丰富的品名系列,这与审美对象多方面的审美属性及审美主体不同层次、不同角度的审美要求有关,兹分条简列如下:1.食品类:众多食品如禽品、蛋品、酒品、肉品仅涉及味觉,一般并不进入审美系列,但食品中部分饮品如茶品、泉品等则以其优雅的审美品格部分触及审美心理。梅尧臣《和杜相公蔡君谟寄茶诗》曰"团香已入中都府,斗品争传太傅家",斗品为名茶品之一(《大观茶论》云"凡芽如雀舌、谷粒者为斗品");品茶有技术性要求,亦有艺术方面的要求,宋黄儒撰《品茶要录》一书,除论制茶之法,亦论

茶之真伪美丑。泉品亦同,苏轼《焦千之求惠山泉诗》"精品厌凡泉,愿子致一斛",即指泉品中之上品。2.物品类,品名多无审美特征,但如石、灯、松、玉、瓶、竹、花、菊,则可因其某方面的审美属性而成为准审美系列或审美系列。3.艺品,诗、赋、曲、词、文、画、书、棋,因其艺术特征而成为审美系列。中国六朝早于钟嵘《诗品》,即有《棋品》专著问世,沈约著《棋品》今存序文,萧纲亦撰《棋品》五卷,柳辉有《棋品》三卷。4.艺品中之等级符号:借用第一、第二、第三与上、中、下(或各再分为三,成九品),用以标艺术之品第。5.艺品中之审美特征符号(褒义):神、妙、能、逸、灵、奇、佳、绝、尤、高、殊、极、仙、精、清、幽、异。6.艺品中之中性与谦称符号:凡、尘、俗、副、微、庶。7.艺品中之贬义符号:庸、劣、伪、滥、赝。8.艺品中之社会功能符号:贡、荐、题、赐、评、教、选、名。9.与艺品有关的形上符号:心、情、道、气("心品"指佛教教义或佛语;"情品"指禀性与品格;"道品"指道教或道家人物之精神品貌;"气品"指才性气质)。以上所列,为与审美有关之品名,余从略。

下 编
深度模式与潜体系研究中的方法论问题

第十一章 从范畴研究到体系研究

改革开放以来,我国古代文论(或古代美学)研究中有一种值得注意的理论价值取向,即从微观渐及于宏观,从对概念、范畴的诠释逐渐拓展、深入到对我国古代文论或美学思想体系的深层研究。有些新著,已经试图通过揭示某些重要范畴的内涵、外延以及范畴间的有机联系,去完成对我国古代诗学体系、文学理论体系或美学思想体系的阐释或整体把握。

上述这种从范畴研究到体系研究的取向是如何产生的?它是否可取?研究者们在这方面的实践中取得了哪些成绩?存在哪些应当重视的问题和应当纠正的偏差?它的存在对当前我国古代文艺思想(或美学)的现代价值实现(或称价值转换、价值转型)有什么意义?这些实已成为众所关注的问题。笔者不揣浅陋,仅就所知,略陈愚见。

一、一条微观研究与宏观研究相结合的可行之路

如所周知,微观与宏观是物理学研究领域中一对相反相成的特定概念,后为各学科借用,含义泛化。微观研究,泛指部分或较小范围的研究;宏观研究,则指大范围的或涉及整体的研究。微观研究与宏观研究在学科研究领域中究竟应当侧重哪方面?它们的关系如何?这在新中国成立后中国古代文论或古代美学研究中,已经是一个常为人们道及的传统话题了。但是在当前似乎仍有重提的必要。

对古代文论或古代美学的研究,必须学慎始习,首先高度重视准确、详细、全面地占有各种原始材料,反对不顾史料进行主观臆测,乃至凭空建构所谓"体系";反对简单比附,把现代人的思想强加给古人;避免重蹈"以中国古代文学的概念牵强附会西方的概念",乃至"用某种公式剪裁中国文学批评史"(参阅蔡钟翔、黄保真、成复旺《中国文学理论史·绪言》)的历史错误。只有注意从大量可靠的材料出发,从第一手材料中引出结论,才能逐步达到

对事物的规律性认识。关于这一点,前辈学者和时贤们均有中肯论述,有的话语重心长,对当今及未来的研究工作犹如春风化雨或警钟长鸣,具有深刻的指导意义。比如郭绍虞在其由商务印书馆于1934年出版的《中国文学批评史》"自序"中的那句名言——"愿意详细地照隅隙,而不愿粗鲁地观衢路",便说得非常辩证深刻、意味深长。当然,在对学科的史料学依据的高度重视(包括对学科内容作微观研究的重视)上,前一辈知名学者还以其影响深远的学术成果为当今及未来做出了榜样。比如,郭绍虞在其为数众多的文学批评史著、论著、编著中,对古代文论原始材料的精心搜求、整理、诠释、研究,便极负盛名;钱锺书在《谈艺录》《管锥编》《宋诗选注》等著作中,对大量中外哲学、历史、文化尤其是文艺理论资料进行的广征博引、精微鉴别、深刻阐释与独到研究,更令中外学人叹为观止。他们的代表性著作,不只在触类旁通、探微知著、精审卓识、独辟蹊径方面被传为美谈,而且在搜集或占有史料的广度与深度方面,深得国内外知名学者和后学们的尊重与爱戴。

但是,我们也应当看到,由于时代的发展,中西文化的进一步交流,近年来我国的社会面貌正在发生更为巨大、深刻的变化。正如拙著《中国艺术意境论》中所描述的:"今天,在我们居住的这个星球上,多种制度的并存、交汇、竞赛、较量,诸种意识在实践中的重新检视、衡定与更新,现代科技的高速发展,现代信息的急遽交流,物质文明与精神文明建设日新月异地展现出新的时代内容、新的成果、新的态势和方式……这一切正在更进一步激活我国人民多方面的智慧与创造才能。反映在我国艺术和审美理论领域中,当然也就会造成人们对传统的重新审视,显示出一种建立新的艺术观念与美学体系的欲求。"① 于是,人们看到,改革开放以来,尤其是20世纪80年代中期至今,我国大陆出现的一批古文论或古代美学的史、论研究著作,便大都表现出由微观及于宏观,或力求达到微观研究与宏观研究相结合的理论特色。而这些著作又大多出自当时正在第一线工作的老中青学者之手,因而几乎在新时期研究中形成了一种合力。人们熟知的80年代中期以来出版的多部文学理论批评史或美学史力作,包括稍后陆续出版的王运熙、顾易生主编的多卷本《中国文学批评通史》,张少康、刘三富著《中国文学理论批评发展史》(上、下)等,便明显加强了理论性、思辨性与对丰富的历史资料的宏观把握。比如著者们都努力以辩证唯物主义与历史唯物主义观点为指导,结合历代文学艺术创作(或审美创造)的大背景,加深了对古代文论(美学论著)、文论家(美学家)及不同文学观念(美学亦类似)的理论分析,同时注意对不同时期

① 北京大学出版社1995年版,第64页。

的文学(或美学)思想及其发展流变的不同特征作出总体把握与描述,对不同时期的文学(美学)家的思想及其复杂性作了较以前更为科学和全面的评价。有的著作还明显加强了纵向与横向的联系对比和评述。叙述形式方面也有更新,做到既汪洋恣肆又全局有法,既力求详尽又脉络分明,使史的叙述富于变化和张力,从而体现出时代的开放性特征。尤应谈及的是其中一些新出版的史著,开始对我国古代文学理论史的分期作出新的探索,明确提出中国诗学或中国文学理论批评发展的历史分期不宜单纯以历史朝代为线索,而"应当以文学理论批评发展的特点和规律为中心,结合历史发展阶段的特征和文学创作发展的状况,作综合的分析研究"(张少康、刘三富《中国文学理论批评发展史·前言》),有的著作还以"文体演化为分期标准"来概述中国文学发展,或者以"具有划时代意义的著作"为标志进行中国诗学理论的分期(袁行霈、孟二冬、丁放《中国诗学通论》)。陈良运的《中国诗学批评史》,则试图以理论形态所反映的历史特征为标志(如所列"功能批评""风格批评""美学批评""流派批评"),进行中国诗学批评史的分期。以上种种情况表明:改革开放以来,我国古代文论(或古代美学)乃至古代文学史研究中,这种由微观渐及于宏观,力求达到微观研究与宏观审视相结合的理论发展趋势业已形成。

　　上述发展趋势的产生有多方面的原因。我们还可以从不同角度作出更为细致的分析,限于篇幅,兹不赘述。但应当说,这种趋势的出现是十分正常和令人欣慰的。正如一些文学理论史的著者们所论及的那样:"'描绘真实的历史过程'是对历史研究的基本要求,但不应满足于这一步,还需要把历史的研究方式和逻辑的研究方式统一起来,致力于揭示历史的内在逻辑,也就是规律性。按照历史唯物主义观点,历史不是一大堆偶然现象的胡乱堆积,而是'一个十分复杂并充满矛盾但毕竟是有规律的统一过程'(列宁《卡尔·马克思》),这个揭示规律性的任务,对于中国文学批评史来说,也是极为重要的"(蔡钟翔等《中国文学理论史·绪言》)。因此,这种重视事物的"一切方面,一切联系和'中介'"(列宁语),把各种史料放在广泛的历史联系中去考察,以求获得规律性认识的努力,对于中国古代文论研究水平的提高,显然是非常必要的。

　　从微观渐及于宏观,力求实现微观研究与宏观研究的有机统一,这无疑是改革开放以来古文论研究方式上的一种进步。但是某种研究方式必须通过一定的具体途径的探索方能真正付诸实行。要达到微观研究与宏观研究的有机结合,进而对中国古文论作宏观审视,允许作多种具体途径的探索。比如,当今有人以哲学、文化学、美学的观点审视中国文学理论发展史(或文

学史)中的种种现象,写出"宏观文学史"之类的著作;专门研究中国文学理论的分期;以类似"论"的形式写通史、断代史、专题史、文体史;对中国文学理论与东方各国及西方文论作出比较……都可以导致或造成本学科研究中由微观及于宏观,或微观研究与宏观审视相统一的格局,乃至有可能出现新的交叉或边缘学科(如"比较诗学")。上述研究途径各有千秋,但笔者认为,当前我国古代文论研究领域中颇有影响力或曰应引起人们进一步重视的,乃是从中国文论的特定范畴或范畴群研究向体系研究拓展与深化这一具体途径。这是当今古文论研究领域中实现微观与宏观相结合研究方式的一条颇为重要的途径。80年代中期以来,我国大陆一批新著,例如研究气化谐和、诗歌意象、兴的源起、中和观、品评理论、神韵、意境及由几个基本范畴的诠释、研究进而论述中国诗学体系的新著,便都是试图通过由范畴研究向体系研究的逐渐拓展与深化,来实现对中国文论的理论本质与民族特征的宏观把握。应当指出,这批论著所进行的研究并不都是成功的,有的问题可能还会进一步引起争议和批评,但他们对中国古代文论的哲学根基、思维倾向、理论形态、民族特征、内在结构与丰富内涵的探索,显然较具体、较直接和较有效地达成了微观研究与宏观审视相结合的要求,并有利于加深人们对古代文论的本质特征和鲜明中国特色的具体了解。

这种由范畴、范畴群的诠解(当然不是以古释古,而是作出认真严肃和科学的现代诠解)向体系研究拓展、深化的做法(指此种途径而非指作此类探索的某一专著的具体得失),为什么会在各种途径的探索中不约而同被很多学者所选择,并显示出它的优越性呢?笔者以为主要原因有三:

1.符合中国文论思想体系构成的实际(即其客观生成规律)。应该说,中国文论思想体系是一种"潜体系"的说法是正确的(参阅党圣元《中国古代文论范畴研究方法论管见》①一文)。而这种体系正是由众多颇具中国思维特色的概念、范畴及命题的多层有机联系构成的。在美学界曾经有人认为:中国美学是范畴美学,有的范畴本身就是一种理论,甚至是一种理论体系,因而研究中国美学应从范畴及范畴间的联接入手。意思大体相近,可参考。关于中国古文论体系与范畴间有一种特殊联系的问题,很多学者作过论述。有的还从发生学的角度,探索古文论范畴的生成与中国传统文化哲学的血缘关系,进而说明:将中国文论范畴、命题置于传统文化哲学的大背景之下去研究,或曰与传统文化哲学精神结合起来研究,正是打开中国古文论思想体系之门的一把钥匙。以愚意观之,上述看法还可作补充及一定程度之修正。由

① 《文艺研究》1996年第2期。

于范畴是反映客观事物的本质联系的思维形式,它的产生反映着不同时代人们对事物的本质特性和复杂关系的理论认识与把握,因而,当中国古代哲学及古文论在其发展过程中,确已构筑起一种由单一形态、对偶形态、众多范畴群及众多命题有机组成的范畴系统,而且这一系统又记录着中国社会思想文化发展的深刻历史内涵,反映着这一内涵的种种复杂变化时,人们便自然可以通过众多范畴及其关系的诠释、梳理与深入研究,去完成由范畴向体系的拓展与深化,使古文论研究在微观与宏观的结合中,逐渐接近对中国古代文艺思想潜在体系的生态面貌和历史真实的把握。

从当前研究情况看,这一拓展与深化似可包括:(1)对范畴原义(原结构)的诠释;(2)对范畴的时代特征及其历史发展、流变状况(纵向结构)的诠释;(3)对范畴的哲学文化底蕴及其与创作、鉴赏、批评、文体、创作方法等的关系作综合层面考察(整体结构)的诠释。上述三层,当然包含对范畴进行历史顺序与逻辑顺序的梳理。

2. 符合马克思主义哲学揭示的人类认识论规律,即在社会实践中人对事物的认识由表及里、由此及彼、去芜存菁、去伪存真的思维发展规律。以范畴研究为体系研究之入口处,使人有所依循;由对范畴作精心的现代诠释进及众多命题与文论思想体系,乃至揭示这一体系的哲学根基、思维倾向、民族特色、内在结构、理论存在形态与丰富内涵,则完全顺理成章,具有循序渐进、由浅入深的特色和优点。

3. 能避免仅仅止步于烦琐考据、用现象罗列代替研究的旧式方法,又能避开不顾材料、主观臆造体系之空想。应当指出,由于中国美学总体特征的制约,中国古文论范畴的内涵具有模糊性、多义性、思辨性与体验性相结合等特点。我们在范畴研究中,对范畴的种种含义作认真的梳理与考辨,是完全必要的,但不能陷于烦琐考据,用现象罗列代替研究。我们应当提倡在众多诠释(有的多达几十种义项)中有所比较、择取、归纳。下面谈一点笔者在实践中极不成熟的粗浅体会,敬请批评。笔者在《析品》①一文中对"品"范畴作诠释时,曾面对名词性的"品"与动词性的"品"两种系列。相比之下,用作动词的"品"的审美内涵更为丰富,于是,便决定重点阐明用作动词的"品"的内涵,在众多义项中,突出了四个层次:(1)"别味曰品",谈了在审美鉴赏中捕捉审美对象的浅层与深层特征,包括辨别滋味、真味、余味、至味、味外味。(2)"定其差品及文质",指论定审美对象的差别及高下,并指明其品性与优劣,包含设置品级(品名)与显示优劣两方面的要求。显示优劣的同时,还可

① 《文艺研究》1990 年第 5 期。

兼有溯源流、分文体、明风格、别高下等多项功能。(3)"式也,法也",指标举具体的审美范式与明确提出审美标准;(4)"评论、衡量也","即其品第而评论之也"。即品而评,是中国品评批评理论的重要特征。可见用作动词之"品",是一个包含多层内涵的重要审美概念。而用作名词的"品",乃是指审美对象的品类、品质、品貌、品格、品第或品位等审美特质,且包含着不同层次的多种品名系列。这样阐释,加上对"品"范畴的历史顺序与逻辑顺序的梳理,庶几免于以烦琐考据、现象罗列代替研究。当然,这只是对范畴加以诠释的一点不成熟的体会,未必正确,仅供参考与讨论而已。至于不顾材料,主观臆造体系,或将西方某种主义的理论概念不加选择地作"横移",均不可取,已为或将为历史的公正抉择所证实,这里就不多论及了。

从以上三点看,由范畴研究向体系研究拓展深化,不仅有利于当今古文论研究中实现微观与宏观研究的有机结合,而且对古文论(古代美学)的当代价值转型也具有一定的理论与实践意义。

二、如何实现范畴研究向体系研究的拓展与深化

如前所述,由范畴研究向体系研究拓展与深化,是当前古文论研究领域实现微观与宏观相结合研究方式的一种重要途径。近几年来,各种新著在这方面的艰辛探索的确取得了一定成绩,也存在不少问题。下面,试结合古代文论的当代价值转化,对当前这方面所做的具体努力以及今后在哪些问题上还应引起重视谈谈管见。

笔者以为,近几年来古文论研究领域在范畴研究向体系研究的拓展与深化中,有三个方面取得了较好的成绩:

1. 沿波讨源,探索中国文论思想的民族特色与历史根基。

刘勰《文心雕龙·时序》篇云:"时运交移,质文代变,古今情理,如可言乎!"近几年来,有的新著由中国古代丰富的历史资料及中国古代典籍中出现的文艺理论范畴尤其是一批有代表性的对偶(辩证)范畴入手,密切结合古代社会的物质生活条件及各种社会意识形态对文艺思想的影响,对先秦文艺思想产生的时代背景、民族特色、哲学根基及思想体系的生成与特定内涵进行了追本溯源的研究,从而在一定程度上揭示出中国文论的深厚根源,并进而对这些范畴在中国文艺理论思想史上的发展流变作出相应说明与梳理,使人们对古代文论范畴的最早生成及其发展的历史真实情况有较以前更为真切的了解,因而生耳目一新之感。比如李炳海《周代文艺思想概观》一书,

先从周代的物质生活条件与周礼在社会上的地位切入,详细阐释了周代文艺思想中出现的文与质、性与情、礼与乐、中与和、隐与显等对偶范畴的特定内涵;紧接着由阴阳学说在周代社会哲学文化思想中的地位切入,探讨形与神、气与味、刚与柔、动与静、清与浊、虚与实等辩证范畴的内涵,从而勾勒出中国古代文论的阴阳渗透性、往复性、象征性等特征,加深了人们对"每一时代的理论思维……都是一种历史的产物,在不同的时代具有不同的形式"(恩格斯《自然辩证法》)这一客观规律的理解。

这方面的著作当然也有缺陷,如有些偏于"论"的著作"论"与"史"结合不够,内容缺乏丰满血肉;哲学范畴与审美范畴有时混淆,不能对一代文艺思想体系作出更具体的描绘。但笔者以为,在这方面作探索的作者,多数态度认真,有的兼有较深厚的古代文学基础,因而,他们所做的积极努力应当得到人们的大力肯定。

2. 专题深入,系统揭示一批重要范畴(包括这些重要范畴所蕴含的文艺思想或理论体系)的丰富内涵与发展脉络。

《左传》云:"筚路蓝缕,以启山林。"近年来,选择古代文论中的代表性或核心范畴作精心诠释与专题研究之作不断涌现,形成了一定的规模与声势,由这类探索而产生的不少论文或专著均包含着值得重视的理论成果。如钱仲联对"气"的考释,于民对于"气化谐和——中国古典审美意识的独特发展"之研究,栾勋对"环中"之考释与持续研究,刘衍文、刘永翔对"气韵"及古代鉴赏理论之研究,吴调公对"神韵"之研究以及其他一些学者所撰探讨意境、意象、中和、品、味、悟的论著和后来出现的"中国美学范畴丛书"等,理论上均有一定程度的探索、拓展、深化、突破、更新。有的在完成古代文论范畴的现代诠释方面,注意科学性,即既符合古代原意,又用当今的词语阐释,见解确具深度,有较强的思辨性与学术价值。值得注意的是,这类论著所选范畴多为单个范畴,比如审美意识中的气、环中、中和、和、兴、意象、神韵、气韵、韵、意境、品、味、圆、悟、理趣等,多头并进,则和而不同;列为专题,则易于深入。加上这类著作在写作的方法上相当灵活,可论可史,易于结合;内涵外延,双管齐下;深溯根源,理清脉络;立足今日,提出新解……因而易于引起学人特别是年轻学生的兴趣与关注;尤其应当指出的是,写这类论著的不少著者有志向古文论思想体系探索,因而认真选择了一批居于重要地位的古代文论范畴作现代诠释,从范畴或范畴联结中提出系统新见,使著作颇具开放特征或系统特色。当然这只是一种类型的探索,而探索就必然有失误。这类著作中的一些观点未必成熟,应当进一步引起争鸣与讨论。比如:关于中和美有两种不同的理论形态的问题;对"环中"之"环"的多重解释;古代审美创

造、鉴赏、批评均为一种气化谐和状态,反映了中国重内、重合的思维特征;意境的哲学根基是一种中国古代天人合一的宇宙生命理论,意境的审美运思规律表现为象之审美、气之审美、道之认同三者的逐层升华而又融通合一,它在当代艺术创造中已出现了各种新的形态,等等。

3. 铺排对比,从范畴的纵横联系中努力阐明中国诗学或文论思想的发展历程与体系建构。

20世纪90年代的一些古文论研究新著通过对古代诗论众多范畴的梳理,从一些复现率较高的基本范畴及它们之间的联系出发去探索中国诗学发展的精神历程和诗学大厦的体系建构,试图从中得出一些规律性的结论。这类论著的优点是重视考察基本范畴之间的异同与联系(包括范畴历时、共时性特征),并注意从哲学、心理学、美学等多重角度对这些范畴的深层内涵与时代性作出综合考察,既作辨伪、诠释之微观论析,亦有揭示历史脉络与体系建构的宏观审视,在由范畴研究向体系研究的拓展深化中,似乎更富于典型意义。当然得失如何,尚待学界展开讨论与认真的学术争鸣。比如陈良运《中国诗学体系论》,通过上列研究,提出中国诗学发端于"志",演进于"情"与"象",完成于"境",提高于"神"的结论,并以以上五个基本范畴的联结,拓展为五个诗学基本理论命题的历时性与共时性关系之研究,分"言志""缘情""立象""创境""入神"五部分,阐明中国诗学之发展历程与诗学之体系建构,用力甚勤,亦具新意。但由于这方面的探索难度较大,经验教训当然也可进一步讨论。即以上述之诗学体系论而言,其中各论的深入诠释均有不同价值,但以五论的联结来概括中国诗学的历程与体系,则仍有可商榷处。比如,以"志""情""象"(或"形")为历时性概念,逻辑上有些问题仍不易说通;把"神"或"入神"这种中国古典诗学审美理想中的体验状态(当然属高峰体验),上升为中国诗学的最高理论范畴或视为最高审美理想,便极容易使人感觉到中国古代诗学体系在理论及用语上的含糊与贫乏。

以上对各类论著缺点的分析,只是带争鸣性质的个人意见,可能不当,谨请批评。

除以上三端,还有其他表现形态,包括:贯通古今,提出新论;中西对比,揭示特色;多学科联系(如文学与绘画、书法、园林建筑乃至音乐、舞蹈理论之联系),开阔视野;部门或文体理论(包括部门美学)研究(如叶朗《中国小说美学》及有关学者对于中国古代散文理论、戏曲理论等的研究)等。各有成绩,各有不足,研究中也大都包含着由范畴研究向体系研究拓展与深化的印迹。这里,应当稍作申论者,为"贯通古今、提出新论"及"中西对比、揭示特色"这两种表现形态。这是涉及古文论现代价值转型的两种重要形态。

先说第一种,"贯通古今"之"贯通",除指对哲学根基、思维方式、审美意识、心理结构及文论思想对当今之巨大影响做出研究外,还指古文论中有些范畴至今仍有活力,或在创作、鉴赏实践中,含义有所丰富或发展,因而研究工作必须突破古代,向今天延伸。如人们常说的气韵、神韵、意象、意境等便是例子。这就需要研究者一方面对范畴及其在古代的历史发展情况作出认真考察,结合历代的文艺实践提出对本范畴(或范畴群)的内涵、外延和文论思想体系的当代理解,又要考察在现当代文艺创作与批评实践中,这一范畴的具体使用情况与存在形态,形成较系统深入的认识,方有新见提出。新见至新理论,还有一段艰难的行程。当今不少研究者限于学力,虽然经过努力取得了一些成绩,但还做得不理想,必须大力提高水平,方能指望取得与时代发展相称的成果。学界对这方面的新论新著批评较多,甚至用语尖刻,有的批评也的确击中要害。但笔者认为,这方面的探索虽然存在很多问题,或者起步维艰,却是值得认真分析、加以鼓励的。为什么呢?因为立足当代,贯通古今,提出新论,虽非易事,不能造次,但却是时代的要求。众所周知,刘勰、叶燮、王国维都曾在文论史上有过系统的或重要的理论贡献,他们取得成功的原因当然是多方面的,但仔细考察,与他们绝不止步于一般的古代资料的考辨与复述,立足所处时代的审美需求,做出贯通古今的研究,尤有密切关系。

其次是"中西对比,揭示特色"。这方面又可分求异与求同。宗白华的美学研究方向重在中西对比中求异,即揭示中国文学及艺术创作的特殊规律;钱锺书则云"东海西海,心理攸同;南学北学,道术未裂"(《谈艺录·序》),故其在《谈艺录》《管锥编》的大量考释与精微阐发中,最终之意实在揭示中西之同。旨趣虽异,但二位学者均在阐明中外艺术的发展规律。而他们的博学深思、见解精辟,则为世所共闻与推重。宗白华关于意境的三层次理论("直观感象的摹写""活跃生命的传达""最高灵境的启示")以及对意境结构所下的形象与联想(或想象)、虚与实相结合的定义,认为中西艺术创造中均有对意境之追求的观点,是何等发人深思;而钱锺书关于圆、悟、气、韵、理趣等的当代阐释,又是何等全面、准确、深刻。二位学者对中西对比做的都是智慧型研究。典型并不遥远,实值得进行这方面研究的学者深长思之。

在范畴研究向体系研究的拓展与深化中,当前也存在着一些带倾向性的问题,其中有的问题已为一些学者所指出。就笔者所知,约为两端:一为简单比附与主观臆测。袁行霈在《中国诗学通论·绪论》中谈研究方法时,已经指出:"用现代人的一些概念比附古人的思想","把古人没有的东西强加给古人,或者把原来并不系统的思想硬是系统化",这种做法是不科学的。他当然也指出:"我们可以采用古人的某一概念结合当时的创作实际加以新的

阐发,以构建我们自己的理论,但应说明这是我们自己借鉴了古人的理论而形成的自己的理论。"上述批评意见,是中肯而深刻的。当前简单比附之弊大约反映着一种世纪末的浮躁心理,这对真正实现古文论的现代价值转换,不只无益,而且有害。当然由于社会上浮躁之风日炽,则学界比附臆测的做法不只难于根除,而且会出现种种新的表现形态。当今,在古今对比、中西对比、多学科对比的研究中,浅层类比与无根据的推断便表现得比较突出。中西两个概念、两个范畴、两种文艺观的比较,如不是对双方都有深入理解,极容易造成浅层次类比,实应引起高度注意。如果进而凭空臆造体系,简单得出结论,就更不可取了。这样做,优秀文化传统的现代价值转化就会走向自己的反面。第二种倾向是以一般的资料梳理代替研究,造成低水平重复。范畴研究向体系研究深化、拓展,要求人们对范畴及体系都认真做出研究,如对两者都无新认识,以一般性的资料拼接代替研究,则势必出现无学术价值之重复,这实际上涉及学风问题,对实现古文论价值的现代转型当然也是不利的。

 针对上述情况,笔者以为,应再次在古文论研究中明确提出重视积累、尚实求真的要求;对由范畴向体系拓展与深化的研究,则似乎应强调范畴体系,依次深入。应当了解:中国文论体系、诗学体系、美学体系实际上是一种"潜体系"(而且是发展着的),自古及今,很多学者对这一潜在体系一直在进行着艰辛的探索。刘勰的《文心雕龙》、叶燮的《原诗》等具有重要学术价值的著作,其实可视为这种"潜体系"在彼时彼地的著名文论家心目中的一种反映。今日之学者,有辩证唯物主义、历史唯物主义世界观与方法论作指导,如能重视积累、尚实求真,联系广阔社会历史背景与特定时代内容,由范畴及于体系,认真加深研究,则必然会承前启后,有所作为。列宁在《黑格尔〈逻辑学〉一书摘要》中曾经指出:"自然界在人的思想中的反映,要了解为不是'僵死的',不是没有运动的,不是没有矛盾的,而是处在运动的永恒的过程中,处在矛盾的发生和解决的永恒过程中。"在《唯物主义和经验批判主义》中又指出:意识是反映存在的,但这种反映至多也只是存在的"近似真实、相对正确"的"反映"。因而,通过大量的文艺现象与文论范畴的研究,向这一发展与丰富着的思想体系继续拓展与深化,将有利于真正弘扬中华民族的优秀文化传统,实现我国古代文论思想的现代价值转换,从而促进我国社会主义文艺(包括文艺理论)事业的发展与繁荣。

第十二章　现代诠释与微观考辨

在当前我国古代文论(或古代美学)研究中,如何对传统文论资料进行科学的现代诠释以及如何自觉重视微观考辨在现代诠释中的作用,是两个关系颇为密切和值得人们深思的问题。如果说,现代诠释真的意味着"走出古典",立足于当今时代的要求,作出符合现代人"理解"的科学评价(包括西方学人所谓"本体诠释""意义诠释"或"创造性诠释"中值得我们重视的精华部分或"合理内核"),那么,这种诠释,是否应当更重视历史的真实性,重视历史规律,重视学科的史料学依据,重视微观考辨?还是可以仅凭读者的主观条件(包括"前结构")或"此在"形成的"理解",以及所设定的"问题"或"问题逻辑",对传统资料("文本")的"原义",作出种种引申乃至更带主观随意性的"诠释"或新的"视域融合"呢?这一问题,实际上已经超出古文论,它广泛涉及当今人们对重大历史事件性质的阐释及当今对哲学及各门社会科学的研究乃至文艺创作。比如,当今文艺创作包括影视创作如何处理历史题材,要不要尊重历史真实,如何进一步处理好细节真实与本质真实的关系等问题,似有认真研究的必要。笔者限于学养,无法综论,只能就平日稍有涉猎之古文论或古代美学的研究资料,提出若干浅见,以就正于读者、方家。

一、关于现代诠释

"现代诠释"这一词语,作为一个重要的西方新学中的学术理论命题,是改革开放以来才进一步引起我国文艺理论界及美学界的重视的。它原本来自对西方20世纪文论与美学产生过重大影响的欧美现代诠释学派的理论(西方"诠释学"又被译为"阐释学""解释学",故"诠释""阐释""解释"在当前出版的著作中用于学科称谓时意义相通)。"诠释学"西文为Hermeneutics,美籍学者成中英在讨论中西哲学精神的一本书中认为:"'诠释学'是较'解释学'更能表达'Hermeneutics'的意义。'Hermeneutics'要求理解后语言

表达之全,故指诠释而非解释。"①他在《从本体诠释学看中西文化异同》一文中还有下列说法:"诠释这个词……和解释有所不同。解释是用某一法则来说明原因,诠释是对原因已经是已知了,而加以意义的发挥和理解的掌握。解释让你得到知识,诠释让你达到理解。""把资料组织成概念系统,那叫知识。知识之上是意义。……而意义的发挥,也就是诠释。""一切理论都需要诠释这个阶段。教科书不断要重写,不仅是因为有新的知识增加,更因为不断有新的意义要加以发挥。因为本体在不断发展,人是本体的一部分,也参与这种发展,诠释的发展也是必然的。"②成氏对现代诠释即他所提倡的"本体诠释"的解释是:"我的诠释在意义之后有本体,整个本体是意义的一个基础。诠释是本体的一种理性的知觉,诠释就是一个本体的发动,进而成为理性知觉的一个过程。"③与诠释学西文有关的用语 Hermes 原指希腊神话中为神传递信息的信使,西方诠释学因而又曾被称为"赫尔墨斯之学"。应当指出的是,当西方诠释学由中世纪后期产生的经学释义学(解经学)经 18—19 世纪一般方法论意义上的诠释学(以德国哲学家施莱尔马赫及后来的狄尔泰为代表,有人把他们的诠释学理论仍归为客观诠释学范围,但已新见迭出了)进入 20 世纪以后,由于海德格尔、伽达默尔、利科、赫什等欧美现代哲学家、美学家对这门学科的相继推动与发展,使西方传统诠释学理论经历了西方现代生命哲学、现象学及存在主义哲学的洗礼,逐步完成了由一般方法论向哲学本体论诠释学的转型,已经发展成为西方 20 世纪学术思潮中一种影响巨大的新型理论形态了。

现代西方的文学(或艺术)诠释学理论(如海德格尔、伽达默尔的有关理论),是西方哲学诠释学的一个分支。他们的"前结构""诠释循环""理解""视域融合"等一系列范畴或命题,具有浓重的哲学思想含量,因而被视为 20 世纪西方文学艺术由作者中心、文本中心向读者中心过渡的重要中介理论与桥梁,是西方 20 世纪新学由现象学美学向接受美学和读者反应理论发展的重要理论形态,对姚斯接受美学理论、德里达的解构主义理论及后现代主义理论中片面的历史阐释思想乃至反解释思想均有重要影响。现代西方诠释学把"诠释"(或"解释""阐释")这一原本属于技术性或一般方法论意义上的范畴上升到历史哲学、人类生命存在方式及哲学本体论的地位,建立了颇为系统的意义诠释特别是本体诠释理论,提出了现代诠释学的循环图式、本体诠释的一系列中介机制及读者实现本体诠释的心理反应过程等成套主张,

① 〔美〕成中英:《论中西哲学精神》,东方出版中心 1991 年版,第 62 页。
② 中国文化书院讲演录编委会编:《中外文化比较研究》,三联书店 1998 年版,第 155 页。
③ 同上。

自成体系,见解卓特,因而不仅对西方美学界,而且对东方不少国家的学者也产生了重要的影响(现代诠释学与传统诠释学的根本不同之点,是大大增强了诠释者这一主体在诠释中的决定性意义,突出诠释者的创造性。当然,有的诠释学派的理论则已有明显地无视创作主体存在及文本确定意义存在的主观唯心主义倾向,有的主张诠释者与传统文本之间的偶然碰撞与拼贴即为创造,即为真理,即为艺术,无限夸大"文本间性"的意义)。中国20世纪一批人文社会科学的著名学人,都曾程度不同地受到过西方现代诠释学学术思潮中本体诠释与创造性诠释思想的影响。有的学者还不只在运用西方现代诠释学的观点研究中国传统文化、哲学、文学、艺术及进行中西哲学与文化思想的比较研究上,取得了不同于传统思想家的相应的新成就,而且在此基础上,进一步提出了建立他们在融通中西学理的基础上提出的"本体诠释学""创造性诠释学"的主张。比如,海外华裔学者成中英,就不止一次提出过应当明确建立他所认定的"本体诠释学"。在前引《从本体诠释学看中西文化异同》一文中,他认为,他的"本体诠释学"有如下意义:"首先,它希望主、客体能够相互解释结合。既能相互解释,又能重物重人。第二点是要求部分与整体的结合","部分和全体相互决定","理论和经验"及"知识和价值"之间"相互检验""互为体用"。① 在《论中西哲学精神》一书中甚至提出:

> 把诠释学同时看成本体论和方法论,这就是本体诠释学。本体诠释学本身既是一种本体哲学,同时也是一种方法哲学,更是一种分析和综合的重建(再建构)的方法。它作为哲学建构的方法,包含了哲学的分析与其他思维性活动,具有重建和实现世界哲学目标的潜力。②

并认为:

> 本体诠释学的看法是植根于中国哲学概念之中,尤其是植根于强调整体作用的《易经》哲学之中。③

再如,傅伟勋在《从德法之争谈到儒学现代诠释学课题》④一文中集中地论述

① 中国文化书院讲演录编委会编:《中外文化比较研究》,三联书店1998年版,第154—155页。
② 〔美〕成中英:《论中西哲学精神》,东方出版中心1991年版,第70页。
③ 同上。
④ 《二十一世纪》(双月刊)1998年4月号,香港中文大学中国文化研究所出版。

了"创造的诠释学模型"。傅氏认为:从一般方法论角度可以将这种模型分为五个"层次":(1)"实谓"——探问"原作者(或原典)实际上说了什么?"(2)"意谓"——"原作者(或原典)想要表达什么,他的真正意思是什么?"(3)"蕴谓"——"原作者可能想说什么?"或"原典可能蕴涵哪些意思意义?"(4)"当谓"——"原作者(本来)应该指谓什么、意谓什么?"或"我们诠释者应该为原作者说出什么?"(5)"创谓"——"为了救活原有的思想,或为了突破性的理路创新,我们必须践行什么,创造性地表达什么?"这五层的第(1)(2)层,重点在于通过诠释包括校勘、参证、比较、考察、分析、研究,"如实客观地"理解原典的"内在意义"或原作者"原原本本的意思";第(3)层则要求进一步体现创造性诠释学的开放性,超越"如实客观"的诠释和"意谓"层次可能产生的主观臆断;第(4)层要求更进一步发掘原作者自己也看不出来的深层意蕴或根本义理;第(5)层则要救活原典或原有思想并作出创造性的发展与创新,已突破一般诠释学的范围,进入创造性思维的领域了。我国学者杜书瀛在一篇文章中重点评析傅氏五层次诠释模型后指出,傅先生此说"与我们从'古为今用'的立场出发,对古籍的分析处理,是一致的。他说得更细,十分便于操作,对我们很有用处,我们可以运用傅先生的方法,对古代文论典籍进行五个层次的创造性诠释,不但弄清它们原来的面貌、含义和可能有以及应当有的意思,而且站在今天的高度,找出突破性的创新理路,找出对今天有价值的新含义"①。

西方现代诠释学的各种学派与主张(它们有的在根本观点上也尖锐对立,如要不要通过文本与作者对话,能不能把握作品的深层意义并作出诠释等)对于当今人文社会科学研究及读者解读"文本"有何种启迪和作用(包括一般方法论上的意义或哲学本体论上的指导意义),我们又应当如何在实践中克服它们存在的片面观点或弊端,逐步建立起中国的科学的当代诠释学理论? 这确是一个应该引起当今学界认真讨论的问题。笔者以为,随着近年来介绍、推崇乃至全盘移植西方现代诠释学理论以及西方后现代主义理论的书籍的增多,中国的学者完全应当"运用脑髓,放出眼光,自己来拿"(鲁迅语),在辩证唯物主义和历史唯物主义观点指导下,继承优秀传统,吸取新知,并认真研究借鉴海外华裔学者们在融通中西学理基础上提出的现代诠释学思想,以中国人民的实际需要为出发点,在新的世纪,逐步建立起我国科学的当代诠释学理论。

① 杜书瀛:《面对传统:继续与超越》,见《中国古代文论的现代转换》,陕西师范大学出版社1997年版,第29页。

二、现代诠释在中国古代文论与美学研究中的意义

从实际情况看,西方现代诠释学理论对我国当前的学术研究,包括古代文论的现代价值转型,究竟有什么积极意义和存在哪些值得注意的问题呢?

可以先谈值得注意的问题。笔者以为,当前有两点应当引起重视:一是应当克服西方现代诠释学派中无视创作主体存在和无视"文本"具有确定的客观意义的片面思想;二是应当正确分析和全面看待西方"文本间性"理论,克服那种将诠释者与传统文本之间的偶然碰撞、拼贴视为全部创造与全部真理的新思潮的负面影响。偶然碰撞与拼贴,可能是创造,也可能不是。这在西方当代诠释与艺术实践中已是尽人皆知的基本事实,我们不能无视事实,进行片面的理论移植,过高评价或信奉西方的这一观点,视种种碰撞与拼贴乃至非理性行为为创新之源。有学者曾对一本新出版的书提出批评,这本书署名作者为"王国华、曹雪芹",书名《太极红楼梦》,书之真伪,读而后知。书的价值如何,应当进一步争鸣,但其署名方式的反传统以及某些传媒哗众取宠地把一本尚无定论的新书吹嘘为"震惊人类的发现",则值得引起深思。这种署名方式或创造方式,在当代西方大概不稀罕,但这类情况在中国学术研究领域中出现和被克隆(或简单复制),则不能不使人们意识到,当前对西方现代诠释学理论及其可能产生的影响必须做全面研究。

西方现代诠释学的精华部分和合理内核何在,当前似乎更应进一步引起讨论与争鸣。笔者以为,从当前情况看,西方现代诠释理论对我国古代文论现代价值转型的积极意义约有三端:

1.有利于当代学者更自觉地立足时代要求,对文本(包括各种资料)的深层意义及当代价值作出多方位、多渠道的探讨与说明。

西方现代诠释学理论中立足读者的"前结构"与"此在",以及重视对"文本"作意义诠释、本体诠释或创造性诠释的主张,虽然在哲学根基上与辩证唯物主义、历史唯物主义的观点存在差异,但经过分析研究,认真吸收其合理内核,借鉴其思想理论的精华部分,研究其思维方式的优点,为我所用,却有利于启发当今古文论(或古代美学)的研究工作者立足时代要求,对汗牛充栋的古代文论及其他古代典籍资料的深层意义及当代价值作出多方位、多渠道的探讨,从而促进我们对中华民族传统文艺思想体系的深入把握,推动我们对本学科的当代价值(包括在中西文化交流中的真正意义)作出更科学的总结与说明。

应当说,对我国过去的文艺理论资料作出认真梳理与创造性诠释,一直是我国传统文艺理论及美学思想得以发展创新的优良传统。"生生之谓易","知变化之道者,其知神之所为乎","参伍以变,错综其数,通其变,遂成天下之文"(《易·系辞》);"时运交移,质文代变","歌谣文理,与世推移"(刘勰);"诗之为道,未有一日不相续相阐而或息者也","作诗者,知此数步为道涂发始之所必经,而不可谓行路者之必以此数步为归宿,遂弃前途而弗迈也","出时而善变……故日新而不病","诗道之不能不变于古今,而日趋于异也"(叶燮)。以上论述,说明我国历代有成就的思想家、文论家均重视立足时代要求,并善于从大宇宙生命生生不息的发展角度来认识文艺理论"因"与"创"的关系(对宇宙与文艺作生命整体与部分的互释)。由此观点出发,就不难理解,为什么今天研究古文论或古代美学的学者,要更加自觉重视时代要求,在刻苦地掌握史料学依据、重视微观考辨的同时,加强对古代文论作科学的现代诠释的自觉性,以实现中外文化在新世纪的真正交流。到那时,今天有的学者提出的所谓中国当代文论的"失语"问题,也许才能自然而然地得到合理的解决。

立足时代要求,对古代文论的深层意义与当代价值作出认真研究探索,应当是当今古文论现代诠释中的重要内容。进一步分析,则似有两方面的问题要特别提及。一是要将中国传统学术研究方式中义理、考据、辞章这三门学问辩证统一(或曰有机结合)起来,既反对"空凭胸臆""凿空而得之"(戴震语),重视"训诂明而后义理明"这一中国学人治学的基本原则,注意辞章(学术著作的语言)之美,又防止"溺于文章""牵于训诂"(程颐语),而忽视义理之发挥与诠释。防止像清代朱筠等考证专家及一些人那样,视戴震对义理作出有创造性诠释的《原善》诸篇为"空说义理",说他将"有用精神耗于无用之地"。当今则尤应在上述认识的基础上,提倡对古代典籍及文论资料(文本)作深层意义的现代诠释。二是鼓励年青学者脚踏实地,由局部渐及于整体,对中华民族的深层审美心理结构及博大精深的传统文艺思想体系(实为"潜体系")作出认真的探索与说明。要鼓励青年学者耐得住寂寞,避免浮躁与急功近利,防止主观臆测与肤浅类比,从全面掌握原始资料入手,对"文本"作出认真对比与研究,循序渐进,逐步深入,既做到"入门须正",同时又要提倡"立意须高"。

对传统作深层意义的现代诠释,还包含不能完全止步于资料汇编与单纯阐明文本原义的训诂考辨(这方面的工作意义当然也很大,不只不能忽视,而且更应当大力进行,但从时代的迫切要求看,当前似应更多提倡对文本作科学的深层创造性诠释)。应当说,这也是20世纪中国著名的文艺理论家与

美学家们努力走过来了的一条艰辛之路。中国一批现当代学者们对中国古文论范畴、命题所作的深层诠释(创造性诠释)，为传统文艺和美学思想的现代价值转型开辟了新的路径，其中有的精辟论点至今闪耀着独特的理论光辉，令人永志难忘。比如，王国维关于意境中"有我之境"与"无我之境"、"写境"与"造境"、"隔"与"不隔"、"诗人之境"与"常人之境"的诠释，宗白华关于"艺术意境主于美"，意境是"实"的形象与"虚"的想象的结合以及外国艺术作品(如罗丹的雕塑)中也有意境追求的诠释，邓以蛰在《画理探微》中关于中国美术"汉取生动，六朝取神"的诠释，钱锺书关于中外艺术创造均存在对"圆"之美的多层追求以及关于"气韵""理趣""悟"等中国传统艺术理论范畴的诠释，均极具时代性和启发性，并具有揭示中国传统艺术理论或范畴深层意义的现代诠释学特征。这种诠释貌似容易，却极艰辛，是在极重史料学依据和微观考辨的基础上所作的深层意义诠释，具有中国传统考辨与现代或当代创造性诠释意识相结合的特色。值得注意的是，这种诠释虽然明显包含诠释者的创造性思维成果，但却并非对传统艺术或艺术理论作主观随意性的解释(更非一派胡说与曲解)，它排除了一些西方现代诠释学派关于"理解"不可能揭示"文本"的"原义"、历史的本质真实无法寻找，因而历史只能是诠释者理解的历史的相对主义和主观唯心主义认识。当然，有时由于学派不同，观点不同，对同一范畴、同一命题、同一种理论或理论体系的深层意义诠释会出现多元景观，乃至多种看法长期并存，但并不影响人们对真理的接近。这对于促进学术繁荣，十分有利，是尤应鼓励的。比如，我国古文论研究中，对"意境"这一重要范畴的深层意义的诠释，便有很多种。王国维认为，"境非独谓景物也，喜怒哀乐，亦人心中之一境界。故能写真景物真感情者，谓之有境界。否则谓之无境界"(《人间词话》)。又说："何以谓之有意境？曰写情则沁人心脾，写景则在人耳目，述事则如其口出是也。"(《宋元戏曲考》)宗白华说："意境是情与景的结晶品"，"艺术的意境，因人因地因情因景的不同，现出种种色相，如摩尼珠，幻出多样的美"(《中国艺术意境之诞生》)。又说："艺术家创造的形象是'实'，引起我们的想象是'虚'，由形象产生的意象境界就是虚实的结合。"(《中国美学史重要问题的初步探索》)朱光潜说："诗的境界是情趣与意象的契合"，"真正的诗的境界是无限的，永远新鲜的"。"诗的境界是理想境界，是从时间与空间中执著一微点，而加以永恒化与普遍化。它可以在无数心灵中继续复现，虽复现而不落于陈腐，因为它能够在每个欣赏者的当时当境的特殊性格与情趣中吸取新生命"，"新的境界在刹那中见终古，在微尘中显大千，在有限中寓无限"(《诗论》)，等等。

以上对"意境"这一范畴所作的深层含义的诠释，只是20世纪初以来对

"意境"所作的众多现代诠释中的几种。它们的特点是：并不止步于一般的训诂考辨和以古释古，也不同于多义并举不加选择，更不同于片面引申不及其余或只破不立全盘否定，而是在深入研究的基础上，努力对古文论中这一富有生命活力的核心范畴进行深层含义的辨析与整体把握。这种诠释，笔者以为，大体经过了原点诠释、纵向诠释（史的梳理），而达于整体诠释（立足当代要求，作纵横结合、理论与艺术创作实践相结合的整体把握），因而大都已由前面傅伟勋所说的"实谓""意谓"层诠释，进入"蕴谓""当谓""创谓"层的深层理解与视域融合了。这种包含诠释者对文本原义的科学辨析又具有创造性思维成果的现代诠释，无疑对实现古文论范畴的当代价值转型具有重要意义。

鼓励年青学者脚踏实地，由局部及于整体，对中华民族的深层审美心理结构及博大精深的文艺思想体系——实为潜体系——作出认真的探索与说明，以促进中西文化的真正交流，迎接新世纪的全面挑战，是历史赋予我们的重任。鲁迅在为一位青年作者的文学论著写的一篇题记中，提出和赞许过一种"纵观古今，横览欧亚，撷华夏之古言，取英美之新说，探其本源，明其族类，解纷挈领，灿然可观"[①]的学术思想进路与理想。在其他著名文章中，又论及"我们应该造出大批的新战士""要在文化上有成绩，则非韧不可"和"运用脑髓，放出眼光，自己来拿"的主张。这位中国文化巨人的话，何等语重心长！应该说，改革开放以来，我国古文论研究在史与论两方面所取得的成就，在一定程度上，都与这一"韧"的努力分不开，与学者们"纵观古今，横览欧亚""探其本源，明其族类"，进而"解纷挈领"的努力分不开。而"探其本源，明其族类"及"解纷挈领"，笔者以为，其含义正是要求人们在中西对比中由局部及于整体，做出思想体系方面的深入研究。人们看到，80年代以来，我国一批有影响的中国文学批评史（另外，还有一批中国美学史）著作相继问世，大大拓展和深化了我国30年代以来文学批评史的研究格局，其中复旦大学中文系古典文学教研组编著的《中国文学批评史》（上、中、下），蔡钟翔、黄保真、成复旺的《中国文学理论史》五卷本，敏泽的《中国文学理论批评史》（上、下），王运熙、顾易生主编的《中国文学批评通史》七卷本，罗宗强主编的《中国文学思想通史》八卷本（已出多种），张少康、刘三富的《中国文学理论批评发展史》（上、下）等的出版或修订后再版，都力求从通史的角度，更完整而系统地把握和阐明我国博大精深的文艺思想的潜在体系。它们的出现，不同程度上标志着新时期我国文学批评史著作无论在数量、规模还是资料的梳

① 鲁迅：《题记一篇》，《鲁迅全集》第8卷，人民文学出版社1981年版，第332页。

理整合、范畴命题及时代特征的研究与现代意义的诠释等方面,都已逐渐步入更为成熟的阶段,较过去有了长足的进步。这些史著虽也有不同的局限与缺失,但它们的共同优点是,除了重视研究资料的全面、丰富、翔实,都力求体现出面向世界、面向未来的精神,加强了诠释的整体性与开放性,重视史著的思想理论深度。其中有的著作,以资料丰富、分析精审为特色,搜集之深广,论述之力求全面,确实超越前人,令人惊叹莫置!有的著作,则在重视资料的丰富、翔实与整体性的基础上,体现出更自觉地以现代语汇包括更多的现代文学理论术语、范畴,来诠释古人的理论概念,揭示规律并进而探索中国古代文艺思想体系的特色。后一特点,表现出较强的开放性和进行创造性诠释的探索精神,当前似可认真研究总结,并进一步提倡、鼓励。有的观点或主张,则似应进一步引起学界讨论与争鸣。如蔡钟翔等《中国文学理论史·绪言》中明确提出:"'描述真实的历史进程',是对历史研究的基本要求,但不应满足于这一步,还需要把历史的研究方式和逻辑的研究方式统一起来,致力于揭示历史的内在逻辑,也就是规律性。"又说:"我们并不主张'以古释古',而且认为应该用现代的语汇(包括现代的文学理论术语、范畴),来诠释古人的理论概念,但必须避免牵强的比附";还提出:"在古代文论研究中作中西异同的对照比较是必要的,参照西方的理论来阐明中国古代理论的涵义也是容许的",只是不能"生拉硬扯地以洋套中"。这些主张和观点,有的已在该书中付诸实践或进行过探索,在古文论现代价值转型中,是有必要进一步总结和研讨的。罗宗强主编的《中国文学思想通史》不同于上引各种史著,明显走了一条新的路子。该书通观文学理论与文学创作,试图在综合研究中对中国历代文学思想进行整体把握。主编在该书《序》中指出"文学思想除了反映在文学批评与文学理论中之外,它大量的是反映在文学创作里……如果只研究文学批评与理论,而不从文学创作的发展趋向研究文学思想,我们可能就会把极其重要的文学思想的发展段落忽略了",因而他主张在研究"一个时期的文学思想"时,应不避艰辛,"通读一个时期的差不多所有存世之作"及各种史料,通过对原文的"正确解读""理论索原","复原古代文学思想的真实面貌",然后,探讨规律,判断是非,"以论定其价值的高低"。这一"理论"与"创作"双管齐下、"复原思想"的方法,是否会有把今人对古代作品作诠释时得出的现代结论错当成"思想复原"之虞,仍可研究;但这种诠释,因为进一步拓宽了理论视野,且密切结合历代文学创作实际,如能在研究过程中认真地进行科学的整合,是会取得新的成果的。以笔者所见到的该通史中两卷思想史(隋唐五代、宋代)尤其是《宋代文学思想史》看,史论合一、以论带史的倾向有所加强;立足今天,把握某一历史阶段文学思想的全貌,对一代

的文学思想作整体观和精要评析的特色引人注目。这一学术研究进路,使该史著的诠释颇具高屋建瓴的气势和时代色彩,这对于从理论上把握和阐明中华民族博大精深的文艺思想体系,确有新的重要的意义。"论"的方面,改革开放以来也涌现了一大批研究新作。约而言之,似可分三类:一是从范畴研究、专题研究达于体系研究之著作增多,其中对一些基本范畴的研究有多元并进趋势,形成了一定声势,如对风骨、气韵、神韵、意象、意境、自然、中和、雄浑、文质、理趣、志、情、势、味、兴、品、悟、圆、气、道等,多点深入,共同展示出中华民族深层审美心理结构的民族特征;专题研究方面,对中国古代文艺理论中的创作论、风格论、批评论、价值论、文体论、审美方式研究(如"神与物游""境生象外"等理论命题的形成与发展)及对重要专著、重要文论家的讨论、研究等均有重要成果。二是出现了以宏观构架探索体系的著作,如《中国诗学体系论》《中国古代文学原理》等,虽有待进一步争鸣,但或勇于探索,或用力甚勤,不乏新知灼见与认真的探索精神,实应进一步鼓励。三是中西比较研究,包括文学理论及美学理论比较,出现了一些有分量或角度新奇发人深省的著作。这些努力,对于推进中华民族深层审美心理结构和文艺思想体系的研究,实现中国古代文论的现代价值转型,都做出了应有的贡献,实应进行认真的研究和总结。

2. 西方现代诠释学中某些学派关于应该对文本的深层意义作出精心诠释的观点,有利于启发我们加强读者、作品与作者间的多重对话关系的研究,消除西方后现代主义片面否定事物的确定意义与本质、主张"文本"一生成作者即"死去"等片面观点的影响,坚持对文论资料和作品作"沿彼讨源"和"以意逆志""知人论世"的科学分析与探求。我国文论家刘勰指出:"夫缀文者情动而辞发,观文者披文以入情,沿波讨源,虽幽必显。世远莫见其面,觇文辄见其心。岂成篇之足深,患识照之自浅耳。"又说:"凡操千曲而后晓声,观千剑而后识器;故圆照之象,务先博观。阅乔木以形培塿,酌沧波以喻畎浍,无私于轻重,不偏于憎爱,然后能平理若衡,照辞如镜矣。"观文可以见心,博识方能圆照,说得何等辩证、明晰和深刻!更早,战国时期的儒家大师孟子则说:"说诗者,不以文害辞,不以辞害志,以意逆志,是为得之。"又说:"颂其诗,读其书,不知其人,可乎!是以论其世也。"尽管孟子提出的"以意逆志"的"意",是指读者之"意"还是作家在作品文辞中表达的"意",今存异议,但用今天的话来诠释,其要求读者通过作品深入理解作者的原意(西方谓之"与作者进行深层对话")的意思,则是十分明白的。"知人论世",作为传统,对中国文学批评影响尤为深远,早为中外所知。这种由中国古代天人合一哲学和系统思维方式产生的智慧,只要想科学地总结、继承或重构中国

的批评学或诠释学理论,是没有理由不认真研究、继承和发扬的。美国学者艾布拉姆斯在《镜与灯》中,曾提出文学批评的作品、宇宙、作家、读者四大要素,十分精辟,此四大要素或曰四极,在当今世界的多种文学批评派别与格局中,当然可作不同侧重,但此中三者一旦真正脱离宇宙或世界,则完全有可能陷于孤立或被人为地推向片面认识,几乎也是势所必然的。中国传统文艺理论(包括文学批评)的哲学根基,是大宇宙生命理论,重视人与宇宙互释或通释,注重宇宙中人的地位,注重文学与社会的联系,以宇宙万物和而不同和宇宙生命生生不息的观点讨论人和文学,不孤立地研究人、文本和宇宙,这是中华民族古代文明蕴涵强大生命力的重要原因,我们有责任作出求实的研究与说明。即使在建立当代诠释学理论过程中,我们也一定要认真研究和发扬中华民族优秀的文艺理论传统,追求真理,吸取新知,提高诠释的科学性、周密性、系统性。

3. 西方现代诠释学重视读者的"前结构"及"期待视野",重视"视域融合"和在"言说"的推进中创新的观点,有利于启发我们重视知识结构的更新和重视在百家争鸣中发扬学派和研究者的个性。繁荣学术理论需要展开真正的争鸣,在对古代文艺思想体系的研究和诠释中,需要建立和扶持不同学术观点的研究者和派别,并应提倡研究者在争鸣中不断更新知识结构,自愿转换思维角度和方式,多方面地进行创造性诠释和探索,以促进我国学术研究事业的进一步繁荣。

三、现代诠释中的微观考辨

现代诠释中要不要重视微观考辨,或曰古代文论的现代价值转型与微观考辨的关系如何,是当前又一个值得研究的问题。笔者甚至以为,如果将来的某一天,逐渐形成了中国系统的当代诠释学理论,也必须把中华民族优秀的学术研究传统中高度重视学科史料学依据及微观考辨这一内容,作为当代诠释学的基础与重要组成部分予以继承和发扬。

我国20世纪对古代文学与古代文论研究做出了贡献的著名学者,都非常重视学科的史料学依据,并且在原始资料的收集、校勘、整理、汇编和微观考辨方面,付出了艰辛的努力,取得了重要的成果。王国维、吴梅、黄侃、鲁迅、朱自清、闻一多、郭绍虞、罗根泽、朱东润、朱光潜、钱锺书及其他知名学者,无不重视学科史料的收集、整理与微观考辨。这些学者的论著,如王国维的《宋元戏曲考》、吴梅的《词学通论》、黄侃的《文心雕龙札记》、鲁迅的《中

国小说史略》、朱自清的《诗言志辨》、闻一多的《楚辞校补》、朱光潜的《诗论》、钱锺书的《谈艺录》等,无不显示出微观考辨的智慧与功力。近年来有人以《近日不闻秋鹤唳,乱蝉无数噪斜阳》为题,论及钱锺书的学问是"小巧精致",只适应"小康"的要求,是"名家"而非"大家",其学术著作"读久了","总觉是在读一堆卡片",而鲁迅、郭沫若方是"大家"。① 呼唤"大家"的心情,可以理解,但笔者以为,该文作者对微观考辨在探索古代文论的潜在思想体系及实现中国古代文论的现代价值转型上的深远意义何在,似乎尚欠深思,或限于文体,未作应有的申论。

科学的现代诠释必须重视微观考辨,这不仅因为微观考辨是科学的现代诠释学的基础与重要组成部分,能够扩大、深化、纠正现代诠释中的种种认识,而且,中国古代文论本身固有的特点,也决定了对中国传统文论思想作科学的现代诠释,一定离不开对古代文论的种种文本作多角度、多层次的微观考辨。另外,一些学者微观考辨中的考据与辨析部分,本身就是一种精辟的现代诠释,是一种学术思想宝藏。这些道理,都值得深思。限于篇幅,这里就不一一展开论述了。下面仅针对目前实际,就微观考辨在当前现代诠释中的特殊作用,作出说明。

1. 微观考辨能避免现代诠释中大而无当、凿空而言的弊病。

古代文论的现代诠释容易出现大而化之的毛病,范畴、命题、体系的研究概莫能外。当前有些问题的研究,存在凿空而言、笼统推论或主观臆测、似是而非的毛病,并容易以此作出空泛、空洞或不科学的价值判断。对有些古代文艺理论的范畴、命题的具体诠释,也容易停留在一般理解或哲学领域对同一范畴同一称谓的理解上。此种弊病,必须通过大力提倡高度重视微观考辨的办法,方可望逐步得到解决。比如古代文艺论著中"气"这一范畴的诠释,如果不进行微观考辨,就会停留在气是一种气体、一种流动的气体、一种无所不在的物质或为一种生命原质、一种生命力这类一般性的或曰哲学领域的解释上。外国人的译作中,对中国古代文艺论著中的"气"的诠释更是众说纷纭。其中有的笼统模糊,有的似是而非,有的还带有神秘色彩。经过研究者的考辨,人们才进一步明白了古代文艺论著中的气可分为自然之气、人身之气、作品之气三部分。气是涉及艺术创作本源的概念(钟嵘《诗品》:"气之动物,物之感人,故摇荡性情,形诸舞咏");又是概括审美主体生命力与创造力的本源的概念(曹丕《典论·论文》:"文以气为主,气之清浊有体,不可力强而致"),还是艺术作品生命力的源泉(归庄《玉山诗集序》:"余尝论诗,气、

① 《作品与争鸣》1996 年第 1 期。

格、声、华,四者缺一不可。譬之于人,气犹人之气,人所赖以生者也。一肢不贯,则成死肌,全体不贯,形神离矣")。这种诠释,实际了一些,但还不够具体深入。在进一步的微观考辨中,人们又逐步明白了,"气"范畴是中国古代美学中一个硕大无朋的基本范畴,气的审美在中国古代文艺理论或美学中,几乎构成了象之审美之后的一整个审美心理层次。在艺术意境理论中,"气"则是作为一个巨大的审美境层出现的。这一境层,包括了以气韵为中心,与气势、气脉、气骨、气格、气调、气味、气质、气度、气宇、气象、气貌、气体及势、神、风、骨、格、调、趣、味等紧密相连的气之审美的范畴群,再细,则造成与雨气、雾气、水气、云气、泽气、湖气、松气、石气、竹气、果气(此还属象的审美层次)、夜气、朝气、夕气、暮气、寒气、冷气、春气、暑气、秋气、冬气、湿气、燥气、紫气、丹气、碧气、五彩气、兰府气、酸馅气、山林气、鹰隼气、清寂气、幽静气、天子气、将军气、丈夫气、贵胄气、栋梁气、烟花气、女子气、书卷气、问鼎气、米家气、屈平气、李广气、笔气、正气、王气、霸气、血气、胆气、经气、脉气、心气、肺气、形气、中气、顺气、逆气、病气、郁气、勇气、火气、豪气、猛气、逸气、怒气、灵气、稚气、慧气、傻气、秀气、奇气、仁气、义气、志气、古气、梗概之气、清刚之气、阳刚之气、阴柔之气、元气、浩气、鸿蒙之气(已进入气之审美层次,包括自然、社会、生理、病理、心理、精神、哲学)等多层次的审美心理系列。这是一种由大宇宙生命样态的审美走向生命功能审美的重要审美心理层次,极具中国特色。再如对"圆"范畴的诠释,一般的理解多止于平面,认为主要指艺术形式与结构上的圆,例如中国戏曲的大团圆结尾。钱锺书在《谈艺录》等书中进行的多层考辨和中外对比,则使人们对"圆"之美的深层内涵有了进一步的理解。正如有的论者所指出的:钱锺书所说之"圆",包括了理的"圆"融、结构的"圆"形与用词的"圆活"。而钱先生论"圆"广征博引,多层次展开,在精微考辨中,用这种"以美的表现形态与哲理思辨高度统一"、内容与形式融通的"圆"说,准确地概括了文艺创造与鉴赏中"变化循环""多样统一""整体的动态平衡""创造文艺美的正反合的辩证思维方式"乃至结构美、章法美、言辞美创造中如何实现"圆"的理想的规律。① 这种集中外"圆"论之精华,在微观考辨中创为新说的做法,有效地增加了现代诠释的深度。其他如新时期以来,对"兴""势""味""韵""品""意象""神韵""自然""意境"等范畴的考辨,都比过去更为深入、细致、具体,从而大大丰富、扩大和深化了现代诠释的视野。

2.微观考辨有利于防止现代诠释中将古人现代化或轻率否定古人、随意

① 参阅郑淑慧、吴绍:《钱锺书论古典艺术美——"圆"》,《文艺研究》1993年第2期。

曲解古人的错误倾向。

　　在过去的古代文艺理论研究中,曾出现过以当代政治概念图解古人,以儒家法家画线褒贬或评价古代文论家,以现实主义、反现实主义、形式主义等为标准评价古人或古代文论观点的现象,历史证明这是不科学的。现代诠释当然应以史为鉴。当前尤应注意防止以创造性诠释为名,直接用现代或当代西方的观点改铸古人或古代观点的倾向。古文论研究中这方面的问题表现得相当复杂。古为今用的广泛实践中还出现了"研究"和"利用"应当区别对待的问题。关于后者,蔡钟翔在《古代文论与当代文艺学建设》①一文中作了论述。他认为:"研究古代文论和利用古代文论,是既有联系又有区别的。""研究……应该保持古人的本来面目,不能随意曲解或拔高,务必遵循历史主义的科学原则";"利用……应该允许在古人的语言外壳中加入新的内涵。对原典的误读或别解,恰恰可以成为创造性的发展。这就是所谓'六经注我'的方式。"并列举了学术史上很多名人的例子加以说明。蔡钟翔的论述使这方面的认识进一步深化,富有启迪意义。但笔者以为,有一点似乎可作补充,即不管研究或利用,似都应以对原典的准确理解或深入研究为基础,若对原典理解不准确或无真知灼见便加引申,那就可能引起错误或混乱了。正因为如此,王国维将宋代三位著名词人的名句另作他解,进行拼接,并出神入化地引申为治学三境界之后,才赶紧作了此番有违原典原意的补充说明。可见有水平的误读别解或创造性诠释均应有坚实的微观考辨为基础,或有深入的研究及独到的认识方可进行。

　　3. 微观考辨有利于促进百家争鸣,达成现代诠释学的"圆览"之功(整体与部分互释,读者、文本与作者有机联系,使现代诠释更具完整性、系统性、周密性、科学性)。

　　古文论现代诠释与研究中争鸣的例子很多,比如关于《文心雕龙》是文学理论还是文章学著作的争论;关于《文心雕龙》的体系结构及体系形态问题的争论;关于《文心雕龙》中的"道"是指儒家之道、道家之道还是佛家之道抑或兼而有之的争论;关于谢赫"六法"的断句及其体系如何理解的争论;关于《二十四诗品》的作者是否司空图这类作者真伪问题的争论;关于如何评价王国维的《人间词话》及如何认识中国诗话、词话及小说评点理论的价值的不同意见;等等。这类分歧,均须高度重视微观考辨,进一步展开争鸣,方能逐步得到解决。一些一般性的问题或命题的争论,也应当高度重视微观考辨。下面试谈一点个人的经历和不成熟的体会:过去曾有一种看法,认为古

① 《文学评论》1997年第5期。

代文论中"象外之象"的说法不科学,象外无象,"形象"之外只有"思想"。为了论证古文论中"象外之象"的说法并非不科学,不能轻率否定,就必须运用微观考辨,展开争论。记得在有关文章中讨论这一问题时,笔者曾将古文论有关"象外"的论述分为三类,一是谈"象外之意"的,二是谈"象外之象"的,三是谈"象外"的,共列举十几条诗论、画论中的资料展开争论,提出个人的理解。笔者觉得,以微观考辨方式展开争鸣,有利于对问题的全面理解和深入。由于认真的学术讨论与争鸣,则有可能达成博识圆览,全面推进古代文论(或古代美学)的研究工作,并有利于现代诠释学理论的科学性、系统性的形成。

让我们把呼唤新的中国文艺理论巨著诞生的热情,转化为古代文论研究领域中踏实的现代诠释和微观考辨工作,由局部而整体,由范畴研究、专题研究、批评史研究、中西对比研究等向体系研究拓展与深化,以促进中国古代文论的现代价值转型,为建设中国新世纪的文艺理论大厦增砖添瓦。

第十三章　重视中国古代文论的现代价值转化工作

中国古代文论(扩而大之,则为中国古代文学艺术理论)的现代价值转化问题,是中国古代文艺理论和美学资源整理研究中一个值得注意的问题,也是中国当代文学艺术理论和美学学科内容与体系建设中一个无法回避的重要问题。

笔者以为,在当前经济全球化促进世界文化对话与交流的大背景(或曰历史语境)中,重视对中国古代文论的现代价值转化问题的理论思考,并进一步做好我国古代文论(包括艺术理论)的现代价值转化工作,具有相当重要的意义。应当着重说明,这里所说的"现代价值转化",首先是指立足于时代要求,立足于新世纪经济全球化、政治多极化、文化多元化的现实以及和而不同的发展格局,立足于当今世界强势文化形态对发展中国家文化事业的挑战,我国新世纪一代学人如何继承发展20世纪国学大师们的研究方法和学术风范,用"打通"古今、"打通"中外的眼光,对中国古代文学艺术理论,包括诗论、文论、小说戏曲理论、乐论、书论、画论、舞论、园林艺术理论等,所作的适应新时代需要的认真整理、深入研究与当代诠释,当然也包括了对中国传统文学艺术理论的美学特征、批评模式与学科体系———一种潜体系的探索与研究。这种广义的"现代价值转化",是今天人们对我国传统文学艺术理论遗产进行全面认真的审视、整理、批判、继承、发展、创新的题中应有之义。如果说,在20世纪初的五四新文化运动中,我们对传统文化的批判继承有所偏颇,那么,当今的"现代价值转化"就应当是更为全面、科学的当代继承。另外,笔者所说的"现代价值转化"中的"价值转化",其核心内容是指一种通过今人的现代诠释得以实现的对中国古代文论中的优秀传统、科学精神、人生智慧、生命活力的科学继承———体现为一种理论成果内在精神价值的转化,而不是古代文论的勉强移植和古今文论的生硬对接。有人认为,20世纪90年代末我国文论界关于"中国古代文论的现代转换"的提法不科学。笔者也觉得,"转换"二字在提法上确有一定的弊端和值得商榷之处。比如,它容易

产生把全部古代文论遗产生硬地转换为现代文论的组成部分的歧义。难怪有的学人针对此提出：中国古代文学理论是一种客观存在的自足的古代理论系统，无法也无须进行"现代转换"。当然，反对"转换"提法的学者的一些看法也有偏颇乃至失误，比如有的文章写道："就其极端的意义而言，'传统'是拒斥现代化的，是不可能实现所谓'现代转换'的。"这种"拒斥"之说与当前的一种看法——古代理论与当代理论无"通约性"有相似之处。有的批评意见更为离谱，如把前几年由中国中外文艺理论学会、中国社会科学院文学研究所和陕西师范大学等单位在西安召开的"中国古代文论的现代转换"学术研讨会关于"现代转换"的提法说成是一种"炒作"，"是一种漠视传统的'无根心态'的表述，是一种崇拜西学的'殖民心态'的显露。'世人都晓传统好，惟有西学忘不了'，如此而已，岂有它哉？"①笔者曾经参加过这一学术研讨会，并提交与阅读过相关论文，觉得当时文艺理论学会研讨会的初衷并不是这样的，有《中国古代文论的现代转换》②一书及有关的会议综述资料为证，读者可以参看，这里就不赘述了。笔者以为，"转换"二字提法上是否恰当固可商榷，但对于一种渊源有自、至今仍具生命活力，并与当代中国文学艺术创作思想乃至创作方法与技巧血脉相通的中国传统文学艺术理论，怎么能说成是"拒斥现代化"，或像有的人所理解的与当今的文学艺术理论无"通约性"呢？应当说，哲学社会科学理论成果虽具一定的时代性、本土性特征，但因为它们是科学理论，就应该有古今、中外的继承借鉴意义和通约性，表层的"拒斥"并不能掩盖科学精神的接续与相通，如文艺学、美学方面亚里士多德的《诗学》、传为朗吉弩斯撰写的《论崇高》、莱辛的《拉奥孔》等名著，能简单地说它们"拒斥现代化"，不可以进行现代价值转化吗？其实，在某种意义上说，世界文化的对话就是建立在这种社会科学理论的通约性基础上的。众所周知，中国传统文学艺术理论研究工作包含了很多方面，比如：(1)对各种文学艺术门类的史、论资料的进一步搜集、整理、考辨、诠释；(2)对各种文学艺术门类的重要艺术家、作品、流派、风格、思潮等的研究；(3)对不同门类的文学艺术发展史和批评史的编写或重写；(4)对中国传统文学、艺术学原理和文学艺术美学思想的进一步研究；(5)对中外文学、艺术理论的比较研究；(6)在综合研究的基础上，对中国传统文学艺术理论的深度批评模式、学科体系的探讨等等。笔者以为，在上述这些工作中，都应立足时代要求，重视对中国传统艺术理论的现代价值转化问题的思考，这也是新世纪建设中国当代

① 《中国文化研究》2002年春之卷，第16页。
② 钱中文、杜书瀛、畅广元主编：《中国古代文论的现代转换》，陕西师范大学出版社1997年版。

文艺学、当代艺术学、当代美学学科体系的需要。

至于如何进一步做好中国古代文论的现代价值转化工作,笔者目前想到的有下面几点,比较零散,不成系统;有的过去谈过,在此稍作重申。

1. 在全球化语境中重视国际普及与提高工作。

在当前经济全球化进一步促进世界文化对话与交流的时代背景中,有一个面向国际做好普及工作(或曰处理好普及与提高关系)的问题需要引起注意。为了促进全球化语境中中外(尤其是中西)文化的对话与交流,作为中国这样的文明古国与人口大国,在加强本国传统文化研究的同时,一定要非常重视国际普及工作。送去大量中国传统文化名著——包括传统艺术理论名著(增多外文译本)似乎并不够,我们还应当组织力量,写出一批高质量的普及读物,像铃木大拙向西方普及东方禅学,亲自用英文写出《禅与日本文化》这类有影响的普及性小册子那样。笔者以为,中国传统文学艺术理论是中国传统文学艺术的灵魂,或曰中国传统文学艺术在学理形态上的结晶;认真研究中国传统诗论、文论、小说戏曲理论、乐论、书论、画论、舞论、园林艺术理论等,努力做好中国传统文学艺术理论的现代价值转化工作,其中就包括了在重视写出大部头、高质量的学术专著的同时,写出深入浅出、受国际同行欢迎的大众普及读物。而处理好普及与提高的关系,高度重视当前全球化语境中的国际普及工作,对于21世纪的中国及世界人民,尤其是青少年一代接触、感受、认识和理解中国传统文学艺术的真正魅力、审美特征与生命内涵,具有极为重要的意义。——在这里,顺便举一个有关的例子:记得美国加州大学英语及比较文学系教授希利斯·米勒,在他的《作为全球区域化的文学研究》一文中有一段话,真切地道出了当今美国文论界的一种心声。他说:"对于我来说,即便学习中文,又有多少可能理解像《秋兴八首》这样的文学杰作呢?作为中国文化的门外汉,我如何能够期望把握这些诗以及它们绵延百年的大量注释评论呢?我甚至无法理解诗歌标题里的含义微妙的'兴'字。"[1]这段毫不摆学者架子的话,笔者是把它作为米勒对于中国文学、艺术学、美学界的研究工作者——他的同行们,在全球化语境中进一步做好中国传统艺术理论的现代价值转化工作,尤其是国际普及工作的紧急呼吁和急切期盼来阅读的;笔者真的从这一角度读了很多遍,深受感动。今天米勒在同文中能非常自如地通过对亨利·詹姆斯小说《一个妇人的肖像》的细节引证和分析,说明文学研究的全球性与区域性的结合,提出他的"全球区域化"方式与理论构想,但是,如果我们设想在哪一天,米勒和美国地球村的居民们,

[1] 《文学理论学刊》第2辑,北京师范大学出版社2002年版,第2页。

能同样自如地引证分析中国杜甫的诗歌《秋兴八首》,并用以说明不同国家顶尖级的优秀文学艺术作品的真正魅力所在,那我们距离文学艺术乃至文化和而不同、多样统一的全球化,不是就更近了吗?而要消除各国(尤其是东西方)文化交流中对别国传统艺术及其理论(如著名美国学者或民众对中国杜诗《秋兴八首》中的"兴"字)理解上的隔阂和难度,中国学者首先就有责任根据中外交流中提出的新问题,进一步做好中国传统艺术理论的现代价值转化的工作,特别是大众普及工作。

2. 重视从范畴研究向体系研究的拓展。

20世纪80年代以来,我国传统文学艺术理论研究中有一种值得注意的理论价值取向,即从微观渐及于宏观,从对概念、范畴的诠释逐渐拓展、深入到对我国古代文学、艺术理论或美学思想的深层研究。有一些新的论著,已经试图通过揭示某些重要范畴的内涵、外延以及范畴间的有机联系,去完成对我国古代诗学体系、文学艺术理论体系或美学思想体系的阐释或整体把握,做出了一定的成绩(当然,也存在应当进一步研究和总结的问题)。① 笔者以为,当前对于这一具体研究进路仍应重视。

近年来,在我国古代文论的研究领域中,史(包括史料的挖掘、整理、考辨)、范畴、命题乃至体系的研究均有新的进展。史料方面,如《战国楚竹书·孔子诗论》的出版与研究,引起了学界的高度重视。范畴、命题和体系研究方面,也有一些有影响的论文、丛书或新著问世(成绩和问题尚待学界认真总结)。可以看出,很多学者正在从不同方面作出可贵的探索和努力。就范畴研究方面而言,笔者以为,认真组织力量,对中国传统文学艺术理论范畴或曰美学范畴及范畴群进行更为深入和系统的整理、研究和诠释,对当前的古代文论研究向微观研究与宏观研究双向拓展仍然具有十分重要的意义。因为在某种含义上说,充分占有原始资料,联系中国传统文化的大背景,结合古人的思维方式的特点,对我国传统文学艺术理论和美学的众多范畴、范畴群及其复杂错综的关系作出规模较大的纵向梳理和理论把握(阐释),将会使我们消除过去难以发现的理论盲点,避免陷入因为片面、简单化地理解中国古代文论范畴导致的理论误区,克服传统文学艺术理论和美学理论研究中止步于史料整理,或由"史"的把握直接推向理论"体系"研究中出现的困难。不久前,由中国人民大学蔡钟翔等主编的"中国美学范畴丛书"(包括约50个文学艺术理论和美学范畴)的写作、编辑、出版计划已经启动(计划出30本)。在第一辑(10本)的出版座谈会上,得到了有关专家和读者的好评,不

① 请参阅拙文:《从范畴研究到体系研究》,《文艺研究》1997年第2期。

失为这方面所作的重要尝试。笔者祝愿新世纪中国古代文论研究中史、范畴、命题乃至体系研究在多元互动中克服自身的局限,取长补短、相得益彰,同时希望从范畴、范畴群研究逐步向体系研究拓展与深化这一具体研究进路能取得新的成绩。

3. 重视现代诠释与微观考辨的有机结合,逐步建立中国的当代诠释学理论。

近年来,在中国古代文学艺术理论与美学研究中,"现代诠释"一词似乎遭遇到了不同程度的质疑。有的论者把"现代诠释"或"创造性诠释"视为"凿空而谈"和"割裂对象""曲解古人"的同义语。其实,"现代诠释"或"创造性诠释"是不能与违背原典原意的唯心主义倾向乃至不良学风必然联系在一起的,虽然我们常说的"现代诠释""创造性诠释"与现代西方诠释学理论的复杂内涵有着较密切的关系。笔者以为,在当前经济全球化促进世界文化对话与交流的语境中,为了进一步做好我国古代文论的现代价值转化工作,应当在学科研究方法上重视"现代诠释"(或"创造性诠释")与"微观考辨"的有机结合。因为提倡对传统进行"现代诠释",有利于启发研究工作者立足时代要求,对丰富的传统文学艺术理论资料的深层意义及当代价值作出多方位、多渠道的探讨,有利于加强对作者、原典与读者之间的多重对话关系的研究,有利于重视知识结构的更新和在百家争鸣中发扬学派和研究者的个性,其可取之处还是多方面的。而"微观考辨"(或曰考据)是中国国学的优良传统和专门学问,过去中国有成就的学者非常重视传统学术研究方法中"义理""考据""辞章"这三门学问的有机统一,既反对"空凭胸臆""凿空而得之"(戴震语),重视"训诂明而后义理明"这一中国学人治学的基本原则,注意"辞章"(学术著作的语言)之美,又防止"溺于文章""牵于训诂"(程颐语),而忽视义理之发挥与诠释。"微观考辨"可以防止"现代诠释"中大而无当、凿空而言的弊病,防止一些人在"现代诠释"中割裂对象、曲解古人的倾向,有利于达成"现代诠释"整体与部分互释,为读者、作者、文本有机联系提供确切依据,使现代诠释更具科学性、完整性、系统性,达成"圆览"之功。因此,从研究方法上"现代诠释"或"创造性诠释"与"微观考辨"是应当达成有机统一和相得益彰的。当前学界存在微观与宏观研究各执一端且有时相互否定的片面观点,应该说,片面主张中总有不科学部分,不科学部分是不利于学科发展的,因而有必要提倡在发扬民族优秀传统、吸取新知的基础上,经过不断努力,逐步建立中国的当代诠释学理论。

第十四章　交叉与融通
——关于拓展中国古代文论研究的学术视野

改革开放以来,中国古代文论研究领域呈现出一种多元的学术景观,从资料的发掘、整理、考订、选编到"史""论"两个领域的研究,都涌现了一批引人瞩目的学术成果。多部有影响的文学批评史(或名中国文学理论史、中国文学批评通史、中国文学思想通史)的编撰,从总体而言,实现了对20世纪80年代以前中国文学批评史编撰规模与质量的继承与超越,在读者中产生了广泛的影响。"论"的方面,个案研究、专题研究、范畴研究、体系探索、古代文论的美学及文化学研究、中西比较文论研究等各具特色,取得了颇为可观的成绩,呈现出多元化的文化价值取向和学术景观;加上20世纪80—90年代以来我国古代文论研究论著数量激增,的确形成了一种鼓舞人心、蔚为壮观的研究态势。① 对这种多元学术景观,虽然学界的看法不一,乃至对此中某些方面的问题存在激烈争论,但笔者以为,从总体成就及研究格局而言,这种多元景观无疑体现了改革开放以来老中青学人和研究者们新的文化自觉意识、世界眼光、时代激情和学理追求,是值得人们高度重视和进一步作出认真研究总结的。当然,对这种多元学术景观中的问题也应实事求是、冷静地分析、对待,方能体现严肃的学术批评精神,得出符合学科发展规律的结论。比如,有的学者在对"二十多年来"古文论的"研究成果"作总体评介时,便曾使用"鱼龙混杂,泥沙俱下"来进行概括和形容,认为"除了为数不多的学者所写的严谨的研究论文著作之外,可圈可点的不多,总体水平并不令人乐观",并指出其中许多研究成果"在'考镜源流'方面的工作,做得还差强人意,而真正做到'入乎其内,出乎其外'的'辨章学术'还不多见。这种研究离真正有个性、有史实、敢论断、敢担当的学术史研究还有距离"。② 对某门学

① 参阅蒋述卓等:《二十世纪中国古代文论学术研究史》,北京大学出版社2005年版,以及相关资料。
② 吴承学:《二十世纪中国古代文论学术研究史·序》,蒋述卓等:《二十世纪中国古代文论学术研究史》,北京大学出版社2005年版,第1—2页。

科、某一时段的学术研究史作出更全面的描述和更深入的考评,当然还须假以时日,这似乎是一种规律。所以笔者以为,古文论研究者们通过多角度的反思、讨论或争鸣,对改革开放以来我国古代文论研究领域中真正取得的成绩和存在的问题进行认真总结,实在非常必要。在此前提下,再进入中国古代文论研究方法的讨论,方能更有的放矢,得出更符合学科发展规律的结论。

下面,试以"交叉与融通"为题,对当前如何拓展中国古代文论学术研究视野与提高研究水平等问题提出若干浅见。

一、中国古代文论研究领域中两种值得重视的"交叉与融通"

从学科研究对象细分,今天所说的"中国古代文论"包含古代文学理论和古代艺术理论两部分内容(它们都属于古代"文论",故有的学者曾称之为"中国古代文艺理论",可参看徐中玉主编《中国古代文艺理论专题资料丛刊》——而"文学理论"与"艺术理论"在中国古代实际上是不分家或曰不可分开的)。因此,从学科研究形态或理论价值取向看,今天的中国古代文论研究领域中并存着中国古代文学理论研究与中国古代文学理论、古代艺术理论(如古代乐论、画论、书论及其他艺术理论)合一的研究这样两种研究形态。应当说,此现象实出于历史发展(事理)之必然,是完全可以理解的。

有的学者认为,在当今中国古代文论研究领域中,文学理论、文学批评史研究是"主体"或"主干",犹如一棵树的树干,这方面的工作必须首先高度重视。这是毋庸置疑的。但是,随着学科研究实践的发展和改革开放以来经济全球化促进中外文化对话与交流这一历史语境的进一步形成,文学与艺术融通的研究形态从单纯"文学学"这一现代人制定的学科规范的"围城"中突出,直接面对中国古代文论的历史实际状况与全球化语境中古今文化对话和中外文化对话提出的一些突出问题的挑战,因而受到了人们的进一步关注,也是历史发展(时势)之必然和完全可以理解的(近来"文学"与"艺术学"在学科专业目录中的分科并立是另一个问题,当另行讨论)。这里所侧重讨论的,是后一种研究形态——文学艺术理论交叉与融通的形态和如何更进一步拓宽古文论研究学术视野方面的问题。

其实,学科研究中的交叉与融通是现代科学研究中由微观及于宏观或微观研究与宏观研究互动发展中的普遍现象。当前中国古代文论研究领域中除了文学理论与其他艺术理论的融通(可简称诗书画论融通),还出现了所

谓"大文学观""国学观"指导下的研究,乃至包括更大范围的交叉与融通,比如文史哲互动交叉与融通的研究(可简称文史哲融通),它拓展了中国古代文论研究中的文化学研究(或文化阐释学研究)的学术新视野。下面,试分别作出简论。

1. 文学理论与其他艺术理论的融通(可简称诗书画论融通)。

20 世纪 80 年代以来,我国古代文论研究中有一种越来越明显的理论价值取向,便是将古代文学理论与书论、画论及其他艺术理论融通,以拓展我国古代文论研究的美学新视野。这一研究取向或由中国古代哲学(尤其是古代哲学中的分支中国古代美学)进入古代文学理论领域,二者交叉与融通;或由古代文学理论向其他艺术理论拓展,进一步向古代美学(尤其是审美规律)提升,二者交叉与融通。常态的具体表现是:(1)研究对象由古代文学理论拓展到书论、画论兼及其他艺术理论(如乐论、舞论、雕塑及篆刻理论、戏曲理论、园林建筑理论等等)领域。(2)以文学理论(诗论)为主,融通其他各种艺术理论共通的审美创造规律、作品构成规律、艺术鉴赏规律和艺术批评规律,由古代文学理论研究推向古代美学研究;后一方面方面的研究成果较多,且较广泛地涉及了中国古代文论中原本存在的众多美学范畴或美学命题,如自然、雄浑、含蓄、气韵、意象、意境、文质、气、韵、趣、品等范畴及观物取象、立象尽意、文质彬彬、温柔敦厚、神与物游、境生象外、妙造自然等命题的广泛研究。因而,一时形成了众所瞩目的理论(主要为范畴研究)热点,颇值得关注。

当然,改革开放以来诗书画论融通这一价值取向虽然越出了中国古代文学理论研究的领域,但实践中产生的成果也确实泥沙俱下、良莠不齐。因为,融通还是杂陈,有哪些研究成果真正当得上"融通"二字,均可进一步认真分析评价;但是,这一研究视角、形态或曰理论价值取向却是符合中国古代文论固有的研究传统的,有着久远的历史渊源和深刻的学理依据。因此,尽管学界有所争议,但仍在实践中得到了进一步发展。

最近读到李健《中国古典文艺学研究的学理沉思》[①]一文,该文明确提出了建立"中国古典文艺学"的主张。作者认为:"中国古典文艺学是在现代学术规范的影响下,依据古代文学艺术发展的特点,自觉呈现出来的有中国特色的学问","我们之所以主张将古代的文学理论与音乐、书法、绘画、戏曲等艺术理论放在一起研究,是因为古人原本就是这么做的。它们从来就没有将这些文学艺术形式真正分开过,而且始终将文学、艺术看做一个整体"。而"中国古典文艺学的学理意义"则有三条:"注重文学与艺术各门类之间的相

① 《文艺报》2008 年 7 月 10 日。

互联系,探讨文学与艺术的共同的审美规律";"总结出共同的审美范畴";"提炼中国传统美学精神"。这篇文章可说是对上述研究取向的较集中的理论表述,其基本观点笔者是表示赞同的。当然,也有些异议,如建立"中国古典文艺学"学科,用"文艺学"的称谓还是不能避免我国现当代一般认定"文艺学"为"文学学"的影响,易于造成概念的误读,不如称"中国古代文艺美学"为佳。

2. 文史哲及其他相关科学的融通(可简称文史哲融通)。

这是中国近现代学术大师进行学术研究的常态。这种"交叉与融通",实质上与我国近现代学术大师们所说的"打通"是一个意思。19世纪末至20世纪前半叶,在中西文化大交汇的思想文化浪潮中,我国涌现了一批学贯中西的学术大师和其他知名学者,对中国学术的发展、中西文化交流起到了承前启后的推动作用。这批学者为中国现代学术思想的发展奠定了坚实基础(虽然也有时代局限)。而融通古今中外,或曰"打通"中国传统学术与西方学术,以确立文化自觉意识,是这批学者共同的学术追求。他们在多学科的交叉中融通,进行了各具特色的原创性研究,取得了一批具有重大意义的标志性成果,比如,梁启超把传统的经世致用观与西方的发展观结合,形成了"不中不西,即中即西"为近代改良主义思潮鸣锣开道的学术面目,除《清代学术概论》《中国近三百年学术史》,文学理论研究中的《饮冰室诗话》《论小说与群治之关系》也颇为著名;王国维熔西方近代悲剧哲学与中国传统文学思想于一炉,在文学艺术研究领域写出了《人间词话》《红楼梦评论》《宋元戏曲考》等标志性成果,后期转向史学,又提出著名的"二重证据法",在多个学科领域做出了原创性贡献;陈寅恪融通中西,纵贯古今,"诗史互证",并提出"对于古人之学说,应具了解之同情","古典""今典"均应考释等具体治学方法,文学研究领域中的《元白诗笺证稿》《柳如是别传》就是诗史互证或史诗融通的代表作;钱锺书中西互参,古今交汇,形成"周照圆览,循环阐释"的解释学思想,在文学理论研究领域做出了会通型研究,取得了如《谈艺录》《管锥编》等知名的原创性成果(这是一种智慧型研究,执着一原点而向古今中西拓展智慧,揭示人类文明的共通规律,而非一些人说的"卡片资料"汇集)……这些著名学人,极重学科的交叉与融通——"打通",尤其是文史哲融通。钱锺书的名言便是:"吾辈穷气尽力,欲使小说、诗歌、戏剧与哲学、历史、社会学等为一家。"而"博览群书而匠心独运,融化百花以自成一味,皆有来历而别具面目"似乎正是这批学者的自觉追求。王元化在其《论古代文论研究的三个结合》①一文中更明确地提出了中国古代文论的"综合研究法",即"古今

① 《社会科学战线》1983年第4期。

结合""中外结合""文史结合"这三结合。这些都是这一研究方法在中国学术史上的践行形态。

文史哲及其他相关科学的融通,为中国古代文论研究提供了进一步拓宽学术视野的重要途径。改革开放以来,考察中国古代文论与历代经济政治状况、哲学思潮、社会伦理乃至宗教思想之间的密切关系并作出探索的著作不少,蒋述卓等《二十世纪中国古代文论学术研究史》一书第九章已对80—90年代这方面的论著作了较详细的列举与论述,并对"儒家思想与古代文论研究""道家思想与中国古代文论研究""佛家思想与中国古代文论研究""士人心态、生命精神与中国古代文论研究",分别作了归纳、整理与论析。该书论"中国古代文论的文化学研究"时强调:"中国古代文论的文化学研究即把中国古代文论放在其得以发生、生长、言说和行动的历史空间和文化语境之中,对其进行哲学、史学、社会心理等多方面的考察。"①颇有新意,请参阅,兹不赘。

其实,"文史哲融通"这一交叉与融通研究形态实质上是对中国古代文论做文化学或文化阐释学的研究。其中实际上可分为侧重文史互释或侧重文哲融通两大类型(二者既有联系又有区别)。总结其经验,并在继承传统、面向未来的实践中,进一步鼓励老中青学者尤其是中青年学者进行更加深入的探索,对21世纪推动中国古代文论研究在中外文化交流中走向发展与繁荣当有重要意义;另外,这里也应当指出:西方现当代"文化研究"是一种无边界的学问,旨在对西方政治意识形态进行分析批判,其方法并非文学研究和美学研究方法。吸纳这一西方思想成果于中国古代文论研究,可借鉴其在多学科综合研究中的分析方法和思维方法,不可简单横移。

二、关于研究方法的互补与有机统一

1996年在西安召开的"中国古代文论的现代转换"学术研讨会上,笔者提交过一篇论文,题为《从范畴研究到体系研究》。该文旨在对改革开放以来我国古代文论研究中一种值得注意的理论价值取向或研究途径(也算是一种具体的研究方法)的得失展开讨论。后来,又发表过《现代诠释与微观考辨》《历史还原、现代诠释与理论创新》等文②,谈现代诠释与微观考辨以及

① 北京大学出版社2005年版,第192页。
② 请参阅拙文:《从范畴研究到体系研究》《现代诠释与微观考辨》,《文艺研究》1997年第2期及1998年第3期;《历史还原、现代诠释与理论创新》,《现代传播》2005年第5期。

历史还原、现代诠释与理论创新的辩证统一关系。

是否可以这样认为:研究方法是一个复杂问题,它和该学科的学术视野及其拓展更新有密切关系;而研究方法与学术视野,又与时代对该学科发展提出的要求关系密切;研究方法还有多层次性,有较高的方法论的层次,也有具体研究方法的层次?

笔者最近抽空读了一些讨论近现代学术大师治学方法和在当今古文学及文学理论研究领域中如何拓宽学术研究视野的书,如蒋凡等《近现代学术大师治学方法比较》(山东画报出版社 2008 年版)、杨义《通向大文学观》(安徽教育出版社 2006 年版)、李春青《在审美意识形态之间——中国当代文学理论研究反思》(北京大学出版社 2006 年版)等。其中关于近现代学术大师们在治学中重视会通型思维和原创性研究的种种方法,时贤们提出的有关拓展当今文学包括文学理论研究学术视野和更新研究方法方面的主张(如"通向大文学观""重绘中国文学地图",在文艺学研究领域倡导"文化诗学""多维诗学"的研究方法等),都给了笔者新的教益与启示。笔者以为,某学科学术研究方法的提倡与革故鼎新,实与本学科学术视野的拓展与更新有密切关系;而一门学科学术视野的拓展与更新,又与某一时代对本学科发展的迫切要求有密切联系。故刘勰在《文心雕龙》中明确提出:"文变染乎世情,兴废系乎时序""时运交移,质文代变"。清代著名画家与画论家石涛有一句名言"笔墨当随时代",则更直接地揭示了艺术方法(包括具体技法)与时代发展的紧密关系。当今,在经济全球化日益促进世界文化对话与交流的历史语境中,古今贯通,中西交汇,多学科的交叉与融通成为学者们面对的现实,中国古代文论的研究又何独不然?所以笔者以为,就中国古代文论而言,研究者对其具体研究方法可以展开辩论与争鸣,方法论方面的问题也可展开深入讨论。问题应该从当今中国古代文论的研究实际中提出,比如:要不要重视中国古代文论的现代价值转化?范畴研究这种方法的实践中取得了哪些成绩和存在哪些问题?中国古代文论及美学中是否存在"潜体系"?研究与探索这种体系(或曰进行体系研究)是否属于空中楼阁、无价值和不可能?中国古代文论研究是"照着讲"好,还是需要认真进行一些"接着讲"的艰难探索?李春青指出,当前我国古代文论研究中有一种"'文物考古'式的研究态度","要求放弃任何研究活动之外的目的,研究本身就是目的"。他认为,"毫无疑问,这类研究是十分必要的,因为古代文论材料亦如这个古代文化典籍一样,仍然需要进行基本的发掘与整理工作,但阐释活动如果仅仅停留在这个

层面上也就谈不上是阐释活动了"①。又说:"就中国古代文论这一阐释对象而言,我认为至少应该划分为三个层次:知识、意义、价值。"②他当然是主张要对意义、价值层次进行新的阐释的。这一观点,笔者表示赞同,并认为颇有见地。当然,究竟对不对,还值得进一步展开讨论。

就方法论层次而言,笔者也觉得有进行深入讨论的必要。这方面笔者仍在继续学习与探索,但有一种基本观点是一直坚持的,那就是:在中国古代文论研究中,"历史还原"与"现代诠释"属于应当重视的原则或方法,"理论创新"则是目的。在研究中一定要做好"沿波讨源"的"历史还原"工作,同时也要立足时代,加强"现代诠释"意识,通过多渠道研究,努力在中西融通、古今交汇中真正实现"理论创新"。

① 李春青:《在审美与意识形态之间》,北京大学出版社2006年版,第273页。
② 同上书,第272页。

附录一　审美文化研究浅议

20世纪80年代末以来,"审美文化研究"作为中国当今"美学话语转型"产生的新话语形式或新学科形态,已经逐渐成为热门话题,引起了学界和文化界的热切关注。① 据有关资料及文章统计,20世纪80年代末特别是90年代中期以来,我国已出现了数量可观的关于"审美文化"研究的文章和专著,在美学界和文艺理论界形成了研究中国当代"审美文化"的热潮;而"自2000年'日常生活审美化'这一话题被提出以后",至2005年底,"围绕该话题已发表了百多篇论文"②,"日常生活审美化""审美日常生活化""生活美学"等提法在社会上产生了广泛的影响。上述情况也表明,当今我国美学界、文艺理论界已经有不少学人程度不同地参与了一场如何建设中国当代审美文化的论争。这场论争,尽管意见不同,甚至观点抵牾,但无疑进一步深化了人们对我国当代审美文化及其特定内涵的认识,坚定了中国学者在当今多元互动、杂语喧哗的特定文化语境中,继承中华民族的优秀文化传统,弘扬先进文化以及建设当代社会主义审美文化的信心。当然,由于20世纪中叶以后西方美学和文艺学研究中的文化转向思潮遍及全球的影响,特别是90年代以来中国美学、文艺学本身面临着与我国社会经济转型和当代文化消费现实紧密联系的审美日常生活化(或曰"泛审美")现象的挑战,重视审美文化建设与加强审美文化研究的呼声预计还会不断高涨。基于上述情况,笔者以为:立足现实,面向未来,进一步加强中国特色的审美文化研究——尤其是当代审美文化研究,对于真正实现中国美学的当代话语转型,推进中国美学、文艺学与其他学科正常的交叉与融通,倡导在当代独具特色的审美文化批评,开展审美文化教育,乃至与时俱进,完善中国特色的审美文化学学科内容和学科体系建设,无疑具有极为重要的现实意义和理论价值。

① 请参阅叶朗主编:《现代美学体系》第五章"审美文化",北京大学出版社1988年版;林同华:《审美文化学》"绪论",东方出版社1992年版,以及其他相关论著。
② 王德胜、杨光:《"日常生活审美化"与"边界"问题——2005年美学和文艺学研究的两个热点》,《光明日报》2006年2月21日。

在美学界、文艺学界同仁和中国传媒大学领导的关怀和大力支持下，2006年6月，中国传媒大学成立了"审美文化研究所"，并准备取得"中华美学学会审美文化专业委员会"的指导，进一步凝聚相关学者的力量，为这一研究的深入开展提供一个可操作的平台。同时，中国传媒大学文学院文艺学博士点根据自身特色，2007年招收审美文化研究方向的博士生。笔者作为中国传媒大学从事文艺学、文艺美学教学的一名老教师，为中国传媒大学领导依托这所兼容多种当代传媒文化、传媒艺术学科的211重点大学深入开展审美文化研究的决心与举措感到深受鼓舞。下面，仅就三个相关问题发表个人浅见，不妥之处，谨请专家和读者批评。

一、重视审美文化研究

何谓"审美文化"？在这一问题上，我国美学界和文艺理论界至今尚未达成共识。但是，经过十余年来对中国改革开放以来文化多元化格局中存在问题的探讨及对全球化语境中东西方"审美文化"理论内涵、历史背景与当下状况的考察，可以说，当前我国大多数学人在一些重要问题上观点已经趋于接近，这是一种非常可喜的现象。比如，人们通过论争已明确认识到，"审美文化"不等于当今人们理解的"大众文化"，更不等于全部"当代文化"，"审美文化"也并非单指古今中外文化中的"文学与艺术"部分。所谓"审美文化"，应当是指"以文学艺术为核心的、具有一定审美特性和价值的审美形态或产品"，"不仅包括当代文化（或大众文化）中的审美部分，也可涵盖中西乃至世界古代文化中的有审美价值的部分"。[①] 这一界说，与叶朗主编《现代美学体系》第五章"审美文化"中的界说有共通之处，只是后者的界说更为宽泛和更具包容性，该书云："审美文化作为审美社会学的核心范畴，是指人类审美活动的物化产品、观念体系和行为方式的总和。""审美文化的三个基本构成因素是人类审美活动的物化产品、观念体系和行为方式。"[②]当然，90年代以来，还有一种主张把当代"审美文化"与当代"大众文化"（实为"小众文化"）中的非审美、反审美部分严格区分开来，从人性的全面复归、"真善美重新融为一体"这一高度作出的界说。这方面具有代表性的，便是聂振斌、滕守尧、章建刚《艺术化生存——中西审美文化比较》一书中提出的界说。该书云："我们认为，审美文化是人类发展到现时代所出现的一种高级形式，或

① 朱立元：《审美文化概念小议》，《美学与实践》，广西师范大学出版社1996年版。
② 叶朗主编：《现代美学体系》，北京大学出版社1988年版，第260—261页。

曰人类文化发展的高级阶段,它把艺术与审美诸原则(超越性、愉悦性以及创造与欣赏相统一等)渗透到文化及社会各领域,以丰富人的精神生活,使偏枯乃至异化了的人性得以复归。"又说:"审美文化是现代社会的产物,是文化发展的高级形态,它把艺术审美原则渗透到生活的各个领域,变人生的物质化生存为艺术化生存。""我们说'审美文化就是使现实生活审美化',从而保持人类的伟大理想和创造活力。有了这样一种理解,我们就在'审美文化'这种重复的表述中,看到了一种对'回复'、'重返'、'复归'的渴望。"①该书还对当今"信息时代"的"审美"作了新的具有理性启蒙精神的阐释,指出:"在今天,审美也就是对现代化社会的前瞻,是人的再塑造,是对人类历史上一切文化成就的批判继承即扬弃,是对永恒的追求。在信息爆炸的时代,审美就是对平衡、完整和真实的渴望;是对健全人格的渴望;是对获得一种适度感和良好的判断力的渴望。""审美也就是对这种真实的个人存在的关怀,对作为目的的人的关怀,是人对自己作为创造性和良心的不懈回顾与追求。"因此,我们不应当习以为常、不加区别地"把审美混同于声色犬马,混同于视听感受,甚至混同于娱乐与休闲"。② 应当指出,这种对当代审美文化中"审美"观念的重新诠释,充满着新时代中国学人的批判意识和历史责任感,体现了新时期历史理性与时代精神的合一,对人们理解当代审美文化及从事审美文化研究具有重要启发意义。上述看法已为不少论著所采用,笔者也深以为然。所以,尽管当前学界尚未对"审美文化"的界说取得完全一致的意见,但对一些基本问题的共识已经逐步形成。我们深信,随着审美文化研究进一步引起重视,一些对立的意见与分歧认识是会逐步趋于统一的。以上所说,是当前学界对审美文化的基本理解,它为我们今天进一步开展审美文化研究奠定了学理基础。

笔者在 2002 年一篇讨论全球化语境与民族文化、文学的文章中认为:"在当前经济全球化促进世界文化对话与交流的大背景中,人们似乎更应当学会倾听全世界的声音,重视研究各地区、各民族文化多元化(或曰多样化,Hybridization)的历史和生成发展规律(尤其是不同的人类文化形态生成发展中的多元互补、融会创新规律),致力于以平等对话方式消解文化霸权形式,避免对今天某种居于强势的文化形态以及文化单一化观点的盲目崇拜,才能进入人们常说的一种正常(或平常)心态。也许只有这样,世界文明(物质文明与精神文明)的发展才能真正在优势互补、和而不同、多样统一的发展格

① 聂振斌、滕守尧、章建刚:《艺术化生存——中西审美文化比较》,四川人民出版社 1997 年版,第 530、286、46 页。
② 同上书,第 59、58 页。

局中呈现出蓬勃的生机和美好的前景。"①因此,无论从学科建设和现实需要的角度看,重视审美文化研究,通过学者们的通力合作,建设中国特色的审美文化学学科,在当前就具有重要意义。

重视审美文化研究,有三种学术研究进路可供参考:第一,重视对理论(包括元理论)层面及实践层面的研究,并使二者相得益彰,相互促进。具体说,(1)进一步加强学科理论(包括元理论)的研究,进一步开展学科本体性质与特征的理论探讨。应当说,高度重视开掘、梳理、比较中外审美文化研究的理论资源和历史发展状况,近年来已有较大进展。比如,90年代以来不少学者对西方审美文化资源——康德《判断力批判》、席勒《美育书简》、斯宾塞《论教育》、马尔库塞《爱欲与文明》、沃尔佩、阿多诺对"资产阶级审美文化""文化产业"的批判,梭罗、杜威对"生活艺术化"及"艺术即经验"的论述等所进行的研究与理论开掘②,便具有学科元理论资源开掘的意义。当然,对中国及东方传统审美文化及理论资源亦当作进一步开掘与深入研究。这方面不少美学界的前辈及著名学者实际上已经做了很多先行性的工作。如林同华在《审美文化学》一书中所提及的:"王国维、宗白华把中国美学的'古雅'、'意境'概念系统化、科学化、诗意化,对中国音乐、绘画、园林建筑的美学思想,作了总体的中西对比的考察","朱光潜对于中西诗歌的境界、诗与散文、诗与音乐、诗与绘画,整个诗的声韵与节奏、中国诗何以走向'律'的道路的研究","蔡元培把美育与宗教作了比较,把中国古代的美育与西方的美育作了比较","李泽厚、刘纲纪把中国美学区分为儒家美学、道家美学、佛家美学、楚骚美学"③等,无疑具有跨学科的审美文化研究性质,具有宏观性和系统的开放性。不久前,年青学者刘悦笛在《试论中国传统审美文化的内在结构》一文中对中国传统审美文化中的"官文化、士文化、民文化"④的讨论,对探讨博大精深的中国传统审美文化的丰富内涵也具有启发意义。另外,笔者以为,中国传统文化和艺术中文史哲融通、诗书画(包括其他艺术)审美创造精神合一的美学传统,实为一种博大精深的东方审美文化传统,对中国艺术创造与鉴赏理论中"目击道存"、形下形上贯通一气、感性与理性相得益彰以

① 蒲震元:《和实生物同则不继——在全球化语境中进一步做好中国传统艺术理论的现代价值转化工作》,见童庆炳、畅广元、梁道礼主编《全球化语境与民族文化、文学》,中国社会科学出版社2002年版,第298页。
② 参阅聂振斌、滕守尧、章建刚:《艺术化生存——中西审美文化比较》,四川人民出版社1997年版;王柯平:《西方审美文化溯源及其反思》,李西建:《审美文化》,见张晶主编《论审美文化》,北京广播学院出版社2003年版。
③ 林同华:《审美文化学》,东方出版社1992年版,第174页。
④ 《社会科学战线》2004年第5期。

及象、气、道逐层升华而又融通合一的特色的形成,具有重要意义,值得深入研究。(2)开展对当今中国复杂的多元文化互动格局及实践层面中出现的种种新问题的研究,加强时代意识与对现实的人文关怀,推动当代审美文化的健康发展。特别应当关注当今主导文化、精英文化、大众文化互动,雅俗互动,中外——尤其是中西互动的格局及其深刻变化;关注当今日常生活审美化与审美日常生活化中的"泛文化""泛审美""非审美""反审美"现象及其产生的正负面影响;走出象牙之塔,重视美学与生活的直接接触与联系,把我国当代审美文化建设中出现的其他新问题纳入研究视域。这样,审美文化研究才能成为传统美学与现实人生有机结合的桥梁。以上两大方面,做得好,会形成良性互动。第二,重视跨学科研究,在审美文化视域下整合多学科的研究优势与成果。在中国传媒大学,审美文化研究就可以直接与哲学、法学、政治经济学、传播学、新闻学、文化产业、文学、艺术学联手,进及广播电视艺术学、电影学、中国播音学、动画学、广告学,并向这些领域渗透、交叉与融通。如果我们承认"动物只是按照它所属的那个种的尺度和需要来建造,而人却懂得按照任何一个种的尺度来进行生产,并且懂得怎样处处都把内在的尺度运用到对象上去;因此,人也按照美的规律来建造"①,承认当代人类的社会实践仍然是一种"按照美的规律来建造"的活动,把当代人类的审美理解为一种真善美重新融合的健康的活动,认为审美应当表现对人的本质力量及其存在方式的终极关怀,认为当代审美文化的发展不能造成历史理性的匮乏和人文精神的沉落,不对信息时代人们面临的种种负面文化乃至垃圾文化熟视无睹,那我们就能够具有广阔的胸襟,从提升文化的审美理想的高度,去努力推进我们的事业。第三,重视传统审美文化研究与当代审美文化研究的互动。重视当代审美文化研究的同时回过头去总结传统审美文化的发展规律与有益经验,非常重要。可以组织力量分别对中国、东方、西方的当代审美文化与传统审美文化分别展开研究,在此基础上进行有机整合。

二、倡导审美文化批评

审美文化研究的另一项任务是立足当代实际,大力倡导审美文化批评———一种以学院派批评为特色的深度批评。这包括对当代文学、艺术创作及其理论的深度批评和对当代文化现象的深度批评。当前,尤应面对"大众

① 《马克思恩格斯全集》第42卷,人民出版社1997年版,第79页。

文化"现象中的影视文化、影视艺术及其他传媒文化、传媒艺术(如网络、广告、动画)等社会产品开展真正的审美文化批评。笔者在 2003 年曾为《当代电影》"电视文化批评"栏目写过一个"导语",表述过笔者在这方面的明确观点。其中有几段话关乎倡导者的基本态度,比较要紧,复引如下:

> 今天,作为当代审美文化的主要载体之一的电视剧艺术,凭借电子传媒的优势,后来居上,已成为我国人民群众的重要精神消费对象,对广大城乡老百姓的日常生活尤其是精神文明建设产生着无法估量的影响。在当下年产量惊人的电视剧制作和传播中,形成了复杂的多元文化互动格局(包括主流、精英、大众文化互动,雅俗互动,中外——主要是中西互动等),产生了多向度的审美追求,表现出驳杂斑斓的当代氛围和迷人色彩。中国电视剧制作作为新兴的文化产业,正在蓬勃发展,其中有相当多的电视剧艺术作品关注社会,贴近现实,直面人生,表现了健康的审美情趣和艺术追求,受到了观众的肯定和欢迎。但是,由于市场利益驱动,也有一些电视剧置艺术格调高低于不顾,有的则健康与病态的情趣混然杂陈,制作者们又似乎乐于不加引导。这些情况,往往使观众于应接不暇中莫衷一是,困惑不安。
>
> 当前的电视剧批评虽有部分力作,大量批评则多驻足于即兴议论,不作深入思考或无暇作深入思考的批评文字极多,甚至出现了不负责任、随意炒作的不良风气。我以为当前在我国电视艺术尤其是电视剧批评中,有必要提倡一种与制作者、观众平等对话式的审美文化批评,选择那些在社会上具有一定反响(包括有争议)的电视艺术作品和电视艺术创作与接受中出现的值得关注的现象,进行深度批评与专题讨论,以期促进新世纪中国电视艺术的健康发展与繁荣。这种审美文化批评要求有新锐观点和求实精神,对电视艺术创作与接受中的问题进行认真的文化阐释;并希望以辩证唯物主义、历史唯物主义观点指导研究,提高文章的学术含量,摒弃哗众取宠的炒作之风。本刊 2002 年第 2 期对电视剧《大宅门》的评论,第 4 期对《盖世太保枪口下的中国女人》的研讨,即为试图建立这一批评模式的初步尝试。这一期本专栏所选的三篇文章,对不久前热播并受到交口称赞的电视连续剧《世纪之约》进行了审美文化阐释,希望有助于观众对这一艺术作品的深层文化内涵的了解。我们觉得,电视文化批评栏目在今后还应该涉及更为广阔的领域,由个案批评进及现象研究与专题研究,为繁荣中国电视文化艺术事业,乃至推进中国新世纪的文艺学、美学的学科建设,贡献一份力量。

中国当代审美文化有别于渊源久远的传统审美文化与传统艺术活动,表现出鲜明的世俗化、感性化、形式化、消费性诸特征,这是我们今天进行审美文化批评应当高度重视的。然而,正如一些有识之士所指出的:就本质而言,在人类迈进新世纪的今天,审美文化,尤其是中国当代审美文化,应当成为一种代表人类文明和能够体现先进文化前进方向的高级形态。不知有志于此道的人有没有这种信心?

时序推移,但以上观点和倡导审美文化批评的主张,至今未变。这里要进一步重申和补充的是:审美文化批评,除了是一种深度批评,一种新世纪的学院派批评,其实质还应是一种高度重视审美理想的批评(即如有的学者所述,是一种新时代"真善美重新融为一体"的批评),一种提升艺术和审美品位的批评,一种面向社会和青少年开展中国审美文化教育的批评。90年代以来文学艺术批评的疲软,大众文化批评对市场的迎合,一些创作者和制作群体对主流意识形态的淡漠与轻视,以至在中国文艺界出现了社会主义审美理想的沉落,人文价值的淡忘,历史理性的匮乏,道德底线的崩溃,凡此等等所造成的负面影响,不足以令人触目惊心和发人深省吗?

三、开展审美文化教育

德、智、体、美全面发展是一种现代进步的教育观念。立足于人的全面发展(即"以人为本")的审美教育不可或缺,是人所共知的。在现代社会,如何使人们的"感性与理性、个性与社会性、情感与理智和谐一致"①,实现马克思说的"人向社会的人即合乎人的本性的人的自身复归",实现人类"对人的本质的真正占有"②,实现当代技术理性与人文精神的和谐统一,非常重要。而要达到此目的,开展与当代德育、智育、体育相得益彰的审美文化教育无疑是非常重要的一环。从席勒的《美育书简》重提"真善美统一",试图通过"美育"使人走向精神的自由解放,恢复"人性的完整性"所表现的对人的精神领域的关怀,到蔡元培的《以美育代宗教》以及"美育与人生"具有密切关系的高屋建瓴的论述,足以看出中外著名学人对通过审美教育培养健全的人格和保证人性的健康发展的重视程度。90年代以来,我国美学界一些著名学者

① 聂振斌、滕守尧、章建刚:《艺术化生存——中西审美文化比较》,四川人民出版社1997年版,第539页。
② 马克思:《1844年经济学—哲学手稿》,人民出版社1997年版,第93页。

提出:"审美教育……也可以称为审美文化教育。它把一切文化教育(包括智育、德育)赋予美学原则,运用形象、情感并以直观的形式,'寓教于乐',以取得事半功倍的效果。"又说:"审美文化教育,也是人生理想教育的最有效的形式","而审美能力不是天赋的,是在文化艺术审美活动中一点一滴培养起来的,是审美教育的结果"。[①] 笔者对此深表同意,并觉得"审美能力"应在"文化艺术审美活动中一点一滴培养起来"的观点,是极为务实、对我国当代青少年的健康成长和全面发展具有重要意义的观点,它体现了中国当代美学家高度的社会责任感和理性启蒙精神。因而,当前通过各种渠道,尤其是当代传媒手段(包括影视艺术与影视文化、网络艺术与网络文化),面向青少年广泛开展符合中国国情的审美文化教育,使之名副其实与德育、智育、体育相得益彰,是非常必要的。中国传媒大学是一所面向众多当代传媒文化、传媒艺术学科与专业的全国211重点大学,笔者以为,在这方面理所当然地肩负着重要的时代使命。

谨以此文,祝贺中国传媒大学审美文化研究所成立。愿学界同仁通力合作,为推进我国的审美文化研究、创建中国特色的审美文化学学科做出无愧于时代的贡献!

① 聂振斌、滕守尧、章建刚:《艺术化生存——中西审美文化比较》,四川人民出版社1997年版,第539—540页。

附录二 《中国艺术意境论》韩文版序

《中国艺术意境论》一书的韩文版将由韩国成均馆大学校出版部出版发行。有感于斯，特作短序。

中韩之间文化交流有悠久的历史，以韩国学人对中国古代文学艺术理论的关注和研究而言，历史上便早有佳话流传。据张海明《回顾与反思——古代文论研究七十年》一书介绍："早在公元900年前后（唐代末期），曾于唐懿宗咸通九年（868年）入唐留学的崔致远所写的两篇文章中，便已引述了刘勰《文心雕龙》中的文字。"[①]20世纪中叶以后，韩国学者对刘勰《文心雕龙》、钟嵘《诗品》等的翻译、校正、注释、考辨，成就斐然，且有多部韩国学者写的《中国文学批评史》专著及研究中国古代文论的其他重要论文问世。[②] 还有一种现象颇受人们关注，即韩国传统学人的《诗话》著作甚丰。韩国赵钟业教授（《韩国诗话丛编》的编纂者）在为邝健行等选编的《韩国诗话中论中国诗资料选粹》一书写的"序言"中说："尝观韩国诗话资料，可分为二。一为专为韩人自家诗之话，一为论及于中国诗者也。……但以量论之，论中国者倍之。"[③]笔者细读韩国诗话中论中国历代传统诗歌的资料，深感韩国诗话作者们对中国历代（尤其是唐代以后）诗人及诗歌作品之熟悉，并不亚于中国学人；而其研究之深入，感悟之独特，批评之细密，加上文字表述之精准流畅，委实令人惊讶与感佩。韩国诗话中对中国传统诗歌的批评，还有美学层面的观照与体悟值得称道，如李奎报（1168—1241）在《白云小说》中说："赋诗以意为主，设意最难，缀辞次之。意亦以气为主，由气之优劣，乃有深浅耳。然气本乎天，不可学得，故气之劣者，以雕文为工，未尝以意为先也。盖雕镂其文，丹青其句，信丽矣，然中无含蓄深厚之意，则初若可玩，至再嚼则味已穷矣。"

① 张海明：《回顾与展望——古代文论研究七十年》，北京师范大学出版社1997年版，第253页。该书注明此条资料是根据韩国学者李钟汉《韩国研究六朝文论的历史与现状》一文的介绍，文载《文学遗产》1993年第4期。
② 同上书，第253—255页。详情请参阅该书。
③ 邝健行、陈永明、吴淑钿选编：《韩国诗话中论中国诗资料选粹》，中华书局2002年版，"序言"第1页。

再如,金昌协(1651—1708)在《农岩杂识》中说:"诗者,性情之发而天机之动也。唐人诗有得于此,故无论初盛中晚,大抵皆近自然。"又说:"余尝谓唐诗之难,不难于奇俊爽朗,而难于闲雅;不难于高华秀丽,而难于温厚渊澹;不难于铿锵响亮,而难于和平悠远",而"明人之学唐也",只侧重学前者,而不注重于后者,"所以便成千里也"。于兹可见,韩国历代学人于中国传统诗歌美学品性之领悟,何等深刻;而他们对于中国古代文论与美学中诸种范畴、概念的把握与运用,如意、辞、气、天、味、情、天机、自然等,又是何等的精准自如!由此而想到,当今东方文学艺术理论及美学之研讨,东西方各国传统文化之批判、弘扬、发展、创新,东西方文明的融通与共建,实有赖于各国学者尤其是年轻学者们在加深了解基础上代代相承的学习与交流、共同切磋与砥砺(且先莫说致力于建构未来美美与共、东西融通的文学或美学理论大厦)。《中国艺术意境论》这本小书韩文版的印行,仅仅是为上述工作提供一种交叉与融通的契机、空间或载体,如真能对国际学术交流与共建略有裨益,则于愿足矣!

另外,应当重申的是:"意境"虽是中国古代文学、艺术学与美学的核心范畴之一,但至今在中国当代文论中仍有历久弥新的生命活力与理论价值,这一现象,实应引起学者们的高度重视。应当说,中国的意境范畴本身就包含了一种理论和理论体系,同时包蕴着东方哲学与美学的丰富内涵,因而,对意境的含义及本质特征,有多种阐释与争议,是不足为奇的。当代学人应当在高度重视历史还原的基础上,立足于时代要求,继续对这一理论问题作出科学的现代阐释。记得这本书在1997年获得北京大学第二届505中国文化奖优秀学术著作奖时,有关专家的推荐书中有这样一段话:"本书不囿旧说,沿着宗白华先生等先贤开辟的路径,在扬弃意境即'情景交融'、意境相当于'艺术形象和典型'等旧说的基础上,提出了新的意境界说,并认为中国意境理论,是一种东方超象审美理论,其哲学根基是天人合一的大宇宙生命理论。全书从意境的涵义、意境中的实境与虚境、意境的历史形态和时代风貌、中国意境理论与西方典型理论的区别、意境深层结构中的气之审美及道之认同境层的美学特征等六个侧面,对意境问题作了深入独到的探讨。另外,作者自觉地由范畴研究而切入体系研究的努力也是富有成效的。"这只是当时赞同此书基本观点的一种意见,此外,还有不同的意见和批评,笔者也是一直在认真听取和继续虚心期待着的。笔者认为,真正的学术争鸣乃是学术发展繁荣的必由之路,故愿借这次《中国艺术意境论》韩文版出版的契机,以自己这方面研究的一得之见,再次提供给有志于中国传统文化研究和东方美学研究的国际友人(因为韩文版的印行,从阅读的方便程度而言,当然首先是韩国广

大读者和学人）批评讨论。韩国学人和韩国成均馆大学校出版部为翻译出版此书费心尽力，谨致谢忱！笔者学养所限，书中谬误定然难免，敬请读者批评、指正。

约于2008年岁末，笔者改定过一首旧作，题名《梅花》。诗云：

不羡群芳艳，
频添岁末香。
报春非本意，
映雪自端庄。
神铸凌空影，
花开急就章。
清新连广宇，
何在着霓裳？

仅以此系于篇末。是为序。

蒲震元
2010年12月改定于北京甜水园北里听绿书屋

主要参考文献

1. 《十三经注疏》,[清]阮元刻本,中华书局1979年版。
2. 《老子校释》,朱谦之撰,《新编诸子集成》本,中华书局1984年版。
3. 《庄子集释》,[清]郭庆藩辑,《新编诸子集成》本,中华书局1984年版。
4. 《四书章句集注》,[宋]朱熹撰,《新编诸子集成》本,中华书局1983年版。
5. 《淮南子》,[汉]高诱注,《诸子集成》本,中华书局1959年版。
6. 《世说新语笺疏》,[刘宋]刘义庆撰,余嘉锡笺疏,上海古籍出版社1993年版。
7. 《文心雕龙注》,[梁]刘勰撰,范文澜注,人民文学出版社1981年版。
8. 《诗品注》,[梁]钟嵘撰,陈延杰注,人民文学出版社1981年版。
9. 《诗式》,[唐]皎然撰,《历代诗话》本,中华书局1981年版。
10. 《诗品集解》,[唐]司空图撰,郭绍虞集解,人民文学出版社1963年版。
11. 《沧浪诗话校释》,[宋]严羽撰,郭绍虞集解,人民文学出版社1983年版。
12. 《诗人玉屑》,[宋]魏庆之撰,上海古籍出版社1978年版。
13. 《唐诗品汇》,[明]高棅辑,上海古籍出版社1982年版。
14. 《四溟诗话》,[明]谢榛撰,宛平校点,人民文学出版社1961年版。
15. 《姜斋诗话》,[清]王夫之撰,戴鸿森注,人民文学出版社1981年版。
16. 《原诗》,[清]叶燮撰,霍松林校注,人民文学出版社1979年版。
17. 《随园诗话》,[清]袁枚撰,人民文学出版社1960年版。
18. 《艺概》,[清]刘熙载撰,上海古籍出版社1978年版。
19. 《人间词话》,王国维撰,人民文学出版社1960年版。
20. 《历代诗话》,何文焕辑,中华书局1981年版。
21. 《历代诗话续编》,丁福保辑,中华书局1983年版。
22. 《清诗话》,丁福保辑,中华书局1963年版。
23. 《清诗话续编》,郭绍虞编选,富寿荪校点,上海古籍出版社1963年版。
24. 《词话丛编》,唐圭璋编,中华书局1986年版。
25. 《古画品录》,[南齐]谢赫撰,《美术丛书》本。
26. 《历代名画记》,[唐]张彦远撰,《中国书画全书》本。
27. 《林泉高致》,[宋]郭熙、郭思撰,《美术丛书》本。
28. 《画学心法问答》,[清]布颜图撰,《中国画论类编》本。

29.《苦瓜和尚画语录》,[清]释道济撰,《中国画论类编》本。
30.《画筌》,[清]笪重光撰,《美术丛书》本。
31.《南田画跋》,[清]恽格撰,《美术丛书》本。
32.《郑板桥集》,[清]郑板桥撰,上海古籍出版社1979年版。
33.《园冶注释》,[明]计成撰,陈植注释,中国建筑工业出版社1981年版。
34.《园林谈丛》,陈从周撰,上海文化出版社1980年版。
35.《中国画论类编》,俞剑华编,中国古典艺术出版社1957年版。
36.《历代书法文论选》,上海书画出版社1979年版。
37.《历代书法文论选续编》,上海书画出版社1993年版。
38.《中国古代乐论选辑》,音乐研究所编,人民音乐出版社1983年版。
39.《中国历代文论选》,郭绍虞主编,中华书局1963年版。
40.《中国古代文艺理论专题资料丛刊》,徐中玉主编,中国社会科学出版社1995年版。
41.《中国历代小说论著选》,黄霖、韩同文选注,江西人民出版社1982年版。
42.《中国古典戏曲论著集成》,中国戏曲研究院编,中国戏剧出版社1959年版。
43.《中国美学史资料选编》,北京大学哲学系,中华书局1981年版。
44.《中国历代美学文库》,叶朗总主编,高等教育出版社2003年版。
45.《中国现代美学丛编》,胡经之编,北京大学出版社1987年版。
46.《中国哲学史》,任继愈主编,人民出版社1979年版。
47.《中国哲学史》,冯友兰撰,北京大学出版社1996年版。
48.《中国哲学大纲》,张岱年撰,中国社会科学出版社1982年版。
49.《论道》,金岳霖撰,商务印书馆1987年版。
50.《道》《气》,张立文主编,中国人民大学出版社1989、1990年版。
51.《中国人生哲学》,方东美撰,台湾黎明文化事业公司1982年版。
52.《论中西哲学精神》,成中英撰,东方出版中心1991年版。
53.《中国佛教思想资料选编》,石峻、楼宇烈、方立天等编,中华书局1983年版。
54.《中国文学批评通史》,王运熙、顾易生主编,上海古籍出版社1996年版。
55.《中国文学理论史》,蔡钟翔、黄保真、成复旺撰,北京出版社1987年版。
56.《中国文学思想通史》(魏晋南北朝、隋唐五代、宋代、明代卷),罗宗强主编,中华书局1996、1999、1995、2013年版。
57.《宋元戏曲史》,王国维撰,上海古籍出版社1998年版。
58.《中国音乐美学史》,蔡仲德撰,人民音乐出版社1995年版。
59.《中国美学史大纲》,叶朗撰,上海人民出版社1985年版。
60.《中国美学思想史》,敏泽撰,齐鲁书社1987年版。
61.《中国美学史》第一卷、第二卷,李泽厚、刘纲纪主编,中国社会科学出版社1984、1987年版。
62.《西方美学史》,朱光潜撰,人民文学出版社1979年版。
63.《艺境》,宗白华撰,北京大学出版社1987年版。

64.《诗论》,朱光潜撰,上海文艺出版社《朱光潜美学文集》本。
65.《美学原理》,叶朗撰,北京大学出版社 2009 年版。
66.《现代美学体系》,叶朗主编,北京大学出版社 1988 年版。
67.《诗境浅说》,俞陛云撰,上海书店 1984 年版。
68.《谈艺录》,钱锺书撰,中华书局 1984 年版。
69.《管锥编》,钱锺书撰,中华书局 1979 年版。
70.《老子其人其书及其道论》,詹剑峰撰,湖北人民出版社 1982 年版。
71.《新唯识论》,熊十力撰,中华书局 1985 年版。
72.《贞元六书》,冯友兰撰,华东师范大学出版社 1996 年版。
73.《东方学术概论》,梁漱溟撰,巴蜀书社 1986 年版。
74.《中国文化特质》,钱穆撰,阳明山庄 1983 年本。
75.《生命存在与心灵境界》,唐君毅撰,台湾学生书局 1977 年版。
76.《气化谐和》,于民撰,东北师范大学出版社 1990 年版。
77.《中国气论探源与发微》,李存山撰,中国社会科学出版社 1990 年版。
78.《中国艺术精神》,徐复观撰,春风文艺出版社 1987 年版。
79.《中国艺术的生命精神》,朱良志撰,安徽教育出版社 1995 年版。
80.《回顾与反——古代文论研究七十年》,张海明撰,北京师范大学出版社 1997 年版。
81.《东西文化及其哲学》,梁漱溟撰,商务印书馆 1999 年版。
82.《文化论》,张岱年撰,河北教育出版社 1996 年版。
83.《中国艺术意境论》,蒲震元撰,北京大学出版社 1995、1999 年版。
84.《中国文化与文化论争》,张岱年、程宜山撰,中国人民大学出版社 1990 年版。
85.《中国文化与中国哲学》,深圳大学国学研究所编,三联书店 1988 年版。
86.《美学与意境》,宗白华撰,人民出版社 1987 年版。
87.《中国古代文学原理》,祁志祥撰,学林出版社 1993 年版。
88.《老子本原》,黄瑞云撰,人民文学出版社 1995 年版。
89.《文心雕龙研究》(第三、四辑),中国《文心雕龙》学会编,北京大学出版社 1998、2000 年版。
90.《方东美新儒学论著辑要:生命理想与文化类型》,蒋国保、周亚洲编,中国广播电视出版社 1992 年版。
91.《范畴论》,汪涌豪撰,复旦大学出版社 1999 年版。
92.《中国文学批评范畴十五讲》,汪涌豪撰,华东师范大学出版社 2010 年版。
93.《探赜与发现》,苗棣、张晶主编,文化艺术出版社 2004 年版。
94.《中国诗学》,叶维廉撰,三联书店 1992 年版。
95.《中国诗学六论》,李壮鹰撰,齐鲁书社 1988 年版。
96.《钱锺书散文》,浙江文艺出版社 1997 年版。
97.《中国古典文学批评论集》,杨松年撰,三联书店香港分店 1987 年版。
98.《中国古典文论新探》,黄维梁撰,北京大学出版社 1996 年版。

99.《中国系统思维》,刘长林撰,中国社会科学出版社1990年版。
100.《人与自然——中国哲学生态观》,蒙培元撰,人民出版社2004年版。
101.《美在自然》,蔡钟翔撰,百花文艺出版社2001年版。
102.《中和之美》,张国庆撰,巴蜀书社1995年版。
103.《一分为三》,庞朴撰,海天出版社1995年版。
104.《圆形批评论》,王先霈撰,华中师范大学出版社1994年版。
105.《文心雕龙研究》,孙蓉蓉撰,江苏教育出版社1994年版。
106.《文心雕龙译注》,赵仲邑译注,漓江出版社1982年版。
107.《文心雕龙义证》,詹锳撰,上海古籍出版社1989年版。
108.《文心雕龙辞典》,周振甫编,中华书局1996年版。
109.《中外文化比较研究》,中国文化书院讲演录编委会编,三联书店1998年版。
110.《中国古代文论的现代转换》,钱中文等主编,陕西师范大学出版社1997年版。
111.《二十世纪中国古代文论学术研究史》,蒋述卓等撰,北京大学出版社2005年版。
112.《艺术化生存——中西审美文化比较》,聂振斌等撰,四川人民出版社1997年版。
113.《全球化语境与民族文化、文学》,童庆炳等编,中国社会科学出版社2002年版。
114.《美学》,〔德〕黑格尔撰,朱光潜译,商务印书馆1997年版。
115.《艺术》,〔英〕克莱夫·贝尔撰,周金环等译,中国文艺联合出版公司1984年版。
116.《林中路》,〔德〕海德格尔撰,孙周兴译,上海译文出版社2008年版。
117.《艺术问题》,〔美〕苏珊·朗格撰,滕守尧等译,中国社会科学出版社1983年版。
118.《东方的美学》,〔日〕今道友信撰,蒋寅等译,三联书店1991年版。
119.《东方美学》,〔美〕托马斯·芒罗撰,欧建平译,中国人民大学出版社1990年版。
120.《禅与日本文化》,〔日〕铃木大拙撰,陶刚译,三联书店1989年版。
121.《印度美学》,〔印〕帕德玛·苏蒂撰,欧建平译,中国人民大学出版社1992年版。
122.《古代中国人的美意识》,〔日〕笠原仲二,魏长海译,北京大学出版社1987年版。
123.《文化模式》,〔美〕露丝·本尼迪克特撰,王炜等译,三联书店1988年版。

后　记

　　《中国艺术批评模式初探》这本小书经过漫长的写作过程,终于面世。静思往事,感慨系之。兹择数端,简记于下:

　　一、此书的写作初衷,实为中国古代文论与美学的现代价值转型研究之成果。1996年10月,笔者有幸参加中国中外文艺理论学会、中国社会科学院文学研究所和陕西师范大学在西安联合主办的"中国古代文论的现代转换"学术研讨会,向大会提交了《从范畴研究到体系研究》的论文,并聆听了专家们的发言,参与了大会的全程研讨,自觉深受启发。记得当时钱中文在"开幕词"中说:"90年代中期开始,将是进一步探索、普及、弘扬我国古代文论的新时期,融合多种文论传统的新时期,创造具有我国特色的当代文论的新时期……我国新的文论建设,将会记住我们这次会议所作的尝试和努力。"会后,学界对中国古代文论能否"现代转换"和有无必要"转换"的争议之声颇为激烈。笔者感到,其中似乎有一个中国古代文艺批评理论中表层现象与深度模式(包括"潜体系")的关系问题需要理清,因而产生了进一步探索中国传统艺术批评深度模式的初步设想,亦即对中国古代文学艺术批评这一举世瞩目的东方艺术批评形态的哲学根基、思维倾向、内在结构、表现形态、丰富内涵、美学特色、价值局限进行认真的思考与研究的设想。当时,是想撰写一本表明观点的、探索性的小书,以期抛砖引玉,为推进中国古代文论研究的现代价值转型铺路搭桥。当然,笔者也知道,自己只是一名中国普通高校文艺学基础理论课教师,必须在完成学校交给的各文科系的本科及研究生的文艺理论基础课教学任务之后,才有可能挤时间投入上述难度较大,立意起点和期望值看来都过高的研究工作。——有一段时间,笔者自己对该不该提出上述研究课题,提出了之后又会如何,真正展开研究之后会有什么结果等等问题,考虑颇多。踌躇一段时间之后,方作了决定。于是1996年底,在同行的鼓励下,笔者申请了当时中国广播电影电视部(后改为"总局",笔者工作的北京广播学院当时为该部直属高校)的人文社科项目立项,随即获得批准(编号BW9614)。资助虽然不多,但能购置部分相关书籍和资料,使

研究工作得以顺利启动,笔者委实至今铭感于心。

　　二、《中国艺术批评模式初探》是在长期的、较为繁重的教学及其他工作之余挤时间写作出来的。自1996年提出设想至今,已经经历了十七个春秋。十七年来,著者除负担相应的科研任务外,正常的教学和教学管理及其他工作任务颇多。拣重要的说,大约有四方面:1.长期担任北京广播学院(即今日之"中国传媒大学")语言文学部(后更名为"文学院")文艺理论教研室主任,与杜寒风教授、张晶教授及同事们合力开设了"文学概论""艺术概论""美学概论"(全校文科各系本科生适用,各系或二级学院可选三"论"中的一"论")、"文艺美学"(全校文科硕士生必修)、"文艺美学研究"(文艺学专业博士生专业课)、"美学前沿"(博士生选修,讲座课)课程,2008年退休前从未脱离过课堂教学第一线;2.2000—2008年,相继招收16名"广播电视艺术学专业文艺美学方向"及"文艺学专业古代文论与美学方向"博士研究生,现已毕业15名,对门下所有博士生提出"自强所争者大,不昧以复其初"(此联为笔者在中山大学学习时,于容庚先生客厅所见清邓石如篆书联语)和"各行其道,下决心给人类提供新的、正确的、有价值的东西"的要求;3.参加不同级别的职称评审会和科研成果评奖会议,参加各种文艺学、美学和相关学科的学术研讨会,并提交论文;4.涉足电影学、广播电视艺术学、审美文化研究,主编过相关论集及丛书,并一度出任《当代电影》编委。光阴荏苒,岁不我与,诸事分心,所获不多。此实为挤时间从事自己感兴趣的课题研究的一代教师和学人们的悲哀!幸亏笔者从不以"著作等身"为荣,而一直以"出精品,不出次品和废品"为最高标准,激励自己和他人,否则在中国传媒大学搞马拉松式的研究,十年磨剑,未必有成,岂不愧为人师,无地自容乎?呜呼!念岁月之蹉跎,感大化之倏忽,尽教师之职责,效野人之献芹!时至今日,笔者只能以此尚不成熟之"初探",奉献于过往君子之前,确实感愧有加,谨请批评指正。

　　三、笔者在2004年出版的自选集《听绿:美学的沉思》"自序"中说:"学术自选集为学术研究者的真实足音。学术,本指较专门的、有系统的学问。如果说,在一门学科领域中,某研究者的文章,能符合宇宙生命发展、创新的规律,给人们提供新的、正确的、有价值的东西,确实有益于社会进步与人类科学事业的发展,便大概可谓之学术文章了,否则谓之非学术亦宜。"这本"自选集"中选入了"中国艺术批评模式之我见"的部分文字。"自序"中特地注明说:"此部分尚有多篇论文未发表,故未能全数收入。这方面的研究所得,将集中写入《中国艺术批评模式初探》一书,与已出版的拙作《中国艺术意境论》列为姐妹篇,由北京大学出版社出版。"此语说了将近十年,当时虽

有根据,今已时过境迁。幸蒙北京大学出版社不弃前缘,继续大力支持,使这段话不至于成为今日楼市中众所周知的"烂尾"现象,这令笔者感到无比温暖。在这里,需要进一步作出说明的是:此书中的"模式",实重点指"深度模式"和"潜体系"。"初探"二字,则有不成熟、有待"再探"(俟诸"来日""来者"均可)之意。当然,"初",除了不成熟,还有并不全面和不系统之意。笔者以为:对于今天仍然信奉做学问或学诗当"入门须正、立志须高"(严羽《沧浪诗话·诗辨》)、学力又不逮的研究者(如我辈)来说,牢记孔子的教诲"知之为知之,不知为不知,是知也"非常重要。笔者还隐约记得过去读中国画论时,曾读到过唐代张彦远《历代名画记》中的一段话,那是谈绘画艺术应当首重"气韵",不可拘于"形似",追求"形貌彩章,历历具足"的。张彦远论述这一具体绘画主张时,居然上升到了哲学层面,明确提出了"了"与"不了"的辩证法。他说:"夫画切忌形貌彩章,历历具足,甚谨甚细,而外露巧密。所以不患不了,而患于了。既知其了,亦何必了,此非不了也。若不识其了,是真不了也。"此话对我辈这种习惯于求全思维的人而言,真如振聋发聩,读后受益良多。联想到如何能薪尽火传,继续不断地深入探索中国艺术批评的深度模式和潜体系,似乎亦有重要的参考价值和启发意义。正是本着上述务实基础上求真的精神(记得童庆炳在2008年10月北京召开的"中国古代文论研究方法国际学术研讨会"上发言时,提出"获取真义""焕发新义"的看法,笔者以为其中的务实求真精神与此相通),笔者最后把本书分为三编:一为谈自己对"深度模式"与"潜体系"的初步认识;二为谈自己对深度模式中若干重要美学范畴的理解——这部分力求选取新角度(对众所周知的重要范畴而言)、接触新范畴(众所少知的范畴)、提出新看法;三为探讨深度模式与潜体系中的方法论问题——这部分分别写成于不同时期,故至今仍可依稀窥见改革开放尤其是20世纪90年代中期以来我国古代文论与美学研究前进的足印,听到研究者们执着探寻中国古代文论与美学现代价值转型的心声。是或非是,然耶否耶?请读者赐教。附录收入二文。一为笔者向中国传媒大学2006年秋在北京召开的"审美文化高峰论坛"学术讨论会提交的论文,原题为《审美文化研究三题》,收入本书改名《审美文化研究浅议》,涉及笔者关于今天应重视审美文化研究、倡导审美文化批评、开展审美文化教育的学术观点和主张,与本书的研究主旨批评模式颇有关系;二是笔者不久前为拙著《中国艺术意境论》韩文版所写的序言,因内容与中国古代文论与美学的国际传播有关,其中亦包括笔者对韩国学人这方面探索的评价,故一并收入本书,以供参考。

四、本书中的不少内容,曾以单篇论文形式分别在《文艺研究》《文学评

论》《中国文化研究》《现代传播》等刊物发表。当此书面世之时,笔者谨再次向当时上述刊物的责编、主编们(他们有的是笔者学术上的同行和诤友)致以深挚谢意!

五、此书书名的确定及最初与北京大学出版社结缘,离不开北京大学出版社江溶先生(他曾经是"北京大学文艺美学丛书"和"北京大学文艺美学精选丛书"的常务编委,拙著《中国艺术意境论》的责编)的长期支持与鼓励,并得到了北京大学出版社艾英女士的热情肯定和大力支持。艾英女士担任本书责编,对本书申报科研出版基金资助,全书内容安排、目录设定、文字修改,付出了巨大辛劳。笔者谨在此向他们二位再次鸣谢!

<p style="text-align:right">蒲震元
2014年1月改定于北京甜水园北里寓所听绿书屋</p>